大学书法教材

总策划　路　棣

总主编　陈振濂

陈振濂　著

书法美学通论

上海书画出版社

图书在版编目（CIP）数据

书法美学通论 / 陈振濂著.－－上海：上海书画出版社，
2024.1

大学书法教材 / 陈振濂总主编

ISBN 978-7-5479-3294-0

Ⅰ.①书… Ⅱ.①陈… Ⅲ.①汉字－书法美学－高等学
校－教材 Ⅳ.①J292.1

中国国家版本馆CIP数据核字（2024）第027104号

大学书法教材

书法美学通论

陈振濂　总主编

陈振濂　著

选题策划	朱艳萍　田松青
责任编辑	冯彦芹　张　姣
审　读	雍　琦
责任校对	田程雨
特约校对	袁　田
封面设计	刘　蕾
技术编辑	吴　金

出版发行	上海世纪出版集团 上海书画出版社
地址	上海市闵行区号景路159弄A座4楼
邮政编码	201101
网址	www.shshuhua.com
E-mail	shuhua@shshuhua.com
印刷	苏州印刷总厂有限公司
经销	各地新华书店
开本	787×1092　1/16
印张	16.5
版次	2024年4月第1版　2024年4月第1次印刷
书号	ISBN 978-7-5479-3294-0
定价	62.00元

若有印刷、装订质量问题，请与承印厂联系

"大学书法教材"新版前言

陈振濂

时隔二十五年，"大学书法教材"又要出新版本了。

二十五年之间，论绝对年数，从呱呱坠地到弱冠成年，走出学校走向社会，是整整隔了一代人。

二十五年之间，如果从阅读群体与受影响程度而言，则或许是十年为一代，这样，应该是横跨两到三代人了。

二十五年，三代人，竟然还有出新版的市场需求？不应该都是过时与老掉牙的存在了吗？但编辑出版方面专家在经过充分评估后，认为这么多年来，经过历史和时光的考验，今天它还是一套在彼时乃至在当下堪称最大规模又最有体系而且还有最明确的先进教学思想观念与方法论的重要成果。直到横跨几十年后，它仍然不过时、仍然是最值得尊重的成果，虽然它萌生于二十五年前，但直到今天，仍然具有"与时俱进""同频共振"的无穷魅力。

一

正逢书法学科升级、书法高等教育大发展，时下已有150所大学开设书法专业。这套"大学书法教材"在昔时无可争议属于"先进""前驱"的教材群和它背后的深刻思想与完整的教学体系，在今天仍然足以保证"先进""前驱"的作用力而毫不逊色——甚至，也许在二十五年前，它因为超前而显得"曲高和寡"而稍嫌门庭冷落；那么在今天，在书法高等教育经过二十多年之后发育得相对比较充分而渐渐成熟之时，这套教材的价值与适用性，以及它提供给大学课堂的教师授受教学操作时所体现出来的便利性，反而会更加凸显出来，而更为同行们认识到其价值所在。

也就是说，在二十五年前，正因为它过于超前、过于针对当时的"未来"做比较理想化的安排，使得理解与重视者大大不足而不得不孤芳自赏、踽踽独行，被当时的同行束之高阁，显得冷清而寂寞。而恰恰是二十五年后书法高等教育大发展的今天，大家回过头再来看看并经过反复比较后，才恍然明白：

——论思想高度与大学专业教育的规范化学科建设目标；

——论方法论的逻辑化、程序化，讲究科学性和通用性，而不是盲目依靠偶然的个人经验；

——论它对教师、教育、教学的严格界定而不赞同创作实践家或纯粹理论家不分对象、不考虑需求地随口谈谈，即兴发挥；

——论它极重视课程内容配置而有严肃的体系框架，勾联组合互为连锁而不取零片散叶、一鳞半爪的常识碎片；

——最后，则是它有一个哲学思想的顶层设计与宏观指导，无论是几年、几十年临摹创作实践，还是海量的理论知识吸收，百川归海，都归于一个聚焦点：书法，是"艺术"，艺术！

在二十五年前大家都以为写毛笔字就是书法的时代，它的备受冷遇是在预料之中的、合乎逻辑的。而二十五年之后的今天，又在它已经沉睡二十五年之后，因社会需要尤其是高等院校创办书法艺术专业之广泛应用的社会需求而被唤醒，看起来似乎也是时代使然或曰历史发展的必然。

二

四十年改革开放，国家百废俱兴，书法的命运也发生了天翻地覆的变化，从人人鄙夷的老朽之学，成为新一代中青年痴迷不已的时尚潮流"红角"。记得第一届全国书法篆刻展览在辽宁省美术馆展出时，许多步履蹒跚的老观众、经过十年浩劫而劫后余生的老书法家激动得热泪盈眶，为书法终于有了合法身份找到尊严而奔走相告。随着书法"身份"的问题解决，在书法界大部分人欢呼雀跃之时，其实已经开始悄悄地进入了一个整体上需要自我反省自我检验的阶段："我们是谁？书法是什么？"

在更早的20世纪60年代初，浙江美术学院的潘天寿、陆维钊、沙孟海、诸乐三四位大先生已经做出了作为"先知者"与"前驱者"的响亮回答：书法首先是"艺术"！但它是筑基于传统文化之上的艺术。如果不是十年文化中断，当时的这一定位，肯定无可置疑地成为20世纪80年代初书法的主流，而不会在专业缺失的情况下迅速形成群众书法大潮的。

但在当时，扑面而来又是突如其来的"书法热"狂欢所展示出的群众热情，彻底淹没了本来应有的对"专业高度"所代表的时代目标的理性呼吁、提示与强调。

书法是艺术？书法貌似应该是"写字"吧？写好字、写美字不就是"艺术"吗？习惯于把长期以来固有的"技能限定"指标，误指为书法由衰竭转向复活之后与时俱进的"目标属性"，这是当时普通书法基层爱好者普遍的认知错位。直到几十年以后，这种认知错位现象也还一直泛滥于业余爱好者之中。但如果只是"写字""写毛笔字"的技能优劣比拼，写好写坏随笔由之，为什么又要奋力进入展厅还要参加征稿、比赛、入展、获奖，更还要期望获得艺术的"户籍"、还要求身份认同呢？

如果不是有识之士在20世纪60年代首先倡办大学书法艺术本科专业，到70年代又在高校招收书法艺术研究生；如果不是创作实践上又在70年代末80年代初开始有全国书法比赛、书法展览，组成全国统一的书法家协会组织机构，改革开放四十年来书法繁荣昌盛的局面就不可能形成。毋庸置疑，开创高等书法艺术教育的潘天寿、陆维钊、沙孟海、诸乐三四位大先生，创办书法家协会领导全国书法艺术发展的舒同、赵朴初、沙孟海、启功、陈叔亮等前辈大家，都是中国第一代明确定位书法是"艺术"并视它为高等艺术教育、专业艺术教育与社会艺术活动的"前驱"与"先进"。

三

从高等教育起步，是书法得天独厚又借以弥补其近代自觉的艺术史短暂迟钝之先天缺陷的有效保障。

书法是"写毛笔字"的单一行为，还是一门成熟的艺术门类？书法只是书写技能比拼，还是一套完整的艺术创作流程？书法是书法家人名碑帖名的常识记忆，还是一座具备理论思辨体系的巍峨大厦和完整框架？这些问题，一般书法爱好者和实践者是想也不会去想的，但却是创办书法高等教育、创办大学书法专业者必须要直面的疑问与必须要有回应的答案。20世纪60年代，潘天寿、陆维钊、沙孟海、诸乐三等组成的有史以来第一代高等教育团队，曾经给出他们在那个艰难时代所能给出的最好答案。而在进入20世纪改革开放新时期的八九十年代，国门开放，政通人和，我们又试图给出我们这个时代的尽可能最好的答案。"大学书法教材"十五册六百万言，就是这样一份经过深思熟虑、耗时五年、集中二十多位作者智慧才华的"答案"——站在二十多年后的今天来看：它应该是改革开放以来第一份也是唯一一份体系庞大、力求全面、高精水平的"答案"。

本教材集成的学科结构框架，呈现为如下四个由核心至外围逐渐推移而层次不同的构成形态。

（一）基本框架确立

【说明】三个"关键词"：三册

——专业教学法（教学论）

——创作教程（创作论）

——学科概论（学科论）

（二）基本能力与知识养成

【说明】"五体"加"四史"：九册

五体临摹教程：篆、隶、楷、行、草

四史：[知识史]发展史、批评史，[专题史]近现代史、日本史（兼及海外史）

（三）基本思维训练

【说明】一加五的方向：一册

美学：包含美学原理，美学史，中国画、篆刻、诗文美学论

（四）特别应用形态

篆刻与师范：二册

关于具体内容，因体量过于庞大，所涉过于宽博，自然不易在一篇短序中详细展开。但读者通常在阅读或使用这套教材时，是从局部每一册书的章、节、目、句、词开始，逐渐日积月累，从局部到整体的。其实在编写时，也是从一章一节、一段一句开始，也是从局部到整体的传统做法。

但若要了解把握本教材对高等教育体系构建所付出的顶层设计与宏大构思，则不妨换一种思路：从整体到局部——先有整体，再到局部。具体方法是，先将十五册教材，依上述四个层次区分形成板块，找出每册书的目录单独排列，不看具体内容，先了解目录的含义，并做串联阅读，如"教学论"包含哪些内容？"创作论"包含哪些内容？"学科论"包含哪些内容？五体书的展开，"篆""隶"

与"行""草"的视点和训练内容方法在目录上一样吗？为什么？四个史："发展史"与"批评史"在目录内容上重复与否？为什么要设专题史？"近现代史"为什么不包含在"发展史"之内成为古代史的后缀？又中国高等书法教育课程中，为什么要设"日本史"？至于书法美学，思维张力更大。

带着重新分类的十五册教材中单独提取出的十五份目录，在阅读时反复比较思考，你就会了解：当代书法高等教育在上接潘、陆、沙、诸四位大先生"血脉"的坚实基础之上，又做了怎样一种时代新建构与新推进。

过去潘天寿先生说过，不要做"笨子孙"，也不要做"洋奴隶"。我相信，这套十五册六百万字的"大学书法教材"，肯定不是"洋奴隶"。因为是扎根于本土，而且是扎根于书法高等教育独创的中国大学专业土壤之上，它的"中国性"相对于世界性而言，毋庸置疑。而且这并不妨碍其中有一册作为"他山之石"开拓视野的《日本书法史》。

但这十五册教材，也肯定不是"笨子孙"。它对于20世纪60年代与70年代末潘、陆、沙、诸四位大先生的辉煌业绩，仍然可以有所推进与细化。并且，思想解放与国门开放，这些都是当年大先生们身处生不逢时之尴尬，或所未曾遇到过的好时代；而我们要做的，正是坚定不移地继承大先生们的正统血脉与专业立场，而在迄今新时期四十年、新时代十年之间，依生逢盛世之优势，努力创造高等书法教育在我们这个世纪的大业绩，建构书法史前所未有的、足以印证"中国文化自信"的大辉煌。

谨以此，纪念中国第一代披荆斩棘、从无到有、筚路蓝缕创建书法高等教育的大先生们！

目　录

下篇　中国画·篆刻·诗歌美学论

上篇

书法美学原理

第一章　空间：线条构筑的形式

因为书法必须登上世界艺术的舞台；

因为书法必须在汉字（或还有假名）不存在的情况下也能生存并发展；

因为书法必须作为艺术创作在日常生活中保持其作为欣赏对象的价值。

于是，书法就应该是纯粹的书法。书法应该是一种视觉美、视觉形式的创造，而不是抄录文件的工具或文字与书法的结合体。

古老的书法艺术，正面临着现代艺术观念和价值观念的挑战。而这种挑战的"焦点"，即书法是否应该继续接受"汉字"的束缚——因为过去几千年来，书法一直依靠汉字或曰心甘情愿地受汉字"束缚"并在其中乐不思蜀；故要体现出书法的现代性，最好的、最简单的办法，当然是反其道而行之——反文字制约。具体而言，则是打破汉字书写规范，依靠单纯的点与线来追求"视觉造型之美"，而不再是汉字之美——请注意，在此中，"视觉造型之美"高高在上，与"汉字之美"划清界限、势不两立：好像汉字之美必然就不会是"视觉造型"。

更进而言之，在高雅的"视觉造型之美"上，还存在着另一个"废除汉字"的理由：文字本来是交流思想、记录语言的工具，在书法已无意为抄誊记录之现代，文字的存在已毫无意义。因此，汉字在书法中被排斥，又必然呈现为一种实用与艺术审美之间的差别，既然是视觉造型之美，当然是反实用的；汉字既然被定位为"实用"即交流思想、记录语言的工具，那么，书法为保持自身的纯粹性，当然应该不遗余力地排斥它。

又进而言之，现代的任何一种艺术形式，都应该是世界的。而书法一旦走向世界，显然不能指望西方人在认识、掌握汉字的前提之下再去欣赏书法。于是又一个顺理成章的结论出来了：为了赢得西方人的青睐，也必须抛弃以汉字作为创作素材的传统做法。不抛弃，书法就不能"走向世界"。

在这方面，日本近现代书法中的"前卫"运动是最说明问题的。而从历史上看，它也是书法界最早发起的讨伐汉字的运动。

1945年以后，日本书法界在接受中国北碑派书法影响的同时，根据维新的宗旨接受了西方现代艺术的启示，并由一部分具有自由思想的年轻人作为先驱，兴起了书法历史上石破天惊的艺术运动——"前卫"运动。并且，这些先驱们提出了响亮的口号：墨象。

墨而有"象"。这种对书法艺术的概括是很精辟的。从本质上说，书法可以被看作是一种"象"；一种提炼出自然万物之精粹，并由艺术家运用笔墨而塑造出来的"象"，它标志着书法作为视觉艺术所具备的明确特征。

艺术家们对此的看法并没有停滞不前。从日本的社会状态、思想状态以及特定的艺术观念出发，先驱们开始给这个"墨象"注入了具有明显倾向的实际内容。我们先来看看日本评论家们对前卫书法下的定义：

前卫书道是摆脱文字的制约，依靠点与线的构成来追求造型美的表现艺术。

——天石东村《书道入门》

前卫书道不以文字作为素材，也不拘束于笔墨的使用，是最接近于抽象画派的一种艺术。

——小木太法《略谈日本现代书道》

超越保持语言特点的文字性，以文字以外的万象作为书法表现的素材。

——《墨》昭和五十五年（1980）三月号

前卫作品把线条美、墨色美、空白美、造型美等方面的追求作为最主要的课题，它绝对尊重笔在运行时出现的偶然的轨迹，强调线条的独创性。

——《书道》昭和五十五年（1980）十月号

上面所引的评论中，几乎都提到了前卫书道的明确特征：线条的美，但又不以文字（汉字）作为素材。艺术家们也考虑到，前卫书法的前身是依靠汉字催化的，因此现在要打破文字的制约，应该寻找出一些足够的理由来证明这种突破的合理性。于是他们又无一例外地提到了如下两个理由：

其一，文字作为交流思想的工具，在书法中的意义是不大的。一幅甲骨文书法，其文字可能无人能识读，但它的艺术魅力却不会减弱。宇野雪村谈道：

为了探求明天的书法形式，前卫书派对古典书法作了进一步的研究，他们正视这样一些问题，即回归到殷周时代的甲骨文字、钟鼎文字的原始的造型美，能不能把这类原始的文字（甚至连文字学家也辨认不出是什么字的图形符号）作为书法的素材来使用呢？他们能不能作为书法而成立？

——《前卫书法的道路》

如果把文字学家扩大为一般的观众可能更有意义。展览会上常常可以见到一些甲骨文的对联和金文屏条，或许还有日本来华书展中的假名作品，对于一般观众而言，它们显然是无法辨认的。但其中包含着的节奏、造型、韵趣却仍然受到观众普遍的喜爱，它证明了不识字也照样可以欣赏书法，但这种欣赏活动通常会带有明确的倾向：就是紧紧抓住对线条美的感受。光凭这一点，前卫书法的突破看来有价值，因为正是它极度夸张了线条美。

其二，书法如果是一门有生命力的艺术，那它必须能在世界艺林中具有地位。前卫书法的代表人物武士桑风认为："优秀的艺术是没有国境的。"在国外举行前卫书展时，参观者排着长蛇阵购票，曾经使他大为惊讶（见《新美术新闻》昭和五十四年十二月十日）。但外国欣赏者看不懂汉字，对他们而言汉字没有任何意义，他们理所当然地欣赏抽象美，而这种抽象美的具体表现仍然是线条。因此，只要书法的突破不背弃线条，它就有能力获得世界性的追随者。基于这一理由，前卫书法摒弃汉字似乎也很合理，既然汉字的价值在欣赏中不起作用，何必再保留它？

只要承认这两条理由，那么书法脱离汉字的结论是不言而喻的。但我们并不这么看。我们以为，应该对文字在书法中的作用进行细致的分析，日本书法家们之所以会有以上结论，关键在于对"文字"的理解过于简单和狭隘。

第一节　书法艺术中"文字"一词的特定内涵

书法能不能脱离文字？这就牵涉到文字的含义。这看起来似乎是个很幼稚的问题，但在过去书法作为文书抄录的工具时，文字的存在是绝对重要的，它是书写目的和书法艺术所依赖的实用基础。没有文字内容和文字形态，书法就会变成无源之水、无本之木。在魏晋以前，书法的发展完全依赖文字的衍化；书法的存在也完全依靠实用文字的通行。如果无视中国的汉字，那么实际上就抹掉了从甲骨文开始直到汉隶这一段漫长的书法历史。这种情况到了唐以后有所改变。楷书的成熟和楷字的定型，使中国汉字的发展逐渐稳定下来，书法发展的原动力从文字转向书家风格。唐、宋、元、明、清，文字仍然是楷、隶、篆、行、草，但书法并没有停滞不前，照旧在既定的道路上向前迅跑。书法的发展也并没有脱离汉字。

从实用到艺术，从阅读到观赏，书法艺术在进行悄悄地但是坚定不移地转变，旧有的概念也在进行转化。今天人们写书信文稿，一支钢笔足矣，磨墨铺纸练一手功底扎实的书法，对实用而言显得过时了。书法的艺术化确实带来很现实的问题，文字在今后的书法中将扮演什么角色？

作为实用文字的书法几近消亡，作为观赏艺术则不必拘于汉字，但是书法在目前却还紧紧抱着文字不放，不肯脱胎换骨，此中似乎暗示着某些艺术哲理。因此，有必要为书法中的文字正名。

在中国文字学中，研究文字一般分为"形""音""义"三个领域。如果我们进行一些简单的分类，那么对文字中"音"这一部分的研究是汉语音韵学的事；对文字中"义"的部分的研究是训诂学或文字学的任务；只有对文字的"形"的研究，才会涉及书法这一艺术学科。书法构成有两大要素：用笔与结构。前者赋予线条以艺术个性；后者的基础则正是文字的形。更由于线条的存在以结构为依据，因而我们可以毫不犹豫地说：书法就是汉字形态的艺术化。

书法家把研究文字的形作为其根本目的，试图从汉字中去发现多种美的存在。作为一种纯粹书法性质的寻绎，书法家可以紧紧抓住"形"反复讴歌，而丝毫不涉及音、义方面的问题；因为后两者不是书法艺术应该承担的义务。所谓"摒弃文字的语言性，保留文字的形象性"，这个形象性正是指汉字的结构美。书法家的目的，就是尽可能地运用自己的一切手段（包括修养、技巧、认识）努力去体现汉字的这种结构美和作为它的依附的线条美，以及由这两种美中喷发出来的各种情绪美和神韵美。

书法艺术对汉字形态美的敏感追求，在生动的、情趣盎然的古代书论家的生花妙笔之下往往体现出五光十色的华彩。德国大诗人歌德有一句名言："理论是灰色的，而生命之树常青。"然而在中国古代书论家看来，理论也充满了浪漫的艺术气质，它本身就足以构成一种优美的赏心悦目的气氛。我们可以引一段讴歌书法形态美、结构美的古代书论为例，书中云：

> 疾若惊蛇之失道，迟若渌水之徘徊。缓则鸦行，急则鹊厉。抽如雉啄，点如兔掷。乍驻乍引，任意所为。或粗或细，随态运奇。云集水散，风回电驰。及其成也，粗而有筋。似蒲萄之蔓延，女萝之繁萦。泽蛟之相绞，山熊之对争。若举翅而不飞，欲走而还停。状云山之有玄玉，河汉之有列星。厥体难穷，其类多容。婀娜如削弱柳，笔拔如袅长松。婆娑而飞舞凤，宛转而起蟠龙。纵横如结，连绵如绳。流离似绣，磊落如陵。昒昒昤昤，奕奕翩翩。或卧而似倒，或立而似颠。斜而复正，断而还连。若白水之游群鱼，丛林之挂腾猿。状众兽之逸原陆，飞鸟之戏晴天。像乌云之罩恒岳，紫雾之出衡山。巉岩若岭，脉脉如泉。文不谢于波澜，义不愧于深渊。传志意于君子，报款曲于人间。

<div align="right">——萧衍《草书状》</div>

在这里，惊蛇失道、渌水徘徊、鸦行鹊厉、雉啄兔掷、卧倒立颠、斜正断连……无一不是对书法艺术结构美的热情歌颂和形象化的生动理解。抽象的汉字结构，在书论家笔下却都成了自然万物在线条造型上的具体表现；艺术形象与自然形态默契地混为一体了——请注意一个最简单的事实：梁武帝闭目不视汉字的音和义，他的眼睛紧紧盯着汉字的形，不管是急缓抽点的用笔线条的"形"，还是斜正卧立的造型结构的"形"，皆在讴歌之列。

艺术家的目的是极其明确的，他们意识到书法与文字学、音韵学的不同任务，他们绝不愿意徒劳地去把整个文字学全盘拉进艺术领域里来。在中国早期文明的特殊条件之下，书法艺术以文字作为自己生存发展的主要基础，但严格地说，这个所谓的基础并不是完整意义上的汉字，而只是汉字的"形"。

人们常说，中国书法的本质是线条艺术，这个定义是对的，但线条是客观存在的，如何把它"艺术"起来？除了用柔软的毛笔对线条本身进行多种不同力度、不同速度的加工之外，依靠汉字既定的形对线条进行组合，是"艺术"线条的最重要的步骤。于是就有了从文字结构到书法结构的过渡。在古代，文字的形起源于象形和指事，后来则日益符号化，我们如果回顾一下五体书的演变就会发现，在书法艺术的用笔（线）和结构（形）两大因素中，作为线的这一构成部分尽管也在不断发展，但其变化的幅度相对而言是不大的。线还是线，篆、隶、楷、行都无大变；而作为"形"的这一构成部分而言，却始终处于演变的焦点，从篆书的长结构到隶书的扁结构，再到楷书的方结构，再到草书的变化结构，变化的层次极为丰富，各种造型都有很强的个性特点，正像我们前面分析的那样，书法的文字特征决定了它在发展过程中也必须时时依靠文字所提供的各种启示。甚至到了晋唐楷书定型之后，虽然从文字发展自身而来的动力消失了，但书法家们在创造个人风格时却仍然不忘记从早先的文字造型中去吸取养料。柳公权的长结构楷书造型、颜真卿的宽结构楷书造型、一些经卷中的扁结构楷书造型及行书、草书中的各结构对于文字的严重依赖性。这种不容忽视的依赖性，是建立在文字的"形"上而不是在其"音""义"之上的。至于书法艺术结构中的各种对比如疏密、长短、曲直、俯仰、轻重、点线等等所显示出的美学价值和造型依据，更是与文字之形不可须臾分离。

懂得了这个道理，对一些新的艺术观点就比较容易判断其取舍了。为了世界化而摒弃书法的汉字属性，看起来似乎有理，其实那种观念仅着眼于汉字的可识与否，而这个问题本身并不是书法所关心的。可识是文字学中"义"的功能，以此来论证书法要抛弃文字是难以成立的。相反，我们倒认为，为了使识字或不识字的欣赏者都能理解书法，书法本身应该加强其作为汉字的特色，但这种加强不是致力于为人们提供一首优美的唐诗或一篇散文，而是通过汉字特殊的抽象造型特征来塑造一种跨越国度、跨越民族的世界共同的美——只有汉字结构才有能力去这样做。

【思考题】

1. 为什么对一个笼统的"汉字"要细分它的"形""音""义"三个构成元素？强调汉字形态的价值，为什么必须以对"音""义"的排除为前提？它反映书法艺术作为哪个艺术类型的主要美学特征？

2. 为什么我们说同一个汉字的存在中，可以引申出：（1）可识与否；（2）形态优美与否。以不必"可识"来否定汉字在书法中的存在价值，是否混淆了两个性质完全不同的问题？

【作业】

1. 请对汉字——古文字学的"音韵学""训诂学""文字学"三个分类进行基本概念述要。可参考相关辞书。

2. 对汉字——古文字学中的"形"的部分进行扼要叙述，如六书造字法、秦书八体等。

第二节　汉字结构的美学特征

关键并不在于线条本身，关键在于线条的组合。

如果把书法比作音乐，那么，书法中线条这一基本元素等于音乐中的音符，仅有音符是无法构成一首交响乐的，只有当音符在一定的节奏序列中排列，并沿着主题旋律的轨道展开，产生各种和声、变调等等组合效果时，孤立的音符才具有意义。那么书法也是如此，只有当线条沿着一定的轨迹，进行各种空间组合构成造型效果时，线条才会显示出书法特有的价值。中国的汉字书法以线条为武器，但它却有着不同于其他线条艺术的特殊组合规律，如果没有这一点，那么它就无法与罗丹的线的速写画和英文、法文的线的文字划清界限，它本身的特点也就丧失了。

汉字组合线条的第一个特征是方块。谓之方块，立刻就具备了可以向上、下、左、右任何方向发展的趋势。宋代大书法家米芾声称："智永临《集千文》，秀润圆劲，八面具备。"（《海岳名言》）又尝自炫能"八面出锋"，这里所谓的"八面"，正是作为汉字方结构造型所具有的特殊张力。像拼音文字如英文那样没有方块的特点，它就只能有一种运动方向（通常表现为横向），不可能达到汉字那样的空间效果，至于所谓的抽象绘画，更是连这种规律也不具备。

方块的特征给书法带来什么好处？首先是基本构成单位的明确性。一个方块字就是一个造型单位、一个重心。可别小看了这个特征，有人曾作出断言，说英文书写也可以看成为书法；而且，随着汉字拼音化，中国书法也必须在拼音系统中存身。这其实是无视书法本身特点。汉字的一方块一个单位，使它无论在工整的篆书、隶书还是在流动的行书、草书中，能始终保持一个字的字形和各种对比

关系，尽管字形常常在变，但中心和各种关系则不会丧失，即使是龙飞蛇动的狂草，也总能认出其字形——认出字形并不是书法家的首要任务；更重要的是通过字形的保存，保留了各种组合的规律，这种种规律正是书法艺术的生命。

欧洲人在英语中就创造了一个单词calligraphy，即是"书法"。然而遗憾的是，这个"书法"大约只是指"书写的方法"而已。它与中国的书法艺术相去何啻霄壤？一组英语单词，如果像书法艺术那样加以变化，一旦拼音的顺序和单词的构成全部打乱，便不能阅读；另者被打乱后出现的单个无意味的字母比起具有"八面之势"的方块汉字而言，根本不具备塑造艺术形态的能力。很明显，它缺乏与中国书法相抗衡的艺术基础。

拼音文字需要一组字母才能构成一个单词，而汉字的构成却不同。即使是形声字，它的"拼"也是在一个方块单位中完成的。不管它如何变化，其中心是固定的。因此在汉字书法中（特别是在草书中），字与字之间的距离完全可以打乱，任意缩短或拉长，但在拼音文字中则做不到这一点，它如果也被任意进行处理的话，构字的规律立刻丧失殆尽。甚至我们不妨再做个比喻：在汉字书法中，由于其方块的特征，因而写横式和写竖式都不会损伤结构规律，每个字的对比关系是完整无损的。但拼音文字却只能横向组合以保持其构字特点，把一个单词竖着写试试看，就像天书一样。再富于幽默感的欧洲人看了这种天书，也会瞠目结舌的。

方块汉字的优越性，虽然我们的古人不曾明确地从理论上阐述透彻，但却也有一些值得注意的见解。如明人解缙云：

> 是其一字之中，皆其心推之，有絜矩之道也，而其一篇之中，可无絜矩之道乎？上字之于下字，左行之于右行，横斜疏密，各有攸当，上下连延，左右顾瞩，八面四方，有如布阵；纷纷纭纭，斗乱而不乱；浑浑沌沌，形圆而不可破……鱼鬣鸟翅，花须蝶芒，油然粲然，各止其所，纵横曲折，无不如意，毫发之间，直无遗憾。

<div align="right">——《春雨杂述·书学详说》</div>

解缙当然不会用"方块造型"这样的词语，但是，他这段话却对汉字方块特征的优越性进行了反复歌颂："上下连延，左右顾瞩"，是方结构在各种横向或竖向的组合中应该出现的效果，这种效果所构成的境界是迷人的。最有价值的是解缙还看到了方结构即使在变化中也仍然不失其重心的长处；"形圆"对于方结构而言无疑是一种变格，但却"不可破"。这证明其中心不会丧失，不管是正格还是变格，书法艺术依靠汉字所提供的先天的优越条件，使它在任何情况下都能够应对自如地完成自己的艺术使命。

解缙此段叙述是专论章法的。他在开头则谈到了"一字之中"的规矩，那么对方结构本身，有没有人从正面进行论述？也有，此处姑引几段：

> 字有九宫。九宫者，每字为方格，外界极肥，格内用细画界一"井"字，以均布其点画也。凡字无论疏密斜正，必有精神挽结之处，是字之中宫。

<div align="right">——包世臣《艺舟双楫》</div>

> 九宫：八面点画，皆拱中心。（冯武注曰："欧法最近。"又云："中心者，非以一笔为中心也。"）

<div align="right">——陈绎曾《翰林要诀》</div>

上述都提到了一个"中心"问题。清代人冯武还特地点明不是"主笔"的所谓中心，而是一个方结构单位所具备的空间造型的中心。这个"中心"可实可虚，要在于"精神挽结处"。没有方的结构，这个中心是形不成的。

汉字组合线条的第二特征是塑造空间。这种塑造并不是随心所欲的，各种自然外物形态是线条空间存在的依据。如前所述，这与中国汉字曾经走过一段时间的象形道路有着密切的关系。

在先民们日益感到简单的刻符难以反映丰富的社会活动和思想交流之后，他们便转向了象形。试图利用自己对大自然的各种认识概括能力，使文字日趋具体和明确。从纯粹的文字角度来看，汉字的象形阶段实在是一种异化过程，但从书法艺术上看，象形却不自觉地启示了艺术发展的方面。在文字系统内部培养对自然形象的敏锐反映能力和注意力，同时又为描摹外物形态确定了必须抽象概括的先决条件，这种种好处是其他文字系统所不曾具备的。于是很简单，作为成熟的汉字造型，它必须是抽象的（以与它的使用工具的特征相吻合）；同时又必须体现出一定的外物形态美（这使它能区别于其他文字，单独上升为艺术形式）。这是一种双重属性。任何单个的汉字造型单位，都不可能脱逸于其外。

随着汉字使用的进一步成熟和体系化，原有表现外物美的因素在逐渐消退。一部分拘泥于描摹形态的汉字有被淘汰的趋势，大部分汉字结构则摆脱了直接体现自然形态美的原始要求，开始转向体现物物之间、物我之间的种种内在规律美，以便更切合文字符号的抽象特征。米芾有言：

> 书至隶兴，大篆古法大坏矣，篆籀各随字形大小，故知百物之状，活动圆备，各各自足。
>
> 隶乃始有展促之势，而三代法亡矣。

——《海岳名言》

如果说篆籀还能相对地"知百物之状"，那么到了隶书之后，伴随着文字抽象特征的进一步强化，这种"知状"的追求变成了体现"百物"规律的追求。从这个意义上说，原有模拟式的造字法确实是"大坏""法亡"了，但这正是书法艺术成熟、汉字进化的一个明显标志。

从表现自然万物外形美到表现其内在规律之美，亦即从具象到抽象，汉字书法结构美的空间特征终于被明确树立起来了。人们可以从书法的线条交叉的空间处理中进行广泛丰富的联想，却不必因为某字不像某物造型而感到不满足。现实生活中的各种形态都会在书法艺术的空间中找到也许是不确定但却有内在联系的对应。梁武帝可以从线条的"疾"中想到惊蛇失道，从线条的"缓"中想到渌水徘徊，别人却可以因此而想到飞鹰扑食之"疾"和细柳款款之"缓"，但不管是惊蛇也好、飞鹰也好、渌水也好、细柳也好，作为其线条感觉的内在律动——疾、缓，却是被欣赏者牢牢抓住不放的。汉字书法空间塑造的抽象特征提供想象奔驰的最大天地，而汉字书法空间塑造的形象依据，却又为这种想象的奔驰找到了理想的出发点。两者互为交替补充，使书法的结构美展现出了极为丰富而扎实的艺术内涵。

唐代大书家欧阳询有一段话颇可玩味，欧阳询曰：

> 意在笔前，文向思后。分间布白，勿令偏侧。……筋骨精神，随其大小。不可头轻尾重，无令左短右长，斜正如人，上称下载，东映西带，气宇融和，精神洒落。省此微言，孰为不可也。

——《八诀》

他并不着眼于联想。他认为，如果书法中单个结构的"分间布白"能处理得较理想的话，那么

至少它会给人以一种"气宇融和，精神洒落"的印象，这是空间塑造在心理上的直接投影，它是不具体的，又是具体的。你可以从此发出许多联想，但也可以根本不加以联想，只停留在这种心理印象本身，它仍然是极有价值的。坦率地说，书法艺术为人们提供的本身就该是一种抽象的感觉，甚至是一种直觉享受，抽象的艺术形象不必一定要转变成为具体形象之后才有价值，抽象美本身就是一种价值。

欧阳询作为开启一代新风的大师，在研究汉字结构美和空间特征方面作出了巨大贡献，传为他的《三十六法》①可以说是对前唐这方面研究的一次大整理大总结，其对汉字书法在结构上的特征归纳为：排叠、避就、顶戴、穿插、向背、偏侧、挑撩、相让、补空、覆盖、贴零、粘合、捷速、满不要虚、意连、覆冒、垂曳、借换、增减、应副、撑拄、朝揖、救应、附丽、回抱、包裹、却好、小成大、小大成形、小大（或大小）、左小右大、左高右低（或左短右长）、偏、各自成形、相管领、应接。

作为一种线的空间造型，有排叠、避就、穿插、向背、回抱、应接等等一整套严格的规则，我们不禁想起了建筑艺术。确实，书法与建筑真是不谋而合，它们必须共同遵守均匀、和谐、稳定等造型艺术的准则，只不过书法是用毛笔在塑造平面空间；而建筑则是用物质材料在塑造立体空间。

能加以变化但不失其规矩，这就是书法艺术空间造型的优越所在——按照一定法则建立起来的组字规律和艺术化过程，是其他文字的结构所不具备的。中国书法倚重汉字，正是看中了它有这个特点。中国书法不可能在拼音文字系统中存身，也正是由于这一原因。抽象空间塑造的艺术化，并且是以每一方块造型作为基本单元，这种严格得近乎苛刻的条件，拼音文字是没有的。这一点日本的宇野雪村先生说得很对：书法是"中心线的构筑体"。线条有中心，拼音文字没有；线条要成构筑体，拼音文字更不可能有；构筑需要组合，需要拼接、排列，需要多单元的层次穿插，只有经过象形阶段的文字系统才会有这样宏大的规模和能量。当然更重要的是，构筑必须要有空间，要有复杂的符合力学原理的造型特征，任何一种拼音文字都是难以负此重任的。

线条是中国书法的特征，但不是唯一的特征，拼音文字和绘画都有这个特征，只有具备了线条这一元素并形成了构筑体的特征之后，这才能形成艺术的空间和线的空间。拼音文字有线，但缺乏构筑的功能；绘画（如速写）有构筑的特点，但它必须依赖于自然形态而生存，缺乏抽象空间的中心，因此它们都无法与汉字书法美相提并论，只有在书法中才会有"心象"的显示。从这个角度出发，不管日本流行的前卫派艺术的宗旨如何，但墨象这个词确实有意义。象，万象也，用墨把"心象"（自然的或心灵的）反映出来，这正是书法的艺术功能。为这种反映提供视觉媒介的，正是"中心线的构筑体"。

顺便提及一个问题，有些书法家在提出书法纯线条化的同时还提出了书法纯黑白化。但就像"线条艺术"这个概念，在某种意义上说并不是书法的准确特征一样，要从最基本的"黑白艺术"的概念去理解书法也是不准确的。不管是线也好，黑白也好，关键不在其本身的形式基因，关键是构成的规律，只有理解了汉字造型规律之后，才会认识书法的价值，仅仅停留在理解线条价值上是欠周到的。前卫派书法之所以会在艺术追求上背离书法原有的轨道，正是因为对汉字书法结构的美学特征缺乏认识。

① 有人以为《三十六法》非唐人作，此处姑从旧说。

【思考题】

1. 汉字结构为书法线条构筑带来了哪些特征?请就此作出简明扼要的回答。

2. "方块"与"塑造空间"之间有什么内在联系?"方块"的存在有什么美学意义?它为塑造空间提供了什么好处?换言之,如果是圆形,它在塑造空间方面又会有什么利弊,如果是椭圆形呢?

3. 古代人对空间、方块当然不可能提出"现代"的术语概念,但古人对此是否已有意识?他们是如何进行叙述的?

【作业】

1. 请把古代书论中论结构的名言佳句摘录出来,并作出自己的读书笔记。

2. 请就标音文字的排列方式、构成方式与汉字的不同,来证明汉字字形的美学特色在书法中独一无二的价值。

第三节　构筑——主体与客体的双重需要

走向"构筑"的汉字书法造型,不但形成了一个相当稳定的表现语汇系统,从而使本身的表现充满了多层次的丰富的展开魅力,而且,它还为作为表现者的书法家在展开书法线条语汇时规定出一种便捷的轨道。

在没有汉字约束的情况下,书法家的线条挥洒可以是毫无秩序的。因为既然没有客观约束,主体当然也就无所依傍,而这种客观约束,通常是在两个方面限制着书法家的自由挥洒:一是空间形态,二是顺序衔接。写一个"文"字,点在上而不能在下,这即是一种空间的规定,撇左捺右,大抵也是一种空间规定。且写一个"文"字,必须先点后横,先撇后捺,这又是一种顺序衔接的规定。其理由如第二节所述,此处不必赘说。

依时间顺序衔接轨道而延伸成的空间配置关系,为书法家的情感流露,提供了第一流的伸延媒介。正是因为媒介——汉字的结构方式的规定性,书法家在依据这种规定而"寄附"自己的情感起伏进程中,自然也具备了如"心电图"一般的特殊性,由是造成如下一种相辅相成的结果:

1. 汉字结构构成的存在,为书法家主观情感的流露提供了第一流的媒介与载体。

2. 汉字结构构成的存在,又对书法家主观情感的流露施加了严格的限制与规定。

第一个含义是指书法家主体的价值赖此获得弘扬与发挥,而第二个含义则是指书法家主体的弘扬、发挥必须被严格限定在一个"书法"的规范之内——并不是所有的情感或主体精神都可以在书法领域地中驰骋的。书法结构的存在、空间配置与顺序衔接的存在,对书法家的情感进行了细密的筛选,合者取之不合者弃之。由是,从书法结构到书法家情态的发挥轨道再到书法家情感发挥的筛选基准——我们看到了一个专业规范的清晰形态,而这个合客体、主体为一的规范,正是借助于汉字结构最原始的"物质存在"。那么反过来的结论则是,倘若要废弃这个"物质存在",在理论上或许可以说得天花乱坠,但究其实质,不过是在破坏这个合主客体为一的基本规范、破坏这个书法的"本元"而已。

再回到前卫书法。

在日本书法界，对这方面的研究是不够的，特别是前卫派书法，作为日本书坛的激进力量，对这方面的注意更是偏弱。西方抽象画进入日本，更是起到了推波助澜的作用。没有篆、隶、草、正等按部就班的嬗变，使日本书法家缺乏书法创新所必须具备的雄厚历史基础，而抽象画的冲击和急于突破的迫切感，作为外部的影响对创新本身施加种种诱惑，把这些书法家引上了一条对书法而言过于陌生的道路——他们仅仅承认线，但不承认结构，不承认方块造型和律动，而不承认结构和运动的特殊性，也就肯定把汉字的形抛诸脑后。他们的追求说来是简单得出乎意料的：只要有线，就可以成为书法。

但这显然又是不科学的。不书写文字、没有组线规律的限制、没有统一的速度推移和运动，书法是不可能成立的。如果这也可以算书法的话，那么西方也早就产生书法了。线的特征，哪一国文字没有？绘画也同样具有线的特征，于是书法又可能在很早以前就被绘画所并吞，那么书法不早该退出历史舞台，变为画法或其他什么法了吗？

但这种并吞是不可能出现的。书法在度过了漫长的几千年后巍然存在，不就证明了它的特殊结构帮助它自立自强的巨大能力吗？

以画法代替书法，这种现象并不是不存在的。在对汉字书法结构认识混乱的某些书家中，这种现象特别明显——什么样的理论带来什么样的实践。

第一种尝试是以线为主，但不构成字，孤立的线或是杂乱的线交叉排列。汉字书法结构中的疏密、聚散、点线、空间造型、势、运动，一切都消失了。它也算是书法？其实严格地说是画线法而已。第二种尝试是干脆连线也打破，完全是黑白艺术，点、线、面三者总动员，变成了彻头彻尾的画法，但不写实，是抽象画法，丧失了书法最根本的特征。

艺术作品一旦缺少了必要的创作限制，它的自由也就同时消失了——限制与自由是相比较而存在的。书法之所以叫书法，就是因为它不是画法，两者的分野一旦失去，则书法本身也就消亡了。既然书法本身消亡，那又何必要借用书法这个名字呢？"名存实亡""虚有其名"又有什么意思呢？

书法将走向世界，这是一个崭新的命题，也是某些书法家们孜孜以求的目标。但该如何走？是消除自己原有的艺术特征，还是反过来强化自己的特征？如果是消除的话，那么不是书法走向世界，而是世界消灭了书法，它的结果是书法本身消亡或杂交出新的艺术门类。如果是加强的话，那么是书法以自己特有的姿态步入世界艺术大花园中。书法是主，而不是客。实际上，消除了自己特征的艺术品种一旦进入世界艺林，它也将被迅速地吞噬掉，因为它丧失了自我保护的能力。走向世界后的书法如果最终被杂交、被吞噬，这于书法而言祸耶？福耶？我看大约是前者吧！中国的京剧一走向世界，立刻引起了轰动，20世纪30年代，梅兰芳先生以他那无与伦比的表演艺术威震世界剧坛，苏联戏剧家梅耶荷德对中国戏剧的假定性传统表现了浓厚的兴趣，这位不懂汉语的外国人以此为契机进行了大胆的具有历史意义的戏剧革新。中国京剧在世界上获得如此尊重，这难道是偶然的？如果京剧在走向世界时为了各种理由而抛弃自己的传统，去屈从于西方古典戏剧的时空限制，那它还会获得如此成功吗？京剧走向世界的先例正可以给我们留下一些重要的启示，书法走向世界绝不能以抛弃线的特征和组合结构、律动的特征为交换条件。

我们说过，汉字的形而不是音和义，将会被今后的书法家更重视，在这些"构筑体"中，将会有

无穷的造化生机，书法将从"读看结合的艺术"向"观赏的艺术"进行转化，从而为不识汉字的外国欣赏家所接受，这是大势所趋；书法将独立依靠自己的艺术特征而不是借助于传统的文学特征来树立自己的面貌。这些都是对的。但在创新领域中有许多问题仍然是含糊不清的，有人认为书法必须保存文字，要可读，有人认为书法必须摒弃文字，单纯欣赏形式美，争论很多。究其所由，都是把文字简单地理解为一个固定的概念，而忘记了它在特定的条件下所表现出来的形、音、义的不同功效。我们认为，书法将保持文字（形），书法又将摒弃文字（音）或不追求文字（义）。传统派与创新派的针锋相对，在这里得到了应有的统一。书法不会再依附于文字，不会成为"用来阅读的文字艺术"，但它却又是真正意义上的书法，而不是画法。

前卫派书法的开拓作用，我们并不打算随便忽略。作为开拓者，前卫派有它的成功之处，但也有它的致命伤，这并不影响我们对它的肯定。纵观历史上任何艺术流派，哪个开拓者没有在布满荆棘的崎岖小道上迷过路？如果每一次开拓都必须打上"只能成功不许失败"的标志，那它就不叫开拓了。正因为它的方向是有意义的，它的脚步又是时正时歪的，所以对它的纠正才会具有价值，才会充满乐趣。但切莫小觑这种更正，如果缺少它，那盲目的开拓完全有可能把后来者引入歧途。甚至，这种盲目会毁灭开拓本身。

书法界的一些同仁往往认为讨论书法艺术的现状与未来是泛泛不着边际的空头事，不像技法研究会对创作产生直接的指导作用。诚然，隔靴搔痒的讨论是有的，但我们从上述的成败得失分析中，不正可以看到理论对实践的指导作用了吗？在理论上略一照顾不全，实践上立刻会有所反映，如果把讨论书法艺术的结构美及文字作用仅仅看作是空洞的概念之争，就不会理解书法面对未来的重要性，说到底，也就不会真正从本质上去认识过去书法的真正艺术价值。

在书法中尝试废弃汉字结构的做法，可能给我们提供了面向未来、面向世界的启示，但在具体追求的过程中，它也在时时偏离书法前行的轨道，这又是它致命的不足。我们应该清醒地看到它的不足，我们应该认识到汉字的"形"（书法的结构）的美学价值而不是文学价值，认识到它对书法艺术不可或缺的作用。只要保持了汉字书法结构上的美，它就具备了走向世界的必要条件。有些不懂得汉字的意义美和音韵美的西方人，却可以深刻理解汉字书法空间造型的形态美和作为构成步骤的节奏美，因为这是与油画、建筑、音乐等其他艺术的美息息相通的。

【思考题】

1. 空间构筑与顺序衔接，是汉字结构提供给书法的两大表现"法宝"。但为什么说它同时又反映出客体（书法的既有规定性）与主体（书法家的表现期待）的双重要求？

2. 独特性的维护与消解是一对矛盾，它又必须反映出民族性与世界性的另一对矛盾。应该如何来把握它的存在与价值？

【作业】

1. 请对本章中的"构筑"作一准确界说，它包括了：（1）汉字字形的客体规定性；（2）人心营构的心像的外化；（3）情感流淌的既定轨道。当然还可以有其他内容。

2. 对本章的基本内容作一学习心得式的展开，重复数次，看看可以从几个方面出发展开？

第二章 时间：线条运动的形式

当书法空间的规定性成了人们集中思考的一个有趣命题之后，我们觉得它所取的角度还是众所周知的；但另一个更深入、更重要的剖析视角——书法中时间一维的基本内容及其价值，还没有人着力花时间研究，只是点到为止。事实上，发现书法的空间性质是不太困难的，因为它是有目共睹的事实。但书法的时间性质，倘若不加整理和发掘，可能会被大多数人忽略，而它，正是书法之所以为书法的另一个根本所在。作为完整意义上的书法美学学科，绝对不能忽视它的位置和它所包含的深刻价值。

第一节 "时间"概念的界定及在书法中的一般表现

凝聚力极强又有深厚文化积淀痕迹的汉字结构从表面上看为书法规定了空间塑造的主要命题。当我们看到一个个空间造型时，一方面，我们为它的抽象性竟体现得如此出色、有条不紊而赞叹，另一方面则为它的空间竟如此具有宇宙意识而惊讶莫名。我不禁想起了符号美学家苏珊·朗格在《情感与形式》一书中对建筑的著名论断：

> 一个在坚石上凿出的石墓可以创造一个完整的领域，一个死的世界。它没有外在形式，它的比例从内部得到——来自石头、来自埋葬——并限定了一个深、高、宽不过几拃的建筑空间。

书法与此异曲同工。它也通过抽象线条显示出一种空间比例，包括语汇如线、黑或白；也包括空间距离如高、宽以及无数局部的切割。它同样是一个完整的世界。但是很明显，这样的阐述可以简单而准确地表述书法不能脱离汉字的理由——是纯空间的、既非汉字立场又非绝对抽象主义立场的理由，却不能解释为什么书法中会有所谓的"时间"内容。

对"时间"这一概念，有必要先作一个界定。在我们看来，它可以指两个性质不同的内容。一是习惯上所指的"真实的时间"或是指"绵延"，它起源于人们对时间的直接经验和直觉认识，有如我们在时钟上清晰地看到指针在走动一样。它的基本发生发展方式是线形的。另一是在"真实的时间"基础上的美学立场的所指，即以一个视觉的或听觉的形式（它往往包含结构的因素）为前提的"时间形式"，比如在音乐上或是在一个画面线形状态下所产生的流动性质的构成。如果用一个较为直接但也许会产生误解的说明来划清这两者的区别，则"绵延"的时间可以是无休止的，并且是不具备任何逻辑结构前提的发展——未来的一分钟不必对前五分钟的存在负责。它的目的也不固定，它的过程是纯粹物理学意义上的"绵延"。相反，"构成"的时间则是有固定目标、事先被规定的。它的每一分钟发展必须对以前它的各分钟在逻辑承启关系上负责。它在"绵延"上的有限，使它自成一个"绵延"的结构。简言之，单纯的"时间绵延"往往无序，而"时间形式"却必然是有序的。漫无边际的无限使结构无从确定其发展极限，因此结构自身无法获得确立；而一个严格的规定使结构本身井井有条、主次分明。在这方面，最典型的例子是音乐。一向被称为"时间艺术"的音乐，当然要依靠物理意义上的绵延，不然它就不属于"时间"艺术。但更重要的还在于它有序的形式，不然它还是不算时间的"艺术"。美学立场上"时间"的限定，从这两个移动的着重号中可窥一斑。

由是，单纯的"时间绵延"是一维的体系，它只表示长度和连续，而"时间结构"却不只是一维的，它在表示长度的同时还表示一定的体积。不但可以在"维"的长度一端同时显示出几项并列的审美内容，而且还可以把长度本身当作一个前后照应的结构来对待。前者表示各种内容并存的密集结构，后者表示长度本身所具有的回护性与内面的逻辑性。前者代表横向，后者代表纵向。

用这样的分析立场来看书法，完全可以证明书法为什么是"时间"的。在我以前的论文中，大都已涉及这个课题。但因为没有全面展开阐述，仍有不少同道对此提法表示怀疑，因此，我想从最基本的书法语汇分析开始做起。

首先，书法的基本语汇是线条。无数论文都向我们表明书法是线条艺术这一特性。在一个直观的层次上，它的确是真理。但它并没有向我们展示出更多的实质内容。真要在这个线条里找些启示，我们可以将它与绘画作一比较。在以明暗为立场的西洋古典绘画包括抽画、水彩、水粉、素描等等形式中，"面积"是最重要的语汇。它具体表现为单一体的连续传接，任何一个画面的边缘（相对而言的边缘）都与邻近的画面紧紧咬合在一起，它们互相依赖着被置于一个实际空间之上。而任何一个面（体）积的产生，无不是物体在一定光源中表现为一定形态的面的感觉所致，相对于其他面而言，这一面或彼一面只是一种放置、安排的效果。在描绘过程中，它只具有空间性质而不具有时间性质。画家们不会异想天开地将两个不同的面在描绘过程中连成一个连续的节奏型，而且也无此必要。

但书法（也许还包括水墨写意画）的线条语汇却不是放置的。相对于写实感受的明、暗、光、色、空间并举的面而言，书法的线条即已是在抽象——因为我们看不到任何一种实际存在的线，任何线条的出现都是经过视觉整理之后的主观结果。而更重要的还在于，线条的成形过程是一个完全时间性的过程：它不是被放在某处，而是在从此（起）到彼（止）的流动中呈现出来。而在从此（起）到彼（止）的流动过程中，至少已经具备了上述的"绵延时间"的物理性质，与纯放置的体、面的空间语汇拉开了距离。

自然，积点成线，线条本身的存在只是一种"幻象"，事实上它是由无数小面积的点组织而成的。由是它似乎也应该与"面"不分彼此。但我认为，确定线与面之间界限的，关键是两个要素须获得承认：一是线条必须具有运动方向，而"面"则无须强求；二是线条本身必须是平面的，而"面"则必须是立体的。平面的线条并不妨碍它为塑造立体形象服务，但它自身性质却必须是平面，以这两点衡量书法，则书法线条具有独立性、具有"时间"上的绵延性这一点就不言而喻了。

但这仍然只是一个前提。书法线条的时间性质在基本语汇中被证实，并不等于它能构成一种"时间"艺术的性质，因此有必要来审察它的创作过程。我们可以从两个角度来证明这一课题：首先，是立足于创作者这一方面。最简单的例子是儿童学写字，老师一定会谆谆告诫：写字要先横后竖、先撇后捺，这叫笔顺。认真的老师对即使字写得正确但笔顺不对的孩子也会严厉批评，这种儿时的印象告诉我们，在汉字书写中（即使不是书法艺术而只是写字），笔顺是何等的重要。它的直接好处当然是书写方便，提高速度，但它在艺术表现上也有重大价值，这种价值即使孜孜强调笔顺的老师也未必都能意识到。

我们很难想象一个学生写字可以从最末尾一笔倒写到第一笔。工具性的写字尚且如此，书法更是如此。从始到终的笔顺运动是一个流动过程，它正相应于"绵延时间"，是一个物理上的序列规定。但是要知道，对这"绵延时间"加以规定的，正是作为书法结构媒介的汉字结构。以上述原理衡之，提供时间延续的限度——"起止"的，正是每个汉字结构的首、尾笔的规定。每个不同笔画数目的汉字，就是一个个不同空间形式的规定。而从每个汉字笔顺规定的立场出发，则抽象的空间造型在构成过程中就有了一个前后序列的规定。故而尽管它的最终结果是空间的，但它构成过程却是时间的——具有绵延时间特征。汉字无意中为书法表现做出如此明确的规定，它自身也始所未料，至于还因此使它脱离空间束缚而局部地趋向于"时间"一维，更是开始未曾想到的意外。于是我们才会看到令人忍俊不禁的一幕：一个髫龄童子写字时念念不忘的笔顺，在一个须发皆白的老书家手中也绝对不被违反，区别仅仅在于，小童是为了写好字，老书家则是为了有效地表现书法的魅力。目标有深浅高低之别，而过程却并无大异。

其次，是立足于欣赏者这一方面。抛开线条的流动性不谈，也抛开书法创作的过程步骤不谈，书法空间的构成无论取什么形式，其最终也必然会给观众留下一种时间推移的印象。比较典型的是每个字在连缀时构成不同形的空间构成。这种空间连续必然产生节奏，造成一种前后推移、具有内在逻辑视觉关系的时间绵延。另外，即便在一个字中，只要笔画在交叉时切割出不同空白效果，这些形状、面积、角度不同的空间也会构成一种视觉节奏。它也仍然足以造成一种以空白形状为基本元的时间绵延。我不禁想起了摩利·内基在《新的眼光》中的精彩论断：

　　　　一种向各个方面辐射，纵向的、横向的、持续的波动，向人宣称：它已经占据了这个空间。

如果对这一空间占据的过程作一分析，则"波动"是一种线性的发展，是有起止的时间维度的展示；而"辐射""纵横交叉"的现象，则是波动脉络在每一个点上的结构式反映。换言之，每一个点都应该连成结构——线条结构的元素。但每一个点自身又构成一个空间——空间成为时间展开的基本元素，同时又是它的结果。在这里，每一个点即等于一个汉字。而持续的波动则象征着一幅四言、八言作品的基本创作运行：是绕轴心的运行。它的结果，是章法（作为形式法则之一）的成功出现。

行书、草书表现得最为明显。因为它结构空间的变化大，人们会更注重它的章法轴心的体现，但篆书、隶书、楷书并非没有，只不过由于横竖成列，人们视为当然而不多注意罢了。只要有空间分割的现象以及由此而成的分割集群，就一定会有一种节奏序列——它就是时间结构的特征。

节奏轴心的存在是一种方向的存在。如前所述，没有从此到彼、前后顺序井然的创作推移和欣赏视觉推移，时间的特征仍然是不完整的，因而也是缺乏逻辑性的。但是在肯定这一时间特征存在的同时，我们也毫不讳言它的局限，虽然内基的论断对于书法欣赏特别有价值，但它仍然只是视觉艺术共有的性质而不是书法特有的。比如在一幅油画中，作为画面形象的色块切割同样具有波动特征，只是不如书法那么黑白分明罢了。

线条流动与笔顺是书法自身的时间特征——但只是一个限于文字媒介的低层次的特征。空间节奏轴心也是一种时间特征——但却又范围过大，是一个泛艺术的非书法独有的特征，对书法有证明价值而不具有出发点的价值，因此，对它们的研讨只能说是才涉及书法"时间"美学的外围。

【思考题】

1. 对书法中单纯"时间绵延""时间结构""时间展开的序列"（笔顺）等的分析与整理，对我们了解书法艺术形式中"时间"一维的美学特征，究竟具有什么意义？

2. "时间"的存在与书法线条语汇之间有怎样的内在必然联系？创作推移与欣赏推移的存在，既然有书法美学的基本特征，为什么我们只把它列为书法"时间"美学课题的外围部分？

【作业】

1. 请调查历代书论中关于"笔顺"的论说，并归纳出几种不同的界说来。

2. "面积（体积）"与"线条"之间各分属什么样的审美感知范畴？面积的"放置"与线条的"流动"对书法美的"时间"理解能产生什么帮助作用？请撰文证明之。

第二节　内面的证明

线条本身的流动性并不意味着它已代表了一切"时间"方面的内容。真正核心的课题，必须从书法创作过程中去寻找。一个颇有深意的对比是，用钢笔画一根线与用毛笔按笔法画一横，两者都有"时间"流动、推移的性质，但前者只表现一种"绵延时间"的内容，而后者却会由于它的提按顿挫动作构成"结构时间"的内容，亦即是说，它不只是在时间的刻度上标明自己所花费的长度，而且还标明此举所具有的特别的质。一横从头部的提按，到中部运行，再到尾部的提按，是一个很明确的运动节奏。工具性的硬笔文字书写刻意求此是自找苦吃，但书法艺术魅力却在此中被发挥得淋漓尽致。关于这一点，聪敏的古代书家已经为我们点得十分透彻。东汉人蔡邕在《九势》中的名言想必人人记得："藏头护尾，力在字中。"有头有尾，是一个完整的时间推移过程。而在书法中要对这头尾部分施以特殊关照：要"藏"要"护"，毋宁说是古人对书法中体现出"结构时间"而非一般"绵延时间"的深刻认识。东汉是书法进入自觉的转折时期，一切都属草创，这个时间点是颇值得深思的。

如果说线条头尾的顿挫提按是在每一个线条个体内部进行"结构时间"意义上的自我协调的话，那么虽然它与一根普通的直线截然不同，但它的范围仍然是相当狭小的。它的活动仅限于线条的单元内部。而从书法艺术的整体上看，它还只是语汇单词而不是有系统的语言。语言需要组织，需要一定的构架能力。单靠孤零零的线条显然无能为力，于是，还是要转而去研究文字构架这个课题。

文字的形仍然是个难以捉摸的对象，艺术家们首先从此中发现了形的魅力。但文字的形不等于艺术的形，这倒不一定是对那种有意夸张变形之类而言的，而是指形本身也可以有工具和艺术之分。我们至少不能说美术字、铅字之形具有书法艺术的素质，但它同样是汉字。而即使是馆阁体书法，在艺术上为人鄙薄，但从每一个字来看，它却仍然不愧为书法之形：点画撇捺，有条不紊。美术字总是想变，想美化装饰自己；馆阁体书法却是老气横秋，但想美化的却进不了书法殿堂，缺乏艺术活力的却高居坦然，何也？

从汉字之形过渡到书法之形，与其说是外形更艺术化、更有趣味，不如更确切地说，其实质是在于引进了"时间"以为抽象结构之助。一切艺术化的外形无不起于时间对空间的驾驭作用。黑体美术字笔画线条是"放置"的，它没有时间因素而只有空间轮廓，因此它不是书法。仿宋字有限地把顿挫外形引进空间，但引进的方式是机械、僵滞的，因此它仍然不是书法。甲骨文刻画也只有空间轮廓，刻契者不必强调提按顿挫和转折，因此它作为书法史上一种历史类型可以，而作为完整的书法体格仍然是较初步的。一部书法史，就是从纯空间的刻符走向时间性的行草书，其间的趋势令人一目了然。因此，书法对于时间的倚重和一见钟情是个无可讳言的事实。当然从一个更高的起点上看，则又毋宁说这是一种回归：把书法创造力重新回复到"线条流动"这个最基本的语汇特征中去加以深化。

必须承认，在书法的字形变化过程中，线条、笔顺这些基本单元所具备的"时间"性对结构的影响是极其重要的。在隶书中，是以雁尾笔画的夸张带出字形的扁阔；在楷书中，是以顿挫提按丰富的多变笔道将结构衔接在一起。先横后竖、左撇右捺的规定是个小学生式的常识，但却又是个最有深层美学含义的规定，因为它强调时间。至于行草书的线条，打散与连贯导致结构的偏长而多欹侧，更是众所周知的事实。可以说，没有作为一个单元的每一笔的顿挫提按动作的"结构时间"变化，则整体意义上的书法结构要有如此多的变化是不可想象的。我认为它是一种以时间带动空间，以动作过程带动视觉结构的特殊过程，或许也可以说，是以线条去控制间架（空间造型）的有力尝试。故而沈尹默先生在20世纪60年代即把书法与音乐相比，他正是看到了个中妙谛，只是没有能力进行理论上的展开罢了。

古代书法家虽然无法运用这些新引进的概念术语，但他们对书法的"时间性"却具有极敏锐的感觉。唐代孙过庭在《书谱》中有云：

观夫悬针垂露之异，奔雷坠石之奇，鸿飞兽骇之资，鸾舞蛇惊之态，绝岸颓峰之势，临危据槁之形，或垂若崩云，或轻若蝉翼，导之则泉注，顿之则山安……一画之间，变起伏于峰杪，一点之内，殊衄挫于毫芒。

针而悬、露而垂、雷而奔、石而坠、鸿而飞、兽而骇，乃至舞、惊、颓、临、泉注……无不有个从起到止的过程。不管是将奔将坠，或是已奔已坠，都反映出运动过程在某一落点上的具体凝固形态以及足可向整个过程前后伸延的时间感觉。孙过庭敏锐地窥出了书法艺术与一般造型艺术之间最重要

的区别，为我们描绘出一幅线条运动的形象化图卷。

值得注意的是他还强调"势"的概念。纵观古代书法，在"势"的问题上几乎不约而同地持重视态度。即使是在书法理论刚刚兴起的汉魏时期，人们已在反复讨论"势"了。崔瑗有《草势》，索靖有《草书势》，蔡邕有《九势》，卫恒有《四体书势》，王羲之有《笔势论》……无一例外以"势"冠其篇名。这绝不会是偶然的，正是这一点显示出当时人对书法中时间特征的深刻理解。元代人陈绎曾对"势"有过很简明的诠释，见《翰林要诀》：

> 势：形不变而势所趋背各有情态。势者以一为主，而七面之势倾向之也。

这个解释告诉我们以下几个具体内容：

1."势"的产生绝非依靠对字形的改造，它的前提是"形不变"——既定结构的约束力在创作中受到绝对尊重。

2."势"所导致的是情态（可扩展为神采、韵趣）的显示，而不是具体点画结构的直接视觉效果，它比严格意义上的形式美似乎更内在、更含蓄而隐蔽。

3.由于以上两点，"势"只能产生"趋背"式的暗示性，它不必担负对形进行直接加工的重任。

4."势"的追求在特定的汉字结构造型中，往往显得层次谨严、主从分明。核心与外围关系井然，它促进了每一基本造型单元"方块间架"在变化时具有自我稳定的卓越能力。

由是，"势"是对形的升华和追加而不是破坏，它实指运动方向明确的律动。在用笔中，每一笔所暗示的趋向、笔画形状所暗示的伸延效果、线条从头到尾的提按规律，这些都属于"笔势"，它起源于工具式的线，但它又是"结构时间"意义上的线。在结构中，线与线之间的组合形式，空间与空白的配置和分割，以及由此而暗示出的线条集群和空白集群的运动方向，则属于"体势"。"笔势"与"体势"，代表书法艺术中时间属性的全部内涵，运动过程则成为它们的共同媒介。孙过庭所说的奔、垂、坠、飞、骇、舞、注、颓等，即是"势"的具体显示，都体现出运动过程中已经发生和即将发生的各种律动的方式。在早期书法成形前，是以笔势先行带动体势，而当书法日趋成熟之后，两者构成互相制约的关系，则无论从笔势（线条）还是体势（间架）入手，均能一箭双雕，构成完整的书法格局。

很明显，研究"势"即是研究运动、研究"结构时间"在书法中的表现及其价值。但是请注意，如我们上述的线条、笔顺的规定、空间节奏轴心的规定，乃至笔势与体势的整理，虽然包含了"结构时间"在线条、结构、章法这三大范畴中的充分表现，但它仍然是不全面的。从美学立场上看，最重要的并不是这些现象和完成的结果，而是书法创作的步骤过程明确的规定性，它是不可重复的，它的创作过程与创作结果同步产生。

绘画的创作过程尽管有个大概的步骤安排，但先画后画的次序并不严格。特别是油画之类，并不带有过程次序的强制性，它主要的问题是如何妥善安置空间，书法创作却有严格的次序。笔顺的规定使时间上的连贯性有了更重要的意义。它不仅限于每个字的结构，还伸延为整幅的章法。如果说画中此物与彼物之间的联系着重于形式（包括色彩、明暗、形体）和情节内容上的事先考虑，那么书法中此线与彼线的构成则完全取决于过程，它的呼应参差全靠书写过程中的运行来体现，完成的结果只是运行过程的记录而已。故而书法重运笔，绘画即便是中国画也只重笔法而对于"运"并不太注重。

这种现象必然会制约人们对它的欣赏。绘画是欣赏其完成后的现象即效果，书法则由于其过程在创作中占有极重要的因素，因此欣赏时不只注意既成的现象（如章法、结构、笔画的形状），还要注意其创作的全过程，尽量同步地追寻创作者在挥写时的各种心绪神态、节奏和留在纸面上的韵律。这是一种特殊的欣赏，是任何其他视觉艺术所不具备的（综合艺术如电影、舞蹈除外）。宋人姜白石《续书谱》有云："余尝历观古之名书，无不点画振动，如见其挥运之时。"他懂得不但要赏其点画外形，还要通过点画振动追赏其"挥运之时"。对于绘画欣赏而言，这的确是个不太重要的内容。西洋画中几乎没有，中国画中的大写意作品也只是很局部地有——但有意味的是，大写意正是绘画领域中借助书法表现的一个特殊门类。

在《尚意书风郗视》一书中，我曾将之归为类同于谷鲁斯（Karl Groos，1861—1946）"内模仿"学说的特殊欣赏，并强调"内模仿"的一般意义是它在绘画欣赏上作为形象直射作用而体现的，而在书法欣赏中则不单是形态的直射作用，还具有创作过程中运动顺序的间接折射作用，相比之下，姜白石的"挥运之时"虽在理论高度上远逊于谷鲁斯的"内模仿"，但它却是不会导致误会的最理想的界说了。据此，我们可以对书法创作过程的不可重复性作一特征的总结：首先，"时间"的展开、延续和规定，使创作过程与创作效果同步，它们遵守同一个时间推移标准（这一点颇类于音乐）。其次，从既成的作品线条构架出发可以回溯创作过程，甚至追想几百年前古人的创作情态（这一点又是音乐所难以比拟的。音乐在演奏结束之后不再留有任何物质，更不用说视觉形态的作品；作品与演奏过程同步消失，因此它不是严格意义上的"既成作品"）。把书法、绘画与音乐三者作一比较，可得出如下一个对照表：

	绘画	书法	音乐
归属	视觉	视觉	听觉
途径	从结果出发	从结果出发	从过程出发
目的	欣赏既成结果	欣赏运动过程	欣赏运动过程
性质	静止	动态	动态
特征	空间	空间→时间	时间

如果用最简单的方法来加以阐述则如下：

绘画：从结果找结果。

书法：从结果找过程（当然也包括结果本身）。

音乐：从过程找过程。

研究书法艺术的时间特征，其价值正在于此。相对于音乐而言，时间本是它的属性，在不显著时还去寻找一番。绘画自身呢？却没有。只有书法，是立足于视觉艺术（本不应有）但却被包含在深层性质中，故而有此一"找"。"不应有"常常使人忽略它，也使找它成了个相对艰难而且极易被误解的难题。

【思考题】

1. "藏头护尾"为什么必然是一种"结构时间"而不是"绵延时间"？

2. 为什么汉字规范之形如铅字、美术字、标准字，相比于书法"艺术字"而言其欠缺的正在于"时间"的美学立场？"时间"是如何增强书法艺术的魅力的？

3. 为什么说"势"对"形"的改造即是书法中"时间"对"空间"的驾驭？"势"是指向构筑还是指向运动？

【作业】

1. 请对《绘画·书法·音乐对照表》进行理论展开，对此中穿插复杂的动与静、结果与过程、出发点与完成点等进行归纳。

2. 对"笔势"与"体势"这两个传统技法术语进行现代意义上的解说，并从"时间与空间""时间对空间的驾驭"角度上思考并撰成短论一篇。

第三节 时间对空间的支撑作用

书法毕竟还是给人看的。不把"时间"价值落实到形式上，则一切努力还是句空话。通过对技法中线条、笔顺性质的阐述，以及对"势"、创作过程的讨论，我们应该能看出它对书法视觉形式的重大价值了。立足于汉字媒介受尊重的这一前提，它的贡献主要可表现为以下三个方面：

一、形成线条的序列

孤立的线条，其魅力是十分有限的，关键是组合环境为它提供的条件。直接以线条进行穿插交叉是一种组合方式，但绘画也可以这样做，书法的特点是在于它通过"势"——即时间上的约束在各个线条间寻找内在的顺序。抽象绘画之与书法相异，即在于它缺少这种内在的顺序。

"先横后竖"，表明竖笔在时间上的承接很可能是横笔的收尾动作，于是在本不相干的横、竖两笔中立即形成一种关系、一种顺序。艺术家通过两笔的衔接可以追求特定的艺术效果，孤立的两个动作构成了一组运行顺序。虽然它的水平是较简单的，但书家要把它交代给观众，以引起观众共鸣，就必须提示在横笔的尾与竖笔的头之间的连接顺序，于是就出现了"趋背"的暗示效果。当然，它的体现有时能找到明显痕迹，有时却表现为潜意识或下意识，但只要按固定的顺序，又有正确的笔法，不管有意还是无意，这个"时间"无所不在，《续书谱》云：

一点者，欲与画相应；两点者，欲自相应；三点者，必一点起，一点带，一点应；四点者，

一起，两带，一应。《笔阵图》云：若平直相似，状如算子，便不是书。

所谓的起、带、应，正是"势"即"时间"顺序在起作用。姜夔态度很明确：按老祖宗遗训，没有这种呼应即不是书法。书法在视觉艺术王国中最值得炫耀的就是"势"即"时间"，在众多书法理论中，它又叫"映带""偃抑""揖让"等。从书法美学立场看，线条是组成作品的最基本元素，那么组合线条构成序列的"势"可算书法中时间性最主要的内容，它是书法的出发点。

二、形成单元的序列

由线条的组合推而广之，于是又有了单元的序列组合，亦即是一组线条群与别组线条群之间的连贯顺序，我们可以把它看成线条序列的扩大。在书法中，它往往以各种部首偏旁位置的排列关系表现出来。元人陈绎曾研究结构时曾把它归入"体样"类，见《翰林要诀》：

> 随字变体，随体识样，字形有孤单、重并、并累、攒积之体……"一""二"为孤，"日""月"为单，"枣""炎"为重，"林""竝"为并，"转""影"为併，"晶""焱"为累，"墅""樣"为攒，"爨""鬱"为积，以此为例，广推求之。

由于汉字结构的方块特征，构字的每个单元实际上可以独立构型，特别是在大量出现的形声字中，这种单元的造型特征更加明显。比如"疏"字为左右结构，"疋"部与"㐬"部本身已构成完整的空间，书法家们通过"势"即"时间"的功能对它们实施连贯，把"疋"部的最末横笔写成提笔"㇀"，以求与右结构的"㐬"部起笔呼应，这样两个并列的左右结构在过程中变成了一以贯之的前后结构，统一于同一运动过程中，造成了书写顺序的丰富性。每个单元自成序列，单元之间又借助笔画衔接构成大序列，以此类推，则在字与字之间又构成更大的章法序列。在楷、隶、篆书中，这种连贯与衔接相对含蓄，在行草书中则表现得更明显。

如果一件作品在构成时，书家牢牢抓住"势"去夸张时间性，则整幅作品线条看似繁复，其实却可以演绎出每根线的起止，而从这些起止伸展开去，所有的线条都会显示出承启痕迹使之井然有序。创作活动中情绪发展的全过程和技巧变化的全过程，都可以以一根线为契机进行前后伸延，抓住这一点，会帮助我们有效地捕捉艺术家寄寓在作品中的丰富的形式与感情内涵。

"势"不仅仅为视觉效果提供服务，它还有能力对既定结构加以变形。比如为了保持最理想的线条运动方向，可以改变一些结构单元的形状和俯仰展促，使标准的汉字结构变成书家笔下充满活力的个性化结构。智果和尚的《心成颂》曾提到这个问题，他认为这是一种创作中随机应变的技巧，它被编成一首四字韵语：

> 回展右肩，长舒左足。峻拔一角，潜虚半腹。
>
> 间合间开，隔仰隔覆。回互留放，变换垂缩。
>
> 繁则减除，疏当补续。分若抵背，合如对目。
>
> 孤单必大，重并仍促。以侧映斜，以斜附曲。

如果说以前对结构的研究是以汉字书写为前提的话，那么智果上述的不是文字结构而是书法艺术结构。后者是对前者的改造，但不是漫无约束的改造，改造的依据就是书写时的时间序列与势，在书法艺术中，这种对结构从运动角度进行改造的做法，可用一个专门术语概括之："取势"。结构本身必须为书写过程运动的展开提供便利，这就叫空间服从于时间。

特别是在楷书成形、文字定型之后，书法无法依靠文字变革来推动自身的进化了；书体演变为书家风格的变化，人们对势的功效更取重视态度。不管是王羲之、颜真卿、褚遂良、苏轼还是赵孟頫，个人风格的形成及独特的结构的出现，都是对楷书标准结构进行艺术化的结果。而艺术化得以产生，就是各位大师的运笔速度和提按速度（它包含了许多历史的艺术的内涵）的独特性所致。仅仅是形态的变化并不足以显示书法之魅力，只有形态变化被统一在一定的时间性质的律动中，才会显得严密，具

有次序井然的内部逻辑轨道，创作遵循这一轨道，欣赏也必须遵循这一轨道。

绘画对自然外物进行变形的依据是形状本身，书法对汉字结构进行变形的主要依据却是"势"：特定的"时间"个性。这证明了书法的不同凡响。

三、形成感情的序列

线条沿着结构所规定的运动趋向向前伸延，但伸延的绝不只限于技巧。伸延的时间推移特征决定了它必然成为艺术家在创作过程中感情起伏的记录。艺术家的造诣越高超，驾驭线条的能力越强，则这种"心电图"式的记录就越是明显。各种孤立的线条依赖"势"的连接功能，形成了从头到尾、自始至终的统一的运动过程，每幅作品既是个运动过程的循环，也是艺术家感情活动过程的循环。

在这方面有着最权威的例证。颜真卿的《祭侄稿》是盖世杰作，此作为行草书横卷形式。由于原迹是草稿，颜真卿没有丝毫故意掩饰感情，他把自己在悼念平叛战争中献出生命的侄儿时所喷发出的浓烈感情——从激励愤发到沉郁痛楚再到低吟回诉的种种起伏，通过笔势与体势贯穿于作品的始终，甚至对文句涂抹修改的圈、勾线条，也体现出强劲的不可遏制的喷发特征。陈绎曾跋《祭侄稿》时，专门对各段线条态势中所蕴藏的不同情绪进行追踪。

> 自"尔既"至"天泽"逾五行殊郁怒……自"移牧"乃改，"吾承"至"尚飨"五行沉痛切骨，天真烂然，使人动心骇目，有不可形容之妙。

这样的追踪虽然看起来玄奥，但事实上，线条的疾、缓、轻、重、方、圆等本身虽是孤立的，当它们被串在一个统一的序列中，必然带有一定的心理文化痕迹。而作为其组合结构的聚、散、紧、松、平行、交叉等等，更反映出作者塑造空间等的特殊情态及其创作态势。《祭侄稿》在点画、字形结构中的变化节奏是很明确的，它与作者在行文时力求表达出的文字内容浑然化一，共同成为艺术思想活动的形象写照。

思想活动与情绪起伏必须借助时间得以展开。在绘画中它只能被表现为某个瞬间的活动印迹，但在书法中却被完整地记录下来。之所以如此，正因为书法依仗"势""时间"的能量把自己的创作过程变成与时间同步推移的过程。书法创作中的顺序，从技法角度保证了这种同步；而书法艺术的"势"，则从效果角度去帮助完成了这种同步。线与线之间的间断，通过"结构时间"的作用，反而提供了"意到笔不到"的特殊效果，并与"笔到"的效果互为交替，形成虚实相生的空间。它以律动为基础：造型是外在的，是表，律动是内在的，是里。

我们既然把线条的组合称作序列，则对于这种感情在依次表现时所拥有的组合现象也不妨作同等观。伸延的线条和结构以其巨大的跨越时空两大范畴的容纳能力和权威特征，对感情进行有次序的组合，这种组合正可被称作"序列"——参差不齐但必须根据一定规律进行推移的序列。

必须补充说明的是，像颜真卿《祭侄稿》这样的作品在古代凤毛麟角，只有一代大师才会对线条、结构具有如此敏锐和旺盛的创造能力。因此泛泛地在每一件作品中都去寻找感情序列，肯定是要失望的。除了颜书之外，我们也只有在苏轼《黄州寒食诗》、黄庭坚《李白忆旧游诗》等有数的几件瑰宝中可窥妙趣。浩如烟海的古代书作大多数还不具备这样的卓绝效果，但无疑，这几件作品代表了书法艺术成就的最高峰，它们所开拓的方向正是今后书法应该努力追求的方向。

书法与文字的关系非常微妙。从简单的笔顺推移到用笔提按的推移，再到结构单元的空间推移，最后又到感情推移和各种序列的形成，我们可以明确认识到，书法艺术的结构（它以汉字结构为存在前提）固然是组合线条必不可少的媒介，但这还不是最主要的，最主要的是书法结构绝不仅仅是一种空间造型"中心线的构筑体"。只有在承认"构筑体"这一特征后再进而认识到其"构筑"过程的特殊性——按照一定律动轨道进行推移这一特征后，对书法艺术结构的认识才算有了学术意义。而文字结构正是律动所依循的一个必不可少的轨道。如此看来，一旦文字媒介被抛弃，釜底抽薪，书法还剩下些什么呢？律动的轨道、空间形态的依据，一切都将丧失殆尽。书法历经几千年嬗变而对立下汗马功劳的汉字毫无二心；今天的书法创新者却想轻率地拿无辜的汉字祭旗，又会有什么实际价值呢？

【思考题】

1.把依时间展开的线条，分为"线条的序列""单元的序列""感情的序列"，是出于什么目的？它们是指向书法中"时间"美学特征的独特功用，还是指向"时间"流程的纯客观效果？

2.为什么说苏轼、赵孟頫等大师们对楷书结构的艺术化处理，在手法上不外乎对速度的独特性处理？速度仅是指快慢，还是可以对结构产生全面影响？

【作业】

1.在"时间"的构成因素探讨中，我们提出了四种"推移"：一、笔顺推移；二、用笔提按推移；三、结构单元的空间推移；四、情感推移。请用简要的语言对这四种"推移"作一界说。

2.请对本节中出现的"律动"一词进行概念上的把握，并解释它与"时间""势""序列""推移"等术语之间的关系。撰论文一篇。

第三章　抽象：书法的视觉形式特征

书法艺术的抽象表现是有目共睹的事实，否定它是荒谬的。

所谓抽象，即是表现手法上的不具体，没有实指的具体形象。书法提供给人们的艺术感觉是一些符号的框架、线条以及由此而来的运动，它什么也不描绘，它在自然界找不到对应的表现对象，那么不管欣赏者对它进行多么美妙的形象想象："右军如龙、北海如象"，"插花舞女，庙堂端士"……但这是欣赏者自己的事，书法的可视形式还是"抽象"。在考察书法的基本美学特征，考察书法的表现形式时，把一些因人而异、因时而异的欣赏者的联想拉进来，以为这所谓的"龙""象""舞女""端士"就是书法不抽象的根据，是不能成立的。

但在书法美学界中，仍然有相当一部分人否认书法的抽象特征。其中，有的对抽象一词在使用层次上的认识混乱；有的对"抽象"概念本身的内涵外延不明确；有的则确乎认为，书法是不抽象的。这中间有观点上的问题，有逻辑上的问题，还有讨论时各自侧重不同的问题。当然，在美学讨论方面能有这样百家争鸣的局面是好事，但讨论最终也没有个较清晰的认识，致使书法美学的研究无法以现有的成果为起点去进行另一次飞跃，这又是令人遗憾的。因此，有必要对抽象及其在书法美学领域中的应用现象作一界定，这不仅是书法学术讨论的需要，更是书法美学学科成立的需要。对一个大学生来说，不能清晰地把握书法美的抽象形式特征，我们很难说他在美学方面的基本功是扎实的。严格地说，这是掌握书法美学的最基本要求。

第一节　抽象的艺术传统

研究书法的抽象形式美特征，可以先从较广泛的民族文化氛围立场来寻求启迪。

中国书法、中国画和篆刻艺术是具有浓厚民族传统特色的三位一体的艺术体系。这三门艺术虽然

功能各异，艺术追求也不尽一致，但却都体现出中华民族长期形成的特定审美趋向——对抽象形式美感的敏锐思考和执着追求。它们作为东方艺术的精髓所在，堪称是世界艺苑中灿烂绚丽的奇葩。

书法艺术是最典型的例证。它以中国的汉字作为基础。汉字与其他文字比较而言，具有很强的空间塑造能力和抽象美的基因。由于汉字早期曾有过"象形"阶段，文字曾有意识地描摹自然万物形态以表示意义，因此汉字的线条组织具有很明显的造型因素。在文字脱离"象形"走向表意符号阶段以后，这种对自然的描摹变为对世界万物内在规律的抽象概括，最终则形成了汉字既表现出绘画所具有的空间造型美又表现抽象美的这样一种双重特征。世界上的任何一种文字都是难以与汉字的艺术气质相抗衡的。书法以此作为基础，使其创作过程充满了魅力。抽象的特征保证了艺术家可以最自由地发挥自己的天才；而造型的特征又决定了艺术家的创作离不开既定结构的约束。在中国古代书法家中，无论是伟大的王羲之、颜真卿的楷书、行书；还是张旭、怀素的狂草书；甚至是不知名的书家所创作的篆书、隶书，都是艺术家在一定的艺术法则制约下发挥出最大创造自由的完美的结晶。同时，抽象的特征还使艺术家得到了自我表现的最大乐趣。

既然是绘画艺术，本来应该以描摹自然为己任，但在中国绘画中，这却不是最根本的任务。早在东晋时期，大画家顾恺之就提出了著名的口号："以形写神。"强调要撷取物体形态所包含的内在神韵。为了做到这一点，就不能拘泥于形态本身，而是在创作时有所弃取，并且要能在技巧中反映出创作者自身的个性。特别是从宋代文人画运动兴起以后，画家的创作完全成了自由表现的过程。如著名书画家米芾的山水画完全用墨点表现云山雨树的迷茫感觉；梁楷的人物画则不讲究人物的结构，极力以墨色笔法的效果去表现人物的神韵，加以夸张变形；至于明清时代的徐渭、朱耷、"扬州八怪"的花鸟画更是努力在画面中显示出自己的个性，一花一叶可以完全不像原型，以抒发出作者的主观精神作为创作目的。这种绘画与西方写实的古典绘画是完全不同的两种审美体系。中国绘画的表现和不写实的特色，使它在世界绘画艺术中具有突出的地位。

篆刻艺术可称是纯中国式的艺术。严格地说，它是书法与雕刻的结合物。在篆刻作品中，一方小小的印面本身，就是一个广阔的艺术天地。篆刻家在其中运用线条穿插交叉的丰富艺术处理，并利用刻刀在印石上留下的种种痕迹来表现出特定的艺术美感。这种追求是不受任何外物限制的。在对自然美进行感知和概括后，作者通过刀和笔的运动，在印章中表现出一种内在的规律和经过浓缩的感情。一件成功的篆刻艺术作品，应该在方寸之内显示出凝聚的具有扩张力的美，应该成为艺术家个性的形象表现。在中国古代的古玺汉印中，这种魅力是很突出的。明清时代篆刻艺术复兴，出现了许多流派风格，表明这门艺术的抒情功能也越来越强，越来越受重视，直到今天它还是我国人民文化生活中的一个很受喜爱的艺术品种。

中国古典审美传统的准则是：以小见大、以少见多、以简见繁。书法中的草书，绘画中的大写意，篆刻中的小小印石，看起来似乎简单，其实却具有巨大的容量。究其原因，是因为它具有提炼各种生活美、反映作者精神美的独特能力。比如，书法篆刻艺术的抽象性极强，书法相对于绘画而言是极其抽象的，但中国的写意画相对于西方的古典主义绘画也是极其抽象的，篆刻则更是如此。抽象美更讲究提炼，讲究艺术处理，更有可能鲜明地表现出创作个性，形成强烈的风格。

同时，中国的书法篆刻又是极注重表现的。

　　"写意"是中国艺术的重要传统，它的根本任务是，在创作过程中努力反映出艺术家的精神和对自然、对生活的理解，而不是以对象为主，以形态模拟为主。艺术家的创作有绝对灵活的自由，每一件作品中都应该能窥见艺术家的审美趣味、生活观念乃至创作冲动等方面的活动。中国古代有"书如其人""画如其人"之说，正说明了创作者与作品之间具有不可分割的密切联系。这种联系绝不会被再现对象的要求所束缚。

　　再次，中国书法篆刻艺术又是极注重形式美的。长期的生活积淀和艺术积淀，使古来的艺术家总结提炼出一整套中华民族特有的审美规律。各种艺术处理的技巧，各种形式美的法则，如对比、平衡、交叉、疏密聚散、点线面的配合等，不管在哪一朝代哪位书家的笔下，都会得到应有的尊重。它保证了中国传统艺术具有发展的稳定能力和自固能力，它绝不会被外来艺术所同化；相反，总是它去改造消化其他艺术，为自己所用。

　　当然，中国的书法篆刻艺术还是一种时间特征很强的艺术体系。书法和绘画中的用笔、运行速度、提按的运动等等，使它不仅有效地保持了视觉艺术的空间本色，还具有音乐艺术那样的旋律美和节奏美，草书和大写意花鸟画是体现得最为强烈的。即使在篆刻中，由于制作工艺过程的限制，无法明确地显示出这种节奏美和旋律美，但古来篆刻讲究笔意，追求书法韵趣，也往往以刻刀来表现出各种书写时的运动效果，从视觉艺术的角度看，这一点可以说是中国书画篆刻艺术最明显的特征：运动地而不是静止地表现艺术空间。

　　近年来，西方艺术家在努力探索现代艺术的风貌时，常常有意识地向中国的书法篆刻艺术汲取营养。比如一代大师毕加索，就曾用中国书画的形式和工具作过许多画，甚至在现代西方绘画界中还出现过"书法画"，借助书法的抽象线条特征去进行新的尝试，表现自我。所有这些无不证明了中国的书法篆刻艺术不但是一门历史悠久的民族艺术，而且在今后也一定会给新的艺术流派带来有价值的启示，它有着无限广阔的发展前景。但不管是西方艺术家对它的独特理解也罢，书法理论家自省它的形式特点也罢，我们看到的，是一个十分明显的抽象形式基点——最了不起的还在于，它是整个民族传统在视觉形式上的一个典型的标志，它是一个积淀着深厚民族审美心理的缩影。

【思考题】

　　1. 对中国古典艺术中的书法、中国画、篆刻艺术的抽象特征进行简要的概述，是为了把握中国传统艺术与生俱来的特征。你对这些特征能认同吗？

　　2. 请对"抽象"在各不同艺术门类中的不同程度的表现进行排比，如论抽象，在书、画、印中孰为明显，孰为相对隐晦？又如在同是书法中，篆隶楷行草的排列顺序应该是怎样的？又如在中国画的人物、山水、花鸟画中，排列顺序又应该是怎样的？

【作业】

　　1. 请调查"抽象"一词的基本含义，把西方艺术中的"抽象"与书法中的抽象之间的异与同作一界说。

　　2. 关于中国古典艺术审美传统中的抽象，你读过哪些相关论著与论文？请列举出文献、大略的内容与基本观点介绍，列举的文献在五种以上。

第二节　抽象性

书法艺术的抽象可以同时指向两个含义：首先是有没有抽象技巧。但因为这是所有艺术共同的技巧，故没有人持反对意见。其次是有没有"抽象性"。一落实到"抽象性"时，争论就出现了。因为它意味着书法没有具体形象，而我们习惯上是难以接受没有具体形象的视觉艺术形式的。于是，争论首先表现在书法有没有抽象之"性"，其次是书法形式中有没有"具象性"的位置。

从书法艺术的抽象到书法的"抽象性"。在认识上、使用名词的层次上、所指含义的深度上都跨进了一大步。我们可以在讨论书法的抽象时也讨论它的具象残痕，但我们在指出它的抽象属性时却不能同时提出它还有什么具象属性。在定"性"时，书法艺术只能有一个"性"，这是一个很简单的问题，正如我们可以在贾宝玉这一艺术形象的研究中，可以说他身上兼有女儿气，但不能在为他判定性别时说他既是男性又是女性。在探讨书法艺术的性质时，"性"只能有一个，在一些文章中常常可以看到，作者在大谈书法的抽象性时，也不时地冒出个"具象性"一词来，使人不知所措，弄不清作者的意图。有些作者给书法下了一个中性的定义，它既不抽象又不具象，既是抽象性的又是具象性的。但这恰恰违反了一般逻辑判断的原则：在判断是或不是的时候，只能两者取其一。

这并不是在使学术思考简单化。既然思考的目的是在于论述书法艺术的美学特征，那么在抽象性或具象性中，特征不可能两者兼有，只能确定一个。凡是有价值的思考，应该是建立在对书法艺术的众多特征进行有层次的筛选上，从中寻求出最根本的新特征并将之确定下来。讨论书法的美有多少种构成因素，应该是越详细越好；而讨论书法的最终特征是什么，则应舍次求主，舍具体求一般，舍个别求共同。故而，确定书法的性质即主要美学特征，与从什么角度去研究它密切相关。如果把上述两种讨论的侧重混淆起来，那未免是要闹出贾宝玉亦男亦女的常识判断的错误来。

我们先对目前几种典型的认识作一分析与澄清：

第一种观点，是把书法艺术美学讨论中的抽象、具象之争，加以中和折中。有人说书法中有具象性，违反了逻辑判断同一性常识；有人则说书法因为是形象所以无抽象，又违反了形象与抽象、具象之间的不同层次。看来都有问题，那么折中一下：以抽象与具象统一的观点来看待书法的特征。这虽然是好心，但其实仍然犯了选择判断上的错误，抽象与具象是两个相反的概念，正像老与少、好与坏这些相反的概念一样，在判断过程中它们只能互相取代而无法统一，正像不能用老与少统一的观点去判断一个人究竟是老人还是少年一样，老就是老，少就是少。抽象与具象统一的观点，说了等于没有说，至少在书法美特征讨论上是如此。因为人们最终还是不知书法的特征是抽象还是具象抑或是其他的什么"象"。

第二种观点，是"寓于抽象的具象"，"寓有具象的抽象"，许多人持类似的提法。但这种观点近乎文字游戏，在分析书法属性时也是不能自圆其说的。

具象能寓于抽象中吗？具象中一旦融入了抽象，则具象本身的特征已经丧失，它就只能是抽象而不复原有的具象形态了，因而绝不会有已寓于抽象形式中的"具象"现象。它可以在"寓"之前保持自己的特点，但在既成事实"寓于"之后，已被同化，难道还会有一个桀骜不驯的具象在孤芳自赏？这在逻辑上显然也是说不通的。

强调书法艺术的抽象性是必要的。正是在书法不具象这一点上，我们发现了书法这一艺术门类与绘画并驾齐驱，在漫长的中国历史上生存那么多年并沿袭不衰，还大有兴旺之势的根本所在。其实根本就没有描绘客观外物形象的书法，如果真有，无论从视觉艺术的表现手段、表现形式等方面来衡量，都必然是过于简单的。如果要它在具象方面与绘画较量，它显然处于劣势；但它不会那么去做，它选择了抽象道路，在抽象的过程中建立起一套要求极高、规模庞大而涉及面极广的技法体系，并在建立这种体系的过程中，逐步形成了其特殊的审美观念和艺术要求。如强调主观寄寓、强调抒情性、强调表现的曲折性和不对应性、强调综合提供对自然的直觉感觉等一系列内容，在其有限的技法体系中还引进了速度、顺序、空间的框架与时间的推移等等因素，从而使它在一个特殊的起点上构成了自己的艺术面貌。没有书法的抽象特征这一根本，便不会有这一系列从观念到技巧的巨大艺术内容。

至于书法与自然外物在视觉上的关系，这也不难理解。我们完全承认残留象形痕迹的方块字在造型上的特殊性；也承认书法在创作过程中不可避免地会受自然万物的感召与启示，乃至欣赏者在欣赏一件名作时产生的种种联想。这些作为书法艺术倾注在创作者、作品、欣赏者的艺术欣赏全过程中的丰富内容，无一不在发挥着积极的作用。但问题还是在于，我们的目的是要把书法艺术的美学特征总结出来，这些内容只是帮助证明书法抽象的特征有广泛的生活基础与形象来源，但却不能作为书法不抽象而有所谓"具象性"的一个证据。汉字书法的造型中有象形的残痕，书法就是具象性的吗？不是。它的象形残痕几近于无，即使有，它所留给我们的也只是一些符号的框架结构以及线条，与"具象性"大相径庭，甚至可以说，即使是象形文字书法，也不存在什么具象性。只要它是书法，它就与绘画拉开了距离，它就必须为了保持自己的抽象书法特征而坚决舍弃所谓的"具象性"。不这样便不成其为书法。一本《古文字类编》中有多少象形字，但它能否定书法的抽象性吗？

如果承认书法中有有具象性，即把书法必须定于一个不能含糊的属性特征，并概括为具象性，不管你是以抽象、具象同指或对半分也好（这在逻辑上是矛盾的），或是不承认抽象也好（这又是不客观的），其实不但否定了书法自身，也否定了书法赖以生存的基础——文字符号的抽象性。

【思考题】

1. 为什么说书法是抽象艺术，就必然地排除了它的"具象性"？在此中呈现出的是一种什么样的逻辑规定性？

2. 书法如果是抽象的，那么它与自然界天地万物之间的关系应该是怎样一种状态？比如书法家对"折钗股""屋漏痕""观剑舞"等书法创作活动中经常应用的概念，无不指为从自然中来。那么它是否会影响书法"抽象"的结论？

【作业】

1. 抽象而言"性"，证明它是一种"性质"的规定而不仅仅是现象的排列。请把"抽象"现象与"抽象性"性质之间的关系在理论上加以证明。课题可定为"论书法的抽象手法与书法的抽象性质"。

2. 书法的"抽象性"与汉字有什么样的关联性？文字，或者说汉字是否具有"抽象"特征？请撰文论证之。

第三节　抽象形象

将"抽象""具象"两个对应名词与"形象"搅在一起，容易使人对"抽象"一词的所指究竟是什么混淆不清。我认为这是讨论时的一个不可原谅的错误。抽象的对立面是具象，它们同隶属于形象一词。具象的自然有形象，而抽象的也有形象，凡是通过人的眼睛可见的任何物象，都可以叫形象。艺术上"形象"一词的特别所指仅仅在于：必须经过艺术家的创造、提炼、概括之后所产生的有艺术追求和寄寓的形象才是艺术形象；抽象的追求即是抽象形象，具象的追求即是具象形象，此无它，凡象皆有形也。茫然地以抽象者并无形象来否定抽象的价值，这是因为不了解其中的大、小层次关系，因此它是站不住脚的、前提错误的武断判定。而明知"抽象""具象"与"形象"一词不是同一层次，却还把"具象"一词与"形象"一词进行以小顶大、以大易小的互相代替，以至于使形象与抽象相对，这更是要不得的有害做法。它不但混淆了两个基本概念的使用层次，还会错误地把读者引向书法美学特征思考的迷途——既然形象（其实是具象）是与抽象对立的东西，则书法有形象而无抽象可知，其结果则是否定了人人目睹的事实存在——书法艺术的抽象性，这实在是令人啼笑皆非的。

正确的关系应该可以用图表列出来：

艺术形象 ┬ 抽象艺术形象：建筑、抽象雕塑、抽象绘画、书法、篆刻、工艺美术中的抽象图案、造型设计所塑造的形象。
　　　　 └ 具象艺术形象：写实的绘画和雕塑、舞蹈、戏剧……所塑造的形象。

否认抽象艺术中有形象，这在我国是有悠久历史的。车尔尼雪夫斯基的"生活就是美"的美学观，20世纪50年代对我国美学界确实带来过很积极的影响，在加深认识客观美这一点上，他的功绩不可磨灭。但是，由于对他的美学观过于拔高，把他的某些论述观点强调到不适当的高度，其结果则是否定了主体美的价值。我们的美学家在生活和自然现象中发现、发掘美的能力显得熟练有余，而在探讨精神美、探讨人的心灵在审美中的能动作用方面，却未免小心翼翼，甚至捉襟见肘，其水平在相当长的一段时间内是停滞不前的。这种美学观的偏颇，在理解具象绘画、雕塑等方面，由于其立足点的相近而易于取得一致，在研究时较能游刃有余，左右逢源；而一旦遇到抽象的艺术如抽象画、书法、篆刻等方面的探讨，则因无法在生活中找到直接对应，自然而然觉得难以理解。于是，在一定意义上说，"生活就是美"的美学观，无意中竟成了探讨书法美的一个障碍。"书法的创作是不算艺术创作的，它不用体验生活，它不从生活中来"，类似的论调常常可以听到。其实，准确地说，书法只是不从生活中直接把具体形象搬过来而已。张旭见担夫争道，黄庭坚见长年荡桨、群丁拨棹，文与可见道上斗蛇……这些不是艺术从生活中汲取营养的极好例子吗？在书法讨论中把"生活就是美"理解为唯生活中具体形象才是"美"，从而否认像书法、篆刻那种曲折而又坎坷并且极为严谨的提炼过程与醇化过程，进而否认其中存在着凝练、集中的艺术形象，这是非常机械而有害的观点。

因而，在对书法抽象美学特征进行重新界定、重新认识之时，我们不但要对"抽象"与"形象"从词汇学上、从使用的概念层次上加以清理，纠正由于过去的错误而导致的在理论上的逻辑混乱、推理不能自圆其说等等的弊病；还应该认识到，生活形象只是一种直观的视觉上直接可感的形象，在艺

术创作中，这种形象是初级的、缺乏高度和精度的。一个有血有肉的艺术形象，应该是经过艺术家成熟的思考、执着的追求、精湛的提炼与完美的表现等一系列因素的综合作用而产生的。在文学上，它是一个有共识但更有个性，亦即是"这一个"所独有的，而并非生活中比较自然主义的再现式的随处可见的形象，在绘画、书法、建筑、雕塑等视觉艺术中，它更应该具有一目了然的不可替代性。

如果说，文学中的艺术形象应该着力在表现时摆脱公式化、概念化，而在强调个性等方面成功地运用自己的艺术技巧的话；那么从某种意义上说，视觉艺术中的艺术形象的所指，应该摆脱与生活中直观形象密切对应的再现式境地。任何一门视觉艺术，都不是广泛意义上的"具象性"的。一件书法作品，固然是从抽象的角度去提取了作者对自然万物的理解、感觉，并以抽象的点、线、框架、结构、节奏、速度等时空交叉方面的丰富手段加以表现；而一件中国画写意作品如潘天寿的花卉、黄宾虹的山水，其实也在自然中加以严格而近乎苛刻的筛选，提取后在作品中表现出的仍然是一种较抽象的意趣。又比如，即便是一幅写实的古典油画如安格尔的《泉》，尽管它在刻画生活形象上要比中国的山水花鸟画与书法要具体得多，在自然的形象对应上也比较明确，但它对明暗、色块、轮廓体积的处理，仍然带有从自然中加以概括取舍的痕迹。这种过程，仍然不妨称之为是一种对自然形象的"抽象"处理。甚至，在一幅纯写实的摄影作品中，只要它是艺术品，那么它对用光、形体、空间感的种种不放任自流、不听之任之的追求，也不妨称之为是一种程度相对微弱但却确乎存在的"抽象"。可以说，只要有艺术的手段，只要有表现技巧，那么它就是在"抽取自然之象"。因此，它相对于眼睛可视的生活中的自然形象而言，就是一种抽象。摄影、古典油画之于书法，在抽象的程度上是距离颇大的，但抽象则是它们区别于自然的根本分界。

从以上的分析可以看出，抽象作为一种固定的表现形式，或许是在书法、篆刻、抽象画、建筑等方面得到较多的重视，但作为一种无所不在的技巧，则任何艺术——只要称得起是艺术，那其中必定有抽象的因素存在。"抽象"有什么值得可怕的呢？以此类推，抽象既然是各门艺术之间共同采用的手段，它们之间只有程度上的（也许是很悬殊的）差别；而没有用或不用的差别（不用即不成其为艺术）。那如果否认书法在抽象性的同时也保留了其形象，岂不意味着也同时否认了其他艺术形象的存在？那将是何等的荒谬？

否认书法的抽象性中有形象存在，最常见的理由是书法中没有绘画的可视的具体形象，这是以自然形象为判断标准的。但当我们认识到，即使是古典油画中也不乏抽象表现的技巧时，这种标准开始动摇了。以生活中的自然形象来衡量，不但印象派绘画、后期印象派绘画是一种抽象，连达·芬奇式的油画也是一种"抽象"。那么，按照凡抽象者皆无形象的逻辑来看，这些绘画中应该也一无形象。否定论者本想用肯定古典绘画的具象来代替"艺术形象"，并进而否定书法的点、线、结构有形象，其结果则是把它所肯定的古典绘画也一并归入否定之列，这种结果，大概是始料未及的吧？

没有形象就没有艺术，这是颠扑不破的真理。但这一"形象"绝非自然形象，我们不希望否定论者用贴上自然标记的"形象"来反对书法的抽象；同时，我们也不希望肯定书法艺术的人仍然用贴上自然标记的具体"形象"来歪曲书法的抽象，以为书法中的结构点线中有什么"舞女""端士""龙""象"之类的玩意儿。在书法美学特征这个讨论范围内，这两者都是在一正一反地违背书法艺术的基本原则。如果说，前者的反对由于在概念上、逻辑上的错误较为一目了然、易于发现的

话，那么后者歪曲的拥护就更易迷惑人，它造成一种书法似乎有"形象"，因而书法应该得到承认的假象；其实却在不知不觉中用"具象"（自然中的形象）去代替"形象"（艺术形象）并把它强加在书法之上，从而歪曲了书法抽象的根本特征。

【思考题】

1. 为什么说书法美学概论之争中，"抽象"一词不能与"形象"相对？对"抽象形象""具象形象"这样的概念，你的看法如何？

2. 抽象艺术，比如抽象画中，是否有形象？它是一种什么样的形象？那么以此类推，在书法篆刻艺术中，它又具体表现为一种什么样的形象？

【作业】

1. 说任何艺术表现，都是在相对意义上摆脱生活原型的那种具象，因此都是在进行"艺术抽象"，这个结论你同意吗？请就自己的理解作一逻辑上的展开。

2. 将书法形象与具象绘画形象作一比较，论证这两种不同"形象"在美学上的差异。撰写一篇论文。

第四节　抽象艺术

一提到书法的抽象，就有人把它与抽象艺术挂起钩来。这种敏感有其历史上的原因，由于抽象艺术作为一个明确的艺术主张起源于西方，因而也使我们在看到一部分怪诞或质量较低的抽象派绘画之后，产生了一种较简单的推理：

抽象=抽象艺术=不（直接）来自生活=西方资本主义社会的产物=颓废没落的艺术。

随即，在否定抽象艺术的同时也对"抽象"一词产生了根深蒂固的误解，以为抽象就是玩世不恭，就是笔墨游戏，就是创作态度不严肃，应该说，这对理解书法的抽象属性是一个障碍，它是以偏见为前提的。对它的反驳似乎也不必花太大的力气。笔者不但在这个推理程式中既可以发现逻辑上的漏洞，而且在上述的种种分析与阐述中也足以找到艺术理论上的正面根据。

然而问题是在于，当我们给书法的抽象定性时，当我们在一个特定的角度上给所有的视觉艺术从形式上进行"具象艺术"或"抽象艺术"这两者必居其一的分类时，麻烦就接踵而至了。一些人可能承认书法是抽象的，但把书法归之于抽象艺术，将书法与一些给我们印象不佳的抽象派绘画放在一起时，他们却觉得有问题了。一些不严肃甚至怪诞，或者信手涂抹的抽象绘画，能与具有悠久历史、体系严密、追求明确、技法独特的书法艺术相比吗？这两者之间有如此大的差距，但却都算抽象艺术，岂不让书法家们大倒胃口？岂不太委屈了书法艺术么？这种感情上的不接受，使人们在承认书法抽象性的同时却又迟疑地不敢把它算作抽象艺术。然而，既然是抽象性质，但不是抽象艺术，这显然是自相矛盾的。

如何来寻找出这自相矛盾的症结所在？关键是在区别"抽象艺术"一词的使用层次还是概念的使用层次。

"抽象艺术"在使用上可有两个所指:第一,是指特定的抽象艺术流派,包括西方流行的书法画、日本的前卫书道,乃至绘画中的一些抽象性很强的形式如文字画之类的表现形式——它是特指。第二,是指凡采用抽象表现形式的一切艺术门类,如书法、篆刻、抽象的工艺图案、家具造型设计乃至建筑等等,至于前卫书道、书法画之类的当然也算在内——它是泛指。如果说前者着力于某几种艺术的具体表现形式的话,那么后者则在承认表现形式的同时还强调其美学特征。前者是专用名词,而后者则标志着美学上的类型。

了解了这种差别之后,就看是从哪个角度去运用"抽象艺术"这一词了。如果它是指前者,我们当然不能同意书法与前卫书道、书法画之类的东西合为一体。书法中的结构、用笔、审美的境界、空间与时间的综合特征,都不是前卫书法家所能企及的。把它们混为一谈,对理解书法抽象的美显然是有害的。但如果它是指后者,则是顺理成章的。因为,在与具象艺术相对的抽象艺术的诸门类中,书法正可以光明正大地占据一席之地,如果在抽象艺术中没有书法的地位,那倒是一件不可思议的事情了。视觉艺术只有两大类,抽象和具象,没有折中的道路可走,书法与具象艺术无缘,而又不肯进入抽象艺术的范围,那么它何所属呢?

为了明确"抽象艺术"一词的使用层次,在美学思考中,不妨将之作一小小的调整与限定。抽象艺术在西方即指抽象派,因此,作为前者在使用它时,不妨将之直呼为抽象派艺术,有了一个"派"字,也就有了特指的范围。书法、篆刻、建筑等一些艺术自然难以混淆入内。而作为后者在使用它时亦不妨在其中加个"的"字,成为"抽象的艺术",以明确前后的领属关系。这样一来,则凡抽象的艺术形式皆可入内,书法篆刻不应是抽象派艺术,但却是"抽象的艺术"。它的结构、用笔有明确的规定性,与没有规定性的抽象派艺术毫无共同之处,但它的艺术形象却是抽象的、不具体的;它正可以与建筑、篆刻,乃至抽象派艺术一起携手并肩,与具象艺术分庭抗礼,这似乎也可以列出一个分类图:

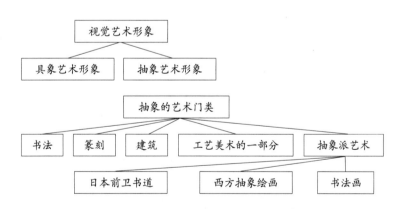

通过该图,我们可以很清楚地看到,抽象艺术的两个所指:"抽象派艺术"与"抽象的艺术"是站在不同的层次线上的。前者小,后者大。如果在论文中不明确标出其所指究竟是哪一层次,那不管是否认还是承认书法是抽象艺术,都不会有令人信服的理由。一个名词本身的内涵是游移不定的,而欲以它作为判断的根据并去证明其他课题,这显然是不行的。

一个也许多余的补充是:对抽象派艺术的理解应该实事求是,不能意气用事。抽象派艺术在西方社会和日本等地生存了上百年,虽时起时落,但仍然不乏大量的追随者。就是在今后的世界艺坛上,

它也还有旺盛的生命力，我们对这种现象是不能采取鸵鸟政策闭目不视的。那种指斥抽象派艺术是腐朽没落艺术的观点，至少是主观片面的。如果只是用固定的政治观念去生套，是难以提出令人信服的依据来的。我们应该正视这一存在，并用客观的态度去研究一下它存在并有生命力的原因；研究一下它的哪些观念可以为书法艺术所采纳，这才是积极的科学的态度。在过去的中国，艺坛上不乏粗暴简单的棍棒主义的例子，但这到头来则是害了自己。不但阻碍了艺术的正常发展，也为艺术之间互相借鉴、互相启发带来了困难。特别是在现代化社会的今天，艺术的进步可能在一定程度上更强调摆脱传统的制约，而艺术各门类之间的彼此交流产生新的艺术观和"边缘"艺术的可能性则更大，又焉知今后书法艺术在创造时代精神、走向现代化的进程中不与抽象派艺术共同探讨一些彼此关心的问题？那么，这种简单否定的态度就是值得考虑的了。

【思考题】

1. 作为术语，抽象艺术与"抽象"有什么区别？为什么不能混淆这两个概念？

2. 在"抽象"的前提下，是否可以有不同的表现方式？是否可以有"规范的抽象"或"自由的抽象"？书法、篆刻属于"规范抽象"还是属于"自由抽象"？日本前卫派艺术、西方书法画、"抽象表现主义绘画"属于这两者中的哪一种？

【作业】

1. 请以文字形式对本节所排列出的表格，进行论述。从"视觉艺术形象"这一最大概念到"抽象派艺术"这一最小概念，逐层展开，要求层次分明，逻辑展开的轨迹清晰。

2. 区别"抽象的艺术"与"抽象派艺术"两个概念，并论证这两个概念的各自内涵与外延，论述时要注意互相之间的关联性。

第五节　各类艺术之间的不同抽象

在讨论书法艺术美学特征时，常常有一些关于书法如何近于音乐、与音乐节奏有共性之类的叙述，这几乎成为一个时髦的话题。但是很遗憾，这些把音乐与书法进行比较的内容，又是极为空泛的，如强调音乐与书法的抒情性有共同点之类。其实，哪种艺术没有抒情性？不抒情能称其为艺术吗？那么有什么必要在抒情这一点上偏偏拉出书法与音乐来比较呢？比较如果没有特别的规定性，是难以产生学术价值的。

在一些文章中，还常常将书法的抽象与音乐的抽象牵强比附，以为两者在抽象上是一致的。事实上，这是一种貌似一致实则截然不同的艺术现象。因为与我们的论题有关，应该花力气来考察一下。

书、画、建筑、篆刻之类的艺术是视觉的，在视觉艺术的范围内，它有抽象与具象的对比，作用于人的眼睛，非抽象即具象。正是在这个意义上，我们承认书法形式是抽象，它是以古典绘画的具象形式作为其对立面的。

而音乐呢？它是听觉艺术，它在听的欣赏时，本无所谓可见的"象"。因而，它没有与视觉艺术共同的抽象与具象的对比，从书法的角度去看，它无所谓抽象，也没有具象。

可能有人会反驳，音乐中不是有模仿鸟鸣、雷电的声音吗？它不正是音乐的具象因素？我以为这是不能成立的。音乐的本质不是模仿，这只是它的一种极为有限的应用手段。无论是贝多芬还是巴赫，乃至莫索尔斯基的《图画展览会》、德彪西的《月光》，也无论是有标题音乐还是无标题音乐，没有一件作品提供给听众可见的明确的"象"——（具象），即使有的像战鼓，有的像鸟鸣，这也是听众自发的想象，某一个听众可能把一段鼓想象成军鼓，另一个听众则可能认为是雷鸣，第三个听众或许把它当作汽锤声……"具象"的特点就是形象的明确性，人就是人，树就是树，而在军鼓、雷鸣、汽锤三者之间，有没有明确的所指？以为这种声音上的模仿就是音乐的"具象"，是不确切的。

加之，在音乐史上，在著名的音乐大师的作品中，模仿是不是它们的基本技巧？音乐提供给人们的是一种情绪、一种节奏、一种感觉，模仿根本不足以构成一种基本技巧。如果音乐依靠模仿自然声音可以构成作品、构成"具象"的话，那音乐也就沦为口技或杂耍了。因而，在作为听觉艺术的音乐中不存在视觉艺术中的具象（古典绘画）与抽象（书法）的对比，既然没有这种对比，音乐的抽象就与书法的抽象不是一回事，在讨论书法的"抽象"美学特征时把它拿来作类比毫无意义。

当然，如何理解音乐的抽象是一个书法研究者难乎为继的课题，我们如果深入探究一下，不难发现，听觉的特征决定了它无所谓具象抽象，我们认为它抽象是因为它本不可见，与视觉的书、画相比它没有"象"，因此也就谈不上什么可见与不可见的对比度（或所谓的模仿、不模仿的对比度）。如果硬要它与视觉的书法作一牵强的对比的话，那么也可以划分出它们之间的不同点：

与音乐相比，抽象的点线也是具体可视的形象。因此，如果辩证地来看待此中的关系，则书法这一抽象属性明确的视觉艺术，在音乐面前，它还是具体可视的。准确地说，在与听觉艺术的"无象"即抽象相比，则书法还是有"具体的形象"。

视觉中的抽象的书法与具象的绘画，区别在于是写实还是不写实；而书法的抽象与音乐的抽象相比，则是可视的"具象"与不可视的"抽象"相对。从不写实的但可视的抽象到不可视的抽象，这是一个何等巨大并完全相反的跨越。把不同层次的它们混在一起谈，以为书法与音乐的抽象是共同的，并从而认为书法与音乐有相似的抽象美学特征，还想当然地以音乐的抽象去证明书法的抽象，这该会造成多么巨大的混乱！

在书法美学讨论中出现这样的混乱是令人遗憾的。它说明了当代书法美学讨论中概念混乱、层次混乱的现象阻碍了这一讨论的健康发展。它显然让我们卷进了扯皮的漩涡，并在此中争论不休而丝毫无助于真正的书法特征的研究。

那么，是不是不必进行音乐与书法之间的对比？我们绝不反对通过对比去寻找书法的美学特征，问题是比较本身要有价值，要有准确性。比较书法与音乐间的抒情性，我以为对研究书法特征并没有

意义。如果这算一个特征的话，那么它是各门艺术共有，而非书法、音乐特有的，这就是失之太泛。而比较书法与音乐的抽象性，我以为完全是一个错误，这两个"抽象"貌同实异，它们不是一个层次上的概念，是两回事，因而这就不准确。那么，怎样的比较对书法特征的研究有帮助呢？我们完全可以在音乐强调速度、节奏所引起的心里感觉与书法中同类效果的视觉心理感受之间找出其共同点。虽然听觉艺术与视觉艺术之间的速度与节奏表现不同，但它们引起的心理效果则是共同的。这种比较的起点基础是一致的，处于同一层次，因而它们不会引起混乱。同样地，如果我们能在音乐与书法中发现"时间性"这一共性的话，那音乐则可以帮助我们认识到书法中的时间性，只能用音乐这一纯粹的时间艺术来证明，它们的类比是独特的有规定性的，这比泛泛地大谈"抒情性"要有效果得多。我们不能指望单靠音乐来证明书法的抒情性，同属视觉艺术的绘画也可以证明而且直接得多，不必劳音乐的大驾；但我们却可以指望音乐，或许还有舞蹈来证明书法的时间性，其他艺术在这一点上是无能为力的，而这却是书法艺术极为特殊的，而其他视觉艺术没有的美学特征之一。

判断书法艺术是抽象还是具象，其根据是既成的艺术形式。欣赏者的联想因人而异，不能作为判断的根据，这一点是显而易见的，相信没有人会反对这一原则。那么，我上述的一些看法在某种程度上只是对当前美学讨论的一种技术性的检验而已。肯定书法的抽象性但又强调抽象与形象的"统一"，这是建立在逻辑判断的同一性基础上的；而肯定抽象者也有形象，则是在划分这些名词的各自所属的层次，以防它们在使用上造成混乱；肯定书法属于抽象的艺术而不是抽象派艺术，则是强调了一个专有名词与普通名词的区别；至于最后，区分音乐抽象与书法抽象，二者之间不能类比，说到底，还是力求在我们这场讨论中，明确"抽象"一词在使用时的范围。但这最后一点，由于书法爱好者对音乐的相对陌生，是思考、应用时易于混淆的问题，因此，本节特意费了些心思，寻求二者各自不同的特点。

当我们真正从美学立场上确认了书法的抽象性之后，我们才算是真正找到了一个起点。关于抽象、具象与形象之间的层次不同，以及由此而引起的许多无谓的争论和费力的澄清，是前几年书法美学争论中一个令人沮丧的内容——但又是一个必不可少的基础性工作。为使读者能对此项争论有一个系统了解，下面开出一份文章篇目。为避免本书拖沓和过于专门，不再掺入。

1. 本书第六章《书法美学问题讨论中的几种观点》第三节；

2.《书法研究》总第二十四辑梁扬《关于近年来书法美学讨论的综述》；

3.《书法研究》总第五辑姜澄清《书法是一种什么性质的艺术》；

4.《书法研究》总第八辑金学智《书法是所谓"抽象的符号艺术"吗？》；

5.《书法研究》总第十一辑陈振濂《书法是抽象的符号艺术——关于书法艺术性质讨论的一封信》；

6.《书法研究》总第十二辑金学智《也谈书法艺术抽象性的有关问题——答陈振濂同志》；

7.《书法家》总第六期陈振濂《再论关于书法艺术抽象性的几个问题——再致金学智同志》。

自此之后，关于书法的抽象性已为广大读者所接受，概念的混淆也接近澄清，还未见有更新的有针对性的观点出现。我以为，它可以说是一个讨论的突破口，由此而衍生的强化书法主体、注重书法的人的研究、侧重书法心象而不再是反映客观自然的种种有价值的观点此起彼伏，可以说是打开了一个通往书法美之宝藏的通道。

【思考题】

1. 在一个抽象的前提下论书法与音乐,最应该把握的学术界限是什么?能不能把书法抽象与音乐抽象混为一谈?

2. 书法与绘画的抽象与否是在于它写实不写实;而音乐与书法的抽象却还表现在可视与不可视。那么,以可视为前提的书与画,相对于音乐而言是否可以说是取得了同一性?

【作业】

1. 请就视觉艺术与听觉艺术对形象的不同要求,探讨书法、绘画、音乐之间的互相关系,并进而探讨形象、抽象、具象之间的互相关系。请注意这是一个思辨性很强的概念练习,如果能把它们总结得有条不紊,对于今后的书法美学研究大有益处。

2. 请从反面对书法抽象进行论证——书法的抽象与西方抽象绘画的抽象之间的相异点与相同点。撰写一篇论文。

第四章　中锋：书法线条美的历史内涵

　　也许可以说，书法中最有个性、最不可取代的美，是它的线条美。没有一门艺术像书法这样，对线条提出如此复杂、如此高雅的近于苛刻的要求。也没有一门艺术会像书法这样，在线条世界中展现出自身的无穷魅力。说书法是线条艺术，我想任何人都不会有怀疑。但关键是在于，仅仅是普通含义上的线条是不够的，在线条这个聚焦点上，辐射着一整套书法最重视的技巧法则——作为此中的灵魂，则是中锋概念的崛起与历久而不衰。要了解中国书法线条美的所在，最好的办法是以用笔技巧为界，以中锋作为切入的契机，深入探讨书法线条中所具有的民族精神、审美内涵以及隐藏在其后的整个文化传统背景。它势必牵连到书法形式的构成、形式的历史积淀等一系列十分有价值的课题，并可以从中看到我们从审美史角度上对技法、作品、风格所作出的一系列特定评价。很显然，本章的论述重点，在于线条美，但又不仅仅囿于这一范围。

　　书法中的用笔，是一个复杂的问题。在这个领域里长期存在着的悬而未决的课题：中锋与侧锋之争。毛笔这一书写工具的特殊性能和复杂的运用技巧，导致了两类不同的效果，于是，也就相应出现了两种截然相反的观点。

　　这种分歧在古代就出现了，但到了今天，争论出现了直接的针锋相对的状况。我们先来看看古代：

　　　　小篆自李斯之后，惟阳冰独擅其妙，常见真迹，其字画起止处，皆微露锋锷，映日观之，中心一缕之墨倍浓，盖其用笔有力，且直下不欹，故锋常在画中。

　　　　　　　　　　　　　　　　　　　　　　——陈槱《负暄野录·篆法总论》

　　除了举出这个例子以说明中锋用笔的正确和神秘之外，陈槱还加以发挥：

　　　　古人作大字常藏锋用力……所谓侧笔取妍，正蹈书法之所忌也。

　　可见，这个书法之忌的侧锋，不但在小篆中行不通，在大字（扩大为所有的书体）中也是行不通的。它是整个书法之忌，必须像李阳冰那样，"锋常在画中"，每笔皆应如此。

朱和羹《临池心解》中云：

> 偏锋正锋之说，古来无之，无论右军不废偏锋，即旭、素草书，时有一二，苏、黄则全用。文待诏、祝京兆亦时借以取态，何损耶？若解大绅、马应图辈，纵尽出正锋，何救恶札？

依朱和羹看来，中、侧锋之争毫无意义。第一是古来无之，时人啰嗦是杞人忧天，第二是并无实际效果，你说中锋好，大书家王右军尚且不废偏锋，而解大绅之流虽用中锋却仍不免俗。可见关键不在于中侧锋的区别。

很明显，陈槱与朱和羹两人的观点是截然不同的。陈槱认为侧笔取妍不足取，只承认中锋在笔法中的地位，而朱和羹则根本反对有什么中侧锋的区别。然而，值得注意的是两个人虽然针锋相对，但有一点却是共同的，那就是对中锋用笔大家都毫无意见，关键是对侧锋的看法有分歧，一个说不可取，一个说可取。

再来看看现在书坛上的一些观念：

一部分书法家认为，书法必须笔笔中锋，中锋用笔是一种难度较大的技巧，最能体现出线条的立体感，保持它的力度和厚度。一个称职的书家，应该具备这个基本功，应该有能力在任何速度、任何方向的运笔过程中将线条写成中锋，这是用笔的正宗，也是线条美的正宗。这部分书法家，实际上是陈槱观点的追随者。

另一部分书法家认为，书法中的中锋与偏锋是相对的，没有偏锋也就无所谓中锋。因此，笔笔中锋的命题不科学，只要写一手好字，中锋侧锋无所谓谁好谁坏。总之，没有必要在中侧锋这个方法之争上打转转，方法究竟是要为效果服务的！于是，他们轻率地否定了这种争论的意义。这是朱和羹观点的继续。

那么，书法中的中侧锋之间是否真的是那么绝对，或者是那么虚无？

从理论上看，第一种观点是有片面性的。所谓笔笔中锋，在实际的书写过程中是难以做到的。一幅作品中的用笔总是以中锋侧锋对比来产生效果的。过于绝对地强调中锋，其实倒好像是把它在圣洁的神坛上祭供，反而削弱了它实际使用中的价值，使它变为可望而不可即的东西。而且线条美也不光是一个立体感，它还有其他要求。单是用中锋技巧使线条具备厚度，并不是线条美的全部内涵。

但中锋用笔却又是重要的。以中锋与侧锋相比，中锋用笔确实是书法中难度最大、效果最好的一种技巧。相对地来理解中侧锋之间的区别，把它们看成一半对一半的平分秋色的关系，其实也即是扼杀了中锋与侧锋各自的特征，使之成为可有可无、若有若无的东西，这同样是不妥当的。因此，中侧锋各自的优劣长短，它们各自的功能特征又应该得到我们的承认。

第一节　线条的三种美感

古人写篆书，一笔之下，映日照之，但见线条中心如聚一缕浓墨，日光不透，于是被称为功力深厚，可见线条要中锋方能立体，这是常理。陈槱以李阳冰为例，其实还有一位书家也有类似传说。刘熙载《艺概》卷五云：

> 徐铉小篆，画之中必有一缕浓墨，正当其中，至于屈折处亦当中，无有偏侧处。

与李阳冰同一机杼。可知在古代，人们不但培养了这样的用笔习惯，也形成了相同的欣赏习惯。

最早提出笔法问题的是汉代的蔡邕。他的《九势》谈到了九种用笔技巧，其中有四条很值得注意：

转笔：宜左右回顾，无使节目孤露。

藏锋：点画出入之迹，欲左先右，至回左亦尔。

藏头：圆笔属纸，令笔心常在点画中行。

护尾：点画势尽，力收之。

这里直接间接都提到了中锋用笔的问题，而以"藏头"一条中的"令笔心常在点画中行"一句最为明确，可以说，它就是陈櫯的"锋常在画中"观点的来源。当然，蔡邕郑重其事地提出这些看法，并把它总结为一个主要的追求目标，本身也说明了：一、在后汉时已经认识到了中锋与侧锋之间是有差别的，而这种差别又是明显的。二、中锋的追求比侧锋而言困难很多，所以才特地把它提出来作为一种目标，希望书家们去追求。很显然，实践迫使艺术家们开始动脑筋思考这些问题了。

蔡中郎首先在笔法上展开讨论之后，继之而起者不乏其人。女书法家卫夫人在她的《笔阵图》中认为：

夫三端之妙，莫先乎用笔；六艺之奥，莫重乎银钩。

试想一下银钩的形状吧，它与中锋用笔不正是吻合一致么？卫夫人不说是铁片，不说是木板，而用银钩来作比，这使我们想起了笔法上的一个术语——折钗股，它正是中锋用笔最形象化的比喻。于是，卫夫人这段话的推理公式是：书法——用笔为先；用笔——中锋居重，观点很是鲜明。

书圣王羲之的话直接脱胎于他的女老师："藏骨抱筋，含文包质，没没汩汩，若濛汜之落银钩，耀耀晞晞，状扶桑之挂朝日。"（《用笔赋》）他也提出了"银钩"一词。此外，他还常有些屈折如钢钩、万岁枯藤之类的比喻，也体现出他的中锋的观点来。

唐代的欧阳询有《传授诀》一篇，其中谈到用笔，称"每秉笔必在圆正"。圆正者，中也。至于掀起王右军热的唐太宗李世民，于书法颇有心得，有《笔法诀》一卷行世，中云："大抵腕竖则锋正，锋正则四面势全。"这个"正"字，也就是中锋之意，君臣两人一唱一和，十分相得。明清人对中锋更是津津乐道，最为彻底的是笪在辛：

古今书家同一圆秀，然惟中锋劲且直，齐而润，然后圆，圆斯秀矣。

——《书筏》

毫不犹豫地把中锋看成是古今书家的同一法宝。在他看来，这个中锋的技巧大约是灵丹妙药，可以解决一切问题了。从这段略为偏颇的话中，我们可以看到当时对中锋的推崇已经到了什么地步！

由于这些权威们的发现和参加讨论，使中侧锋之争增添了重要意义。首先，它表明这种争论引起了第一流大师们的注意。对技巧是否潜心研究，常常可以作为反映书法艺术成熟程度高低的标准。其次，从上引句中也可以看出，讨论的领域在扩大。李阳冰、徐铉们都是篆书家，人们可以挑剔说这种争议只在篆书中有意义，而蔡邕、卫夫人、王羲之乃至欧阳询、李世民却并不擅篆书，他们的讨论完全是从整个书法的角度进行的。这就是说，中侧锋之争在篆隶楷行草五体书中都是有价值的，绝不仅仅局限在用笔较单一的篆书上而已。

为什么他们都强调中锋用笔？这得从线条的效果谈起。平心而论，秦篆是笔笔中锋的，线条头尾

运行时的动作单纯，稳步前行，使篆书的线条始终如一，具有圆润挺拔、匀整装饰的效果。但是，也不可避免地出现了用笔语言不够丰富的问题，基本上以同一动作就可以把线的从头到尾乃至一幅到几幅作品的笔法贯串始终，各种提按、顿挫、藏露的变化体现不出来，虚实关系的对比只是集中在结构上。这也不奇怪，在书法艺术刚刚跨出第一步时，单调总是难以避免的，它还需要在漫长的历史进程中发现问题和完善自己。当然，这样也保证了它在线条上完全追求立体效果——用纯粹的中锋书写，这是一种相对静态的追求。

隶书、楷书一出，在用笔与结构方面都有了决定性的突破，开创了书法艺术的新天地，用笔上的提按、转折、顿挫、藏露，各种复杂的对比节奏组成了书法艺术中笔法的交响乐，层次丰富而变化多端。于是，这个强大的基础给书家们追求风格流派提供了用武之地。在篆书中，不管是秦篆也好，甲骨钟鼎文字也好，它的风格形成一般依靠字形的嬗递，而在汉隶唐楷中，以同一字形同一结构，都可以依靠不同的用笔方法来构成不同的风貌，相对而言，它自由多了。因此，汉隶唐楷常常可以将流派风格的距离拉得很开，欧、褚、颜、柳、李、孙、张、素，各具特色。而且，即便是同一书家，也可以形成多样化的艺术风格，颜真卿的《祭侄稿》不同于他的《争座位》，《争座位》不同于《刘中使帖》；欧阳询的《梦奠帖》与他的《千字文》不一样；褚遂良的《伊阙佛龛碑》与他的《阴符经》也相去甚远，等等。丰富的用笔使书法具备了五光十色的艺术风貌，它与结构一起，为形成汉唐书法的绚烂多姿立下了汗马功劳，于是，书法也开始把着眼点从结构移向笔法。

笔法的日臻丰富和成熟，使它有能力对各种尝试的得失进行准确的评价，也使它有能力对自身进行有范围的限制，以确保效果的完美。漫无边际的变化是毫无意义的，书法中的核心——线，必须具备某些可以捕捉的实际特征，当然，也就必须存在着某些塑造这种特征的技法，它不能老是处于浑浑然的迷茫状态，不能老是"只可意会，不可言传"。以前人的经验加以总结，笔者认为，用笔尽心追求的线条效果，大致应具备以下三个特征：

一为立体感；二为力量感；三为节奏感。

研究用笔是为了线条，就像研究间架是为了结构一样，线条既是书法艺术立身的根本，对用笔的研究就应该认真展开，这三个特征即是线条的基本要求。

节奏感的构成多依靠速度的控制，断续连贯，轻重疾徐；力量感的构成多依靠提按顿挫，转折方圆；立体感的构成，则依靠中锋为主的用笔。落实到我们的具体范围，节奏感有个推移过程，因此具有时间属性，力量感（笔力）的强调则是一种用笔的起伏——上下运动，而立体感的追求则是一种纸面上画线的技巧——平面运动，在平的纸面上画出来的线，塑造的是立体效果。很明显，立体感与力量感，平面运动与上下运动，构成了立体动作，再加上一个节奏感，又构成了时、空对比。三者互相交叉，形成了书法中技巧的最广阔的艺术天地。

当然，这三者并不是那么绝对地各司其职、泾渭分明，实际上是此中有彼，彼中有此。用笔的平面与上下动作中都包含着节奏，这是常理，即使在立体交叉后的平面与上下两组动作中，它们也是互相渗透互相依赖的。中锋用笔不但保证了厚度，同时也显示出一种坚硬的力度，而提按顿挫也往往在产生节奏的同时还对立体效果产生作用。这里只是将它们的功能和效果划个类型，并不是机械地进行分割。我们在以下的讨论中，以中侧锋这组关系的讨论为主，同时也会兼及其他技巧和特征。

于是，就有了李阳冰和徐铉的日不透光的篆书用笔。要追求线条的立体感，中锋用笔是最好的办法，这是一种较静的追求。另一种则是较动的追求，宋代书家文与可有这样一个小故事：

> 文与可（同）学草书几十年，终未得古人用笔相传之法，后因见道上斗蛇，遂得其妙。
>
> ——《书林纪事》卷二

这个故事很出名，苏轼曾对之不以为然。但我倒觉得文与可是对的。他从蛇在相斗时蛇身扭曲但绝不扁软的自然现象中领悟到，书法家在任何情况下都可以做到中锋用笔以保证线条的立体感觉。草书中的中锋，是草书线条立体感的标志，但这种体现不是以徐铉式的"静"来达到，而是以蛇身扭曲时的形状——即文与可式的"动"来达到的。相比之下，动态的中锋更难些，因为它对速度的要求提高了，匀速行笔变成了节奏夸张的行笔。

请注意这里的"古人用笔相传之法"一句，证明在当时，中锋用笔已是代代相因的权威笔法，它是"古法"，又是"正法"，所以才能相传。

立体的东西比单薄的东西在形式上总是更易受到人们的重视。一根圆柱形的铁丝，不管如何弯曲，与同样弯曲的薄铁片相比，前者在视觉上总是更令人愉快些。因为，前者有一个隐隐约约的"骨"在，更有内涵些。伸延一下，有深度的内涵丰富的线或形，总比浅薄的耸肩露骨的线或形更令人易于接受，人们之所以偏爱欣赏浑茂含蓄，而讨厌浅薄的剑拔弩张，也是基于这种心理。艺术上需要耐人寻味，落实到形式技巧中的某一点也绝不会背道而驰。因此笔法上的中锋浑厚与侧锋单薄，自然会受到不同的待遇，这是很自然的。所谓笔笔中锋，只是这种审美要求的极端化而已。推而广之，古代书论中总结过的一整套理论如回锋、藏锋、欲横先竖、欲竖先横，乃至于屋漏痕、折钗股、锥画沙等，都是这种审美要求的反映。

于是我们才恍然大悟，为什么蔡邕们会如此津津乐道于中锋，百谈不衰，他们虽然没有提到"立体感"这个词，但他们实际上早就领悟到了此中三昧了。

线条要厚才美，薄是不美的。中锋用笔是达到厚的有效手段，于是中锋被认为是最重要的手法，侧锋则反之。

这是个最简单的结论，但不是最后结论，它只是我们讨论笔法进行思考判断的基础。

以上的讨论着重于形式上的视觉效果，书法艺术是视觉艺术，因此这种讨论是绝对重要的。但是，工具上的特征也不可忽视。

中国的毛笔是一个奇怪的玩意儿。它的第一个特点是软，蔡邕有云："唯笔软则奇怪生焉。"（《九势》）这是书法的根本，但光是软还不足以概括毛笔的全部特征。油画笔也软，漆刷也软，为什么不用它们写书法？看来，在软之外，还应该有更为专门更为独特的特征。

蒋骥《续书法论》云："笔以毫端排齐，及圆聚成笔，尖锐为锋，故笔言锋也。"这里"圆聚成笔"四个字应该加上着重号，因为它还是毛笔除了软毫之外的另一个特征：圆而聚。

毛笔的杆是竹竿，竹竿圆而空心，于是毛笔的笔毫也必须是圆形聚扎起来。笔心称柱，起着统领四边笔毫的核心作用。这就有了主毫与副毫的问题，主毫是骨，副毫是肉。刘熙载《艺概》卷五称："笔心，帅也，副毫，卒徒也，卒徒更番相代，帅则无代。"可见不管副毫如何变化，作为其中坚的主毫必须保持骨力的作用。

毛笔本身和笔毫组成的圆柱形，确定了工具上圆的特征，笔毫横截面呈现出如下的形状：

这就是宋曹所谓的"锋正则四面锋全"（《书法约言》）的道理。以最简单的毛笔在纸上平行运动而言，它的圆柱形的笔毫也就具有前、后、左、右四个方向的接触面，写出来的线也具有四面效果；笔毫的左右变成了线的上下，而笔毫的前后则变成了中骨。换言之，前后部分的笔毫行笔时通过的是同一位置，它是重叠而成的，所以才会有徐铉式的线条中端不透光的效果，叠了两次，墨的淤积量增加了一倍，当然透不出光了。

圆柱体的毛笔为表现线条立体感提供了最优越的工具条件，历史上什么卷毡书、指书等等之所以昙花一现，即在于没有这种优越性。必须说明的是，圆柱体的毛笔只是提供了一个便利，并不等于拿着毛笔画线就一定是立体的线，达到这个目标还需运动着的手——技巧。但这个文房四宝中的第一宝，确实为书法艺术作出了无与伦比的大贡献。

结论当然是明显的，毛笔的性能使书法艺术把线条的立体感视作一个重要的目标，它既独立提供了线条立体化的工具上的便利，当然也有理由要求书法艺术的线条满足它的愿望，如果书法线条不追求立体效果，那毛笔一定会感到泄气，因为它体现不出优越性了，油画笔不也能做到吗？

其次是宣纸，为什么中国书画依靠宣纸，而不用油画纸、铅画纸乃至水彩纸来代替？这是因为，宣纸有两个性能，一是吸水，二是渗化。油画纸、铅画纸不吸水也不渗化，水彩纸略吸水，但不渗化，只有宣纸，可以在这方面炫耀自得。

宣纸的渗化给书画带来了什么样的优点？笔触的痕迹，力量的倾注，水分的运用，枯湿浓淡的变化都必须依靠渗化。而还有一个很重要的功效，就是渗化可以使笔画圆浑而不剑拔弩张，这一点与我们的课题有直接的关系。不管用焦墨也好，淡墨也好，一笔下去，在线条两边总会出现一些略微外渗的痕迹，笔与笔之间的交叉，用笔的动作节奏，依靠这种渗化可以消除一些筋骨外露的"火气"，从而使笔画的勾连组合和起止运行更为浑然天成。它产生了这样一种近乎神秘的效果：笔画仿佛增加了一层薄薄的衣纱，丰富、饱满、含蓄，具有一种朦胧之美。有经验的书家们常常会觉得，在白报纸上写字，笔画不怎么好看，而在毛边纸上或宣纸上写却很有味道，关键即在于后者的渗化功能在生效。抛筋露骨的现象，一则通过书家肘、腕、指的功夫，另一则也依靠宣纸渗化水墨的功能，得到了削弱和改造。

很显然，渗化的宣纸也有助于笔画的厚度（立体感）的增强。如果笔画不追求厚，那柔软绵密的宣纸也将感到无用武之地，铅画纸白报纸写写就得了，何必劳动宣纸的大驾？当然，又一个多余的补充是：并非凡是宣纸皆能写出厚的线条来，它只是提供了一个较为有利的条件而已。

线条的立体感，不但在古今艺术家的实践中成为孜孜以求的美学目标，同时在工具上也得到了明确的验证，看来，中国书法追求厚度、追求韵味、追求线条的耐人寻味，这个目标并不是凭空编造的，古来书家们为此付出了无数的精力。不管中锋还是侧锋，必须为这个目标服务。姜白石说得好：

"方圆者，真草之体用。真贵方，草贵圆，方者参之以圆，圆者参之以方，斯为妙矣。然而方圆曲直，不可显露，直须涵泳，一出于自然。"（《续书谱·方圆》）笔画的方圆就是各种用锋造成的，不管是用什么锋，写什么笔画，关键在于"不可显露，直须涵泳"八个字。然而我们不得不承认，中锋用笔确实是达到"涵泳"这个目标的一条最便捷也是最基本的途径。

【思考题】

1. 对于中锋用笔，你有过哪些印象，你是在什么书上读到这个用笔要求的？并且，你对这一技法要求基本上是持肯定态度还是持否定态度？

2. 为什么要为线条总结出"立体感""力量感""节奏感"这三条来？思考一下在这三个原则之外是否还有其他的原则？

【作业】

1. 请以"立体感""力量感""节奏感"的三种要求，对照古典书法名作，分别举出符合这三种要求的线条类型来。注意要分别举出实例，最好具体到某一家某一帖某一字的某一笔线条，并应该能提出充分的理由。

2. 请撰文证明如下课题：

（1）为什么力量感的强调是一种"上下运动"？

（2）为什么立体感的强调却反而是一种"平面运动"？

第二节　中锋美的标准及其界定

为了追求线条的立体感，书法家们开始潜心研究作为手段的用笔，于是就有了中侧锋之争。笔笔中锋的观点固不免失于片面和机械，但它毕竟出于追求线条厚度的目的，因而仍然有其积极的一面；而中侧锋无所谓好坏的观点却失之笼统，它否认各种用笔的不同效果，否认由此而来的线条的厚与薄、重与轻的区别，可以说，它在追求上是含糊和不明确的，因而更不足取。

那么，应该怎样去研究线条之中侧锋的关系？

古人的看法是，"正锋取劲，侧锋取妍"。这是对的。正与侧互相交替，于是劲节妍姿，两者很周全。但这句话仍然失之笼统简单。怎么样的正锋？怎么样的侧锋？没有进一步的较深刻的解释。

书法的构成不外乎两大类，一类是用笔（线条），一类是结构（间架、章法）。以一根线条的用笔而言，它一般可以有两组随意选择的技巧动作：中锋、侧锋和藏锋、露锋，两对术语要解决的问题不同。前一对指线条的中段而言，后一对指线条的头尾而言，在用笔上，前一对指运行，后一对指起止。

实际上，在书写一根线（即一画）时，笔的动作不可能只是简单的中锋或侧锋，一般是两种对应的方法同时出现。回锋（藏锋）入笔，其运行时往往以中锋居多，侧锋（露锋）入笔，则有中有侧，多以侧锋取胜。应当强调，起止与中运是一组连贯的动作，不可能截然分家。请注意这里用"回""侧"代替了"藏""露"，"藏"和"露"是一组较大的概念，比较笼统，而"回"和"侧"较为具体些，容易一目了然。

以线条的中段笔法加上起止笔法的各组动作，可以划出几个类型：

1. 回锋起回锋收的中锋；

2. 回锋起露锋收的中锋；

3. 侧锋起回锋收的中锋；

4. 侧锋起露锋收的中锋。

这里谈的都是中锋，纯粹的侧锋很少见，而且不美，古今书法家很少用纯粹侧锋书写，因此不列出这类没有意义的条目。

回锋起回锋收的用笔，线条一般不会扁薄，因为头尾动作一圆，中段正常情况下会连贯起来。秦篆是一种典型，明代傅青主式的草书也不乏这种笔画。但相比之下，秦篆似乎更为纯粹，丰满圆润是它的长处，但统一成一种用笔方式，不免也显出艺术手法的单调，层次不多，草书还有个结构变化可以破一破，效果可以略好些。人们看秦篆往往多谈其结构，而对用笔研究无法深入下去，其原因即在于此。用笔的单调是用笔过于纯粹的一个反面现象，绵里藏针固然是一种较高的技巧，但缺乏对比，使它也陷入了僵滞的胡同里走不出来，所以这类用笔，随着秦篆在实际使用中的被淘汰而逐渐转化，人们多从此中汲取笔法的营养，并从新的角度去发展它，但人们不会重复它。

回锋起露锋收的用笔，头部凝重，尾部宕开，有一种言尽意远的韵致，在隶书的横笔和楷书的撇捺中最为典型，在隶楷中，笔画本身不连贯，书法家要想取得一些连贯的动势，就多依靠这种起笔含蓄收笔开张的笔画来体现运动感，给观众带来一些暗示与联想，并出现一种弹性的节奏趋势，在隶楷中，它是被用得很广泛的一种技巧。

侧锋起回锋收的用笔，欧、颜中都常用，古人有两句论笔法的术语，叫做"欲横先竖，欲竖先横"，就指这种技巧，要写横笔，先要竖开，先在头部和中端用竖笔封一个平头的小开端，然后翻笔运行。它的特点是头部和中端成九十度或约九十度的形状。似乎是扁笔入纸，在书法中，这叫做"侧入"。但由于它在完成头部动作之后，接踵而来的是翻笔，因此在线的中端和收笔过程中，它仍然是中锋用笔，在《张黑女墓志》及宋代苏轼、黄庭坚的一些作品中，这种用笔是很多的，它的优点在于起笔可以承上笔的余意（而不必重新回锋起笔），形状较为锋锐，到了中端后慢慢平复，回到圆中来。总之，不管是侧入也好，平运也好，欲横先竖的技巧限制了它的用笔必须采用逆势，因此线条始终不会单薄，古来的书法家们是很强调逆以取势的，这种用笔到了明代黄道周、张瑞图以后，又有了更明显的转变。

侧锋起露锋收的用笔，在碑帖中以魏碑为集中，如《张猛龙》《爨宝子》等碑，至于行草书则黄山谷的《松风阁诗》比较明显。它的特征是：线条的头尾部分皆成方截形，硬而不厚，但力度很强，斩钉截铁，对于节奏夸张、提按分明的动作要求而言，这是一种最自由的笔法，尤其是在众多笔画的组合对比之下，更容易突出其长处。它的用法一般可分两类，一类是北朝碑志式的，一类是行草书式的。在行草书中又可分为两小类，一类是黄山谷《松风阁诗》式的，以长线取胜，在线中端把笔画调整为中锋，显得精神挺拔；另一类是张瑞图行草书式的，夸张按笔的粗壮感，用以祛除单薄的毛病。两种尝试都是颇有成效的。

需要补充的一点是，这里的四种中侧锋交替的笔法只是就其大者而言，事实上，每一种用笔又可

以细分为若干小类，再构成各个书法家们的风格基础，而且，因为这里讨论的中侧锋的关系，比较偏于运行时的平面效果，而在这些笔法中，肯定又包含着许多立体效果的技巧，如提按、速度等问题，为避免累赘，此处从略了。

从以上的探讨中可以得出结论，除了结构较有装饰性的秦篆用笔之外，一般书法，无论是篆隶还是楷草，很难有纯粹笔笔中锋的情况出现。在实际用笔过程中，无论是笔与笔之间，还是一笔的头与尾之间，总是中侧锋（有时变格为藏、露锋）交替使用。因此，一味追求笔笔中锋并不是个明智的办法，它只能使用笔简单化，反而不利于对中锋用笔这一内涵的完整追求，朱和羹称："正锋取劲，侧笔取妍，王羲之书《兰亭》，取妍处时带侧笔。"（《临池心解》）大书圣尚不斤斤以求，我们又何必刻意求之呢？如果能把着眼点提高，从效果出发，把"笔笔中锋"转换为"笔笔有立体感""笔笔有厚度"，这个口号或许就更易为人接受了。立体感毕竟不仅仅依靠中锋用笔，常常在中侧锋交替的笔法中体现出来，换句话说，它需要对比。

但这个中侧锋交替又不是放任自流的，它应该有主有次。中锋是主，保证厚度和力度，侧锋为辅，追求变化，造成节奏，与中锋进行对比，以便更好地为线条美的"厚"而"妍"的效果服务，因而，这种主次的分配又是不能少的。我们刚才举的四种笔法是古代碑帖中常见的，在书写时，不管起止是回是侧，中间一律都转换成中锋，篆隶楷行草概莫能外。这就证明了线条的中端是主要的骨架，含糊不得。线条的头尾是次要的，相对而言可以变化多端，两者的主次十分明显，侧入中行的笔法可以写出优秀的效果。但如果回锋起笔而侧锋推行，则必然损害线条的立体感。因为它的"主干"（线的中段）软了，头尾写得再到家也是不足以救其弊端的。

清代包世臣针对中锋的这种优点和难度，提出了他的看法："用笔之法，见于画之两端，而古人雄厚恣肆，今人断不可企及者，则在画之中截。"又云："试取古帖横直画，蒙其两端而玩其中截，则人人共见。"（《艺舟双楫》）有些学者批评说："充此说也，则板凳、门闩、房梁、树干，无不胜于古帖之横直画……"事实上，这并没有理解包世臣的原意。包世臣提倡中实，排斥中怯，认为线条中段不如头尾动作可以明显看出，常常容易被人忽视，因而提醒人们要加以重视，这其实是很有见识的。中侧锋之争之所以自古以来被争执不休，不也就是有许多人认为侧入就一定侧行，却不去看古人在线条中段运用了一些转换技巧的缘故吗？如果能看到这一关键，则这个纠缠不清的学术问题本来其实是很简单的。包世臣提出这个看法，是提醒人们不要把眼睛只盯着线的两头，应该从中段（主干）去判断线条的立体与否，虽然他持论似乎过于崇古，但却可以帮助我们悟出很多道理，如果仅仅把截取笔画中段比作房梁门闩，那未免是太过粗率了。不理解包世臣此语的意义，也就很难悟出中侧锋在实际书写中的辩证关系。

【思考题】

1. 中锋与侧锋、偏锋之间的关系是怎样的？它们之间是否是一种对应的关系？侧锋与偏锋之间又是怎样一回事？它们之间是有区别的还是大体指同一现象？

2. 严格意义上的"中锋"，是表现在线条的头尾还是中间？换言之，在一个尖笔的线形中，是否有可能存在着"中锋"？

【作业】

1. 请对包世臣的"中截"说，进行线条美方面的论说，并请证明：为什么包世臣"中截"的思考会出现在清代中叶碑学大盛之时，为什么在宋元行草书盛行之时，人们并不关注线条"中截"的内容？请撰成文章论证之。

2. 在本节中，我们已大致划出了四种"中锋"的应用形态，请思考一下，是否还有其他的应用形态？倘若有，请撰文论证。

第三节　特例分析与作品检验

比较困难的是《龙门造像》。

中锋用笔是书法中必须遵守的一般规律，它具有广泛的普遍意义，不管是侧入型还是回入型的中锋，都可以在篆隶楷草各种碑帖中找到例证，对它的理解还是比较容易的。而《龙门二十品》的部分造像中的部分书法用笔，却是一种特殊的方法。它很容易迷惑人，讨论笔法如果要想具有充分的说服力，就不能避而不论。因此，这是个比较难过的关卡。

在讨论展开之前，先补充一个说明：沙孟海先生曾经与笔者谈到，魏碑中写与刻差距很大，有写手佳而刻手劣的，也有写手劣而刻手佳的，更有写、刻俱劣的，很是复杂。这是金玉之言，魏碑中写与刻的差别绝不应该被忽视，具体地说，每个学书者都应该认识到，可以取其体势而不可斤斤以求刻凿之迹。要具有较强的分析眼光，把写与刻的效果分解开来，各取所需。

但我们这里讨论的是既成的笔法现象。古人碑刻很多，如果都要把刻与写分开的话，一来不准确，二来分者也各有己见，不易统一，且汉隶秦篆乃至三代金石都是刻或铸的，后人研究篆隶书也不会光研究它如何书丹而摒弃其刻的效果，篆隶的丰碑巨额作为写与刻的统一体，完整地为后世书法家所研讨。因此，这里所谈《龙门》，也是以既成的《龙门》风貌作为出发点的，不再细分。换言之，笔法与刀痕在我们眼中都是《龙门造像》中统一的用笔特征。

以线条给我们的感觉来看，《龙门二十品》中的用笔是侧入侧出，但它与《爨宝子》《爨龙颜》或魏碑中的《郑道昭》一路书写不同，它似乎全用侧笔方折，并不在线的中段转换成中锋，特别是《始平公造像》之类，似乎全是侧笔贯穿始终，锋芒毕露，了无含蓄，但却也显得不很单薄，怎样来理解这类现象——既没有纯粹的中锋笔法，却又不很单薄？

看来，对中锋的理解还需要重新检验。古人常有圆笔中锋之称，圆笔自然是中锋，但方笔侧锋是否也可以做到锋正而有力度？

回答是可以的。但这个方笔并不是简单意义上的方笔，而侧锋也不是通常所说的侧锋，它的厚度和力度是通过三个辅助技巧来帮助做到的。这三个技巧是：提按、铺毫和转锋。

提按：以《始平公造像》中的"流"字为例，"流"部分的长画是横笔，侧入侧出，看起来中段似乎并没有转成中锋，但是如果仔细观察，就会发现它的中段有两提两按，笔画的上下提按动作丰富，就把它的扁笔平扫的感觉调整为顿挫分明、有血有肉的笔画，同时也补救了刚下笔的侧势，然后在尾部再以侧势煞止。这样，这一笔的节奏是：侧入——以提按代中运——侧出，依靠提按动作的调

整，它自然保持了线条的"中实"。整组线条是不单薄的。

从提按笔法使我们想起了"横之如千里阵云"（卫铄《笔阵图》）这句名言。"千里阵云"是一种什么样的感觉？它是一种有如鳞羽的层层推去的形状，不只是在头尾做功夫，而是在头、中、尾三部分平均地推进。在线条中段大量地运用提按以救侧入之失，正与此异曲而同工。这种提按之笔是并不少见的。

铺毫：以《魏灵藏造像》中的"流"字为例，在第一笔横线的起笔时，有一个近九十度的外角，但按得很重，与其中段线条比例约成1∶1.5。为什么头部重反而好看？因为依靠"欲横先竖"的动作惯例，在先竖的起首动作按得越重，反推向笔画横线就越是势逆，而这逆势必然迫使笔毛全部铺开而不偏集一侧，这样正可以收万毫齐力的效果。刘熙载《艺概》卷五称："逆入涩行、紧收，是行笔要法。"这个"逆"就是取逆势，这个"涩"就是强迫笔毫全部张开，一旦笔毫张开，侧偏锋的形状就不会出现扁薄现象了。于是，线条虽然方折，但笔毫却全部用力，仍然足以确保其强劲的感觉。包世臣《艺舟双楫》称："北朝人书，万毫齐力故能峻，五指齐力故能涩。"取逆势以求其涩，取铺毫以求其峻，一峻一涩，线条的外形方折就不会油滑轻薄，有效地保证了线条的厚度。

转锋：以《北魏牛橛造像记》和《始平公造像》的"有"字为例，从横线头部的方折笔画转向中段时，在提按、铺毫之外，书法家有时还有意将笔管略作摆动，使笔锋在侧入后徐徐向中锋的动作过渡，这与前面所说的侧锋起笔中锋运行的技巧相似。一般它与铺毫同时进行，互相补充。有时以平铺为主，以求其斩截，有时则以转锋为主以求其浑成。包世臣云："锋既着纸，既宜转换。"又云："所谓'笔必断而后起'者，无转不折之说也。盖行草之笔多环转，若信笔为之，则转卸皆成扁锋，故须暗中取势换转笔心也。"（《艺舟双楫》）虽论行草，魏碑亦是如此。只不过行草的环转多偏于几笔之间的连属，而魏碑侧重于一笔本身的环转而已，其理一也。

提按是以起伏动作来调整笔锋，铺毫是以平面动作来调整，而转换还借助于运腕和运指，不管如何调整，它们都离不开毛笔的工具优点。笔毫铺得再开，在运行中，毛笔的圆柱形状仍然迫使线条从前后（中线）和左右（边线）两个方面来完美自己，因此它虽然在头尾如此方折截断，却仍然能保持中段事实上的"骨"——力度和厚度，油画笔是做不到这一点的，我们之所以在开始时说这个侧锋已经不是通常所说的侧锋了，其原因也在于此。提按、铺毫、转锋三组动作，已经弥补了侧锋本身的不足，使它成为新的意义上的"侧锋"，丰富而又斩钉截铁。

> 笔锋平铺，则画满如侧，非尚真侧也，汉人分法，无不平满。

这是包安吴的精辟之论，对侧锋用笔具有如此精到的见解，恐怕古来很少见吧？它似乎在谆谆告诫人们，凡是侧锋，都是一种权变而已，不要去"尚真侧"。为侧锋而侧锋是肯定要失败的。真正的行之有效的侧锋应该是"平满"。线条的内里仍然具有中锋讲究"骨"的形式美在。

可能有些人会认为，《龙门造像》中明明是侧锋，你却硬说它不是纯侧锋，这未免有点言不符实。那么，《龙门造像》中是否都是"平满"型的侧锋？它就没有纯粹侧锋而且不美的线条？它的每根线条都是那么富于立体感吗？

问得很有道理！如果我们不承认《龙门造像》是侧锋为主，不承认它相对于其他古代作品而言是薄削的话，那我们是在闭着眼睛说瞎话。不但如此，我们甚至还承认，在《龙门造像》中有相当一部

分笔画是纯粹侧锋不甚立体的。在方笔侧运的笔法中，以《龙门造像》最走极端，而且它在书法史上又是如此有影响，这与我们以中锋为上乘的观点似乎是相抵牾的。

应该辩证地、历史地、实事求是地来看待它的得与失。以笔者个人意见，它的得失大约有以下几点：

1. 《始平公造像》和《魏灵藏造像》这一类书法的线条有相当一部分是纯侧笔，这种侧笔本身是不美的。但与它的斜势紧结构的造型相配合，却具有特殊的效果。这是一种动感颇强的造型，在其中出现了相当数量的侧锋笔画，有助于这种结构特征的强化。于是，单独看起来并不美的侧锋，在特定环境中却转换成为很美的笔画，力感很强的侧锋与斜结构是互为表里的，这是结构对笔画的影响。

2. 纯侧锋笔画的出现，有很大一部分是依靠刀斧凿刻而成的。我们在研究笔画形式时，不必把写与刻进行分家，但在研究笔画构成时，却应该把它分开，正如沙孟海先生所说的那样，毛笔画出的线不应去过分模仿刀刻的痕迹。那么，在既成的笔画中，应该看到刀的因素，一般而言，越是扁薄的线条，刻刀凿打的效果所占的比重既越多，反之则越少，用毛笔来写这种方头方尾的线条，在某种程度上说，比写圆线的难度更大，因为毛笔是圆的。

3. 从书法历史上看，古人对此的认识一般都很清楚，中锋用笔是书法艺术在笔法领域中的核心，即使是大力提倡魏碑的康有为，也不敢贸然地提倡"笔笔侧锋"。然而，这样也导致人们对侧锋不很理解的片面现象的出现，在长期以来中锋统治一切的笔画王国里，让《龙门造像》这样的侧锋笔法冲击一下，未尝没有其特定价值。它可以在风格上给人们一些启示，也可以提醒人们对侧锋笔法运用的注意。所以，魏碑在清代大量出土就给清朝书坛带来了如此大的震动。粗犷豪放的用笔，对正统的二王笔法体系而言确实是耳目一新的。

4. 从既成的笔画效果看，线条的立体感觉在这类书法中还是得到明显的重视和追求的。但扁薄的线条也占一定的比例，它导致了书法中不强调线条美的倾向，使书法艺术有向美术字靠拢的危险。如以前曾经风行一时的新魏体，现在大家的意见是比较统一的，这是一种美术字，而不能够称是完整意义上的书法，但是它的笔法渊源，正是《龙门造像》乃至魏碑中的一些纯侧锋笔画。由于历史对中侧锋问题没有很好地进行澄清，因而它的出现曾经迷惑了很多人，对书法美本身的认识似乎含混不清了，我们不得不把这种弊端局部地归之于《龙门造像》中侧锋笔画的影响，这种影响无疑是不利于书法艺术发展的。

如果考察一下《龙门造像》在后世的影响，也一定是很有趣的。曾经对魏碑持强烈的偏爱态度，又常常喜欢强为之辩的南海圣人康有为，对于《龙门造像》中的这类用笔和后世对之的冷遇，也觉得颇为茫然，他说：

> 《杨大眼》《始平公》《魏灵藏》《郑长猷》诸碑，雄张厚密，导源《受禅》，殆卫氏嫡派，惟笔力横绝，寡能承其绪者……帖学兴盛，人不能复为方重之笔，千年来几于夔之祀也。
>
> ——《广艺舟双楫》

这段话很有趣，康有为无可奈何地为我们画出了一幅《龙门造像》笔法受冷落的图画。"笔力横绝"之类的饰语自不必言，就是他这段话的本身也是矛盾百出的，"帖学兴盛，人不能复为方重之笔"，其实并不然，每个朝代都有一些崇尚方笔的人物在，即使圆笔为主，也必然是方圆结合，就是

在清代，不还是有邓石如乃至金冬心善用方笔吗？赵之谦是个尚魏碑的方笔大师，但这些人却无一例外地不愿涉足《龙门造像》笔法，其因何在？还不是《龙门造像》中某些扁薄的方笔不美的缘故吗？不管是方笔圆笔，中锋侧锋，总须以美为准的，笔画不美又如何期望人们对之崇拜呢？可见，康氏的"不祀"之感叹，应该从笔画本身去找原因，而不应该从帖、碑学上找原因，这样是找不出真正的原因来的，从古今书法家们对《龙门造像》中这类笔画的取舍态度中，正可以悟到侧锋扁薄的得失所在。

《龙门二十品》作为一件完整的艺术作品，在书法史上具有不可估量的价值。人们都会感到惊讶：在中锋统治一切的笔法历史上居然会有这么一大批作品，在用笔上反叛得那么强烈，跑得那么远，这确是一种崭新的面貌。然而，它对后来的影响却并不都是积极的，偏锋薄峭的用笔在与提按铺毫的中锋用笔交替出现时，它的效果鲜明而强烈，而它一旦单独跳出来将自己作为一种线条风格的基本艺术语言时，却无法臻于完美，新魏碑就是个明显的例子。魏碑自身的突破尝试尚且无法完美，那它在行草篆隶书中的命运就更可想而知了。古往今来，有谁会把这种作品看成是完整的作品呢？

　　方圆互用，犹阴阳互藏，所以用笔贯圆，字形贯方。

　　　　　　　　　　　　　　　　　　　　　——项穆《书法雅言·规矩》

　　古人作篆、分、真、行、草书，用笔无二，必以正锋为主，间用侧锋取妍，分书以下，正锋居八，侧锋居二，篆则一毫不可侧也。

　　　　　　　　　　　　　　　　　　　　　——丰坊《书诀》

　　善运中锋，虽败笔亦圆，不会中锋，即佳颖亦劣，优劣之根，断在于斯。

　　　　　　　　　　　　　　　　　　　　　——笪重光《书筏》

用笔贵圆，贵中锋，只要懂得了这个道理，破笔写字也会有"骨"，不懂这个道理，好笔也写不出好字来。在篆书中纯用中锋，隶、楷书或行草书中中锋占主要地位，侧锋居辅佐地位。这些古代书法家们的烁烁之论，说得是多么透彻深刻啊！我们花了若大力气似乎论证得非常深奥的课题，却被他们这样轻松地点得如此精到，这不是太出人意料了吗？

至此，我们可以下结论了：

从书法美的角度看，中锋用笔的美是绝对的，是必须遵守的；侧锋美是相对的，它无法独立运用，只能与中锋互相交替补充，而且尚不能处于主要地位。之所以如此，是因为书法讲求笔法的目的是为了追求线条美，而线条美中最主要的一条是立体感要强，要有厚度，你可以改造用笔的方法，但却无法跨过这个书法家孜孜以求的目标。

《始平公》《杨大眼》这一类作品中的一些纯侧锋笔法是一种特殊的笔法，它没有典型性。即使在北碑中，它也只是一种类型而已。有《石门铭》《瘗鹤铭》一路的，还有《张黑女》一路的，有《嵩高灵庙》乃至《爨宝子》《爨龙颜》一路的，还有《龙门造像》一路的。相比之下，《龙门造像》在北碑中也是诸种风格中的一种，而纯侧锋的用笔又是《龙门造像》中诸种用笔之一种，它的代表性也就可见一斑了。而且，就以这种笔法而论，也是得失参半。那么，典型的魏碑笔法似乎仍然应该保持广义上的中锋的立体感和力量感，扁薄、软弱在任何书体、任何笔法中都是不足取的。

【思考题】

　　1.纯以侧锋取妍的书法名作并不少。我们在本节中提出了一个《龙门造像》，还有没有其他范

例？请列举之。最好能再举出十种字帖风格来。

2.方笔侧锋——然而又是正锋或转向中锋，它是通过哪三种技巧来达到目的的？

【作业】

1.请查阅《中国书法大辞典》等相关辞书，把中锋、侧锋、偏锋、提按、使转、辅毫、转锋等技术概念的基本定义清理一下，试做一个系统的图表，画出每一个技巧概念在整个技巧系统中的应有位置。

2.在以中锋为基准的技巧规范中，应不应该考虑写与刻的关系？应不应该同时考虑结构对线条的辅佐作用？如果应该的话，在各种不同的书法名帖名碑的线条中，我们应该如何公正地归纳出中锋原理的各种应用形态？请撰文论证之。

第四节　关于"用笔千古不易"

赵孟頫有一句名言："用笔千古不易，结字因时相沿。"这句话曾经引起了很多纠纷，有人认为这是绝对真理，有人则认为这是无稽之谈，反正众说纷纭。

从用笔上看，"千古不易"之说似嫌绝对，世界在不断地运动着，没有千古不易的东西。笔法之所以能被作为历史来研究，就是因为它在各个阶段呈现出了不同的面貌，如果千古不易，那这个历史是构不成的。甲骨书尚尖笔，秦篆尚圆笔，汉隶唐楷则方圆兼备，而魏碑又尚方笔，笔法史也总是这样沿袭交错着发展的，既体现出它的循环往复的延续性，又体现出它的各不相同的阶段性。只看到它的延续性而看不到它的阶段性，显然是不全面的。结字在因时相沿，用笔当然也在因时相沿，古今学者对赵孟頫这两句话大多持批评态度，其原因也即在于此。

但是，真理的相对性告诉我们，一般情况下的谬误在特定情况下却可能是正确的。赵孟頫的"千古不易"之论，如果不从总的用笔发展史的角度看，而是从笔法形式美的角度去认识，则他的话却又不无可取之处了。中锋用笔之所以美，是因为它保持了几个形式上的特征，而这些特征，倒确乎是"千古不易"的。只要用毛笔写，只要研究笔法，立体感、力量感、节奏感这三组特征总是最高境界，最难掌握，因此也总是为古往今来的人们所矻矻以求。除非你打破工具的限制，不然你是无法打破这种形式美的规律的。我们不知道赵孟頫说此话时的其时其地情况以及他针对什么而言，但不管如何，即使他带着传统的偏见来看用笔，那他这句话也是歪打正着，无意之中道出了中锋用笔的一个真理。这个"中锋——立体感"的规律，无论是在甲骨金文、秦篆汉隶、唐楷宋行，以及狂草章草等等各种五花八门的书体中，都受到了应有的尊重，从来没有哪个艺术家会斗胆不明智地去反对它，即使是在魏碑如《龙门造像》中，它也仍然没有消失，仍然或多或少地曲折地表现出它那"千古不易"的价值来。

清代卓有见识的书法理论家周星莲有一段话，很值得我们深思。

　　书法在用笔，用笔贵用锋，用锋之说，吾闻之矣。或曰正锋，或曰中锋，或曰藏锋，或曰出锋，或曰侧锋，或曰偏锋，知书者有得于心，言之了了，知而不知者，各执一见，亦复解之津津，究竟聚讼纷纭，指归莫定，所以然者，因前人指示后学，要言不烦，未尝倾筐倒箧而出之，后人模仿前贤，一知半解，未能穷追极究而思之也。

并且，周星莲还就具体的赵子昂的这句话进行了评论：

> 凡学艺于古人论说，总须细心体会，粗心浮气，无有是处。尝见某帖跋尾，有驳赵文敏笔法不易之说者，谓欧、虞、褚、薛笔法已是不同，试以褚书笔法为欧书结构，断难结合，安得谓千古不易乎？余窃笑其翻案之谬，盖赵文敏为元一代大家，岂有道外之语？所谓千古不易者，指笔之肌理言之，非指笔之面目言之也。谓笔锋落纸，势如破竹。分肌擘理，因势利导……集贤所说，只是浑而举之。
>
> ——《临池管见》

这肌理之说，恐怕正是指用笔中的形式美而言，依我们看来，周星莲完全不必"窃笑"，他完全可以坦然自若地笑，因为他的立论确实精辟而且严密周到，使人佩服不已。

那么，对于赵孟頫的这句聚讼纷纷的"用笔千古不易"之说，我们是否也可以从要言不烦的角度去理解呢？作为后来者，我们是否可以穷追极究一下它的真正含义？再伸延一下，就算赵孟頫的目的并不是如此，但"作者未必有而赏者不必不有"，我们又为什么不可以从积极的方面去解释它，用来为我们今天的书法研究服务呢？

应该是可以的。

唐代书学重镇孙过庭曾经提出过这样一个充满辩证法光辉思想的学书过程："初学分布，但求平正，既知平正，务追险绝，既能险绝，复归平正。"（《书谱序》）他谈的是结构，如果用我们研究的用笔来比拟，那么，平正是指形式上的中锋，险绝是指侧笔。侧锋，笔法学习上的规律应该是：先求中锋（以理解中锋之美）；既知中锋，务涉侧锋（以帮助理解中、侧锋在运动时的变化）；既能侧锋，复归中锋（在运动中表现出多种变化的笔法美）。当然，最后的这个中锋与第一个中锋相比，已经有了质的变化，它是糅合了中侧锋共同之美意义上的中锋，是一种完整而丰富的中锋——具有立体感的变化无穷的中锋。它，就是笔法中"千古不易"的最高境界了。

对笔法的讨论，对中侧关系的讨论，古人没有系统搞过，时人对此也比较忽略。加之，用笔是指从平面到立体，从空间到时间互相交错的这样一整套完整的技巧，它包括了提按、顿挫、转折、运行、速度等各个方面的问题，光是中侧锋而论也很难照顾周全，这些不足，都有待于今后在全面论述笔法技巧时加以补充和阐发。

【思考题】

1. 对"用笔千古不易"之说，你在过去是否知道？你对它是持信奉态度还是反对态度？

2. 在纯理论层面上进行论争的同时，你在实际的书法学习过程中，根据自身的切身体会，是否认同"用笔千古不易"的论点？你认为"用笔"是否真的存在着一个绝对的原则或原理？

【作业】

1. 围绕赵孟頫的"用笔千古不易"之说，翻检历代书论，排列正、反两个方面的历来论述，并分析它们之所以正或反的立场、看法的原因所在。最好还能提出一份文献资料目录。

2. "用笔千古不易"中的"用笔"究竟指什么？就本节的内容展开而言，你认为"中锋"作为一种原理是否是"千古不易"的技法要求？

第五章　书法家：书法审美主体研究

　　审美主体研究在过去的美学中一直被忽略，在崛起不过十余年的书法美学中更是少人问津。因为从艺术门类欣赏角度出发，作为欣赏者而言，他的出发点与接受机制应该是大体相同的。亦即是说，一个欣赏者在完成他的审美过程时，面对音乐、舞蹈、戏剧、绘画、书法的不同对象，他不可能用不同的心理尺度去衡量。因此，从审美关系去研究它，证明主体与客体之间的特征各异，有重要价值；而从艺术美的角度去区别它，把它分成音乐审美主体、舞蹈审美主体乃至书法审美主体等等，却未必有什么特别的价值。应该说，审美主体只有一个，它在不同的艺术审美范围内体现出不同的"反射"程序罢了。

　　因此，研究书法的审美主体必然是一个带有共性的课题，它带有很大程度的普遍意义。如果需要落实到专门的书法审美这个基点的话，那么，应该着重探讨的是书法的欣赏机制和书法欣赏家的欣赏能力（它包括审美心理、审美意识、审美能力诸方面的问题）。

第一节　书法审美中的主体

　　讨论书法审美意识的来源，其大前提是与一般审美相同的。如果说，审美意识主要起源于历史主题（原始意识）、社会主题（现实意识）和生理的本能意识（动物意识）这三者之间的交叉的话，那么毫无疑问，审美相对于前两者而言显得更纯粹，而相对于后者则显得更精神化。当我们发现埃及的狮身人面像是把智慧的象征——人和力量的象征——狮，两个标志结合起来时；当我们在中国上古时代发现龙、凤的图腾崇拜，并发现它们其实是起源于蛇、鸟图腾崇拜的升华之时，我们其实已经发现了其间包含着十分明显的主、客体交流对应的痕迹。这种痕迹的积累也就是审美意识在时间过程中的积累。因为狮身人面像在现实中是不存在的，它是主体对客体进行干预的结果。同样地，龙、凤也是

人对现实进行干预的一种结晶。这种干预有社会、劳动生活方面的理由，但更有个人主观审美方面的理由。

只要艺术家们相信，他们的每一种作品都是对某一事实的陈述——这并不妨碍他们的主体表达。同样，面对一件事物，艺术家在展示如何组织视觉结构或剖析视觉结构方面是一个专家。一个书法家绝对能把握书法形式的多样性变化，以及作为其支撑的技巧，但一个普通的人则不行。当书法家在把一个汉字拆成空白与间隔、横线与纵线、直与斜、点与面时，一个普通的人却只能停留在字的含义之上，这就是艺术家对事实的陈述。"陈述"包含了两个侧面：一是主体的组织才能——所看到的不是一般的字，而是经过了某一个书法家主观取舍的结果，在这里面，艺术家的观念绝对占主导地位；二是对象的价值——陈述得不确切、不清晰，或者不符合特定的审美规范，它就缺乏价值。而同样地，倘若没有主体作出的保证和努力，我们便无从查询作品的形式来源依据以及作品本身的优劣。

利普斯（Lipps.T）曾经有过一段引起争议的论点：

> 审美的欣赏并非是对于一个对象的欣赏，而是对于一个自我的欣赏。……在它里面，我感到愉快的自我和使我感到愉快的对象并不是分割开来成为两回事，这两方面的都是同一个自我，即直接经验到的自我。

利普斯的这段话之所以会引起争论，是因为在当时还没有出现绝对的反写实的艺术潮流。相对于客观对象而言，写实式的陈述的确是更难体现到自我的价值，要掌握描绘、模仿的技巧，就必须尽量多地避免自我的出现。但在书法中，这样的观点几乎是毫无争议的，因为没有人能从书法形式中寻找到直接的外物对应。因此书法的形式具有很强的主体营构的痕迹，而这一形式又不断地为每一个书家主体所驱使。说它在"两方面都是同一个自我"，前一含义可以指它的人心营构的主体特征而言，后一含义则可指它在此时此地为书家所组织、所支配而言。

书法审美主体研究的薄弱曾经导致了一些属于庸俗唯物主义反映论的观念出现：把书法美等同于古典绘画美，再把书法中的点画形象与自然界的各种形象作比，如点是石头、撇是尖刀之类，乃至用彩绸舞喻草书之类的比附，在书法美学界曾引起了巨大的争论。尽管到目前，这样的观点已经大多退出了论战，但作为其思想根源的意识类型却并没有退出。把书法比作具体形象，这是稍有美学常识的人都不会同意的，因为事实告诉我们的不是这样。但要洞察这种观点背后的审美意识类型，却并非易事。我想，究其原因无非是因为反映论观点的立足点在于艺术对象的实在性与本原性，把审美欣赏看成是对象客体在主体头脑中的一种反射、一种映现。主体自身并无创造力可言，它只是作为客体映现的一个转换器而已。由此，转换器的规定使艺术欣赏者自身的能力培养变得无足轻重，因为它只作为转换器而存在，作为一个媒介、一个程序（规定的程序）而存在。就像一张人像摄影照片在不同的人心目中引起的脸之长短、眼之大小的判断基本上相去无几一样。

但这只是一种事实判断，而不是审美欣赏。"一千个读者心目中就有一千个哈姆雷特"的格言，其含义即在于：在审美欣赏过程中，人的再创造的作用有时完全可以改变客观事实的规定性。不但可以各取各的角度，如你指曹操为奸相，我指曹操为雄才大略；你指林黛玉为封建叛逆，我指林黛玉为小心眼，而且即使角度相同，每个欣赏者对对象的追加也可以完全改变对象原有的特征。在前几章中，我们曾多次举过元代陈绎曾在跋颜真卿《祭侄稿》时的例证，他认为可以从此几行看出郁怒，

彼几行看出沉痛切骨……作为发掘书法美欣赏的现代意义的一个范例，陈绎曾作为元朝人而有如此早熟，的确是令人敬佩不已的。而能从线条之美中去寻找感情内涵，在当时也是旷古未闻的奇异之举。但是，这只能证明书法欣赏中有这种可能性，或书法家已经在这样研究的历史性，却不能说颜真卿《祭侄稿》中只能有这样的郁怒、沉痛切骨的感情的具体表现而没有其他。首先，一个对线条不那么敏感的欣赏者也许对此毫无反应。其次，另一位同样有经验的欣赏者却可能得出与陈绎曾完全不同的但同样丰富的结论。因此，并不是《祭侄稿》本身有这样明白无误的表达，而是审美主体在欣赏过程中赋予了作品以这样的内容。每个不同的主体，即使所属层次完全相同且水平相当，但却有可能从不同角度引出完全不同的审美结论来。柏格森曾经说过：

> 所谓直觉，就是一种理智的交融，这种交融使人们自己置身于对象之内，以便与其中独特的、从而无法表达的东西相吻合。

请注意他此处提到的"使人们自己置身于对象之内"，这就是说，对象不再是外在的对象，而是经过了主体筛选、介入的对象。它绝对不应仅仅是客观存在这一起码的规定。也许，在诸艺术门类中，书法足以以其最抽象、最心像化的特征，使自己最具有"主体介入的对象"的美学性质。毫无疑问，文字符号相对于具体形象而言，本来就已是主体介入的，而它一旦又被掌握在每一个书家的主体之手，其包含的主体意识之浓郁自不待言。在我们刚才提到的关于陈绎曾对《祭侄稿》的线条分析的正反两个方面的评价中，我们看到了一种主体的切入。它包含了两种不同的局部切入：一是陈绎曾作为欣赏主体对颜真卿书法的切入；另一是我们对陈绎曾这一范例的切入。两种切入尽管所引出的具体结论未必合拍，但却同样证明书法中审美主体的无所不在。我不禁想起了音乐，这是与书法同样类型、在抽象（视觉抽象与听觉抽象）的意识上异曲同工的艺术门类。当我们指出书法中的抽象线条由于主体切入可以具有表情性，但又由于主体切人使这种表情性未必只有一种解释时，我们在音乐美的研究中也发现了相同的证据。在讨论一部交响曲的音符、节奏、旋律间隔的表情性（它应该比视觉的书法线条稍稍具体些）时，美学家们仍然谆谆告诫我们不能仅记主体在此中的支配地位。汉斯立克（Han-slick. E）《论音乐的美》：

> 如果说我们在黄色中看见嫉妒，在 G 大调中看到愉快，在扁柏中看到哀悼的话，那么这种解释只是因为跟这些情景的某些方面有着生理的或心理的联系。但这种联系只存在于我们的解释中，而不存在于颜色、乐音、植物本身。因此，我们既不能就和弦本身说它表现了某一情感，更不能说艺术作品的组合体中某一和弦表现某一情感了。

虽然陈绎曾说颜真卿作品的某一线条代表了某一情感，似乎与汉斯立克的观点不同，但汉斯立克的美学观即是全面地否定艺术表现情感说，因此他的这段议论，我们只能从强调主体性的角度加以首肯。但这也就够了，因为它已经告诉我们一个书法与音乐之间相共同的原理：当主体把自己的心绪和情感投射到艺术形式客体之上时，他是在把形式变成"主体的客体"。陈绎曾能看出《祭侄稿》中各段线条中的不同表情，其实应该说是陈绎曾作为主体自己所拥有的情绪移向书法客体，是他的艺术审美框架将作品对象涂染上了某种相应的色彩。只有在这个意义上，我们才可以说，这时的《祭侄稿》，是陈绎曾的《祭侄稿》。

记得在1982年书法美学讨论中，我曾经提到过一个观点：作为具有造型意义的客观事物，其是

否成为艺术关键即在于审美主体是否进行了介入。一座雕塑，可能很优美（如维纳斯），但落在一个乡间老农手中，主体未能进行介入，它就可能毫无意义。而一块泥巴，一般人不屑一顾，一个艺术家发现了它的美，尽管泥巴本身不是艺术品，但主体进行了介入，那么它就具有造型意义，有了美的价值。当我们在进行抽象的逻辑判断时，任何存在只能是存在。鲜花不会变成石头，钟馗也不会变成美女，但我们在进行直觉的或知觉的审美活动时，客观存在却很可能改变原有的含义。它会根据主体赋予的含义调整自身。至少，"无论如何，一个谙熟艺术的人和一个不懂艺术的人是以不同的眼光去看一个图像的"，这句古希腊哲学家第欧根尼·拉尔修的名言对我们仍然有着启发意义，这是一个懂与不懂的高低之别。而"一千个读者心目中有一千个哈姆雷特"，则是一个在同样具有审美能力的层次上各有自己的主体选择，这是一种并列的选择。

书法欣赏中对审美主体那种绝对的要求，使我们还可以把这一讨论引向深入。

相对于反映论式的审美而言，主体的诠释——每一个欣赏家自身的干预与切入已经是一场认识上的大变革了，因为承认它即意味着不再以客观存在为唯一标准，主体拥有了更大的发展余地。说到底，这也就是对审美欣赏活动中人的作用的肯定。但它也仍然隐含着一个前提，即主体与客体之间还是有界限的。因为有界限，所以才需要切入。

更进一步的主体研究，则希望打破这种界限，不再在书法与创作者、欣赏者之间划出鸿沟。如果当我们不再把书法当作一种对象，而只是在长期的历史积累中，我们逐渐认同了某些特定的符号，把它视为情绪运动的物质载体或一种媒介，那么，书法自身不再是一种与我们遥遥相对、逼迫人去尊重它的客体对象，它成了人表述的一个工具、一种途径。对一个深有造诣、对书法形式有深刻认同的艺术家而言，信手拈来、毫无隔阂的创作过程显然不需要很多尊重和彬彬有礼。因为书法是我的，在人的各种情感、情绪、心态的喷发中，书法不是外在的，而是内在程序的一个组成部分，就像我们被压抑久了会用自己的嗓子大声呼喊或发疯地舞蹈，但却不能说嗓子和手脚动作是主体必须尊重的客体一样，它们就是主体自身机制的一个不可或缺的部分。比如怀素：

　　　志在新奇无定则，古瘦漓骊半无墨。

　　　醉来信手两三行，醒后欲书书不得。

　　　粉壁长廊数十间，兴来小豁胸中气。

　　　忽然绝叫三五声，满壁纵横千万字。

又比如张旭：

　　　露顶据胡床，长叫三五声。

　　　兴来洒素壁，挥笔如流星。

在这个时候，书耶？人耶？连他们自己也分不清了。一个书家如果能把自己的一切与书法紧紧维系在一起的话，那么，他对主体介入不但是毫无提示必要（因为他早就在身体力行了），而且还是毫无觉察（因为连他自己也分不清其间界限）。我不禁想起了两个非常恰当的喻例。一是张孝祥的《念奴娇》："尽吸西江，细斟北斗，万象为宾客。"这是在本非自我所在的"西江""北斗"等"万象"中确定了客的位置，而这种确定必然是以我之主体介入为前提的，本是客观存在的事物被切入了主体，遑论书法本来就是主体性很强的艺术形式？二是《庄子·齐物论》："昔者庄周梦为蝴蝶，栩

栩然蝴蝶也。自喻适志欤？不知周也。俄然觉，则蘧蘧然周也。不知周之梦为蝴蝶欤？蝴蝶之梦为周欤？周与蝴蝶，则必有分矣，此之谓物化。"能在客体的蝶与主体的庄子之间不知彼此，则是地道的主体介入，而且在介入后还泯灭了介入前的痕迹，成为物我合一的成功典范。上引张旭、怀素的例子已能说明问题。如果说在张孝祥的"万象为宾客"中，我们看到了主体的绝对控制地位，它已是典型的主体切入的话，那么到庄子的"物化"说，我们则连主客体之间的界限也全然不见了。它是主体切入的，但它在切入后又消化掉客体，成为一个主客体共同熔铸成的新的本体。在中国书法史上，唯有极个别的、真正第一流的书法家，才能达到这样绝对神奇的境界。

在中国书法批评史上，对主体的认识并非一直就是麻木的。从"形质"转向"神采"，是六朝王僧虔的一大理论贡献。相对于文字而言，书法是一种审美追求，它就较重视主体的作用；而相对于形质的可视而言，神采也只是较偏重于精神内容，因而它也必然是较具有主体意识的。但最具有理论高度的，是清代的刘熙载。他在《艺概·书概》的末尾有两段振聋发聩的议论，它们构成一个连贯的层次：

> 学书者有二观：曰观物，曰观我。观物以类情，观我以通德，如是则书之前后莫非书也，而书之时可知矣。

这是指书法要在观物（客体）的同时观我（主体），相对于法度而言，这个"我"的被观即是主体的切入，只有这样，书法家才能进入角色。它达到了研究主体价值的第一个层次，但尚未提到孰为统摄以及能否"物化"的问题。接下来：

> 书当造乎自然，蔡中郎但谓书肇乎自然，此立天定人，尚未及乎由人复天也。

这才是真正的弘扬主体精神的宣言。我们可以把此中的关系列为一个三段式：

造乎自然——从客体中来。

立天定人——客体决定主体，主体可以介入，但服从于客体的决定。

由人复天——以主体再推向客体。主体决定、统摄着客体。

强调物我化一、主客化一，自然是极高的精神境界，但那可能是创作家们灵感喷发时所为。而刘熙载的冷静的理论剖析，则为我们标示出书法中审美主体研究的一个新高峰。他几乎囊括了几千年来无数人反复思考后的最简练、最本质的基本成果，所以我们才感觉他伟大。

【思考题】

1. 我们在此提出了一个"陈述"的概念，它很容易被理解为客观的描述，但事实上它与表现、筛选之间有无关系？有什么样的关系？

2. "主体的客体"有怎样的具体含义？它是否是在玩文字游戏？应该如何来把握这一概念的真实意思。特别是在书法之中？

【作业】

1. 书法家是主体，书法是客体，这是一种划分方式。书法也是主体的客体，亦即是说在艺术中没有纯粹的客体，这又是一种划分方式，请证明这两种说法的关系。

2. 请对刘熙载的"立天定人，由人复天之"说进行美学式（即思辨式）的证明。注意重在证明"人"与"天"及"立"与"定"之转换过程，撰文章一篇，越详尽越好。

第二节　书法客体中所包含的主体性质

主体的切入必然引起客体的反应。对于写实主义绘画而言，主体切入的余地很小。因此，或是从主题、题材等非形式立场使得主体有限地凸现；或是将主体化整为零，变成一个个局部的因子进行渗透，如造型、色彩等等，塞尚与凡·高可以算是此中的成功者。但直到抽象主义绘画兴起之前，西方绘画的主体切入仍然是十分有限的。

伴随着传统式古典绘画的解体，在新的绘画观念支撑下的大量形式的兴起，导致了对绘画图像的阐释学——接受美学研究的兴起。在当代理论界，它们甚至构成了一系列的哲学流派的兴起。书法在这样规模庞大的创作、理论效应中将置身于什么位置？它的原已很丰富的主体介入现象在现代研究中将拥有什么评价？它自己当然不能不关心。更确切地说，当主体这一方面已经明确表示希望介入时，作为传统意义上的客体，书法形式能为这种愿望提供（或已提供了）什么样的天地？显然，它决定了主体介入的可能性和效率、价值等一切内容。

也许，欣赏书法是一个十分困难的工作。尽管作为视觉艺术，它本应具有世界性——不知道汉字含义的外国人也应该能够欣赏书法。但相比之下，我们还是认为书法有着更艰难的欣赏过程。这种过程，与西方心理学家马斯洛（Maslou A. H）的人类需要层次论几乎有一种同构关系。马斯洛从人本主义心理学立场上，将人类的需要分为五个大层次，由低向高排列：

⑤	自我实现需要：求知与理解的需要；美的需要；包括对自己成长、充满追求、发挥潜力的需要；了解自身、了解世界的需要；审美欣赏的需要。
④	尊重的需要：对成就、力量、权威、名誉、声望或地位的需要。
③	归属和爱的需要：对社交、归属和认可的需要，得到亲友的爱的需要。
②	安全的需要：在危险、恐惧中对自由的需要，结交可靠的朋友的需要。
①	生理的需要：饥饿、口渴、空气等等。

马斯洛的理论作为文化人类学的重要理论支柱，其价值首先在于：当人们从生理的需要逐渐走向精神的、心理的需要之时，它们之间不但体现出一种从低向高、从本能向理想的过渡，而且每一较高层的需要，往往是更抽象、更细致、更具有分析性格。饥饿对于人具有同一含义，而自我实现对于每个人却完全可能具有不同的解释。到森林中去回归自然是一种自我实现；努力奋斗当经理、当董事长、甚至当总统也是一种自我实现。这就是说，越是高级的需要，其含义越难以一概而论，特征与标志也就越不确定，要把握它的难度也就越不易。因为不具体，每个主体的希望要求又各有不同，也许，在彼为理想在此却可能是失望。很显然，在这里面我们已经感觉到了主体所具有的控制力与巨大影响。

这是文化人类学的命题，它以心理学为立足点。再回过头去看书法，我们如果画出一个视觉艺术的立足点，那么也同样可以找出这种对视觉图像要求不等的层次，即人类对视觉形象的接受也可以依难与易、陌生与熟悉、直觉与理性分为几个不同的等级。找到了书法在等级图示中的位置，其实也就找出了书法形式中的主体控制、主体参与的基本内容，这与前几章从形式作为一个固定存在出发，以构筑、运动、抽象等作为界定的方法不同，但却可以互补的一种尝试。

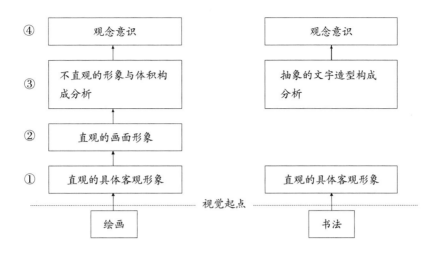

按照这个递进的图表，在绘画（写实的传统绘画）中，我们看到的是按部就班的递进。先是客观存在，其次是转换为画面形象，再转换为艺术构成元素的分析，再次是观念检讨。从最具体到最抽象，逐节上升。观众在此中并无任何突兀之感。一般的观念可以从第一级走向第二级，它也已经是艺术欣赏的内容。亦即是说，即使没有主体的有目的介入，只要在从第一级到第二级的转换过程（其实严格地说它已经在抽象了，但它在表面上仍然是栩栩如生的形象）中，观众能找出最起码的"像"或"不像"的标准来，就算是完成了一个局部意义上的欣赏。也许，在走向第四级欣赏时，我们必须全面依赖主体的介入，但这可以是专家们的事，一个观众不会因为达不到第四级高度而对绘画欣赏失去信心，在前两级转换中，他已经获得了一种审美愉悦。

但在书法这一条线上，我们却看到了第二级的空白，这即是说，在一般人皆能判断（因而它非常亲切）的客观具体形象与抽象的文字造型之间，它显然缺乏一个似乎不可缺少的过渡。一个未曾经过书法训练的观众在观赏书法时，他自身的视觉经验的积累——生活的积累完全可以在审美中不发生任何效应，因为文字造型与他的视觉经验之间隔着一个抽象与具象的巨大鸿沟，倘若他不积极地进行主体介入，运用在视觉训练中已掌握的捕捉平衡、对称、运动、均匀等能力进行作品分析的话，仅依靠对形象的明确性的依赖，他简直无法进行审美活动——难道真的能从一个抽象结构中去发现燕子在飞、翠柳飘摇或是点像一块石头之类的么？这算什么书法审美？

毫无疑问，欣赏书法的抽象美，不能忽略主体的作用，不能采用与生活对应的态度来被动地寻找直观，相反，它需要主体的积极介入。对第二级"直观"的脱节，必须运用主体经过概括、提炼后储存在脑子中的理性分析或对形式的直观感受进行填补。请注意，是由审美主体来作这样的填补。直觉型欣赏有自然对应物作比较基准，像或不像是一目了然的，而书法审美可以说是一种观念性欣赏，它需要事先经过主体的努力，先掌握一些视觉形式的奥妙法则，然后再在具体的欣赏过程中把它释放出来。由此，对进入高层次的观念反思的欣赏，书法与绘画当然应该是一致的（任何艺术都不例外）；但对于稍低层次的欣赏，具象绘画的欣赏可能人人皆能，而书法却未必人人皆能，它没有比较基准，它要求观者先要了解一些法则，说到底也即是先要主体对书法欣赏预先做些介入，以使自己的欣赏更具有主动性。

当然，由此便进入了审美判断的新阶段，我们又可以进一步作出分析：如果我们把书与画之间的各种判断标准依其深度作一排列，那么又会发现，书法在判断标准方面也同样具有主体介入的性质。

我们看到的还是在这初级阶段的空白。对书法而言，"表面形象"的漂亮与美丽这个标准是含糊不清的。书法中严格说来没有漂亮与美丽，即使是甜俗靡弱，也只是格调而不会是具体形象。而要一个学书法者或欣赏家从起步即去讨论什么风骨、力度之类的课题，很显然是太为难他们了。从比例、均匀、对称、平衡、运动走向风骨力度再走向意境，迫使书法审美在一开始就必须着重调整主体的方位，认真地先去学习一些必不可少的内容，不然，主体无法介入，审美就无法进行。

也许，有许多中国的或外国的艺术家认为：中国书法是最高雅的艺术。这里面包含了两个十分重要的事实判断：第一，立足于中国文化艺术史的演进，书法的确较典型地代表了中国的艺术精神，这不但是因为书法的抽象曾经使它得以包孕最广阔的精神内涵，也还表现为书法足以把它的触角伸向最古老的原始文明，并与时代进程息息相通。美学家宗白华认为："中国音乐衰落，而书法却代替它成为一种表达最高意境与情操的民族艺术，三代以来，每一朝代有它的书体，表现那时代的生命情调与文化精神，我们几乎可以从中国书法风格的变迁来划分中国艺术史的时期，像西洋艺术史依据建筑风格的变迁来划分一样。"[1]他认为书法可以代替音乐，成为艺术史分期的标志，这显然是十分精辟的判断。第二，中国书法能够在后期成为文人士大夫阶层的专利，这不是偶然的。很显然，书法的抽象使它更需要主体的介入，而这又反过来制约主体，没有高修养、高素质的主体以及高接受能力，主体的介入不复可能，书法的审美也不复存在。在古代，的确只有士大夫阶层在这方面拥有先天的优势。如果说在前期，由于历史进程所限，书法还只是工匠与官僚、贵族手中的工具与玩物，那么在唐宋以后，它让士大夫阶级独占鳌头显然是顺理成章的。作为审美主体，士大夫有着最优秀的文化根基。

书法是否是对客观世界的一种陈述？按照本章开头的说法，它显然也不会逸出其外。但如果我们把陈述简单理解为说明和注释，那么书法绝不是。在审美主体制约下的书法，能对人类存在的本质

[1] 宗白华：《中西画法所表现的空间意识》，1936 年。

作出独特的表述，但这种表述未必取与绘画同一个模式。我想，没有一个书法家能够用文字或语言清晰地表达他想通过艺术作品隐含的含义。倘若这样做了，他作为一个书法家必然是失败的，因为这样一来，他的想象与形式的多种暗示（它正是审美主体介入的必不可少的渠道）将会被固执地维系在一些陈旧的符号含义之中，他的作品就会缺乏张力，缺乏再创造的可能性。在文学中，小说、戏剧、散文、诗歌最忌讳使用太抽象的概念。在一首诗中大谈"自由"与"伟大"，不是令人气馁就是使人感到太过吃力，这不是审美。因此，文学中多运用鲜活的表象词，如星星、花朵、浩瀚的大海、沉重的石头……当我们读《诗经》读到"手如柔荑，肤如凝脂，领如蝤蛴，齿如瓠犀，螓首娥眉，巧笑倩兮，美目盼兮"时，我们感受到的是一个栩栩如生的形象。但在书法中，我们却无法说得更具体。我们不能说草书的飞舞一定可以等于红绸舞，不能说隶书的捺脚就一定是雁尾，此无它，书法十分抽象之故也。

那么，如何来看待古人书论中的大量比喻？那些比喻不是很具体吗？诸如"玄熊对踞于山岳，飞燕相追而差池"，"玄螭狡兽嬉其间，腾猿飞䴔相奔趣"，难道不是很具体吗？从整体上看，既然书法并没有提供任何"玄熊对踞""飞燕相追"的具体形象，那么我们只能认为，这些比喻都是欣赏者——在这里是索靖对作品进行主体介入的结果。亦即是说，这是索靖眼中的草书，而不是本来的草书，更不能代替其他欣赏者心目中的草书。它的存在正足以表明，在很早以来，我们的欣赏者已经在抽象的书法中注重主体介入的价值了。在《尚意书风鄱视》中，我把它称为书法欣赏中的"再造想象"——原来是一个空框，什么都不是但什么都可包容，现在落在某一个欣赏者手中，由于主体的介入，空框中被填进了某些具体的内容，于是就成为前所未有的一种审美结论。

当然，虽然它仍然表明主体介入的无所不在，但毕竟，它在某一主体介入后变得更具体了。如果这一主体，如索靖，在后世成为尊奉的楷范，则他的这些比喻在后人看来仍然显得太粘着，限制了后代人的想象力与主体再介入的可能性。故而，汉魏直到两晋，这种比喻式的书赋现象渐渐退出了书法理论舞台。在后世，崛起更多的则是一种大致的格调指向。六朝书法品评中所用的喻例便带有了更多的主观色彩，如袁昂《古今书评》说"蔡邕书骨气洞达，爽爽有神""崔子玉书如危峰阻日，孤松一枝，有绝望之意""殷钧书如高丽使人，抗浪甚有意气，滋韵终乏精味"……"骨气洞达"是个什么样的境界？为什么是"绝望之意"？它是如何表现的？又为什么如此注重"精味"或"滋韵"？说到底，这正是对主体介入尊重前提下的一种成功尝试。面对古迹，袁昂的自我这个主体必须介入，不介入就无法完成欣赏，故而他可以指蔡邕为"爽爽有神"，也许别人未必以为然，但这是他的介入，别人干预不得，但他同时又不再粘着。"爽爽有神"这个判语，后人可以有成百种理解，它又为后来者的主体介入第二循环、第三循环提供了余地，这当然不是索靖的具象比喻所能望其项背的了。

从具体的"物质"形象比拟到注重精神的感应，索靖与袁昂的差异实际上即表现在对主体介入的日益尊重。索靖的介入是一种对象式的介入。而袁昂的介入则是一种批评方法式（当然以对象形式为前提）的深一层的介入。书赋的销声匿迹与六朝品评的跨千年、直到清末仍不衰歇，正是表明了在理论、审美欣赏领域中，主体的再创造性是必须被尊重的。或许，在中国画领域中，我们就很少看到有如此明显的痕迹。司空图和他的前辈钟嵘，在文学史上受尽垂青，在书法史中则有庾肩吾，就主体的角度看，把艺术划为不同的风格类型如雄浑、冲淡、纤浓、沉着、高古、典雅、绮丽、豪放、旷达等

等，既不粘着——尊重后世人的再创造和再介入，又提出了一定的标准——司空图自我的主体介入，当是最理想的审美批评方法，它能笼罩书法千年，其实是在意料之中的。

如果说，在本节前半部分的分析中，我们看到了书法的抽象形式对主体介入的绝对要求——没有审美主体的主导作用，书法欣赏几乎不可能进行，那么，当我们通过主体本身（在古代它表现为士大夫式的高雅修养和第一流素质），再转换到创作形式的对应面——批评方法上来之后，我们看到的仍然是对主体介入的绝对尊重。从索靖到袁昂的过渡，就标志着这一倾向获得了无条件强化的过渡。再回过头来看看马斯洛的五个层次，我们设想有如下一个判断：书法的高度应该如宗白华先生所揭示的那样，是一种代表一个民族文化精神的艺术高度。如果说，反映现实、写实主义的需要大致相等于视觉立场上的生理需要——它虽然有些牵强，但却不是毫无依据的话，那么书法所代表的抽象形象的展开，应该是一种真正的自我表现的需要。有了主体的必不可少的介入，就有了自我。西方现代抽象主义绘画对传统决绝的反叛，正可看成是这种自我表现的意识在苏醒，从历史的长度与艺术发展方向的长度来看，这种苏醒使它必然接近于中国书法所代表的未来。当然，书法由于历史传统的悠久，它对自我表现不再是狂热追求，而是寻找到了完整的两翼：既有自我的主体介入，又尊重了解世界的求知愿望，因此它是比较中性的不偏激的。而西方古典艺术由于长期陷入对客体世界进行不断探求的桎梏中，一旦主体意识苏醒，往往在主体的对立面：尊重世界这一点弃之不顾，因此它还是比较偏激的。这是西方现代抽象艺术与中国书法抽象——双方对主体与客体关系取同一方向但起点完全不同的缘故所致。

【思考题】

1. 书法与绘画相比较，视觉经验与生活积累在一般情况下不易作用于书法而较易作用于绘画，其原因是什么？

2. 指出书法相对于绘画的"初级阶段"即直观具象视觉愉悦的不存在（即"空白"），是想说明主体在书法欣赏与批评方面从一开始即积极能动地发挥作用，而不像绘画是采取循序渐进的方法。那么，主体是如何发挥作用的？它需要什么样的专业入门规范？

【作业】

1. 请从美学角度撰文证明：为什么书法十分抽象，而古代书论中却出现大量的比喻具象的描述？

2. 以书法为主体的中国式抽象与西方美术式抽象之间有什么区别？为什么我们要对同是抽象的两种形态进行划分？请撰文论述在此中"主体"的不同作用方式。

第三节　书法主体在欣赏批评中的作用

在我们面对一幅古代名作如《兰亭序》《伯远帖》《颜勤礼碑》或《石门铭》时，我们常常用"秀丽的""潇洒的""雄浑的""雍容华贵的""乱头粗服的"等等诸如此类的形容词来赞美作品，但这只能表达评价者自身对作品的一种感情与喜爱的大致理由，却未必可以肯定它一定能揭示出

作品自身的特性。真正的揭示仍然需要一种理性的分析。比如，当我们说《兰亭序》是温和而统一、《张猛龙碑》是紧张而具有压迫感、《古诗四帖》是动态的流程时，我们也许接近了作品本身的特征。笼统说来，它们都是审美主体在介入后对自我意识的某些提取，在尊重主体的立场看来，他们是异曲同工的。但他们的区别在于：前者完全依赖于主体感受，而后者则开始进行了冷静的理性分析。

期待着主体切入的愿望本来应该与理性分析相矛盾，因为主体本身就是与客体的标准性格相对立的。但立足于书法这一特殊的对象，我们却看到了主体在艺术批评中的多层次功用。也即是说：主体本身不是一个固定不变的躯体，在不同的环境要求下，它有着不同的反射能力。反射的过程中，主体性发挥得高低优劣，基本上取决于批评对它的要求。按时下艺术哲学中习惯的分类（它来源于美国哲学家奥尔德里奇的《艺术哲学》中的某些观点），我们可以大致把艺术批评分为描述、解释与评价这三个环节，三个环节之间存在着一种次序井然的逻辑关系。

在描述阶段，一个欣赏家不必致力于太多的主体介入，他可以像陈述一件事实那样，对每一件艺术品作十分客观的事实报道。当然，即使有"十分客观"这一标准，但只要是在作审美欣赏，报道中也必然已经渗入了自我的意向。不过在这时，欣赏家的报道基本上是在"有"或"没有"、印象与直觉之间游移。我们在谈论艺术家的第一感觉、谈论客观印象时，就已经涉及了这种艺术描述的范畴。欣赏者是在转述、传达自己印象的大致轮廓。诸如金文与秦篆线条的中锋富于立体感，王羲之的书札充满了轻柔的跳荡节奏，或《石门铭》所具有的线条破碎之感云云。毫无疑问，能在一般现象中捕捉出中锋、节奏、破碎感云云，已经包含了一个主体的选择。这与我们在谈一双袜子是红色的，或抽屉里有一叠信封之类的纯粹叙述，显然已经不同了。不同的最大区别即在于，它是一种对印象的传达而不仅仅是对事实的传达。事实传达人人皆能，而印象的传达，即使是对同一件事物，各人传达的内容也会因其角度、筛选程序、侧重面等等不同而有差异。如果没有后一规定，则这种传达根本进入不了审美过程。

因此，它已经开始启用知觉的程序而不再是生理反射了。事物呈现的方式在原则上不同于事物"印象"的呈现方式，这是因为在"印象"中已经糅入了主体的取舍。在主体介入的系统程序中，它是第一个层次。至少，它已经需要运用某些审美概念，如"平衡的""动态的""强烈对比的"等等。毋庸置疑，一根线条能在审美主体一侧引起"中锋"的描述，它绝不会只是对客体的现象反射——因为客体现象并没有提供直接可视的什么中锋。所谓中锋，本身已包含了主体所作出的经验整理与概念归属的过程。比如对一个没有用毛笔作书经验的普通观众，"中锋"的印象显然是缺乏意义的。

进入解释阶段，主体的作用显然得到强化。尽管解释还是不能脱离作品对象，但它已不满足于停留在视觉印象这个层次。它渴望通过对形象表层以下的深层内涵的提取，从作品的单层、直观含义走向整体的社会、生活、艺术创作结构。比如，当我们在《兰亭序》作品之外发现它与魏晋玄学之间的微妙关系，并试图通过对玄学的追溯来检讨作品风格时，我们就是在做艺术解释。毫无疑义，这种解释已经脱离了作品客体（它本来接近于文本主义研究），而进入一个更广阔的主体构建的天地。当然，解释可以包括正反各个角度，如我们在《兰亭序》的风格证实过程中，发现它未必那么具有玄学格调，倒颇近于唐人气息，而在六朝墓志、东晋诸刻中找到反证时，我们也仍然是在做解释工作。比

如，对《兰亭序》的真伪问题，以及东晋时是否有可能出现像《兰亭序》这种风格的讨论，只要它是出于艺术立场的，自然就是在作解释。前面提及的陈绎曾对颜真卿《祭侄稿》中某些段落体现出不同的郁怒、沉痛等感情起伏的发掘与把握，也是在解释——对线条的感情内涵作主体的解释。作品含义的解释可以是作品真伪、社会背景、文学内容选择、时代风格基调、作者对形式与线条的理解等等各种内容，艺术家在作品中寻求了什么、表现了什么；一个批评家在作品中看到了什么，获得了什么，我们无法凭空得到这些提示，我们只依靠创作一翼的自我解释和欣赏一翼的追加解释来得到。而具有启发意义的是，每一种解释都必然从属于一个主体的构建之中，几乎没有一个解释是孤立的或纯粹依附于客观作品的。并且问题也总是在进一步伸延：每一个解释都必然表明它存身于一个比作品更大的结构之中，如果仅仅是在作品的限制之中，那是描述而不是在解释。相对于作品的客体位置而言，任何位置上的解释都必须取决于审美主体的拓展与构筑。

最后是达到评价阶段。评价需要判断、批评、确定结论，它是审美主体所作出的最终努力。比如，王羲之是晋韵的代表人物，颜真卿是唐法大师，傅山的出现改变了书法审美历史的进程，以及汉魏之际是书法自觉的关键时期，宋代是士大夫阶级统治书法王国等等，评价不可能仅仅针对每一件具体的作品——即使它是最伟大的作品也罢。评价需要比较，需要同一书家的不同作品之间、不同的书家的代表作之间、不同时代书风之间的各种比较。没有比较就不能确定优劣，但评价又不仅仅是定优劣。在大多数情况下，审美主体从事的是定性的工作。由是，评价的客体不仅仅是某一件具体作品，它是整个书法的历史与传统。以审美主体（它往往表现为个人）的瞬间去面对审美对象（它却表现为历史与古典传统）的永恒，看起来是如此的不平衡，但它却恰恰为主体的发挥才能提供了广阔的驰骋天地。上下五千年，纵横几万里，皆集于主体的控制与调遣之中。同时它反过来又对审美主体提出了要求：一个缺乏高度、缺乏深刻的主体，面对如此浩瀚的广袤无垠的天地，必然会表现为不知所措、窘于应对。能在艺术评价中游刃有余的审美主体，必然是已经自我完善的、又深切把握了自身的主体，它的代表，就是那些屈指可数的第一流的创作家与学者。

当然，因为艺术评价是最能成功发挥审美主体能力的一个过程，由于主体那无所不在的独特性，因此每一个成功的评价在一开始必然是具有个性的。只是到了后来，它才慢慢为许多人所接受，成为历史的定论。但同时，我们也开始适应于一些比较抽象的评价性词汇，如王羲之、颜真卿是"伟大的"，强有力的秦汉丰碑巨额是"气势恢宏的"，怀素的草书是"十分流畅的""节奏明快的"等等，在前面，我们曾经批评过的那种抽象词汇的运用，在现在获得了较为公认的许可。其间的差别是：当我们面对一幅具体作品时，主体的过分感情用事——主体的非理性分析将使这些抽象词汇显得空泛，因为这时需要绝对冷静的特征把握，主体还必须撑着"印象"的拐杖进行描述。当我们在众多的作品比较的基础上、在经过充分的艺术解释过程之后，我们作出的"伟大的""气势宏大"的判断，显然是一种不再拘泥于客体印象的、以主体为出发点的构建，因为作品本身绝对不提供"伟大的"内容。之所以认为它伟大，是因为主体对它进行了弘扬、观照与再构建。在这个阶段，主体无疑是绝对的"独裁者"。

在艺术描述、艺术解释、艺术评价这三个由浅入深的逻辑过程中，我们看到了主体的一步步"蚕食"，并逐渐掌握控制权的总倾向。它足以向我们表明，审美主体在书法欣赏过程中的主导作用，是与

欣赏的走向高层次成正比的。为使读者易于理解起见，我以一个实例来进行这三个阶段的层次划分。

以赵之谦的篆隶楷书为例：

艺术描述	○线条飘逸，笔画运用得十分自如。 ○线条中有故意回环扭动的痕迹。 ○结构每一个局部都十分完美。 ○章法无懈可击，形式感很强。 ○整体风格偏向于流媚，但是向六朝碑版取法的特定的流媚，与清代一般小学家的书法大异其趣。
艺术解释	○赵之谦的基本取法是哪一路碑版？ ○在碑学中，他倾向于取哪一形态的立场观念，碑版铭文、六朝墓志、秦汉碑刻？ ○在六朝墓志中，有几种风格在他笔下显露无遗？ ○除了主要的取法之外，其他同类碑刻和帖学风格对他有何影响？并呈现出何种状态？ ○他的取法是亦步亦趋还是自出机杼？其特色又何在？与同辈书家相比又有什么特点？ ○生逢清朝中后期，他对古典的理解与唐宋人有何不同之处？哪些是共同的？哪些是他个人的？ ○在赵之谦的取法中，先入为主的风格有哪几类？为什么会选择这几类作为主干？有没有曾"先入"但未曾"为主"，并在后来的实践中渐次被摒弃的风格？其故安在？ ○他的书法理论对风格构成有什么作用？同代或前代的书法理论又对他的艺术实践有何影响？ ○清代中叶以后，社会的商业化风气对艺术进行了潜在的干预，在赵之谦的书风中有无痕迹？表现如何？它对赵氏书风的成败起到了什么作用？
艺术评价	○赵之谦与王羲之的比较。 ○赵之谦的篆隶书与秦汉篆隶书的比较。 ○赵之谦与颜真卿的比较。 ○同是书画诗文兼长的全能艺术家，赵之谦与苏轼、米芾、文徵明、祝允明的比较。 ○同处在清代碑学风笼罩下，赵之谦与桂馥、钱坫、伊秉绶乃至何绍基之间的比较。 ○赵之谦与杨守敬的比较。 ○赵之谦与徐三庚的比较。 ○赵之谦与沈曾植，特别是和吴昌硕的比较。

如能在这些异同比较、优劣比较、时代背景比较与艺术格调、追求方面比较之间划出赵之谦这个对象的位置，我们即可以全面把握赵之谦在纵、横两个坐标系上的价值所在。而从上表细细想来，描述一栏相比于评价一栏，自然是主体性最差，因而也是最初级的。到了艺术评价一栏，赵之谦作为欣赏客体，已经不再是描述的目的，却成了评价的一个比较的手段、一个过程，而评价的主体在此中却始终掌握着主动权。正是在这种主体全盘切入的过程中，赵之谦不以审美为目的而只作为手段与媒介，反而却更能显现出他的价值所在。所谓审美判断的距离感，所谓的"不识庐山真面目，只缘身在此山中"，指的正是这样一个道理。纯粹的客观描述不需要强调距离感，而主体介入则必然要以距离感作为前提。

【思考题】

1. 请把"主体切入"的三个阶段即描述、解释、评价，从书法角度进行思考与论证。如能构成具体的例证即关于某一课题的"书法描述""书法解释""书法评价"则更佳。

2. 对"描述""解释""评价"三个阶段主体逐渐强化的特征，你是怎么看的？你是否同意在"描述"中主体影响较弱而"评价"阶段主体控制力量最强？

【作业】

1. 以本节对赵之谦进行三个阶段的分析与展开的方法为基准，请分别对王羲之、颜真卿、苏轼、邓石如等代表一个时代的书法大师也作同样的分析与展开。完成对四到五位书法大师的描述、解释、评价的展开过程。

2. 请撰文证明，为什么在对赵之谦的评价过程中，赵之谦本人不再是一个目标却成了一种材料、过程与媒介？

第四节　作为开放系统的审美主体

毫无疑义，主体在书法欣赏中的作用是极为重要的。通过上述三节的讨论，我们已经可以把握审美主体的多种内涵。它的丰富常常可以等同于人自身的丰富，而它对客体的干预与控制，明确地说也即是人对物——对艺术作品的干预与控制。创作是第一个循环，欣赏是第二个循环。

作为书法审美主体强调人具有支配性质的一面之时，我们也不能简单地把人的存在看作是一成不变的。相反，它是个开放的系统，它总是根据外界的信息调整自己，使之更适应、更适合进行"支配"。从笼统的意义上说，这种开放与调节来自四个方面的限制：一是，社会与群体意识；二是，功利目的；三是，历史观念积淀；四是，生命历程。下面分而述之。

其一，任何审美个体所拥有的标准，都与其实际置身的环境具有必然的关系。如果没有环境和周围群体乃至社会习惯的制约，个体的标准反而无所依傍。环境的宏观差异和微观差异既然能够影响个人性质，那么同样也能影响审美性质。一个孩子具有人的一切本能，但把他放到狼群中去生活，即使长大后回到人类的怀抱中，也已不能用人类特有的语言来表达自己，此无它，即是环境制约的缘故。由是，我们不能期望一个先秦铸制钟鼎大器铭文的工匠对"晋韵"感兴趣并选择它作为主体追求，当然也无法让一个抄经手去理解诗、书、画、印一体化的文人书画结构的深邃含义。其道理也很简单，他们所处的外界并没有提供相应的对主体人格系统、审美系统的刺激信息，他们缺乏这方面的接受能力。

大到一个时代、一个社会，小到一个特定的艺术群体，皆如此。清代"扬州八怪"对书法所持的离经叛道精神，在唐代就不可能有。有时群体制约的痕迹会变得十分明显，比如"宋四家"中，苏轼、黄庭坚、米芾三家的开新，曾使蔡襄显得稍有落伍。本来，以蔡襄的天资与功力，他未必不能胜任时人对"尚意"的期待。但他所处的环境还只是北宋前期的环境，当时还没有十分明确的士大夫趣味的兴起。而在蔡襄周围构成群体趣味的如欧阳修、王著、梅尧臣、范仲淹、李建中等人基本上都不具备面向"尚意"未来的姿态，所以，不管蔡襄多么努力，还是达不到宋代"尚意"风潮所需要的力度标准与高度标准。作为个体来说，他的素质并不差，但作为与客体进行交换、反馈的主体，他又缺乏理想的环境和群体支撑。中国书法史上对王羲之的膜拜，对学书必先以颜、柳、欧楷法为起点的种种见解，其实都是以一定的社会、文化、群体制约为背景的。这种背景导致了每一个审美主体的大致倾向。

其二，审美主体在特定的情况下，又会根据某种功利目的来调节自身。以最基本的范围说，人

生世上，衣食住行是生存的先决条件。如果朝不保夕，纵有天大的才华与卓识也无济于事。一旦遇到某种环境对生存的压力，主体会作出某种灵活的或迫不得已的妥协，以求生存。"扬州八怪"中郑板桥书风的油滑与佻达，和他为迎合市民口味而鬻书的举动分不开。而清代馆阁体盛行，当时的文人学士未必人人甘愿附和，对馆阁体书风的刻板、僵滞显然有许多人是有能力辨别的，但它一旦成为科举的先决条件，成为读书人走上仕途的第一道关卡，关系到每个人的前程，许多人就宁愿附和而不会与之抗争了。这是以功名利禄来胁迫审美主体的妥协，只有极少数艺术个性极强的书家能够摆脱它的压力。再比如唐太宗崇拜王羲之和乾隆崇赵、康熙崇董，以皇帝的身份指某一种趣味为上，朝野翕然相从，在皇帝身边的大臣是以此谀君，在一般士子而言则是以此干禄，自然风气炽烈。倘若再加上中国古代皇权的至高无上，则谁敢在唐太宗面前指责大王书法？在他是进行纯粹的艺术讨论，在旁人却很容易加上一项"欺君""犯上"的罪名杀头问斩。诸如此类的严峻环境，对审美主体显然构成威胁，在最初，也许还会潜藏着一些反抗意识，待到在此中浸淫日久，也就见怪不怪，习以为常了，这样，审美主体的妥协就完成了。

功利的制约有来自对前程与地位的仰慕，这是古代士大夫梦寐以求的，为在审美欣赏上保持独立性格而白白放弃金榜题名的机会，恐怕很少有人会如此决绝。但更有意思的还在于皇权居高临下，对社会的总体审美进行控制，它的影响所及几乎牵动着整个社会思想机制，对它进行反抗至少在表面上甚为困难。因此，在一些皇帝亲自参与的审美活动中，作为普通审美个体而言，更难维护自己的独立性格。初唐、北宋末、清初与清代中后期，这样的例证是很多的。

其三，每一个审美主体的立场，在受到社会、群体与功利等外在干扰的同时，还必然受到历史的控制。如果说前者是"共时"的、横向的，那么后者则是"历时"的、纵向的。我们经常强调文化渊源，强调民族精神，其实指的即是这一内容。

历史是任何力量也无法改变的事实存在。作为个体的审美，它要想跨越历史简直不可能。书法从甲骨、金文到秦篆汉隶的历史是一个人人必须尊重的现象，尽管这都是些不知名——可能也没有什么很高的文化素养的工匠所为，但它既已构成了历史，不管我们有多高的学识，也决计无法忽略它或无视它。我们的任何伟大的壮举，都必须站在它之上方能起步。这就像清是继明、宋是承唐一样不可置疑。

对于前代人已经根据经验教训作出的取舍，我们一般不会刻意去反对它。比如，汉蔡邕创飞白书，梁庾元威创花式篆隶，唐韦续创五十六种书，宋僧梦英作十八体篆，以及种种龙凤鸟虫、蚊脚鹄头、悬针垂露、嘉穗蝌蚪之书，在我们看来都是无所谓的。但这种无所谓的感觉在很大程度上并非出自自己的判断，而是依赖于历史的选择与规定。比如我们读唐代孙过庭《书谱》，知道他的观点是"巧涉丹青，功亏翰墨"，我们觉得有理；又纵览历史，在唐宋之后几乎没有什么人会津津于这些美术化的装饰书法，我们又感觉到了这是历史与文化的选择——它代表了传统。于是我们作为审美主体，就开始进行自我判断，对于这些精巧的玩意儿，我们也难以接受它。虽然这个判断是自己作出的，但它显然无法摆脱历史的提示与限制。

反面的例证也有：当历史把北朝魏碑遗漏之时，就会有阮元、包世臣、康有为的振臂一呼，指明并大倡它的价值。作为审美主体，清代北碑派们似乎脱开了书法史传统相沿袭的观点和规定，但从根本上说，他们还是得益于较广义的历史文化传统。没有对古代审美标准如"自然""天真""神

采""旷逸""高古"等等的把握,没有对书法美的历史成果的继承,清代北碑派的崛起仍然不复可能。历史上予以记载的龙凤鸟虫书在后世湮灭无闻,而历史予以忽略的北碑书却得以大盛,说到底,这还是书法的传统在起主导作用。不合书法美者弃之,合书法美者存之。当然,在这种历史制约中也会有一些副作用,它很易于形成观念创作的惰性。当审美主体在对颜真卿进行颂扬时,很可能会爱屋及乌,兼及钱沣或谭延闿,而这种承传应该说是失败的。因此,审美主体如何与历史制约构成一个互制、互补关系,就要看主体自我意识的强度与深度。特别是后者,将决定主体性格的生存资格。毫无水准的一味强调主体自我,即使暂时得势也必然不会有生命力;有见解的强调,即使暂时违背历史惯性的制约,最终也会获得成功。

其四,生命历程的限制本来是一个自然的生态历程,它与审美活动关系不大。但从心理学角度去看,生命历程会对人的心态,以及对人的审美趣味产生极大的制约作用。

当人处在少年时期,审美趣味必然较为开放,善于接纳,勇于尝试,对离经叛道往往还带有某种赞许,因此它会比较有生气,但同时也还界定不准基本的水平线,因此有可能比较幼稚,甚至比较肤浅。当人步入中老年,其丰富的社会阅历使主体对世界形成了一定的看法,立场比较确定。由于人的积累渐深,思想成熟,因此不会太幼稚,但在有深度的情况下又会暴露出走向狭隘、保守的弱点,对新事物反应迟钝,津津于既有而难得面向未来。作为审美主体,在面对同一对象时,不同阶段(年龄、地位、资格)的位置会为自己带来截然不同的审美结论。当较稳重的老书家对王羲之钦佩不已时,青年人却觉得不甚了了,甚至会觉得这位书圣并没有多少了不起之处。傅山是书法思想史上的一代宗师,他在早年对赵孟頫的指斥不遗余力,直到晚年,才开始感觉到赵孟頫也有成功的一面。也许,指斥是针对时风而言,肯定是针对赵孟頫的个人成就而言,但不管如何,作为傅山这一个审美主体而言,他的主体位置的变更,显然是与他的生命历程的进展分不开的。当然,也并非一定是少年时易于开放,老来渐趋保守。像米芾从早岁的"集古字"到"既老始自成家",以及屡见不鲜的书家衰年变法终有大成的现象,说到底,也即是生命历程的制约在起作用。倘若审美主体的素质较高、积累渐深、思想成熟,不但不会成为开拓的障碍,反而能构成一个极有水平的起跑线。

如果我们把审美主体看作是不变的,那么社会群体、功利目的、历史、生命历程这四个方面对它的作用即是一种外加的"干扰"。不过这样的比喻似乎不太妥当,因为不可能有一个不包含这些内容的孤独的主体存在。我倒宁愿把审美主体比作一个空框,它自身除了个性与一般偏好之外,一切都具有未知的性质。而社会群体、功利目的、历史、生命历程就像是一个个填入空框的实际内容,它们之间会产生无穷无尽的对应组合,于是审美个性也就会出现无穷无尽的类型——世界上不会有两个人长成同一副相貌;那么世界上也不可能会有两个完全一致的审美主体,这就有效地保证了审美活动的丰富性和不可重复性。对书法是如此,对其他艺术欣赏也同样如此。当你的主体空框中功利目的所占的比例较重,你可能会常常忽视审美愉悦的价值;当你的主体空框中历史成分多一些时,你可能走向保守,也可能会成为一个十分理性的欣赏家或学者;而当社会群体的要求(在比例上大得)不适当时,你可能不太会成为提挈一代风尚的划时代人物,等等。一切都视主体自身在组合、构成中各种成分的比例关系而定。

探讨审美主体的价值,在书法美学中还不多见。这是因为审美是一个共同的活动,在书法中与在

音乐、绘画欣赏中，我们可以为对象画出一条条明确的界限，却很难为审美主体区别出这是音乐审美主体，那是书法审美主体……主体归根到底就是一个，那就是人。

我们在此处只是根据人与书法之间的相互关系，根据人对书法的审美认识与书法对人的审美制约这一讨论起点，对书法审美主体的活动情况大致作了一些梳理。之所以没有在此中大谈审美主体的纯原理内容，如审美意识的起源、生理依据、性质、基本结构、逻辑与非逻辑、活动过程，以及它的传达、符号功用等等，主要是因为我们觉得这些是纯美学的内容，它与书法欣赏者之间的距离太大、太泛泛，它可以述说一种万变不离其宗的原理，但对具体的某一艺术的欣赏却未必有多少切实的含义或应用价值。

对审美主体的这种研究，说到底其实涉及接受美学和阐释学的范畴。不过我们也还是避免在介绍新学派方面过多枝蔓，而只是从朴素的对书法的直接经验出发，我们相信这样对读者更有意义。试想，在学完本章后，我们应该如何塑造自身，使之更接近于理想的审美主体的素质，对书法美进行充分的把握，这一点每个读者都会有一些清醒的认识。因为它直接关系到在书法艺术中奉献自身的价值所在，同时它会有助于我们去理解前述各章对书法客体进行各侧面的分析结论，因为它提供了一个对应的思考起点。

在本章行将结束前，我想引一段《庄子·秋水》中的寓言：

> 庄子与惠子游于濠梁之上，庄子曰："儵鱼出游从容，是鱼之乐也。"惠子曰："子非鱼，安知鱼之乐？"庄子曰："子非我，安知我之不知鱼之乐？"惠子曰："我非子，固不知子矣，子固非鱼也，子之不知鱼之乐，全矣。"

在这个寓言中，庄子与惠子谁更有主体介入的意识？我把答案留给读者去做。不过我想，当读完上述这些内容之后，答案应该是很明朗的了。

【思考题】

1. 对"主体"进行书法立场上的分析，强调一个书法家必然会受到来自社会、历史的影响及自身生命历程、功利目的的影响，是希望我们对"主体"不持一种过于孤立片面的看法。试想想，在四种因素之外，还有没有能对书法家主体产生作用的其他因素？

2. 在当今的书坛，功利目的对于书法家主体的影响相比于过去是多了还是少了？为什么？

【作业】

1. 请在社会、历史、生命历程、现实功利目的中任选一项，对古代书法大师成功的主要途径进行合情合理的重点分析，撰写人物论一篇。注意不能牵强附会。

2. 在本节中我们不过多地引进阐释学理论以求明快易懂，但可以在课后做一个作业，标题为《用阐释学理论观点去探讨吴昌硕成功的奥秘》。当然也可以换成别的书法大师。

第六章　书法美学问题讨论中的几种观点

　　我国历史上关于书法美学的论述极为丰富，近代美学先驱蔡元培先生及梁启超、邓以蛰等，为书法美学的研究开辟了新的途径。当代美学界前辈宗白华、朱光潜先生对书法亦曾发表过许多独到见解，这一切为我们进行书法美学研究提供了必不可少的便利条件。然而，长期以来，我们并未把书法作为一门学科认真地、系统地进行研究，包括《艺术概论》《美学概论》一类的教科书和《艺术特征论》这样大部头的资料集，亦没有将之作为一门独立的艺术种类加以阐述。一些有识之士早就指出，书法艺术对中国传统文化的发展有着重大的影响，探讨它的艺术规律及本质，常常可以成为研究整个中国传统艺术的新起点。"如果可以说一切西方艺术都可以归本为音乐的话，那么我们不妨说，一切中国艺术都可以归本为书法。"了解以线为主要造型的书法，有助于加深理解中国传统艺术中最重要也最具代表性的基本元素——线条美的追求。正是在此中，我们发现了中华民族在悠久的历史文化中所形成的独特的立足点、观察角度和审美观念。

　　但是在以前，即使偶尔有几篇文章涉及书法，也如同其他文学艺术的研究一样，常常习惯于用一些国外的，尤其是苏联20世纪50年代的美学理论来简单地解释中国的书法艺术。诚然，这些美学理论有其历史价值，但用它研究中国书法艺术并试图引出正确的结论，就显得有些先天不足和蹩脚了。中国的美学、一切传统艺术及其理论偏重于从主体、感情、表现进行研究，与西方美学偏于客观、理智、再现式的理论分属于不同的体系。"非唯物即唯心"的看法，在艺术理论研究中不免显得简单化。近几年来情况有了一些变化。人们渐渐感到，简单而省力但脱离中国传统文化土壤的美学理论，在研究时常常捉襟见肘，很难解决实际问题，应该从中国的传统文化出发，从了解中国独特的历史观、哲学观、艺术观出发，并着重研究中国历史上对美学曾有重大贡献的这些美学家的观点看法，研究它们发生、发展及如何与社会、时代联系起来等再深一层的问题。那些先下一个"定义"，再用实践去凑的研究方法，或是单靠推理、演绎来"想当然"的方法，都无助于真理的探讨。近些年来，书

法美学的研究也进入了新的阶段。全国一些专业刊物、大学学报及各省的书法刊物上，发表了一系列研究成果，展开了有益的讨论，力求对书法艺术的本质从理论上予以说明，这对建立具有民族特色的马克思主义美学将产生积极的影响。

第一节　关于书法艺术的性质

书法艺术的性质是书法美学研究的核心问题。

较有系统并较早提出这个问题的是1979年出版的《书法美学简述》。作者给书法艺术下了一个定义："书法艺术的美，是现实生活中各种事物的形体和动态美在书法家头脑中反映的产物。"因此，"书法美的创造的根本问题，就是书法家如何通过书法家所书写文字的点画和字形结构去体会它所反映的现实的形体和动态美的问题"。并举例说："如一点像块石头，一捺像一把尖刀"，"在面对这些形体（按：指书法字体）的时候，就如面对现实的形状一样，产生美不美的感觉"。

首先对此提出不同看法的是《书法是一种什么性质的艺术》一文。作者认为："在探讨书法艺术与社会生活关系时，要防止两种倾向：其一是唯心主义不可知论，神秘、莫测、高深；其二是庸俗唯物论。以后者去反对前者，貌似唯物，实际上是以错攻错"，"它陷入了不能自圆其说和简单理解书法与社会关系的迷雾之中"。而且，作者提出新的看法："文字的形体远离了现实事物的形体和动态"，书法艺术是"抽象的符号艺术"，"毫无形象性可言"，"书法的线条不是物体的外形勾勒，而是思想感情的抽象表征"。因此，他理所当然地否定了点像不像一块石头、捺像不像一把尖刀之类问题的美学价值。

围绕以上两种观点，书法界展开了讨论，并提出许多不同看法。由于前一观点是把书法艺术的根本问题理解为笔画与物体动态美的直接对应关系，因此大多数论者都倾向于认为，这种理解不符合中国书法艺术的抽象美学特征，它失之机械和表面，是显而易见的。书法艺术的客观基础，并不仅仅是客观物体的外在形状。古代一些把书法笔画与现实事物联系起来的看法，只是欣赏过程中的因人而异的现象而已，它并不是书法欣赏中必不可少的原则。甚至，就是这种种比喻本身，其实也只是着眼于意象的内在素质，而不仅仅是外部的形貌。《书法艺术的美学性质》一文的作者指出："如果一定要从书法作品本身去求得上述种种形象，那无异于缘木求鱼，是不会得到任何结果的。""任何一件书法作品的整体或局部都同现实中的事物的形象（形体也好、动态也好）没有必然的对应关系。"梁武帝评王羲之书法如"龙跳天门、虎卧凤阙"，但不是说王字就是再现了龙虎的形体和动态。"且不说像梁武帝的这种联想过于玄虚而不着边际，即使再具体的形象比喻也不能看作是对一件书法作品内容的科学阐释。"作者提出："书法不是反映客观事物形象的艺术……如果要对书法艺术的美学特质作一定义式的表述，那么是否可以这样说：书法是以富于变化的笔墨点画及其组合，从一度空间范围内反映事物的构造和运动规律所蕴含的美的艺术，而这里所谈的事物构造和运动规律，从根本上说就是对立统一规律。"这些规律包括知白守黑、疏密、虚实、提按、疾涩、干湿、方圆、浓淡等。"书法艺术中这样大量存在着对立统一的现象，而且这些对立统一的现象又仅仅是由脱离物象摹写的笔墨点画来加以表现，这不能不说是书法艺术区别于其他任何种类艺术的一个根本特点，是书法艺术反映

客观世界的一个本质特征。"这种提法，从客观方面揭示了书法艺术的本质，把问题向前大大推进一步。但作者却认为书法"不是直接反映精神的艺术"。没有从主体方面进行探讨，不能不使人遗憾地认为，作者对书法艺术本质探索的道路上，仅仅走了一半路程。

【思考题】

1. 对于20世纪80年代初的书法美学讨论，你有什么看法？你读过其中的哪些文章？你认为在当时，书法美学作为一种体格是否已获得确立？

2. 研究书法美学，当然需要借助于西方的美学理论体系。但它应该拥有一个什么样的前提？仅仅靠"定义""概念"来思考书法这门古典艺术的美学特征是否可行？

【作业】

1. 请阅读当时的书法美学讨论文章，并对其中的各种观点进行排比，列表一份。其顺序为：（1）文章题目、（2）内容提要、（3）作者姓名、（4）发表刊物名、（5）发表年月，越详细越好。

2. 在众多的书法美学讨论文章中，具有根本分歧的学术观点是哪两种？它们是以什么为依据来展开自己的观点的？请扼要叙述之。

第二节　关于书法艺术中主体的价值

书法是由人创造的，是在中国这个特定的环境中产生、发展的，所以从书法与主体人的关系和哲学的高度去探索其源流，是研究书法艺术本质的一个极为重要的环节。马克思说："任何人类历史的第一个前提无疑是具有生命的个人存在。""以前的一切唯物主义……的主要缺点是：对事实、感性只是从客体的或直观的形式去理解；而不是把它们当作人的感性活动，当作实践去理解。"这个著名的论断，给书法研究指出了一个新的方向。

在这方面，美学领域也有不同的流派和观点。对书法中的"心"的问题，以及钟繇所说的"流美者人也"的问题，都有过激烈的争论。有的认为是"神秘唯心的说法"，"无疑是一种唯心主义的理论"。但相当多的论者认为，论艺术而无视人这一主体的作用，是极不妥当的。美学研究者的重要工作就是研究主体——人的审美心理。一切艺术的产生、欣赏都要通过"人"的心灵的积极活动。"心"不仅包含书法家的生理、心理素质，并且作为社会中的人，它还包含有历史的沉积和深刻的思想内涵及时代的烙印。换言之，它就是社会的一部分，而不是与社会客观对立的抽象的"唯心"之"心"。正如马克思所说的那样，人的本质就是社会关系的总和。人对身外的客体来说，他是主体，而对于人的自我意识来说，"人则把自己生命活动本身变成自己的意志和意识的对象"。艺术研究中研究"人"和"心"的活动，不但不是神秘唯心的，相反是有客观基础和极有必要的。

丰富多彩的书法艺术创作，主要源于书法家丰富多彩的主观精神本身。书法家的内心世界不是天上掉下来的，它是在现实生活和历史观念及心理、生理各方面的基础上形成的，正因为如此，我们才认为强调个人的文化素养、精神气质对书法创作极为重要。这绝不会违反"唯物主义"的基本观点。同样，研究书法家的心理活动，实际上也包含了曲折地研究社会、时代、艺术现象等方面的内容。那

种把心的主观精神与客观截然划开的做法和观点，实际上并没有正确地把握住"心"这一概念在艺术活动中的准确含义和巨大意义。

宗白华先生早就说过，书法的一画笔迹，"流出万象之美，也就是人心内之美，没有人感觉不到美，也画不出和表达不出这种美。所以钟繇说'流美者人也'……美是从'人'流来的"。书法家的感情、意志、气质、学问等主观因素通过书法的线条完美地表达出来，这也是书法艺术美的重要源泉。它与绘画等从现实生活中直接撷取素材反映在艺术作品中的美是两回事。我们的祖先在一千多年前就看到了主体与书法艺术的内在联系。限于条件，他们在论述上还不能像今人一样做到精确而系统。近些年，对书法中的主体的作用及其价值研究引起了人们的注意。《书法美学探源》一文的作者提出："书法家执笔做书，一挥而就，看来简单，其实绝不是主观任意而为。他执笔运动的动作是他的本质力量在书法中的具体显现，是他的遗传与环境各种因素的总和。"他说"遗传的作用是根本的"，"社会环境的作用是决定性的"。而书法家的个性因素、体质因素、意识因素决定了他的美学思想及艺术道路。书法作品与作者的关系被归纳如下："人的本质力量（在一定心理状态下）——产生特点的运动（行笔动作）——决定其特定的轨迹（书法作品）。所以这轨迹（书法作品）能表达人的本质力量和心理状态。"作者肯定"字如其人"的论点具有相当精辟的科学性。

《中国书法的审美心理根源》一文的作者认为，仅限于在诸如文字象形、毛笔、纸墨等原因上去寻找书法美的根源是不够的，"书法艺术归根到底是人创造的，是人的审美心理（情感、趣味、想象等）的物理显现……书法艺术的真正审美根源，只能到书法主体的心灵中去寻找。只有抓住主体心理这一根本，我们方可以真正揭开书法美的奥秘"。作者认为只有从审美客体（书法线条）对审美主体（人）的价值这一关系上，方能找到书法艺术的根源。它们之间是一种同形同构关系。当然这种审美关系并不仅具有生理或心理属性，还有其深刻的历史根源。主体的精神意气、情感意绪一旦进入具体的点画结构中，便使书法的抽象符号成为一种积淀着深厚心理内容的"有意味的形式"，这是客体审美化的过程。"同时，与此相应的是主体审美化过程：人也在实践中不断发展和完善自己的能够感受这种线条美的感受能力——审美鉴赏能力。"应该看到在此中出现的是双向的而不是单向的循环关系。作为主体人的审美，它是带有双重性质的，它既是审美活动的出发点和主动者，同时又是审美的最终受作用者，它本身也在这一过程中得到更新、改造和提高。

元人陶宗仪有云："夫兵无常势，字无常法……若悟其机，则纵横皆成意象矣。"有的论者认为，"机"不是形体，不是动态，也不是某一具体的自然之美，因为这些只需观，不需要"悟"。"机"应指就理，即自然规律，它的表现是外在的，但其内容却是内在的。仅仅把书法美归结为形体或动态，实际还达不到陶宗仪这位几百年前人物的认识深度，作为现代的美学研究者而言，这样的认识显然是太不够了。

总之，随着对书法中审美主体研究的重视，人们开始发掘出书法美所包含的哲学方面的深刻内容。这对于进一步深入探讨是至关重要的。被长期批判的"天人合一"的观念，其实倒是很完整地道出了美的规律，美蕴于天人合一的状态之中，即主客体的对立统一之中。"天"是自然的规律，"人"是自然万物的主宰。这一对矛盾之中，其实包含着丰富的互相转换，互相启引的关系。简单地把它们对立起来并以此斥彼，这便是我们多年来一直没有避免的疏忽。在艺术研究中，更应该提防这

一弊端的发生。

如果说，对书法美的抽象具象的表现方法的争论，还只是两种哲学观对书法艺术本质的理解深度差异的话，那么，从审美主体出发，肯定人的心理在书法艺术中的主要作用，这一突破则反映出书法研究在这些年出现的长足进展，论者们几乎都意识到，这一问题是解决书法美学争论的关键。我们认为，对审美主体的重视，意味着书法艺术研究的原有立足点的崩溃和新一代的言之有据并且更为深刻的书法美学理论的崛起，意味着书法研究的水平将会出现大幅度的提高。是的，当美学家们着眼于审美主客体之间的研究时，如果还把问题局限在书法是否"反映"了自然形态和动态，显然是把书法美学所探讨的层次降得太低了。

【思考题】

1. 在书法美学研究中，应该重视"人"的作用，强调人对书法的控制与辐射作用。它与我们平时强调"法"的客观立场之间应该构成一种什么样的关系？

2. 请把本节中谈到的书法美学讨论中应加强对书法审美主体研究的意见，与第五章"书法审美主体研究"中的基本内容进行对照。思考书法客体美的价值与书法审美主体之间的联动关系。

【作业】

1. 说书法的美在于它反映了"自然"，就必然是低层次探讨，是基于什么理由？书法对自然的关系，是否是一种"反映"的关系？请撰文证明之。

2. 为什么说书法美的成立可以被看作是"天人合一"理论在美学审美立场上的成功验证？请撰文讨论"天人合一"及刘熙载"立天定人""由人复天"观点在书法美学中的意义与价值。

第三节　关于"抽象"的论辩

围绕着书法美学的探讨，有两个极为重要的问题需要弄清。其一，文字的象形与书法艺术的关系；其二，书法艺术的抽象问题。在这些方面，分歧较大。

有人认为书法艺术美的根源是由于汉字的象形性，它起源于模仿自然事物的具体形态："古人关于象形文字的美的观念，一代一代地保留在人的意识里，存留在使用汉字的民族心目中。"

早期汉字模拟现实的现象是存在的，但这种象形的因素只存在于文字最初的阶段。而且，就是最原始的文字，也不以象形为己任，它也是一种抽象的表现方法而已。一个最基本的事实是，在现有大约五万多汉字中，仅有三百字左右有象形因素，而且像什么形也众说纷纭。我们可以说，在文字方面，指出象形性是有意义的，而在研究书法美的根源时，汉字的象形性没有什么特别的价值。书法美——方块汉字的造型美，它们依仗的是"美的规律"，规律在造型上的感觉以及其心理生理上的根据。至于象形与否，这根本无关紧要。有的论者说，"人类现在早已越过象形、模拟的历史阶段"，以象形因素最大的"日"字为例，从古到今，无数专家对其进行研究，进行考证，但一直未能统一在同一所象之形内，尤其圆中间的一点，到底像什么，认识分歧极大。"没有古文字常识的人，根本想不到今天的日字就是当年的'ʘ'……今天人们欣赏书法作品，根本无须去分析那些字当年是怎样象形

的"，"并非只有象形的文字才产生美，不象形的符号也可以有美丑"。令人深思的是，历史上那些追求象形的鸟虫书、蝌蚪文，还有什么龙书、蛇书、方书等五花八门，不是早被历史所淘汰了么？因为它们一味图真，功亏翰墨，巧涉丹青，浮华不实。早在一千多年前的孙过庭就意识到一味在书法中搞"像什么形"的做法是有违于书法法则的，何况在20世纪人们的艺术观念已经大变，再重复历史上已被淘汰的东西就有些不可思议了。到今天还把文字写成像某种客观物体象形字的人，严格地说来，或许连书法的大门都还未跨进呢！

在论及书法的"抽象""形象"属性时，由于对一些概念使用不加限制，造成了一些不必要的混乱。有的是以"抽象"与"形象"相对，而无视"形象"一词的巨大容量，有的甚至还有意地以"形象"来代替"抽象"一词，人为地形成概念混乱。当我们看到某些论者以"艺术必须是形象性的"来反对书法艺术是抽象属性时，我们不免感到书法艺术美的讨论，显然起点还是很低的。当对书法的一些基本概念、术语还弄不清楚的时候，要想发掘书法艺术的本质是不可能的。

"抽象"一词应与"具象"相对，它们都具有形象性。在艺术领域中，只要通过艺术手段表现出来的，都可以称之为形象。抽象的如建筑、书法；具象的如绘画，都可作如是观。对抽象艺术"没有形象"的认识偏见和概念谬误，长期以来影响着我国艺术理论界。由于《艺术概论》一类教科书往往把"抽象"与形式主义联系起来，人们不敢触及"抽象"一词，不愿意心平气和地去了解一下抽象艺术的内容形式等方面的课题，而粗暴地以一顶"腐朽的、唯心的资产阶级艺术"的帽子去定论。一些论者也感到了书法艺术的抽象性，但总不敢理直气壮地承认，而是冠以"艺术抽象"以与"抽象艺术"的"资产阶级性"区别开来。现在随着对书法艺术研究的深入，不应该再重蹈覆辙了。

那么，书法究竟属于抽象还是具象，又该怎样判断呢？结论很明显，判断的根据是既成的艺术形式本身。否认书法抽象的论者，常常提出许多理由，诸如汉字是象形文字演变而来的，书法创作中的形象思维，欣赏时的联想……但是恰恰忽略掉根本的一点——艺术形式本身。在早期，这些问题尚未得到清理，人们在讨论时还比较模糊。近年来，随着讨论深入，对于书法的抽象属性，大多数论者已经不持异议了。"只要书法（文字）的总体是表意的抽象符号，它就只能属于抽象艺术。"在近来，有许多提法，如"书法是抽象的造型艺术""书法是毛笔书写汉字的表现艺术""书法是线的意象艺术"等等，虽各有所指，也不尽完善，但肯定书法是抽象属性这一点却是共同的。

在讨论中，还有一些方法上的问题值得一提。一些文章常常不注意对方所指含义的范围和层次。比如，在谈书法的抽象与否时，提出一个"意象"的概念来。这些概念本身并没有错，但与原文概念并不处于同一层次，因此也就缺乏针对性，导致了你说你的，我说我的，似乎针锋相对，却又各持一端。要进行深入讨论，就必须在全面了解对方观点之后，再针对性地提出自己的看法。"书法是抽象的符号艺术"，是前一时期一个相当有影响的口号，它本身也许并不完整，但反对它的论者提出的理由却更使人感到迷茫。或说是"形象艺术"，或说是"表现艺术"，或说是"造型艺术"等等，这种种"艺术"都构不成反对上述口号的理由。

另外，有相当一部分文章，在论及书法艺术性质时，采用模棱两可的论述，如常常看到有这样的题目："从抽象和具象统一的观点看书法艺术"。这样的题目解决不了任何问题，也无助于探讨书法美学特征。抽象就是抽象，具象就是具象，何来"统一"？一旦真的统一起来，那就无所谓抽象、具

象的差别了。在讨论时，能否旗帜鲜明，观点明确，常常能显示出作者思考的成熟程度。正像能否准确理解对方的全部观点，实际上也足以显示个人的水平与研究能力一样，在这些方面，一些文章似乎是不能令人满意的。

《书法艺术的本质》一文，在当前的书法美学探讨中是一篇引起注意的文章。作者提出："书法是通过汉字的派生结构（按：即指艺术结构）表现人的个性的艺术。""书法的内容就是神韵，而不是书写的文字内容，这就是书法艺术的本质。"作者认为："书法无须读出它的文字内容，它是看的艺术。正因此，许许多多不识字的外国人和工农群众也能欣赏书法——因为它表现的是一般意义上的人性美，是社会的产物。"这是个颇为新颖大胆的提法，但它在理论上也呈现出明显的漏洞。但我们以为，新时代的书法美学家们将更近一步地冲击原有传统书法美学观点，在新的意义上树立一些带有时代烙印的书法美学理论。不管它本身是否无懈可击，其价值是肯定存在的。我们满怀期待和希望，等待着书法美学理论研究的又一次起点更高，思想更成熟的跃进……

[附记] 本章为我与周俊杰先生合作，曾发表于《书法家》1986年第一期，因其中收集的材料对回顾20世纪80年代初书法美学的讨论颇有价值，故移录在此，供读者学习研究参考。

【思考题】

1. 汉字的"象形"是贯串汉字发展史全过程的基本性格，还是汉字在发展中某一阶段所独有的特征？应该如何把握这些"特征"在书法美学思考中的价值？

2. 汉字的"象形"特征是否就一定是模仿自然形态的具象之美？作为一种构字规律，"象形"的过程中是否已在抽象化？它与绘画的自然之形的具象再现是否可以同日而语？

【作业】

1. 请证明中国汉字象形特征与书法抽象美的辩证关系。注意尽量从书法史角度出发，论述尽量讲究逻辑性。

2. 对于抽象、具象、形象之间的关系，在第三章已有论及。此节在介绍各种观点时，又出现了一个"意象"的概念，请撰文说明抽象、具象、意象、形象之间的关系。因为美学讨论大多具体表现为概念之争，故而明确概念是极为重要的工作。

中 篇

书法美学史研究

第七章 汉字美字：从"六书"
理论看上古时代汉字书法造型审美意识之萌起

"六书"理论，是中国古代最早的成系统的文字理论。在上古时期尚无成体系的书法艺术理论之时，它其实也可被引为书法理论的滥觞形态。在过去，我们对"六书"理论常常偏于从古文字学的立场上去加以探讨，而很少从书法美学、艺术学立场去研究它的价值。因此书法家们大都视它为一种专门之学。甚至有人误认为只有专攻篆书者才有必要去深究它，而习行草书者与它基本无关。但事实上，"六书"理论可以说是最早奠定了中国书法的基本观念与审美立场的基础。从艺术角度去研究它，对把握中国书法艺术的观念、思维及表现形式的由来，都有着极大意义与作用。本章的撰写，是想实现这样一个研究理想——不再仅仅以古文字学视"六书"，而把它变成一种艺术形式的"六书"和审美观念与形态发展的"六书"，并进而探讨早期中国书法史上的一些重要命题。

第一节　造型的构成

"六书"说最早出现于《周礼》。"六艺"中有"书"这一艺，它指识字与写字，具有相当明显的书法痕迹。且既然已构成一艺，必定已经形成系统。汉代班固《汉书·艺文志》采录刘歆《七略》中记载的有关"六书"的论述已十分有条理：

> 古者八岁入小学，故周官保氏掌养国子；教之六书，谓象形、象事、象意、象声、转注、假借，造字之本也。

以文字学的古代含义分为音韵、训诂、字形之学的话，则"象声"一则以声为基础，只是组字

法但不是造字法；"转注"与"假借"两则是具体的用字法，其意义对于我们都不是很大，但象形、象事（指事）、象意（会意）三则却直接决定文字的基本构造形状，因此它自然应当引起书法批评家们的注意。也正是在此，我们发现了最基本的汉字独特的空间造型观念。这个观念的视觉形态自然是造型，但它却有三个不同的渠道：一是模仿自然外形；二是根据指事作抽象符号；三是由图形表现出抽象的意思和象征的意义来。抛开在此基础上的再组合不谈，仅这三种构成途径，其丰富性已不言而喻。它当然要比单纯模仿自然象形的方式丰富，因为象形有类于绘画，既易于使形象过于驳杂，又难以行使文字的记事功能；它也不同于单纯的抽象符号，单纯的抽象符号，如标音文字，虽于意义表达方面十分清晰，但又因完全缺乏造型感而难以成为艺术。至于在图形（具象）中再糅入符号象征（抽象）方式的"会意"，更是使汉字具有独特视觉形态的一种有效途径。

六书当然还只是文字理论。因此当它进入书法批评领域时，它只可能在结构部分发挥作用。"六书"中的"象形""象事""象意"是空间结构形态的三大基本元素。至于"象声"即形声，由于是两个单体的空间加以组合，因此它必然也属于空间结构的范畴而不会涉及其他。"转注""假借"两法皆在用字，则既然被用者是完整的空间形态，用后的新结果尽管在字义上存在多种解释或多字而作同一解释，重要的是对结构方面也还是视之为立足的根基，不会去故意违反这一侧重的。故而，以"六书"理论作为书法艺术中结构理论的开端，又作为从彩陶刻画直到金文的种种文字实践的理论总结，应该是基本符合历史事实的，并且不至于抹杀它的重大价值。倘若我们不是文字学家而是书法理论家，那么我们所能凭借的最早的理论成果，既不是尚未形成文字的史前社会的陶器刻画、殷人甲骨和战国青铜器装饰化现象，也不是十分空泛的仓颉造字的历史传说。前者不见典籍，构不成理论；后者形诸文字，但又不是理论而只是故事记载。只有《周礼》以下的"六书"说，才算是为我们揭示出那孕育艰难但终于呱呱坠地的理论雏形来。

《周礼》的"六书"理论已如上述。在象形、象事、象意、象声、转注、假借这六项中，我们看到的是对空间构成的一见倾心。"六书"之说在名目上未必皆依此说，班固《汉书·艺文志》采用的是刘歆《七略》的说法。但刘歆门人郑兴的儿子郑众，有《周礼·保氏注》，其中关于"六书"的名称与次序都稍别于刘歆：

六书：象形、会意、转注、处事、假借、谐声也。

再到了东汉许慎的《说文·序》则对"六书"名目次序又作了一番变动。关于刘歆、郑众和许慎三说的异同是非，在清代小学家那里有无数的讨论和驳辩，聚讼纷纭，并无归结，但在今天的书法批评家看来，不管三家名目与次序有何差别，所反映出的还是十分清晰的空间美的立场。因此，聚讼只是文字学家们的聚讼，书法家可以对此漠不关心。对空间的敏感与把握，三家是如出一辙的。

与三家持说的差别相比，我们倒看到了另外一种更有批评价值的差别。这即是几种有关文字从绘画而出的古代理论。在文字学家们在为象意还是会意的名目迟迟争执不下时，书法艺术却发现了两种艺术之间的互为消长及由此而出现的种种新的课题。书法（文字）与绘画，在上古时代究竟具体表现为何种的生存形态？它们之间种种相同或相异的传说或现象，究竟为书法批评观念的产生作出了什么样的贡献？

不管如何，不管最后的结论是对画家有利或令书法家振奋，这总是艺术内部的讨论，因此，它应

该更容易博取书家的欢心。而它引出的各种评价结论，也应该对书法批评和理论发展具有更直接的启迪价值。在过去，我们主要从文字的发生这一历史存在出发作出分析研究，它的应用性质太明显，那么现在，我们则准备换个角度，在最早的批评理论中寻找出一些较偏于艺术立场（即使是被动）的例证，来窥探上古人对文字——书法这一对象是持什么样的观察立场、什么样的批评态度。这种观念立场和批评态度，在早期文字发展过程中不断取舍、不断寻求专门目标的实践形态里，应该是表现得十分明确的。

郭沫若先生认为，彩陶、黑陶上的刻画一定早于象形文字，它应该就是汉字的原始阶段。他的依据是：文字在结构上应该可以分为两个系统，一个是刻画系统（"六书"中的指事），一个是图形系统（"六书"中的象形）。郭沫若在《古代文字之辩证的发展》中说，"刻画系统应该在图形系统之前，因为任何民族的幼年时期要走上象形的道路，即描画客观物象而要能'象'，那还需要有一段发展的过程，随意刻画却是比较容易的"，"指事系统应当发生于象形系统之前。至于会意、形声、假借、转注等，是更在其后的"。这一结论较有说服力。从造型立场去看，刻画系统如陶文刻符，尽管出自一种空间观念，然作为造型而言，它的意识却是比较初步的；但象形文字的出现，却需要相当成熟的造型能力和理解层次，其造型的结构因素也远远复杂得多。我们如果寻找两者之间的因果，那么必然会把刻画置于象形之前：是先有刻画这个简单的"因"，在不断发展中逐渐导致了象形文字这个复杂的"果"，循序渐进，由初级向高级发展，其间的过程十分合理。

这是分析的前提。于是就有了半坡仰韶陶器刻画及山东大汶口文化陶器刻画。现在看来，前者显然不具备丰富的造型意识。唐兰先生竟会认为这是一种"以数目字当作字母来组成文字"的现象，不管如何受到学术界的批评，但只把刻画看作是一种"数目字"，倒恰好证明了彩陶刻画在造型语汇上的极端贫乏。但在山东大汶口文化陶器的刻画中，我们却发现了一种"进化"——未必是同一脉络的"进化"。造型意识明显加强，像&、&式的陶器文字，已具有复杂的空间结构和平衡、对称、比例等造型关系，作为一种艺术观念和理解，它的程度显然远远高过半坡陶文。当然它的难度也大大提高了。在陶文刻画单一、清晰的脉络对比之下，我们看到了图形系统文字演进轨迹的复杂性和多变性。这应该可以看作是抽象的刻画向具体的图形取法时所表现出的多渠道的吸收形态。限于这个时代文史典籍的匮乏和时间的遥远，目前还很难充分解释这种"多渠道"现象产生的原因。但有一点应该毫无疑问，这种多渠道的现象是出于纯粹自然演进的历史"必然"。换言之，是因为某种上古社会文化心理的需要而又得不到文化媒介的满足，才导致这种不择手段、不择对象的多渠道现象的产生。请注意，是得不到社会文化媒介的满足，才导致这种不择手段、不择对象的多渠道现象的产生。请注意，是社会文化心理而不是某一个人（艺术家）的文化心理。前者之所以不同于后者，是由于前者在现象上是不具有取舍的主动性格的。这即意味着作为多渠道的内在支撑而存在的观念前提的重要性。当时人的批评意识，也不具有明显的主动色彩。

多渠道的吸收形态，分类归纳可寻求出如下一些基本线索来：一是从图画直接引进，构成地道的象形文字；二是从上古的图腾、族徽造型受到启发而形成的象形文字；三是从祭祀庙膜而来的一些象形文字。

从图画而来的象形字，其特点是大都比较繁复。既然要象形，则在形体描绘上越像实物，作为文

字的表意功能应该越明确。如一个"羊"字，◊、◊、◊，都是像羊头之形，到后来则干脆变成为一幅画◊。这些当然不能说是严格意义上的文字而是图画，但它们显然又是在行使文字的功能，代表着某种含义。更由于在这些图中也穿插着许多比较抽象的文字刻画，如◊、◊，我们更有理由以文字去看这些甲骨片，而暂时不去考虑它所包含的绘画含义。最大的可能即是，在最原始的简单刻画之后，先民们的思维渐趋丰富，所欲表达的意义也渐而复杂多样，陶文刻画显然不敷所用了，于是就有了多设字的应用需要。在没有系统的文字出现以前，用绘画那清晰的外形标示某一意思是最方便的方法。于是，绘画被当作文字使用，并与原有的文字掺杂一起，为表达一完整的意思而服务。在这种情况下，绘画不再是绘画，它已被异化为表意的符号。

从族徽、图腾而来的象形字，其特点是已有较抽象的点线意识（这是书法的重要内容）。因此，完全匍匐于外形的图形化部分得到了削弱，而其抽象意蕴——空间意蕴则明显加强。当然，由于族徽、图腾大都不是实指的某字，并有某种规定的音或义，它只是象征的标记与符号，因此它的表意功能也相对较弱。严格说来，它不是一种文字，但它与文字在外形上属同一造型系统。只有当文字对它作借鉴和引进之后，它才能渐渐蜕变为可读可识，但仍然带有某些图形痕迹的文字。请注意：是图形而不是图画，图画必然具象，但图形却有可能是抽象的，只是不同于今天文字的那种抽象。这种族徽文字，在青铜器上见得最多。

但是，我们原不必在图腾文字与形状绘画式文字之间有一个太清晰的划分。事实上，在上古时代，文字的抽象与绘画的具象本没有十分明确的界定。图腾族徽中也有不少完全可以等同于绘画的具象描画。与其站在后世从名实上去寻求其分歧，不如设想当时，图腾与绘画文字之间由于功用上的不同而衍生出种种各异的发展途径。绘画文字既取向于状形，则尽管它出于文字的表意功能，但毕竟会在具象方面多花力气以区别各字的不同含义；图腾文字（如果它已蜕变为文字），则因为它原本是一种象征符号，即使它也画得像猪像羊，十分具体，但在先民们的脑子里，这是符号而不是图画，以它为基础向文字系统伸延，自然首先会在表意的抽象性方面一拍即合。正是在这一认识前提下，我们才认为族徽、图腾文字具有的是抽象意蕴而不是状形能力，比绘画文字更受到尊重。或许，在表面上即使很难区别两个单独的字（图腾文字与绘画文字）之间是否有抽象具象的差别——它们可能外形接近，但把它们搁置在当时的特定历史环境下，则图腾文字的潜在发展指向应该更接近于后世严格意义上的文字的含义与形态。而状形式的绘画文字在早期却不需要有一番"革命性"的脱胎换骨，特别在观念上是如此的。

从祭祀庙膜而来的象形字，其表象相对来说比较含糊，绘画文字倾向于具象，重外形描摹；图腾文字倾向于抽象，重象征的符号设置；祭祀庙膜之类的文字，则抽象、具象兼有。譬如，最常见的是在每个字的外面加一个亚形方框，以标志这是祭祀的庙堂。在氏族时代部落人们的生活中，祭拜祖先是一项最重要的活动。庙堂作为举行这类公共活动的主要场合，其本身就带有一种神秘的、神圣的色彩。在种种表示某一含义的图腾文字、绘画文字之外加上这种外框，显然构成了一种特殊的造型观念——它潜藏着批评观念，如：

	文字学家们释此为上古人狩猎有获祭于庙的意思。
	文字学家们释此为屋下有羊，是行养老礼的意思。
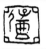	文字学家们释此为献俘于庙图："俘"是今"俘"字，俘下一形为酒器，酒以成礼，外框则是庙。

在此中，我们看到了一种什么样的造型观念？

首先，是外框以内的各种符号差不多都是比较具体的象形文字，绘画性强，至少也是带有一定形象启示性质的。这证明祭祀类的文字本身并不是一个整体的外形，它分两个部分，第一部分即是独立、完整的象形文字本身，第二部分即外框部分却是地道的抽象性质，这四角方方的✛形或✖形，表示着庙堂这一特定的场合，因此，它的机制不同于框内文字。前者是象征的，后者是象形的。前者是以某一约定俗成的意义为古人所承传，后者则是以共同的视觉形象赢得共同的认可。相比之下，两种不同的观念决定了两种相异的处理方式。作为完整意义上的祭祀式图形文字，实际上是一种掺和体，它综合两个有独立造型特征的单元构成了全部形态，这正是它的特点所在。

但这种综合并不是平分秋色的。恰恰相反，在被综合的两个单元中，我们发现象形单元的趾高气扬，它俨然是整个祭祀类图形文字的主流形态；而象征式的外框只是作为一种附带的装饰而存在，再推及上述各种象形文字也无不呈现出同一倾向。绘画型的象形文字当然有地道的象形意识，特别是在与更早的刻画相比时更是十分明显。图腾型的象征文字虽然较注重抽象符号的功能，但还是摆脱不了整体上笼罩的象形气氛，且其中不但有许多象形的简单绘画图形存在，就是作为族徽的符号，其所包含的象形意识也是十分明确的——只不过是记录式的象形，是经过了某种特殊组合的复合结构的象形。至于祭祀式的图形文字，更是不能逸出象形之外。"渠道"虽然"多"，但所规定的方向却又是比较一致的，该如何来理解这种现象及它背后所隐藏着的种种观念、批评立场？

事实上，之所以不约而同地从各种渠道向象形的目的推进，反映出的是先民们在创立文字时的种种苦恼和追求。首先，以当时人的思维能力和造型能力，可以发现一个矛盾：思维在不断进步，所需表达的生活意义、内容日益增多，但作为物质媒介的文字符号却十分贫乏，远远无法满足应用的需求。因此，强化和丰富新的文字系统势在必行。但困难在于，以上古人对形象把握的程度，他们还无法凭空创造出一套完整的抽象符号为思想、语言和社会生活所用。他们必须立足于当时的陶器刻画这个既有的基础，并顺着它所提供的造型启示循序渐进。陶器刻画所提供的最大含义是什么？是它的视觉空间特征。要丰富文字系统并适应日益发达的思维能力，自然首先会抓住这个特征引为先民们的出发点。

仅仅找到了基础和出发点，还没涉及批评观念，只有在找到基础的同时又寻求到发展方向时，一切存在和发展才渐渐进入批评的领域。发展的方向是什么？是从简单的刻画到象形，如前所述，从半坡陶文到大汶口陶文已经透出了此中消息，再从整体的陶文向甲骨、金文转变，又是沿循着这

一方向。至于为什么会作出这种取舍，其理由也很简单。因为文字的存在是视觉空间的物质存在，那么要丰富文字的表意功能也必须先丰富视觉空间这个物质基础的构成，而在当时抽象逻辑思维还不很发达，对空间构成的内在规律和构成诸因素也没有理性认识之时，唯一行之有效的方法即是直接向绘画式的描绘借鉴。因为只有它，相对而言还不必非要运用较高级的视觉分析和理性归纳。虽然后人对早期绘画的图式时期究竟是否有理性分析的支配争论不休，但我想，原始人在抽象思维方面不如现代人，应该是顺理成章的。而走向象形文字，正是一个不必使用理性分析，也不必吃力地验证其取形是否合理的一个最好捷径。对于原始人来说，一条直线当然比一个图形要简单得多，但如果要以丰富性——在视觉上应该各有区别、各标己意——而言，则结论恰好相反。要搞十个抽象的造型，必然会比画十个象形字更困难。因为象形字可以借用无穷无尽的自然万物作为形态上的参考，而十个抽象的造型，却必须凭空进行抽象思维才能得到，这正是原始人最一筹莫展的。

也许这就是文字在陶器刻画之后，不约而同地进入象形文字时期的原因。于是，我们看到了空间丰富的对比。有直线与曲线的对比，有方块与圆形的对比，有点与线的对比，有并列与穿插的对比，有排叠与错落的对比，也许还有较象形的和较抽象的各组线条之间的对比……视觉空间的丰富性明显地获得了加强——这是书法批评家的结论；文字表意功能的复杂性也获得了理想的"进化"——这是文字学家的结论。两个结论虽分属不同领域，但其成立却是相辅相成的，没有两个中的任何一个，另一个也不复存在。

艺术家从中找到了美，学问家从中发现了功能的进化。但应该特别提出的是，文字功能的进化是文字发展本来就有的目标，因此它是与生俱来的理想，没有时梦寐以求，有了之后也不必欣喜若狂。其理由很简单，因为这是本分，是理当如此的。但美被发现却是个意外收获，它并不是本分的内容，它的出现与崛起完全是一种另辟蹊径的壮举。至少在此中充满了令人心醉心驰的艺术气氛。

书法批评家们发现自己有希望在不远的将来成为此中的主人，对空间造型的构建最初服从于实用的需要，但当书法家们有意接管这一已初具规模的业绩时，一切仿佛都变了，不但以后的历程变成了一个艺术的历程，而且以前的一系列坎坷似乎也因此而增加了轻松而又和谐的色彩，后人只要是立足于书法立场，便会不由自主地在最早的从刻画到象形文字的演变过程中去潜心寻找它的美学价值，而这，必然引导出书法批评史乐于接受的现成结论。

但是，请注意：它仍然是较单一的空间的美，离完整的书法美格局还有一定距离。

【思考题】

1.《周礼》的"六书"理论即象形、象事、象意、象声、转注、假借与后来许慎的"六书"理论，从美学立场上看是一致的还是截然有别的？

2.为什么在彩陶刻画的简单阶段之后，中国文字会进入"象形"阶段？它有什么样的应用需要与审美需要作为动力？

【作业】

1.请以实例对汉字造型从陶文到象形文字再到完整的表意文字的演变过程进行排列。每个实例以单字为基准。再进而以甲骨文、商代金文、西周金文、战国金文、秦隶等顺序排列。至少做十个字的

演示范例，并当众进行造型美学立场上的解说。

2. 指事与象形——刻画系统与图形系统在汉字中是平分秋色，还是有主次轻重的？它们在不同阶段呈现出怎样不同的轻重比例？请以殷商到战国为限进行论述，撰成论文。

第二节　造型的美学含义与批评立场

在经历了坎坷的发展历程之后，由于造型本身作为一种历史内容获得了确认，于是就有可能来探讨此中的美学含义并从中发掘上古人的批评立场。

如前所述，在这个历程中我们看到了原始的简单抽象向比较丰富的具象发展的倾向。正是在这一认识基础上，后人会提出"书画同源"，并指认书法或汉字本来就不是抽象的。如果我们在众多的文字学著作中看到专家们对陶文刻画大都持谨慎的处理态度，只肯定它具有文字的雏形但并不直指它就是文字，则这一结论即意味着只有象形文字才算是第一代文字系统。它无疑是"书画同源"论最乐于接受的结论——指绘画为第一文字。于是就有书即是画、文字是具象的、象形文字是中国文字之源，因而象形必然成为基本质、抽象并不是汉字的特征……一时间，类似的论调甚嚣尘上，使人如坠云雾中。

困难恰恰在于我们面对着的是一个象形文字系统。因此，仅仅从表象上对它作出结论是过于匆忙的。如果那样，那么象形文字的早期书法（文字）与绘画的批评意识和观念应该不分彼此。但问题即在于在上古美术中，我们既看到了陶文刻画——它是文字的、抽象的、符号性格的，又看到了彩陶纹饰和一些具象描绘——它是绘画的、具象的或者说是出于纯美术意义而不具有表意功能的。倘若书画同源，则在书（文字）尚未成熟而画也还很幼稚的情况下，"同源"应该更没有疑义。但我们却已发现了，即使在最原始的人类文化中，对记事的文字符号与美术的绘画纹饰仍然有着十分清晰的区别。如此看来，何源之同？

我们也许可以承认，在某一个特殊的历史时期，书法曾经向绘画靠拢以求得支持，但这并不等于它们可以合而为一。就像在明清时期，画也曾向书法乞求支援（如文人画水墨大写意的出现），但我们不能说它即是书法，互相借鉴不等于销蚀自身的同化。但说明清文人画即是书法，所有人都会觉得它的荒谬；而说上古象形文字即绘画，大多数人虽都惶惑不已，人们似乎觉察出此中不无一丝可疑之处，但却感于象形文字的表面假象而难以提出有力证据。

确立证据的关键是摆脱表象的迷惑，深入探究当时人的观念形态——它已具有一定的批评意识，但也许还不是书法的艺术批评而只是文字为维护自身而作的批评。

如我在叙述绘画型的象形文字时所指出的那样：借助于绘画因素，只是为了更好地建构文字的表意形态，使不断增多的社会生活含义有尽可能多的文字物质媒介作为表达途径。在这种特殊的需要下，尽管文字本身还被保留了较明显的绘画形态，但它的功用变了，原始人看它已不再是绘画而是一种带有特定含义的符号。绘画已被异化为表意的符号。只是因为它的形象有助于文字含义的明确，故人们才使用它，倘若没有这一点，形象立即会被抛弃。总之，是形象围绕这个核心在运转，以它的好恶来决定自己的存亡。

在当时人的心目中，文字为了构建自己的体格和丰富自己的功能，它曾向绘画作过借鉴（并构成

了如此多渠道的象形文字系统），但这只是表象。事实上，并没有指文字即是绘画。绘画在文字发展长途中只是一个栖息的小站而不是终极目标，是它的一个利用对象而不是赖以生存的基础。文字在经历了如此明确的象形阶段之后，竟会迅速转过头去专心致志于自身抽象符号体格的建设，从此与绘画分道扬镳而不屑顾惜，"全不念旧日情分"，正是一个最好的证明。因此，所谓的书画同源、象形文字不是抽象的因此汉字并非抽象、中国文字即等于绘画之类的说法，基本上不符合客观事实。除了"书画同源"一说在讨论技法时还有些特定的启发意义之外，其余都是误解了古人原意，是信不得的。

原始人竟然具有如此清晰的批评意识，竟然在如此具有诱惑力的具象牵引下毫不动心，去寻找那抽象的造型意蕴（而这实在要困难得多），最现成的结论，当然应该是文字的使用这一客观需要在起决定性作用，但是，有没有更深层的、立足于审美立场的因素在起作用？作为书法批评史的前导，它是否为后世的批评带来观念上的影响？仅仅看到表面的文字实用功能的制约，只能说是找到一种可能的解释，但还有哪些在表现以下的解释呢？

更深层、也更重要的审美层次的解释，在于上古人对表象之"象"具有独特审视结论。正是它，成为文字抽象目标确立而不为具象所惑的潜在审美理由。

按照批评史研究注重文献资料和既成理论形态的惯例，我们从上古最早的艺术哲学文献记载出发，对上古的"象"这一概念作一分析，以看看它在书法批评中能为我们作出怎样的解释。

似乎在很早的时候，上古先民们就已不满足于斤斤形似的观察方法和描摹方法，这应该已成为先民们思维成熟的一个特征，立足于本节的讨论焦点，我们对下述一段似乎并不相干的历史记载应该是很有兴趣的：

> 定王使王孙满劳楚子，楚子问鼎之大小轻重焉，对曰："在德不在鼎，昔夏之方有德也，远方图物，贡金九牧，铸鼎象物，百物而为之备，使民知神奸。"
>
> ——《左传·宣公三年》

所谓"在德不在鼎"，"鼎"是对话的中心，但却被轻轻绕开，于是我们看到了在上古时已有那种去表及里、由浅入深的思想方法的存在。那么，在文字应用领域中，当社会生活急切迫使作为媒介的文字尽快构建自身体格时，并且，在早期已有绘画图形文字的现成成果作为诱饵时，上古人是满足于走捷径，或是拘泥于形象（它相当于上述的"鼎"）、不思变更，从而失去文字的抽象符号功能？还是重新奋起，将文字从图形阶段拉回到它的既有轨道上去，而不对绘画之象的舍取患得患失？我想大约是后者吧。那么是否也可以作一归纳，叫做"在象不在形"呢？形主现象，象主属性。前者具体，后者抽象；前者外表，后者内核。依王孙满的思维能力，孰取孰弃不是很清楚么？

这当然是一种并无实证的推论，但我想是完全可能的推论。思维能力如上述，那么实际情况呢？仍然是王孙满的话："铸鼎象物，百物而为之备。"从中看出，被铸之鼎应该是象物——其具象的绘画性很强的，不然就谈不上"百物为之备"。但我们遍览三代重鼎大器，除了某些图形因为是带有某种象征意义或具有图腾意味的如龙、虎、羊等稍微具象之外，其他一概用抽象的纹饰如兽面纹、夔龙纹、鸟纹、云雷纹、蚕纹、蝉纹、象纹等等，每种纹饰还各有四五种变格，而这种种纹饰尽管在今天的古史专家们看来，可以各以兽面、鸟、蚕、蝉等具象名称命名之，实际上，对于普通人而言，不加提示根本想不出它应与哪一具体形象来对应，它的抽象概括特征是有目共睹的。因此，如果只看到

《左传》中有"铸鼎象物，百物而为之备"的记载即遽下判断，以为这一定是早期上古人拘于客观外象的证明，那是要大上其当的。作为实证，我们倒发现了上古人对"象物"的理解并不如后世，他们的实践表明，在某种特定的思维方法制约下，"象物"之"象"包括了抽象与具象两种对立的因素，其间有表里之别、粗细之别、内外之别，而占主导地位的，还是抽象的符号和纹饰。它几乎可以代表原始艺术在形象取舍方面的基本特征。以它作为思想前提，或者以它作为一种既成观念来审视我们前述关于文字造型在一般情况下有别于绘画，而绘画一旦被伸延为象形文字即是异化了它原有特征这一结论，我想是完全吻合的。

"在象不在形"的观点在《左传》所处的时代也获得了普遍的响应。最明显的是《老子》第四十一章有"大音希声""大象无形"之说，是"在象不在形"的原意引申，此外，第四十五章有"大巧若拙，大辩若讷"，第八十一章有"信言不美，美言不信"，也是异曲同工的精辟之论。我们不妨把"巧""辩""美言"比作细心描摹外形的具象之美——它的技术难度自然很高，因此就更需要"巧""美"，而把"拙""讷""信言"比作是只取其质的抽象之美——在上古时期，它常常与简单幼稚的含义不分彼此。当然，读者也许还在此中发现了一个小小的巧合，如果说"美言"是一种艺术形式，很容易让我们想起汉赋的华丽与六朝宫体诗和骈文的侈靡，那么"信言"所具有的表意特征，却正相当于处在艺术（在上古表现为绘画的"状形"）对比之下的表意的文字——它也仍然是抽象的。《老子》的这些论述，我想可以为我们的思考提供层次极为丰富、角度极为多样的哲学启示。

《周易·系辞》的出现，为我们讨论"象"的精确含义提供了进一步深化的可能性。《系辞传》公开宣称"《易》者象也，象也者像也"，是以形象来表明义理。《易经》的八卦和六十四卦，是法象万物，卦辞和爻辞，或取于天地阴阳之象，或取于自然万物之象，因此，"象"是整部《周易》立身的根本。

如果仅仅立足于"象"的确立，那么我们却会发现，八卦与文字之间在确保它们是两个不同的本体系统前提下，在取象方面却走过了大致相近的轨道。八卦是抽象的点与线的排列，文字则是抽象的线条造型。与具象的绘画相比，它们在抽象这一点上立场是一致的。再者，八卦是"象也"，"法象万物"，"取天地阴阳之象以明义"，"取万物杂象以明义"，则知它的象在寻找客体对象时，是已经注意到其具象的外形而且曾加以"取"纳的。文字经历的象形图形文字阶段有绘画型、图腾型、庙堂型等诸种形态，也都是一种对客观外物具象形态的取舍，两者又是完全一致的。再者，在经过了取舍之后，八卦与文字都没有走拘于状形的简单途径，而是毅然决然地回归到各自的本体轨道中，在八卦是取象征；在文字是取表意，这一点又是完全相同的。因此，尽管《易经》八卦与文字造型是两个完全不同的系统并且两者间毫无因果承启关系，但以《易传》的现有丰硕成果去印证文字发生发展时的取径和批评意识，是完全可行的，因为这两者之间具有十分理想的可比性。在早期文字（书法）发展过程中现成文献资料太少的情况下，我们应该有效地利用《易经》《易传》系统的思想成果。

评史最有价值的，在《易传》中有以下两个观点：

一曰观物取象。

"古者庖牺氏之王天下也，仰则观象于天，俯则观法于地"，"近取诸身，远取诸物"，这是八卦观物取象的基本含义，其间有个前后呼应的逻辑关系，容易构成一个整体的概念。

二曰立象以尽意。

"子曰，书不尽言，言不尽意，然则，圣人之意，其不可见乎？子曰：圣人立象以尽意，设卦以尽情伪，系辞焉以尽其言，变而通之以尽利，鼓之舞之以尽神。"

"书不尽言"，指作为文字记事的"书"，在当时还不能有效地记录语言的丰富性和复杂性。"言不尽意"，指作为概念、判断、推理的语言还不足以表达人类思维感情的完整内容。如果把"书"看作是一种视觉形式媒介，把"言"看作是逻辑思维过程，而把"意"看作是人对生活万物的无尽感受，则我们可以将《系辞传》的这段话排成一个递进有序的简图：

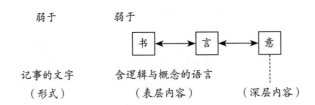

在这里，外形式能力逊于内容的能力是明显的。于是，《周易》这句话不但指出了八卦应运而生的客观原因，也无形中指出了文字在当时的被动而尴尬的处境。显然，它远远跟不上社会生活的发展，作为传递信息的媒介在功能上它面临被淘汰的危险。

应该如何解决这种书、言、意之间的矛盾呢？《周易》从阴阳家的职业立场出发，创立了一种"卦"来弥补"书"和"言"的不足，这就是"象"："圣人立象以尽意。"但从八卦出发的"象"，我们只能看作是对文字系统的一种取代而不是补充。由于它太专门化，只对哲学和阴阳学家有意义，对于普通的社会文化生活却并没有什么直接的功用。或许，我们至少可以从中获得一个有价值的启示：在上古时即已认识到一个真理，凡用概念表达不清楚、不充分、不准确的思想或意义，用形象可以表达，尽管这个形象只是卦象而不是文字之象，反正是可以表达。

随着文字功能的进一步健全，这种以卦象表达的途径逐渐失去其实用价值。因此，它逐渐沦为一种专门的学问而很少有人去问津，并且也离社会生活越来越远，成为学问宝塔尖上的玲珑玩意儿。但它对形象的尊重以及不断激发形象的指示价值，乃至用"象"来尽意的思考途径，却为早期十分粗糙而又走投无路的文字开辟了一重新境界，冥冥中，它有效地为文字的自然发展规定了一条相类似的轨道：一是"观物取象"。寻找文字发展在丰富造型意识方面的审美基因，利用千姿百态的大自然来为文字的体系化提供视觉基础。象形文字能作为文字发展历史的一个阶段而出现，并占据漫长的时间，乃至还有如此的"多渠道"，证明《周易》中的"观物取象"在思想方法上对中国文字发展提供过极重要的启迪。二是"立象以尽意"。它提醒人们注意，这"象"不是描摹而成的，它需要"立"。惟妙惟肖的描摹是一种依附形态的过程，它是被动的、较少创造性的，但"立"却需要重新组合、概括、提炼、整理和归纳，是把某一视觉形态通过抽象化或提取，转变成为一种新的视觉形态。描摹是一种模仿和修补，"立"却是一场革命，一种性质转换和新生，这是一个方面。另一个方面则是尽

意。象的成立不是为象本身（这是具象绘画的目的），而是为了尽意：表达某种确切的含义。在这个过程中，"象"是手段，意是目的。唯其"意"是具有逻辑抽象思辨性的，故而"象"也必须具有一定的抽象性以保证它的包容性。但"意"作为目的又必然反过来制约"象"的演变与形成，使它不至于向状形的方向滑得太远，从而有效地保持作为符号的本体性格，这一点也完全适合于文字在当时的状况。文字的构建找不到任何外在的对应形态，因此它是"立"的，文字的构建是为了"尽意"表意，因此它又必然是具有抽象符号性格的。前者是指它的出发点，后者是指它的结果。

以象形方式作为一种权宜之计，一种利用的过程；以抽象的文字符号性质为其旨归，这在上古时期在造型方面既有成果太少，人们对它尚未有一个深入认识的情况下，的确是一个极其行之有效的手段。伴随着对状形和技巧的运用，简单的文字符号中渐渐出现了一些较为丰富的内容，并且也迫使先民们对抽象的符号结构更多地从审美立场出发，去研究它的排叠、对称、空间分割、平衡、均匀、对比等等一系列属于空间美构成的美学内容，以便使文字造型尽可能地多样化并增强其标示性，帮助反映复杂的思维和社会生活。由是，我们看到了一个特殊的过程：这个过程分别从属于两个相近的轨道，并分别代表了三个方面的内容：一是现象，二是性质，三是途径。现象一目了然，最具有书法批评的外在特征；性质通过分析也易于把握，是书法批评的基本内容；至于所取的途径，则包含了我们在本节中讨论出的最重要结论：

现象	象形	符号
性质	审美构成	文字形态与功能的强化
途径	艺术造型	抽象符号造型（同样是艺术的）
方法特征	立象	尽意

值得注意的不仅仅是横向的关系。在横向关系中，我们看到的是从艺术走向文字——从绘画造型走向文字造型，从具象走向抽象。这个结论已被反复强调过，在这个过程中，绘画式的审美艺术造型是手段，文字的抽象符号造型是目的。虽然，在经过了具象绘画造型陶冶后的文字符号造型必然是具有艺术性质的——从而推动了书法艺术的产生，但我们在此处暂且先不强调这一点，而是利用造型艺术技巧来达到丰富文字系统这一过程特色清晰化和概念化，形成一个明确的结论，以便为进一步的讨论提供思想起点。

更值得注意的还是纵向关系。从"象形"到"立象"是作为出发点部分的基本内容，但与作为结论部分的从"符号"到"尽意"的关系并不相同。在表格中，从第一列的"符号"到第四列的"尽意"，前后含义是一致的：符号就是为了表达意义。但在同样是第一列的"象形"到第四列的"立象"之间，我们却发现了小小的差异："象形"的基本概念是描画，是依附于客观外物形态的一种被动模仿，即使在实际过程中，绘画式的象形文字未必真像绘画一样以准确模仿为能事，但它的被动性质却不变。而"立象"，据我们的分析却是完全主动的，具有极强的概括、提炼、再创造的主体意识。因此，在出发点的这个四级过渡形态中，似乎出现了某种微妙的转换，而且转换的方向，是由被动走向主动。我们在此中看到了在两个层面上的发展过程：一个是现象学方面的，从象形到符号；另一个是方法论方面的，从象形到立象。两个过程均以象形为起点，证明我们对书法（文字）在早期曾有

过象形文字阶段这事实绝对尊重，但要找出这两个归属不同的过程，又是基于什么考虑？现象学方面的发展，从象形到符号，其间有着实用环境所作出的规定性：既然是文字，则符号当然是它的形式目标，因此这一点除了说明书法是抽象的现成结论之外，对书法批评而言意义不大。而从象形到立象，却完全没有外界的实用因素在制约，它是出于一种思维方法的理由。而上古人在有限的思维能力制约下，竟会如此重视创造的主体性质，弃置现成的图形不用而宁愿费力地另"立"象，我以为应该是密切关联到书法艺术批评的最重要内容——请注意，它是具有地道的艺术性格的。

"立象"说在书法批评史上具有什么样的价值？

首先，"立象"相比于状形而言，其主体性格不言而喻。在人与象之间的对立中，人是处于主导地位的，因为有了人的种种思考和形式观，才会有象之立的可能性。自然，既然是"立"，则上古人在审视了客观物象之后再作一主观意蕴上的把握与理解，并以此为基础进行再创造，它应该是一种表现。卦象与文字之象既如此，在文字基础上而产生的书法艺术当然也必然依循这个立足点。由是，那些指什么书法艺术是反映了自然万物的形象，书法艺术是有具体形象而非抽象的等等结论，不但在"立象"说面前绝对站不住脚，而且它的认识水平也还连几千年前《周易》时所具有的原始时期的认识都不如。

其次，象在立的过程中既然被掺入了人的主动意识，则象本身的包容度显然加强。画羊是羊，画龙是龙，除此一象之别无它象，但通过所"立"之象，我们却会发现每一象的内涵会明显增多，每象所标示的文字概念和含义必然日益广泛，每象自身所显示出的形象归属也会有更大的灵活性。作为前者的范例，我们在卦象中发现了丰富的文字意象，如《坤·上六》中云："龙战于野，其血玄黄。"在一个象中包含了龙、野、血、玄黄等各种归属于形象、环境、物质、色彩等含义；《小畜》中云："密云不雨，自我西郊。"比喻事正在酝酿，但出现的却是密云、西郊、不雨等文字意象。而这种情形在文字之象中也表现得十分普遍，如"画"，注："界也，田有界，聿以画之，口，象所画之界。""田有界"是意指，"口"是实指，"聿以画之"是过程，三者复合为一个字象。又如"叕"，注："缀连也，互相牵连之状。"但只有牵连之意，至于牵连者为何？是丝是帛？是肢体是草木？也具有多层的复合意义。大凡复合则意必丰富多样，这自然有效地扩大了诸象在意义上的包容程度。作为后者的范例，则卦象以直线概括之，当然看不出具体的虎狮龙蛇的形象，则其所显既不确足，所指当然也就灵活，不拘于某一具体形态。文字之象要比卦象复杂，但它在性质上也同样不出其外。一个"须"字，原意是胡须，"面毛也"，据说左部"彡"也有"须"之形的意义，但有谁会指实它只许代表胡须而不能移作他用？又如"侵"字，古作"𠈲"，意义是渐进，进者为人，故从"人"，人又持帚，故有"帚"，持帚，要手，故有"手"。即使以文字学家析"侵"为"人""帚""手"三者而言，它的外象复合性也已有效地证明其丰富性了。比起写龙画龙须、写牛画牛角的描摹而言，孰为死拘孰为活参，岂不是一目了然了吗？

再次，立象之举还从某一侧面反映出对"象"的重视。在上古人心目中，形象的功能在某种场合中完全可以大于概念的功能。这当然与当时概念、判断与推理的整个语言、思维状态尚不发达有关。但形象能获如此宠遇，却也从某一角度表现出当时人的特定观察立场。怪不得文字历史上会有一特别的象形文字时期。在上古还没有一个理性的抽象形象确立之时，形象即意味着具象，那么很简单，对

形象的膜拜当然会导致对具象的膜拜，于是就有象形文字的崛起。但请注意，这是一种较本能也较原始的膜拜立场。等到了拥有一定积累之后，先民们会有效地消除膜拜中较幼稚的一面，把对外形的膜拜变成对"象"作为属性的膜拜，但这种膜拜是始终如一的。"书不尽言""言不尽意"，反映出文字系统的发展落后于思维系统的发展，但"立象以尽意"，则是指"象"在某些场合的功能超过"意"，因此"象"是最有能力也是处在最发达状态的。于是在《易·系辞传》中，我们看到了一种有趣的层递："象"最至高无上，书处于最低级状态。但是，"象"的确又为书（文字）的发达提供了良好契机，于是便构成了一种令人瞠目的循环：

书（文字）——言（语言）——意（思维）——"象"

所谓文字的发展，我想大约就是指这个循环而言吧。文字的成熟永远落在语言、思维后面，这就使其有了发展的目标和必要性；文字的发展依赖于遥遥领先的对"象"的深刻理解，这又有了发展的可能性。在这个循环中，"象"的无所不在显示出它在当时人心目中的无比贵尊地位。

最后，"象"本身还有一个特殊的性格，它是视觉的，但又不仅仅是视觉的。它背后的"意"有效地增强了它的厚度——我指的是象在通常意义以外的另一种价值。尽管我们在看一幅完整的书法作品时，我们主要是从纯视觉的立场去把握它的形式之美。但每个汉字所具有的含义，必然会同时跃现在我们的审美过程中，并作为一种综合因素作用于其间。这是以书法欣赏为起点。再进而论之，当我们不是把汉字看作是一个成品，而是努力深入当时汉字成形的过程中去时，我们则发现了汉字的所有表象（即它的形态）无一例外地反对把自己仅仅当作一种视觉之象来对待，意对于"象"而言并不是如书法欣赏时那样，是外加的一种综合因素，恰恰相反，它是一种与汉字之象与生俱来的本体成分。并且，在"象"不断被塑造，被提炼和被深化的过程中，有许多情况下主要动力或主要根据是来自于"意"而不是其他。这种情况，在汉字"六书"的指事、会意部分最为常见。因此，象与意并不是互不相涉的两个单元，在一定条件下会携手合作，它们是与生俱来的一个完整形态中的两个始终互相关联，密不可分的要素。这是以文字审察为起点。

"象"代表了一种形式，"意"代表了一种观念。汉字之"象"是以表层的形式与内在的观念互相作用而构成。于是，我们在此中看到了形式与观念的互为消长，意不但作为外形式的附加内容而存在，还作为外形式形成过程中的强有力因素始终发挥着积极作用。故而，在一个汉字形式中，艺术家看见"象"，文字学家看见"意"，整个汉字的存在即是一种复合的存在。"象"与"意"之间不但表现为互相合作，还表现为互相包含，这也许即是汉字（书法）之"象"不可能走具象绘画的现成途径的唯一原因。把"意"这个观念化的内容拉进来，使"象"不可能作图解式的绘画化选择，图解不具备抽象思维的卓绝能力，因而也是难以与丰富的意互为表里的。

由是，我们对汉字（书法）之象与意的关系可以下一定语：在"立象以尽意"的立场规定下，不可能有什么无意之"象"，凡为"象"皆有"意"。它使汉字之象不至于在构成时取径太单一或层次太低，它的这种复合性为汉字（书法）之象带来许多丰富而跳跃的构成成分，同时也在其间制造了许多构成的空隙，致使后人在看某一汉字结构时，几乎很难确定它的造型依据一定是从何物何事演变而

来，而大部分的《说文解字》也不得不流于牵强附会，显得缺乏说服力。

"象"与"意"的这种微妙的关系，在后世被发扬光大，并且几乎构成中国文化的一大有趣特征。第一，是借助于意的观念化特点，大量具有浓烈道德观的成分被移入汉字之象中。"在德不在鼎"之类的指桑说槐，正是一种道德立场或道德目标在具体社会生活中（它当然也包括文字、文化生活）的主动介入。第二，是形成了一种综合性质的传统意识，落实到书法批评上，则是集文学内容与视觉形式于一身。很少有人在创作书法作品时，会去写一些零碎孤单的字而不是贯连有意义的文句。立足于文字基础的书法，对于"意""象"之间的微妙关系有着最理想的处理办法，它毫不犹豫地把这种关系移到欣赏活动中来，构成一种有趣的审美交叠，使这种综合特征逐渐成为中国艺术的优秀传统。借助于绘画因素，只是为了更好地建构文字的表意形态：在象形文字中的绘画是已被异化的绘画躯壳——实证分析；"观物取象""立象以尽意"——观念检讨。

站在书法批评的立场去看文字外形构成过程的价值以及它的指向，不但决定了几千年文字的发展过程，也决定了书法艺术赖以立身的基本立场，甚至，它还是各类传统艺术如篆刻、绘画发展的主要动力——是审美规定方面的动力。它表明，中国人对自然客体的态度始终是具有辩证意识的，既有尊重的一面（观物取象），又有严格保持主体立场的一面（立象以取意）。因此，中国艺术中既没有绝对的具象（如文艺复兴时期的油画），也没有绝对的抽象（如现代抽象画派）；前者太缺乏主体性质，后者又太藐视自然，都不为中国艺术家所首肯。

落实到本节的标题，作为造型的美学含义，我们已经详细分析了"立象以尽意"的美学价值，对汉字（书法）在造型上的意义，只要把握住"象"主属性——而非形态，"象"是视觉的而非逻辑思维的这两点，即可有较深切的了解。"象"主属性，证明它不是一般地去模仿自然客体形态，则所谓的"象形"也就不能仅仅从字面上去望文生义。它是抽象的，它决定了书法造型的审美性质也只能是抽象美（当然是有文字规定的抽象美）而不是其他，这样它就区别于绘画，有了自己的独立性质。同时"象"又是视觉的，这又使它具有一定的物化形态而不只是停留在思辨的层次上。当然，对视觉这一特征我们不必只停留在生理意义的"可视"含义上。视觉本身具有一定的艺术内容，它必然会同时带有审美心理痕迹。因此，视觉的象必然应该表现为某种形式构成之象。数学公式与简单的陶器刻画，虽然可视但未必是视觉之象的真正含义，只有在"象"中发现了某一类形式语汇或视觉审美信号，"象是视觉的"这个命题才会有历史价值。以此为前提，则在经过了绘画造型意识的洗礼，并且摆脱了早期单线刻画的幼稚痕迹之后，汉字之象（书法之象）才有了它的既抽象又有某种形式规定的独特造型性质。书法批评在早期并没有真正的体格，但从后世批评逆推它的起初立场，与此是完全一致的：不主属性之象是绘画之象，不为书法所取；不具有视觉（形式）价值之象缺乏造型意蕴，也同样不为书法所取。这就是早期书法（文字）批评和理论所具备的一般立场。

> 秦始皇二十六年：……分天下以为三十六郡。……一法度衡石丈尺。车同轨，书同文字。
>
> ——《史记·秦始皇本纪》

"书同文字"的直接意义当然是对汉字的一统化立下了汗马功劳。故自古以来它一直为文字学家们津津乐道，关于这一点，汉代许慎《说文解字·序》中有过十分明确的记载与评价：

> 其后诸侯力政，不统于王，恶礼乐之害己，而皆去其典籍，分为七国。田畴异亩，车

途异轨，律令异法，衣冠异制，言语异声，文字异形，秦始皇帝初兼天下，丞相李斯乃奏同之，

罢其不与秦文合者。斯作《仓颉篇》，中车府令赵高作《爰历篇》，太史令胡毋敬作《博学篇》，

皆取史籀大篆，或颇省改，所谓小篆者也。

　　"书同文字"的本来意图并不是文化性质的，它是一种政治措施，其主要目的并不限于书同文字后可以方便文化交往，更重要的是可以加强控制。但关键在于，文字形态从此获得一次极正规化的技术整理。诚如文字学家们认为的那样，文字发展只有到了秦始皇的"书同文字"之后才算定型。那么，从书法与文字密切相关的立场来看，文字的定型至少也部分地标志着书法艺术结构的定型。这一点，又是书法批评史家们所不可忽视的事实。

　　毫不关涉与物质形态结果互相作用的动机，构成了先秦至秦时书法文字理论的矛盾性格。很明显，动机表示着一种观念，它本来应该是批评史最重视的内容，但它却俨然于我们的期待之外；而物质形态的结果本来只是批评理论的一种依据或证明，一种移助解释分析的手段，但它却使批评对它一见钟情，并乐于引为同道。这种出人意料的对比，在后世理论真正崛起之后是不复再有的了。它的矛盾，正是它作为早期书法尚未成形所出现的必然现象。

　　"书同文字"对文字造型、"象"的取舍、形式构成的归纳、整理与分门别类，使书法理论家们从中看到了空间观念的正规化与法则化。这种正规化与法则化是凭借着几千年来文字发展的丰富积累才得以完成的。在一些较纯粹的被浓缩的造型结论背后，包含了历代无数人在无数可能环境下所作出的无数努力——对造型、"立象"的种种潜在的审美思考。而这种种思考，正是书法批评史在早期发展过程中的最有价值的内容之一，那么，我们完全可以把"书同文字"在"立象"、确立文字格式方面的法则化努力看作是书法艺术结构观念的统一化、正规化和法则化努力，这两者是你中有我、我中有你的。文字学家们从中看到的是文字系统获得的全面成功；而书法家们却从中看到了书法在空间构成方面的观念日趋成熟、造型立场日趋稳定，后者有效地开辟了书法理论发展的第一个历史阶段。

【思考题】

　　1."象"——"在象不在形"的古人见解，在我们今天讨论书法美的特征时是否会对我们有所启迪？在这里，"形"是指抽象还是具象？"象"是指什么呢？

　　2.以"象"为基准而引申出来的"观物取象"和"立象以尽意"，是否能帮助我们更多地理解书法形象所拥有的丰富主体性？

【作业】

　　1.请撰文说明：为什么"象"代表了一种"形式"而不是反映了上种"形象"？在这里"代表"与"反映"，"形式"与"形象"之间的差异，是否即代表了"主体""抽象"与"客体""具象"之间的差异？

　　2.中国汉字为什么不决绝地摆脱"象"而走向标音文字形态如英文、法文、俄文、德文或阿拉伯文？而中国汉字既然保持"象"又为什么没有变成图画而还是文字符号？请根据自己的理解撰文阐明之。

第八章　理论审视：从美学史立场论上古时期"前书法理论"的依附性格

第一节　依附性格的观念前提与文化背景

说早期书法理论有依附性格，这自然是一个不成问题的结论。上古时期根本不存在什么书法的概念，说有书法理论，当然也是泛泛的不着边际的空话。我们一般是从文字理论中探寻出那可以成为书法理论的一部分，并对有关内容进行分析。这就已经表明，早期书法理论（如果承认它作为一个特殊概念存在着的话）是完全依附于文字理论而存在的，无非是因为从中发现了审美活动的痕迹，并且这种审美痕迹在后世发展为地道的书法艺术理论，故而我们才指它为书法理论起步以前的雏形。除此之外的后人概念中的完整书法理论是不存在的。

问题在于，为什么在后世蔚为大观的书法理论与批评，在早期竟是如此地令人沮丧，必须靠低声下气地寄人篱下以求生存？我们常常只满足于看现象，却很少对现象背后的本质进行一番热心的探究。由是，对于寄人篱下这一结论谁也不否认，但却没有人对它存在的合理性表示怀疑。甚至，也没有人对它的历史原因作认真的分析。一切解释似乎简单得十分出奇：

因为早期书法还很幼稚，所以书法不具有独立性质，没有专门理论。但也奇怪，绘画在早期也很幼稚，为什么我们却从《庄子》《韩非子》中发现了相当成熟的绘画理论？

可见，仅仅以不成熟作为解释是很不够的。书法当然有自身的特殊性，但它与绘画之间在理论上的发轫竟相差近五百年。这在文化发展缓慢的早期，又书画同处在一个文化发展背景之中的情况看来，应该是个十分"可疑"，因而又亟待深入探讨的重大命题。至于书法具有如此强烈的依赖性格，

不同于其他艺术的在理论上相对独立，也是一个使人饶有兴味的学术课题。

我们先来研究一下观念前提。

如果说在文字"立象"的过程中，我们已经发现了先民们对美的较浅层次的领悟的话，那么"美"作为一种观念体系至少在先秦已经起步。如前所述："诗言志，歌咏言。"是歌这一部分更有审美色彩——我们曾把它归结为口头文字胜过书面文字。半坡、大汶口、二里头文化的陶文刻画，文字在总的发展轨道上向绘画造型靠拢以求得支持，乃至"六书"对造型的经典式概括，无一不显示出审美相对于实用而言其地位在不断上升的趋向。陈遵的出现作为一个带有启发价值的范例，又把当时弥漫在社会各阶层的审美欣赏风气揭示出来令我们叹为观止。但随着审美活动越来越具有独立性质（它意味着对混沌一片的过去的种种非审美因素的排除），我们却又发现了一些新的外来成分的掺入。比如，在对"立象"之"象"作一界定与分析时，我们谈到了"象"与"意"的密不可分引发了道德立场与道德观念的介入。当然，与上古最早期的混沌一片相比有所不同，这是一种在确立了审美与道德观两个因素具有本体价值之后的对等的掺入，它带有相当明确的理性成分。

从审美观引出"美"的范畴，从道德观引出"善"的范畴，特别是在进入阶级社会之后，善的存在意味着理论上的伦理道德的存在，为了便于统治，抽象的善的概念在历史上不断获得崇高的地位，它成了理想的社会中人——特别是统治阶级和士大夫阶级的出处行藏的准则。君君臣臣父父子子式的三纲五常，便是对伦理性格的善的具体解释——当然是带有明显阶级属性的解释。而"美"却始终无法振奋，无法望其项背。

理解这种善与美之间的对立、消长关系是不太困难的。在原始社会生产力十分低下的情况下，审美是潜在的无意识的。在奴隶社会生产力仍然低下的时代，虽然审美已渐渐开始在社会生活中具有价值，但以《老子》的"五色令人目盲，五音令人耳聋，五味令人口爽"（第十二章）、《荀子》的"耳目之辨，生而有之；声色之好，人所同欲"看来，一反一正，正好证明在上古时期，审美感觉基本上表现为官能感觉，尚处于快感等同于美感的层次。这样的层次是不甚理想的。当然，以官能感受式的审美享乐，必然会与伦理道德的"善"发生矛盾，说到底，这也就是个人与社会之间的矛盾。于是，就有了在理论上研究善与美如何协调关系的可能性。

如果美与善和谐相处，则各得其所，毋庸赘言，一旦两者有矛盾，那么应该孰取孰弃？在文明尚未开发之时，自然是官能享乐至高无上，而伦理道德不具有约束力。据弗洛伊德的理论，上古原始人群居，但亲生母子不会乱伦，据说其原因并不是伦理约束，而是基于一种神秘的图腾膜拜；其所恐惧的也不是伦理指责，而是遭到天罚。两者相比，后者仍然是功利的，而不是观念的。但一进入阶级社会，这种官能享乐至上的倾向获得了极大的改变。"美人亡国"式的论调甚嚣尘上，目的即在于应当保全"国"（社会伦理、善）而不是美女（美），至于《尚书》所载的"内作色荒，外作禽荒，甘酒嗜音，峻宇雕墙，有一于此，未或不亡"的短歌，也都是出于以善戒美的有选择的立场。在这里，美本身是依附于善的。

最早在文献上为美下定义的是《国语》，其中云：

> 夫美也者，上下内外，小大远近，皆无害焉，故曰美。

——《国语·楚语上》

无害即为美，但无害的标准是善的标准而不是美的标准。由是，我们又看到了另一种处理方式：将美等同于善，凡善者必美。但反过来想想，这不也证明了美依附于善的观念立场么？在封建社会中，政治伦理道德至少在表面上是一切的纲，把美与道德意义上的善等同起来，从表面上看是抬高了美的地位，实际上却恰恰无视了美的独立价值，无视它作为一种自足本体的存在。

直到几千年以后的唐宋时代，让艺术为抽象的伦理道德服务，让美去屈从于善的思潮还是大有市场。张彦远的绘画当"成人伦，助教化"的理论，曾经导引出唐代一系列帝王画像和主题性创作，如歌颂唐代国策的《凌烟阁功臣图》《永徽朝臣图》《步辇图》《职贡图》等，甚至还有一个专门从事"主题绘画"的特殊人物阎立本，无不可以看作是美服从于伦理的善的极好典范。我们不妨断定说，只要封建制度一天存在，迫使美依附于善，审美活动依附于伦理观念的压力就一天不会消失，唐宋如此，到了明清也无不如此。

要指出它在立场上的偏颇是很容易的。当前人们用抽象的政治道德观念去臧否审美的艺术观念时，每一个艺术家都会感觉到它的可笑和荒谬绝伦。但如果遇上像上述的"无害即美"论，似乎也把美与善并列、等同而不是以此压彼时，却不见得每个艺术家都能感觉出其观念实质来。但关键并不在于此中的微妙差别，关键是在于这种观念背后到底隐藏着一种怎样的认识论范畴？

不管是命令美服从善，还是将美提携到与善平起平坐的地位，我们虽然看到了其中程度的差异，但作为其内在的认识论核心，却并没有太明显的改变，这就是：审美必须服从于社会功利和伦理意识的制约。笼统说来，直接的歌功颂德的如阎立本式的主题绘画是功利的，间接的如一般文人书画的清高、洒脱的风度，只要它符合社会对某种对象的潜在规定，则它亦是功利的。当然，如此说来，没有不功利的审美，因为每一种存在必然在社会意义上是可以被容纳的——黑格尔的名言："存在的就是合理的。"但是，其间仍然有十分细微的差别。比如尚意的宋风与尚法的唐风，自然就是唐风所表现出的社会功利的一面较为明确。至于落实到个人，则董其昌与徐渭，自然也是董其昌更符合温文儒雅的士大夫气息（这即是社会的功利规定），而徐渭则显然反叛性太强。但这是唐宋直到明清时期的例子。在这些时期，书法作为自足本体的构架已经获得确立，艺术越自觉化，则离功利的规定也就越远；而在早期书法与文字还不分彼此时，这种现象是不可能产生的。由是，我们在先秦时期看到了美对于善的绝对依附。

毫无疑问，在"审美必须服从于社会功利和伦理意识的制约"这个命题中，我们还可以进一步深入探究。从审美的概念，可以引出关于个人的概念；从社会功利和伦理意识中，则必须引出社会性格来；审美必然是建立在每一个个人的感觉之上的。于是，认识论范畴在进一步走向纵深：这是一种个人与社会之间的矛盾。从审美依附于伦理道德，到个人依附于社会规定。在这一伸延中，我们发现了主体与客体之间的尖锐对立——如果读者不反对把社会规定（包括政治、伦理等）看作是相对于每一个自我的客体对象或环境的话。

这就陷入了哲学史上永远也解不开的斯芬克斯之谜的"圈套"。美是主体的？还是客体的？在浩瀚的美学史上不知有多少巨匠为此耗费了毕生精力而一无所获。尽管有许多人乖巧地找出一个双方都能接受的结论：美是主客体之间的统一。但这无疑是一句废话，一旦统一，就等于证明原有命题根本缺乏存在的资格，等于取消了原命题本身。证明者的原意是想回答命题，结果却是取消了命题，荒谬

之极，莫此为甚。我想，要回答这样的问题，必须先规定出一个历史范畴，因为每一种美都是活生生的存在，既然是存在就会有存在环境的规定。比如，在上古时期审美服从于社会功利需要这一历史现象中，我们就看到了美对于善——主体个人对客体社会无条件的依附与服从。因为，这一时期的美是以客体的评价去取为转移的，主体在此中发挥的作用极其有限。

当然，这个结论还是比较简单的。以主体、个人、审美去服从于客体、社会、伦理的善，严格说来仍然是一个表面现象，并且，这一结论的考察立场仍然是立足于社会学本体，而不是审美本体的。我们需要它在思想上的提示（这种提示必不可少），但我们不能仅仅满足于停留在这一结论上不思进步。但是究竟有没有以审美为出发点的内在结论？

以美作为一种本体立场去看这种社会现象，完全可以找出一个比较符合书法批评理想的更深一层的结论：个人与社会的矛盾，主体与客体的矛盾，说到底，也即是个人审美作为主体与社会立场上的群体潜意识之间的矛盾。请注意，这个群体潜意识未必都是社会学意义的，它完全有可能表现为一种审美的群体潜意识——是以群体潜意识中约定俗成的积淀而成的审美惯性与个人的审美探究之间的矛盾。

个人作为一种社会的存在，也必然具有一定的社会审美意识。彩陶刻画的原始人不会去苦心孤诣地追仿明清文人书法的儒雅风度，这就是一种社会的规定而不是个人的理性把握。但个人毕竟还是一个自足的"主体"，只要有个人的不可取代的存在，就必然会有它与社会之间的对立，于是，审美的个性与审美的群体潜意识之间的对立几乎是天经地义的，它本来就是社会生活的一个侧面。

群体潜意识的审美代表了一种惯性，它的发展是缓慢的、稳步前行的。它可以代表一种审美环境或审美基点。比如象形，代表了一种美的意念和造型意识，当它被固定为某一顺理成章的社会文化现象之后，个体就会从两个方面去打破它的均势。一是从文字表意这个使用角度出发，把已被异化的图形文字再异化回符号系统中来。二是从艺术造型的审美立场出发。这种否定之否定不是一种复原——再回到陶文刻画上去，相反，它是一种更高层次的升华：立足于符号意识，但却在摒弃其"形状"的同时加强其抽象造型的美学含义。后一个符号比如秦篆的符号，已经远远越出了前一个符号如陶文刻画的历史规定，而超越的根本原因，即是因为后一个符号有审美的介入，它当然是个体努力的结果。

困难的是这些个体的努力不明显。尽管历史上不乏仓颉造字、程邈创隶等传说，但大都是毫无根据的英雄史观式的附会。因此，我们在此中看到的是一种个体依附于群体潜意识，再以群体潜意识为表现形态的发展规律，这正是艺术尚未自觉以前的必然现象。于是，就有了早期社会文化发展的缓慢性。与后世瞬息万变相比，早期文化的进程是以千年为单位计算的。这种缓慢性证明了一个十分重要的道理，在上古时期，个体基本上没有什么独立价值，个性的审美探究只有在依附于群体潜意识的审美惯性之时，它才能偶然闪现一下价值的火花。至于审美的群体潜意识的蠕动，又必须再依附于社会的发展如政治需要、伦理观念制约等一系列外加的因素之上。所谓的"积淀"，我想大约就表现在这种缓慢性和依附性方面吧？

就社会整体而言，积淀是非主动、非理性的。在整个泛文化背景的探讨中，我们找到了同一表象但分属两种性质的观念依附：一是美对于善的依附，以文献记载为依据；二是主体对于客体的依附；三是个人对于社会的依附。第一种依附是两个抽象之间的依附，第二种、第三种依附则分别是哲学、社会

学立场的依附。作为观念前提，它们大致包括了书法理论依附性所具有的观念内容方面的基本内容。

再来看文化背景。

上古时人们并没有如今天的对事物或现象严格分类的嗜好。如前所形容的那样，那时是混沌一片的。书法等同绘画的这种混淆，在今天看来是几乎导致取消书法本身的、最不能容忍的现象，但在上古时代，它却是十分正常而且轻松的一个存在，不但没有人会对它表示怀疑，而且上古时候，只有视与听（具体表现为"五色""五声""五味"……）的感官上的差别，故而早期的审美极难与作为感官享受的快感相区别。至于"视"这一范畴中还有什么抽象符号与具体形象的差别，原始人很少有条件去这么想。要再进而理性地构成书法与绘画这两大类型更是异想天开。所以我们才会看到同样具有"象形"特征的绘画文字的存在。严格地说，当时人也未必能分清它是书还是画，而且他们也不关心这种区别。如果没有先民们"立象以尽意"的文化传统，没有那强大无比的文字表意实用功能的制约，以及由此而来的某种艺术思考，书画合一的现象未必会如此迅速地消失。当然，如前所述，文化传统与实用功能制约的力量是十分强大，难以抗衡的，它正是一种相对于个体的"群体潜意识"，或相对于个人的"社会"。因此，这种转变又是必然的。

混沌一片导致缺乏分门别类的能力。比如在文字与艺术之间分类，在社会学与审美学之间分类，在书法与绘画之间分类等等，既然没有这种种分科意识，作为它的依附自然也就不同于我们素日所习惯的在两个原本对等的门类中产生的依附。换言之，不是在对等的各具有本体性的书与画两类之间产生依附。在当时根本没有什么书与画的区别，书即是画，在这一形态中，画的成分占主导则变成画；书的成分占主导因素即走向书。一切听其自然，听命于当时文化背景给予它什么样的刺激与诱导。因此，所谓"依附"，是我们人在已有分类概念前提下的归纳，原始人是无所谓依附不依附的。

观念的依附导致了实际存在的依附。美服从于善，个人服从社会，主体服从客体，落实到书法批评上，则是书法（美、个人、主体）服从于文字（善、社会、客体）。换言之，即艺术欣赏服从于应用需要，这是一种艺术形式对实用的依附。如果说观念的依附是一种文化的较泛泛的特征，那么艺术形式的依附则是一种唯书法独有的较专门的特征——它是可视的物质形态。前者是思维层次的，后者则是物质层次的。自然，这是一种相对于书法批评而言的艺术物质。

观念的依附既有包罗万象的一面，又有较空泛的一面。艺术形式的依附则既有较狭隘的一面，也有较具体的一面。书法依附于文字是前两章讨论已久的老问题，对于书法批评而言，它显然是看得见摸得着的一种实际"存在"。而且它的理由也是完全物质的。因为文化能力的低下，因此人们缺乏一种分门别类的意识，正是这种听其自然的现象，使依附本来具有的混淆不清的缺点变成了当时文化发展的最佳选择。在观念上的依附这一思想背景下，又加上一个缺乏分类意识的"实际文化背景"，谁要再对书法依附于文字的形态大感不解、喋喋不休，那简直是少见多怪。于是，一切后世看来或不可思议，或不能容忍的怪现象，在当时是以最心平气和也最理直气壮的方式稳稳地存在着、持续着、伸延着的……

书法依附于文字，是一种带有历史痕迹的文化现象。这种文化现象的背景构成十分复杂。直接具有逻辑因果渊源的，是美依附于善的上古审美发生学的特殊原因。其哲学和社会学的背景，则是个人与社会、主体与客体矛盾的同构。其文化物质的背景，则是分类意识的尚未苏醒。如此看来，书法依

附于文字虽是某一个别的文化现象，但它作为一个具有极高浓度的点，却几乎包含了全社会、全文化的基本范畴。这种综合的特征，是否也正意味着由于在更广的范围内缺乏分类与较严格的界定，因而不同层次、不同角度、不同范畴的相近内容都走到一起来，构成了一种互相作用的文化机制呢？这样的判断，不会是毫无根据的吧！

【思考题】

1. 指上古时代是审美服从于伦理，即"美"依附于"善"，这样的看法是否正确？它在我们探讨的书法美学史上具有什么样的含义？那么进而论之，对个人服从社会、主体服从客体、书法服从文字等命题呢？

2. "立象以尽意"，指明了形式与内容相对应的关系。那么这个"意"是否可以暂时被理解为倾向于"善"，而"象"则可以被理解为倾向于"美"呢？

【作业】

1. 如果说是美依附于善，个人依附于社会，那么在审美史上，对美的追求应该是个人依附于审美的群体潜意识。请撰文论述上古时代的具体书法（文字）现象中这方面的实例。

2. 请论证上古时期书法对于文字的依附，并重点讨论此中审美屈从于应用的时代标志——为什么我们指篆书以前的书法美是"不自觉的"？

第二节　依附于文字的实用观

历史规定了早期的书法理论依附于文字理论，就像早期的书法依附于文字一样。

作为证据，最明显的一条，当然是上古时期的理论（如果可以这样称呼的话）完全以文字性格为旨归。它专重于结构，对空间最敏感。而这一旨归，与文字理论的侧重点几乎没有什么差别。不同点仅仅在于，文字学家从中发现结构的条理性和结构的符号指示含义，而书法家们则从中寻找结构的视觉造型和空间构成，结构是两者的共同起点。但本来，书法是应该有自己的起点的。

导致这种现象的理由也一目了然。因为书法在当时的实践过程即是一个以结构为轴心的运转过程。陶文刻画是纯空间的，缺乏线条美的应有内容。甲骨文也同此，在空间造型方面，它明显地进化了陶文那种稚拙感，塑造出一些相对较完善、较有处理意识的各种面积各种排叠方式的结构来。但在线条上，它仍然没有什么突破。金文本来是个十分有希望的范例，像《散氏盘》《大盂鼎》之类的作品，其中散落出一些最有艺术气息的线条变化效果。线条的使转提按、疾徐顿挫，都有了相当明确的动作意识。但前人对此似乎并不珍惜，他们随随便便地对待这些新颖的倾向，并不重视同样经过反复实践，又在漫长过程中被吃力地"积淀"起来的线条美的价值。于是，在后人一片惋惜声中，上古时期刚刚初起的书法审美萌芽，又被打回到空间至上的秦篆中去。一切又恢复了一潭死水式的平静。结构，结构，没完没了的结构。

金文作为一种文字形态的成功，与它作为艺术形态的夭折——至少在发展方向上的夭折，恰恰证明了书法理论具有明显的依附性。试问，在同一时代，不管是古诗、《国语》《周易》……有谁提出

过在结构之外还有一个线条美的观点？从某种意义上说，金文的出现是书法史的福音，同时又是它的悲剧。作为福音，它向先民们展示了如此成系统的抽象空间造型——我们完全可以说，只有到了金文时期，汉字（书法）在造型方面的艺术积累才算是具有鲜明的体格，说它是在严格意义上书法史的第一站，要比说甲骨文乃至陶文刻画是书法史上第一站可行得多，其原因不是别的，因为金文第一次以自身魅力展现了书法造型完整的、有体系的审美价值。另一方面。它又为我们带来了对书法来说更至关重要的另一构成因素——线条美。它的线条动作、线条节奏、线条旋律与基调，乃至线条最基本的意识，无不是地道的艺术内容。没有它的鸣锣喝道，没有它作为先行的示范，后世隶书、楷书的线条就不会蔚为大观。

于是，我们看到了金文在线条美方面的本体价值和历史价值。前者标志着它已形成独立的书法形态而不再单靠依附于文字结构苟延残喘；后者则标志着它在历史发展的关键时刻起到过拨转航向的重大作用，它的启迪后学的价值是无与伦比的。

但正是有如此早熟的成果，使它的悲剧气氛越发浓重。这是因为，在金文发达的春秋战国时期，我们竟没有发现一份历史典籍对它的突破有过翔实的记载，它在实践中如此艰苦开拓，但它在理论上却绝对缺乏指引。自生自灭，放任自流是它唯一可能的悲惨结局。如果说我们在结构方面已经看到了它与文字共享的"立象以尽意"的精辟论点，并为此曾经稍有振奋的话，那么对于金文中的线条美，当时的理论家们简直麻木得令人失望。结构上的高级程度与线条上的一无积累，构成了早期书法理论中最难以解释的奇特现象。

也许，这正是依附于文字理论的结果。因为文字符号只需要造型；至于线条，只是构成造型的一种元素而已，它当然没有独立性格，因而也犯不着另立门户进行研究。但是否还有另外一些理由？

李斯的出现使文字学家们欢欣鼓舞，但却使书法艺术家们沮丧不已。他虽然挂名为书家，但却毫无艺术气质。他竟然对金文的线条美熟视无睹，仍然醉心于在结构圈子里做无比认真的排叠工作。"书同文字"是强权的威慑，它的最终效果，却是把丰富的六国金文的线条意识扫荡殆尽，只留下一个孤单单的圆箸线形以为结构提供最优质的，又是俯首帖耳的服务。因此，我们在秦篆中看不到任何关于书法的完整情态，总是偏于空间造型的完美绝伦，但对线条的理解能力却几近于零。因此，按照书法是线条律动与空间结构造型互相制约的产物这一不二法则，它所拥有的空间造型美则美矣，却独独没有生命的情态。不对造型元素线条作艺术立场的分析，使秦篆在我们后人看来，像蜡像馆中泥塑木雕的美人，却不是生命中巧笑倩兮、顾盼有情的活泼少女。

无独有偶，挂名李斯所作的《仓颉篇》至少是理论著作，我们也看到了对空间美的专注而毫不关心线条的美感，理论的迟钝正反映出理论的可悲，这是足以令人扼腕三叹的。我们不禁想起了《周礼》的六艺之说，在《周礼》的六艺之一"书"中，一切都是十分明确的，象形、象事、象意、象声、转注、假借的阐释，正是一种空间至上的阐释，它的目标，当然是指向文字的结构部分即书法的造型部分，但这在《周礼》时代是十分正常的现象。一则历史还未提供线条观念崛起的基点；二则实践中的陶文刻画和甲骨契刻乃至早期金文也还没有明显的线条美意识。但到了李斯时代，一切客观方面的原因都改变了，不但已有两周金文那十分成熟的线条表现意识，更有攀援实践而起的观念崛起的可能性。至少，它肯定在培养一些人的线条意识，比如整天凿打铸造着这一切的工匠们，或整天面对

着青铜器皿的诸侯大夫们，耳濡目染、朝夕相处必然会唤醒他们隐蔽在心灵深处的线条审美冲动。在此后又过了上百年之后，李斯怎么竟对这方面的积淀熟视无睹？不但在理论上避而不涉，还在实践上生造出一个秦篆对之加以扼杀而毫不惋惜？

理论依附于实践，艺术理论依附于实用文字需要，李斯时代的文字理论是最好的证明。但是，我们不能简单地下结论说李斯的《仓颉篇》一定是实用至上，或李斯的秦篆一定是纯出于实用文字目的。如前几章分析的那样《仓颉篇》还包括了《爰历篇》《博学篇》等，在过去是作为文字教科书而存在的。作为识字课本，合三书共五十五章近三千字，其最引人注目的是间架结构，只有从间架结构中才能区别每个字的不同形象和含义。线条是不参与其间的。但作为学写字的课本，则结构虽仍是主要内容，但线条也逐渐重要起来。以秦篆推之，《仓颉篇》所提供的范字在线条上虽没有如节律、表现等纯艺术要求，但也会有一般的审美要求。至少该写成挺拔直线的不能写成歪斜扭曲，该写成漂亮弧线的不能写成锯齿状，这即包含着某些线条美的要求在，而这一条挺拔的直线或一段有韵律的弧线，并不是费朝夕之功即能唾手可得的。它需要日积月累的训练，在训练中，应该就有了一个审美观的培养、确认的过程。这个过程，显然是具有书法批评性质的。

不但对《仓颉篇》的推测是如此，对秦篆的实际检验也无不如此。秦篆的结构姑且不论，它的线条却是纯中锋的圆润形态。这在早期是个难度极高的艺术要求。说它难度高，是基于每个人都必然有过的经验。用一支柔软的毛笔画线，画出粗细不等的线只需信手而来，但要画一根纯中锋的，不偏不倚的，且又是粗细均匀不容半点顿滞或迅捷变化的线条，没有手中力有千钧的控制能力和训练有素的技巧，是万难做到的。中锋用笔之所以在后世被奉为度世金针、不二法门，在于它难度极高，不易掌握。

但十分奇怪的是，秦篆这样出于实用，又是结构至上的文字形态，如果仅仅从一般的概念即理论依附于实用、艺术依附于文字的原则出发去解释，简直是南辕北辙。实用的要求是书写方便、迅速、易识，而秦篆的中锋用笔于易识虽无关涉，但于书写既不方便且极为费力，而且书写速度也必然极缓慢。于是，出于实用目的的秦篆，在书写过程中却向我们提供了一种最不实用的范型，倒是同时的诏版权量和秦隶等书，在实用方面既方便易用，在艺术上也天趣盎然。

不管书法史家们对秦篆持什么态度，有指它为书体发展一个阶段的，有指它为毫无代表性的，我们在此处不涉及对它的价值判断，而仅从批评史的立场上提出蕴含在秦篆书体中的一个事实：它的结构定型虽是出于文字整理的目的，但它的线条却不无一些审美的含义在内。

自然，秦篆是一个特殊的类型。它在应用文字中并未被大面积推广使用，它一直是代表秦王朝在"书同文字"方面的物质象征，行使着文字的"图腾功效"。亦即是说，它只是一种在特殊情形下使用的符号象征。《秦山刻石》《琅琊台刻石》《峄山刻石》等丰碑巨碣，无非是一种图腾性质的崇拜象征。所不同的仅仅在于秦篆是"图腾"式的文字，因此它还立足于文字，可读可识，仅在皇权崇拜的环境中使用；而族徽符号是一种文字式的图腾。说它是文字式的，是指它的抽象符号特征而言；说它是图腾，是因为这只是一种象征，并不具有表意可识的文字功能。正是因为秦篆不是一种严格意义上的应用文字，它有象征、装饰的一面，因此它就有可能在艺术上花费工夫，倘若它真的置身实用，则威力无比的实用浪潮会把它那恭恭敬敬的中锋原则冲得七零八落，再也不会有保存的可能。

于是，秦篆是比较具有装饰性的，因此它有可能寄寓某些审美标准。诏版书和秦隶是完全实用的，因此完全以书写便捷为要，应该是不太具有审美性质的。但历史老人在这里与我们开了个大玩笑。有可能寄寓某些审美标准（如中锋、如等距离排叠）的秦篆，在实际上却是最缺乏艺术性质的；而毫无审美意识、纯粹出于使用目的的秦隶等，却是这一时期书法艺术王国中的奇葩。这种扑朔迷离的历史现象，真让人百思不得其解。

对于书法形式依附于文字应用目标的原则还需要重新检验。我们在上述矛盾现象中发现了书法审美有两种不同的性质：一种是如秦篆式的主动、理性的；一种是如秦隶式的被动的、感觉的。并非是所有的审美都依附于文字实用，只有被动的、感觉式的秦隶中的审美，才基本上依附于文字形态，而与自陶文刻画、甲骨契刻直到金文以来的历史传统相吻合。秦篆则是个例外，它的主动的、理性的审美意识的表露，与文字实用的要求基本不发生什么因果关系有时还背道而驰，从而与后世的宋代抒情主义，明清表现主义的书法批评浪潮保持一致。

被动的审美竟然会成为一种惯例，并足以构成书法批评理论依附于文字理论的一个证据；而主动的审美却在整个实用浪潮中任其浮沉，既没有引起人们注意，也没有被文献记载下来（而它本来是最可能引起理论的关照与总结的），这种交错向我们揭示出一个无所不在的真理：存在决定意识。在社会尚未提供书法艺术本体发生发展的土壤之时，主动的审美毫无用武之地（尽管它本来应该是书法发展的方向）；而被动的审美却左右逢源，游刃有余。这种被动的性质，才会有能力决定早期书法批评向文字作全面的依附；而这种被动本身，有可能使书法理论无机会崛起。读者一定会想象到，一旦书法理论出现后，它必然会对主动的审美形态如中锋、中间分布、计白当黑，还有势等等予以真切的注意与提倡。

——缺乏土壤！

——作为主导的是自发的、被动的审美意识！

只有在这一观念前提规定下，我们才可以说书法是依附于文字，审美是依附于实用需要这一结论是有价值的。表面的专注于结构的理由只是一个初步的理由，但现在，我们通过发掘得出了一些较深层的观念上的结论，这是令人振奋的。对这些观念上的结论，我们完全可以从书法批评的理论立场上去作出诠释。观念的存在即是批评意识的存在，这个原则在前面已经被强调得十分透彻了。

最后的问题是：这样的探讨是否意味着书法审美依附于文字实用需要的总体结论取向有失误？我以为并不。缺乏主动的审美意识，缺乏理论崛起的文化土壤，这即意味着书法结果还是不得不向现代的文字理论系统求援，这就是一种依附。被动的审美占据主导地位，亦即意味着主体与理性的难以介入，也就缺乏艺术理论把握自身的可能性。因此，在一定历史阶段中，文字理论仍然是书法理论赖以存身的躯壳。作为一种带有明确指向的估价，它仍然是符合客观事实的。这不禁让我们想起了同一时期在绘画上的同构现象。与书法（文字）系统相比，绘画在审美方面所具有的主动性应当更为清晰，它从发轫伊始即是为了欣赏需要，《荀子》中曰："声色之好，人所同欲。"但我们如果纵观早期绘画的生存形态即会发现，它的依附性质比书法有过之而无不及。比如，彩陶上的图案纹饰，是依附于陶器的实用而存在；青铜器、玉器和铜鉴上的图案纹样虽然细密富丽，而且在艺术上已经有了很理性的把握，但它的存在，还是不得不屈从于器皿本身的实用规定。至于帛画、漆画和画像砖，无不具有

极高的审美价值，但又无不显示出艺术依附于社会生活、依附于实用环境的种种表现。因此，对早期的中国美术，我们也不妨看成是具有浓烈工艺制作气氛的一种依附形态的美术。与早期书法依附于文字是同一种性质，又是受同一种社会文化背景所规定的。它的形成，都是审美意识完全缺乏宏观意义上的主动把握能力所致。对于这种自发、被动的审美活动特征，我们应该从群体潜意识方面多加思考。

【思考题】

1. 为什么我们在本节开始，即提出文字学家（指认文字的符号表意功能者）与书法家（指认文字的视觉造型功能者）两种不同的立场？它对于理解本节标题"依附于文字的实用观"有什么帮助？

2. "空间至上"——结构至上的倾向，为什么相对向"实用的文字"而不是指向美的？为什么我们在它的对应面——线条方面大谈"美"的存在与价值？

【作业】

1. 请以秦篆为基点，对书法的美与实用在不同情况下的不同表现进行有层次的分析与排比。撰写论文一篇。

2. 在本节中，我们提出了秦篆（主动的、审美的、理性的）、秦隶（被动的、应用的、感觉的）两个对应形态。但我们又从审美史立场上肯定秦隶的美并指它为书法史上的一代典型，这岂不是自相矛盾？请撰文证明它作为结论的合理性。

第三节　依附于泛文艺的美学观

书法批评史研究者们将发现，他们很难否认在上古书法依附于文字之外，还存在着另一种依附。

因为书法没有独立性格，因为书法理论只是一种附庸，所以，一旦书法在实用的文字演进动力之外想寻找一种新的更本体的动力，它往往会很失望，因为在文字以外。它没有更符合自身标准的内容了。

说到全社会范围的美学观念的产生，与书法既有关系又没有关系。从书法是一种艺术门类的立场出发，美学观与它当然有关系；从书法当时依附于文字实用需要的立场出发，美学观与它没什么联系，这是第一重对比。第二重的对比恰好相反，从书法的物质基础和历史基础出发，它与文字表现为一种良好的融洽关系，休戚相关，生死与共；从书法的观念基础出发，则它与美学观念之间是一种因果的支配关系，文字代表了书法的物质面，美学观代表了它的精神面。在后世，我们毫无犹豫地认为书法与美学观的关系是首要的，但在先秦时期，则书法与文字的关系似乎更有实际价值，尽管它的层次远远低于前一种关系的层次。

依附于文字的关系既如前节所述，那么，依附于美学观这个较高级但也较抽象和空泛的关系，在早期书法理论（文字理论）中是否也会有些表现呢？它的重要性和实际价值虽不如前者，但它对未来发展所起的指向作用却使人对它不敢稍有怠忽。与上一节的依附面对过去的总结整理相反，这一节的依附，书法理论对泛审美观念的依附，则是面向未来的。它会提供一个以后书法发展的观念前提与认识起点。

但这仍然有一个特别的前提。作为一种理论上的总结整理，它的意义在于后世；但作为对过程的

回顾，则过程中的种种内容却都应该前于实践，也即是说，必然是先有了某种观念上的支配，才会产生种种实践成果，即使这种观念在当时是十分初级，甚至是潜意识的也罢。书法理论在它最幼稚的萌芽期是依附于泛文艺立场的美学观，也完全符合这个时间上的规定。依附本身，就证明了美学观那无可否认的先期成熟，书法理论不管是依附或者是利用、借鉴，都只可能是后来者。

之所以这样说，是因为在上古时期，我们几乎看不到书法理论自身的存在痕迹，这是十分正常的，每个读者都会欣然接受的事实。本来，沿用书法理论对文字依附一节的讨论方法也可以应付过去，但细心的读者是不同意这种简单的不分青红皂白的"沿用"。因为现在性质变了，现在讨论的是有书法艺术本体性格的观念方面的内容，在实证之外更重要的应该还有一些什么。由是，讨论的第一个前提应该首先获得确认，立足于实际的物质形态，我们可以采用历史的立场，对早期书法或书法理论雏形采取文字的审视角度，因为当时的实践情况就是如此。但立足于美学观的观念形态，我们则必须采取书法本体的艺术立场，以严格的书法理论批评应有的体格与审察态度去考察上古时期的雏形状态，如果有可能找到直接的理论上并没有向我们提供的现成的成果，则必须深入发掘可能在日后成为书法理论的种种原始诱发因子，或是一些可能转化为书法理论观念的种种文艺思想。前者是较狭窄的，后者则是比较宽泛的。

"立象以尽意。"而象要"立"，即是一种早期隐藏着审美需求的诱发因子，以后的书法理论和绘画理论无不沿此而进，这是《周易》的理论提示。"大象无形""信言不美"，又是后代书法理论遵循的一大法则。故而在后世，书法的抽象性始终是理论立足的基础，这是《老子》的审美启迪。"声色之好，人之同欲""目之于色有同美"，又是一种坦率的书法表现的艺术立场。于是就有了后世的为艺术而产生各种艺术思潮和产生各种表现形式的可能性，而不再囿于古老的文字记事表意的实用功能。这是《荀子》《孟子》给我们的观念诱导。如果说"立象"在这里指的是卦象，因此它不属于书法（文字）理论，那么"大象无形"式的启迪与"目之于色有同美"的诱导，也同样不属于书法（文字）理论，它是一种美学观式的广义上的文艺理论。书法也可以引用它，但也只限予一种同样的引用而已。在此中，也还是没有书法本体理论。

两种引用（依附）的对象是不一样的。《周易》的一类是向某一具体理论形态的依附，是在性质上构成横向并列的依附；以书法服从于《周易》《老子》的一类是向一种审美思想的依附，是在性质上构成一种主次、大小的领属关系的依附，以观念（抽象）领属书法理论（具体）。在早期分类意识并非很强的情况下，向大于自身的观念依附比向并列于于自身的另一理论依附的可能性要大得多，因为在当时，成形的理论形态实在太少而且属性也并非一目了然，但观念却无时不在，它笼罩具体的作用古今并无二致。

我们曾经对"六书"理论中的造型意识的美学含义作过哲学立场的分析，并引用了上述从《周易》到老庄的种种理论成果以为理解之助。我们认为，它们与书法理论的立场相对较近些。但在当时，我们没有引用孔子的理论和美学思想。他的理论当然有价值，但尚不能直接证明书法之所以为书法、书法理论之所以会有如此种种形态的原因。那么，在本节中，我们打算以孔子的美学观来重点讨论"书法理论对泛文艺的美学观的依附"这一命题。很显然，一旦把讨论范围扩大，不仅仅停留在观念的检讨上，则孔子对我们的启发，他的学说对后代书法理论的影响是不可忽略的。倘若读者能把本

节以孔子为重点的研讨与以《周易》、老、庄等的研讨结合起来，就能大致获得一个观念上的轮廓：在书法批评意识即将发轫的前夜，历史为它准备了什么样的审美观的认识前提。

孔子美学观的第一个足以使书法理论在观念上作为前导的，是他的"兴、观、群、怨"的论点。

这是孔子论诗的著名理论。它牵涉到了诗的社会作用和心理特点，作为一种文学艺术的欣赏，美感心理始终是其中最为重要的学术课题。依照我们刚才分析的惯例，我们可以从较宽泛的观念检讨的角度，看看它为后世书法理论提出了哪些有价值的内容。这是一种从诗歌理论向书法理论的转换，但更是从较广义的美学理论向作为领属的某一具体艺术门类的转换。

首先是"兴"。孔安国注："引譬连类。"指诗歌可以使欣赏者的精神得激励、感动、振奋等，这种美感心理的成形，首先是基于欣赏者自身具有丰富的联想能力和生发能力。在此中，我们发现了两个有价值的命题：第一，艺术应该催动人的感情，应该通过"引譬"，而不是直述概念的方式。这种"引譬"，实质上即是形象的艺术功能受到尊重。它在书法上的表现即是对"象"的突出重视：从表意的符号之象到状情的艺术之象，是一个有理性批评意识支配下的必然过程。虽然在早期，我们看到更多的是被动的审美意识，缺乏理性，但在群体潜意识中，必然已经有了很多主动选择（它必然是理性的），只不过它不占主流地位，在表面效果上也未必那么明确而已。第二，艺术欣赏过程应该是一个想象力的施展过程，"引类"的含义即是举一反三，但因为需要提供引类的最大可能性，于是就有了对"象"的浓缩加工。概括力越强，"引类"的弹性也就越大，反过来，形象的表层太具体太明确，则"引类"的可能性就越小，因为规定得越清晰则灵活的余地越有限。在这一点上，书法向象形文字过渡之后又回归到自身的抽象（但有制约）中来，也十分符合提供"引类"的审美驰骋天地的"兴"的要求。

因此，对形象的尊重与对形象在诱发想象力方面的浓度提炼，可以看成是孔子的"兴"在泛审美立场上对书法形成过程中的有益提示。关于这两个特点，其实际例证在前几章已有涉及，此处，我们更多地可以从批评意识方面加以联系与估价。

"观"的含义与书法理论并没有太直接的渊源关系。"观风俗之盛衰"在文学方面表现最直接，书法中当然也有社会功利目的，并且在后世，也有一些理论家对此十分注意，但在早期，它还不算是个典型，我们对它只作一般肯定，但不作特别的肯定。

"群"的理论主要立足于有效的协调、交流社会中人的感情，被认为是诗的一大功劳。这同样也是书法艺术的作用。孔安国注此曰："群居相切磋。"即指它的交流人类情感、思维的功能。其实，这一类根本毋庸赘辞。只要是文学艺术，它的目的都是为了交流。甚至我们不妨倒过来说，文学艺术就是为了交流——情感交流、审美交流、思想交流而存在的。从"哎哟"的劳动号子中产生音乐，从狩猎动作之中产生舞蹈，古书法于此当仁不让。只不过，它除了一般文学艺术所具有的特征之外还有个性特征，它有一个"双通道"：它的文字，表现为文学式的诗的"群"；它的造型，表现为书式的表象的"群"。只要书法家都遵守文通字顺的书写习惯，而且写的还是字，则这种双通道式的"群"证明书法在交流人类感情方面至少是毫不逊色的。后世蔡邕的"书者散也"的理论，我想与"群"就有割不断的、但也许在表面上并不明显的观念联系。

至于"怨"，孔安国注为"怨刺上政"，这当然只是一个方面，事实上它应该在广义上代表了人

类不断否定自身、否定现实以求进步的情感状态——就像后世的"愤怒出诗人"的理论一样。这在书法上自然也有表现，但作为一种观念形态，它并不具有典型性，在某些情况下的抒发感情并不是书法的专利，所有的文学艺术都有这一特点而且做得比书法还出色或更直接。因此我们对此也不具有太浓的兴趣探究。

虽然"兴、观、群、怨"并不是互相割裂的一个统一体，但我们还是从书法批评意识萌生的立场出发，侧重撷出"兴"和"群"这两个概念，而将其他两个更泛泛的观念略去，以突出书法理论应有的特定审视角度，使讨论不至于太过泛泛。结论也很明确，从"兴"中我们发现了书法批评对形象的特殊理解；而从"群"中发现了书法批评对自身所规定的抒情功能和社会交流的功能。前者可以作为书法理论在形式观方面的观念前导；后者则可以作为书法理论在艺术性质、审美性质方面的成果积累的第一个观念基础，它们对书法理论崛起所作的贡献，其取径是不相同的。

孔子美学观中第二个使书法理论感兴趣的结论是"文质彬彬"。《论语》中云：

　　子曰：质胜文则野，文胜质则史。文质彬彬，然后君子。

在《论语》中"文"是个十分宽泛的概念。"君子博学于文"，"文"是指形诸于书面典籍的文化知识。"文之以礼乐"，"文"是指君子应有的修养与风度。"焕乎！其有文章"，"文"是指华丽的文饰和文采。"郁郁乎文哉"，"文"是指总体文明、文化形态。因此，"文质彬彬"的"文"，至少应包括上述的这几种含义。相反，与"文"相对的"质"，则应该是一种质朴、本质、内在品质、质拙乃至缺乏主动意识的上古自然形成的文化形态。

书法依靠文字为形式起点，这使它从一开始就必然与"文质"的"文"这一方面发生千丝万缕的关系。它是文字，当然就有了知识。它提供物质形态的文化，当然就有了文明意识。它的出现是艺术的出现，这当然也就有了"文采"之类的表现与美化。最后，"字如其人"，于是书法被指为能从中见出人格来的神奇媒介，则君子、小人之风度、素质和修养，自然也是非他莫属。毋庸置疑在孔子的观点中有"文质彬彬"的辩证性格，他并不忽略"质"的价值，而是主张两者的统一，但在我们看来，这可以导出两个不同层面的答案：第一，书法既然是艺术，那么它的表现性格决定了它必然对"文"更有亲近感。因此，它应该是"文"的代言者，而不是像文字的实用那样是"质"的代表。第二，作为一种艺术风格而存在的"质"，如古质、质实、质朴等等，它本身也是一种"文"的表现形态，是一种艺术表现的性质而不是作为内在人格、品格的性质，这是一个方面；另一方面，则上古时期那种以自然为美的"质"，在后世艺术家看来，既有浑朴自然、不受理性限制的天成的优处，也有较为粗陋、原始、落后或被动的拙处，前者使它比较具有广泛的生活面，审美趣味十分活跃而且不狭窄；后者则使它质地松散，缺乏提炼因而缺乏浓度，审美活动的层次不会太高。书法的"文"当然可以在审美取向上保持作为"文"的一种手段的"质"的风度，它也可以在后世的文明层次上去缅怀上古那浑朴自然的"质"，但至少，它不会复归于上古时期。就像今天书法家对甲骨文和汉碑的回溯，或画家对彩陶纹样的一见钟情一样。人们醉心于在风格层次上的"质"，但一般很少去沉湎于思维层次上的"质"。前者富有魅力而且有一种迷人的距离上的神秘感；后者却是粗鄙、低智能的标志。

因此，"文质彬彬"作为人的本质和理想的一个具体标准，它是不偏不倚的，必须认真掌握其火候。但作为一种审美方面的命题，它在历史上却表现为对文的倾倒。道理很简单：第一是因为艺术

应该美化生活（或者叫表现生活），它应该在广义上为生活提供美好的理想。这种美化和理想化，必须是文的结果；第二是艺术当然必须有技巧，要讲究表现，这也是"文"的结果：目的和过程。我们在此中看到艺术对"文质彬彬"命题的有趣阐释。内在的人格、品格或伦理品质对艺术当然重要，但这并不是艺术的专门任务，艺术的目的首先是告诉人们美而不是其他——书法又岂能逸出这一规定之外？或者，书法理论、观念、批评意味岂会与这一倾向背道而驰？

那么同样地，在落后简陋的先秦时代，"质"是它的既有形态，而"文"却是朝夕向往的思想，那么，孔子在当时提出"文质彬彬"的标准，岂不也包含了某种对"文"的特别重视？"质胜文则野，文胜质则史"，在这个诠释中，"野"标志着粗鄙、拙陋；而"史"却可等同于志、诗、文化。那么，作为一种并列对比的后果，应该也同样是并列的，"野"和"史"之间竟在措辞上是如此地带有褒贬倾向，岂不也正证明了孔夫子那种微妙的心态以及当时社会在历史限制下的特殊希望？——书法实践有没有这样的希望？书法批评在日后的文献记载中是否也明确地表达了这种意愿？我想接触过书法理论典籍的读者，一定会毫不犹豫地持肯定态度吧！

如果这两点是确切无误的话，那么，"文质彬彬"观点对书法理论的点化，似乎也应该是书法批评史上一个较现成的正面估价。由此而想起在古文字学上，对"文学"之义有一个有趣的分野，见于许慎之说：

> 仓颉之初作书，盖依类象形，故谓之文。其后形声相益，即谓之字，文者物象之本，字者言孳乳而浸多也。

——《说文解字·序》

是则依类象形应该是最有造型意识，所包含的艺术因子应该也最多，其目的也最可能掺杂或复合着文字与图画的实用与艺术的双重性质。而孳乳浸多的"质"，却是完全出于表意的实用需要，其艺术因子也隐藏不露，最多只能看到一些不自觉的呈现。如此看来，在某种程序上说，文质彬彬之"文"倒与文字之"文"有大致相近的一面，从审美立场上去看它们，或从对应的"质"和"字"的立场去看它们，都会发现这种似乎是巧合但又十分有趣的共同点。那么，我们至少又找出了一个也许不太严密的佐证：在书法的基础文字中，有一个"文"的艺术潜在因素，这是它的优厚的先天性质；在书法赖以发展的审美观念动力中，也有一个"文"的艺术表现要求，这是它的优厚的后天发展环境。它真是个左右逢源、如鱼得水的幸运儿。

孔子美学观中第三个为书法理论作出过贡献的，是他的"绘事后素"的主张。

关于"绘事后素"，目前可能有两种不同的解释。第一是从孔子原文的立场上进行推断。我们先从原文说起：

> 子夏问曰："巧笑倩兮，美目盼兮，素以为绚兮。何谓也？"子曰："绘事后素。"曰："礼后乎？"子曰："起予者，商也，始可与言《诗》已矣。"

——《论语·八佾》

这显然是个借喻。依"礼后乎"一句，我们知道孔子是在讨论《诗》的伦理道德含义，而不是审美含义。"巧笑倩兮"一句，出自《诗·卫风·硕人》，本来是很有鲜明形象的艺术作品，子夏问是代表什么意思。孔子的回答是"绘事后素"。据刘宝楠《论语正义》："绘，画文也。"我们此处姑

且以它作为美的标志（包括外貌、体态、形象）；而"素"，本义是指白缯，它当然与"绘"相对，从道德的立场出发，则绘既为美，则素应当象征着善。于是，两个十分鲜明的视觉形象，被赋予一层美与善之间的哲学含义，表象的变成了理念的，具体的变成抽象概念的。正是顺着这种隐喻，子夏才会接着问："礼后乎？"因为素代表了一种善，"善"在过去是以伦理性质的"礼"作为支撑点，故而从"素"能引出"礼"的概念来。郑注有曰："绘，画文也，凡绘画，先布众色，然后以素分布其间，以成其文，喻美女虽有倩盼美质，亦须礼以成之。"对此是说得十分透彻的。

但这显然不是审美应有的立场，这是一个比较广泛的思想命题——尽管它对审美有启发作用。古来大多数人，都是根据"礼后乎"一句，顺着孔子的思路作此解释的，长期以来，已成惯例。

第二种解释，是从审美和批评意识的立场出发，不取它的伸延、象征意义，即不从"素"或"绘"中发掘出概念性的"礼"的含义，只对"绘事后素"这一提法本身进行艺术上的观照。换言之，不把它当作引发哲学思辨的媒介，而是把它当作艺术理论本身来对待。如前所述，"绘，画文也"，标志着一种五彩斑斓的视觉效果，它当然是刻意的、人工的、艺术表现的。而"素"，据《正义》："白致缯也，引申为凡物白饰之称。又物不加饰，皆且谓之素。"它当然是自然的、随意的、非惨淡经营的。由是，孔子此语的字面意义，应该是从艺术的对比角度出发而产生的结论。他认为，在刻意雕绘彩饰之后，如果掌握得当，才能更显示出物质本色的价值，这是就刻意与自然的辩证关系而言。同样地，在雕绘彩饰之后，如果有高超的技巧，则更能体现出素白（我们通常说空白）的意义与价值，这是就色彩与空白的辩证关系而言。前一种关系使我们感受到了过程的含义，以老子的话叫做"大巧若拙"。后一种关系使我们看到了视觉立场的深刻内容，也以老子的话叫做"计白当黑"或叫做"大象无形"。

美妙的对比！美妙的含义！

作为符合孔子原意的"礼"的阐发，与审美之间并没有太直接的关系，它至多只是在表示审美的社会意义上说有些启发而已，因此它不可能成为书法艺术理论在观念上的前导。而从孔子"绘事后素"的字面意思引申出来的这两种含义，却是地道的艺术性质的。当然，我们认为这并不是孔子的专利，他显然也是受到前人的启发。最直接的例证，即是《诗·卫风·硕人》的原诗中已有"素以为绚"的提法。"绚"的意义差近于"绘"，据《正义》："素以为绚，当是白采用为膏沐之饰。如后世所用素粉矣。绚有众饰而素则后加，故曰素以为绚。"其意也在于以"素"与"绚"对比，而指"素"具有映衬、突出"绚"的效果从而也反衬自身之美的功能，则是与我们的第二种解释完全一致。如此看来，尽管它是截取字面，并没有沿袭作者原意（这应该是不可取的方法），但它仍然尊重字面应有之义，而且寻出其源以为支持，作为艺术理论的特殊立场，我们应该同样认识到它的可取与可信。

"绘事后素"在书法理论中的影响是十分重要的。首先，它强调要有艺术表现，不能只停留在自然、被动、生硬的原始阶段不思进取，它不但对于文字在立象，从刻画到图形再到抽象符号体系的历程中有效地把握方向提供了观念上的前进动力——与原始刻画相比，篆书的法则"六书"就有了审美意识的选择作用；与图形的立场相比，则篆隶以后的抽象造型也就有了一个审美上的根据。此外它还对书法如何从文字的实用躯壳中变化出来，并构成完整的艺术表现形式与观念体系也起到了极重要的

启发作用。"绘"是重要的，没有它的主动努力，文明就不会发展，文化就永远是愚昧、落后的。后代书法理论无不孜孜强调技巧的重要性，无数评家对"中锋"与"势"寄寓如此专注的研究热情，作为后人对"绘"的主体认识，我想是足够了。很明显，"绘"的过程就是技巧表现的过程。

其次，它又强调不能仅仅停留在"绘"的过程中，如果说"绘"是人工的，则作为它的结果的"素"却应该是自然的、不造作的。这也就是初求平正、后追险绝、再臻平淡的艺术原则，在唐代孙过庭那里已有了很好的阐发，我们以后会专门论及。但是请注意，是"后素"而不是孤立的"素"。孤立的"素"的概念可能是幼稚、简单、粗糙的代名词，而在经过绘之后的"素"，却是一种格调上的升华，是对复杂的外象形、色进行处理后的高度浓缩、提供与取舍；因此，它是成熟、老练、精密无懈的。这种辩证关系，在书法史上也必然会起到重大作用。如果说陶文是一种原始意义上的"素"，那么象形文字即是一种"绘"，经过它之后的文字抽象造型，则是一种成功的"素"。其间的关系，是素（抽象）→绘（具象）→素（抽象），后一"素"无论在质与量上均不能与前一"素"作简单比附，两者之间相差好几个量级。至于书法艺术方面也有现成例证：如从结构至上走向用笔的艺术表现再反馈到结构中去构成笔势与体势，前者是文字意义上的结构（包括篆隶楷），后者则是富于表现力的艺术结构。故而在早期文字发展中，只有书体的差别，而在后世艺术王国中，则更多的是书风的差别。如楷有颜、柳、欧、赵等，隶有《张迁》《曹全》《礼器》《史晨》《石门颂》等，不一而足。依上述惯例，似乎也可列成素（文字结构：实用）→绘（用笔线条的催化与丰富）→素（书法流派的结构：艺术）这三个进程。

书法理论方面，我们则看到这种绘与素互相更迭、互相消长的明显痕迹。相对于秦汉的自在抒发（素）而言，晋韵是一种"绘"，然后它进入第二层次的"素"；唐代严谨的法、宋代的意则又是一种另一层次上的循环；而"绘"到了元明复古主义，在抒情立场上说又是返溯到"素"。当然，在其中的各层次观念上的循环，其原有规定已发生了许多变化。如从一般的技巧表现走向抒情，又走向格调……对这种种循环或旋转，各家尽管有不同解释，但作为"绘事后素"在观念意识上的反映，不管层次如何有异，其方法上的特征：因果嬗递的循环递进和层次递进，两者却是完全同一性质的。

孔子的美学思想是极其丰富的。特别是在后来他成了圣人之后，肯定没有一个书法理论家不是从读"四书五经"慢慢成长而来的。中国古代不会有没有读过《论语》的知识分子，那么当然也就肯定会有这样的书法理论家。因此，尽管孔子的上述观点并没有直接成为书法理论，但我们仍然应该给予它以最高的评价。它作为一种观念形态，曾在冥冥之中规定了书法发展的进步方向；而它作为一种现成结论，也必然作用于每一个曾潜心攻读《论语》的学子，并在以后他们的书法理论生涯中或明或暗的呈现出来——这是古圣人遗训，是不可以掉以轻心，更不可以视而不见的。那么，这不就是一种影响，或者从书法理论的立场上说是一种依附吗？

为了上述三个论点的讨论不至于分布太平均，而使读者得不到提纲挈领的提示，在本节行将结束之前，我们再从立体审视的角度对之做一些整理与归纳。

站在书法批评理论的依附或者说是接受者的立场，我们可以把三个论点的内在含义划归三个不同属性的范畴：

"兴、观、群、怨"理论，是一种艺术功能论的研究。它着重从艺术的交流、抒情等偏于社会功

利或是偏于审美主体的角度对书法提供理论上的启迪。

"文质彬彬"理论，是一种艺术形式与内容关系的理论。它注重内在与外表、人格与艺术表现的和谐统一。这当然是所有艺术（而不仅仅是书法）的共同要则。书法也受惠匪浅。除此之外，书法理论还从中感受到了文明进程的种种历史规定，因此它对并列的"文""质"中的"文"这一方面表现出更浓厚的兴趣，并从中汲取了莫大的观念营养。

"绘事后素"理论，是一种艺术的表现方法论。它立足于辩证法立场，向书法提供了视觉艺术中最基本的构成与对比原理，这种种原理既对书法的形式横截面提出较高的要求，也对书法的创作过程提出一些万古不移的准则。前者导致了书法理论的形式观成果；后者导致了书法理论的创作观成果。在古代书法理论宝库中，这是积累最丰富的两种成果。

当然，还有其他。

在先秦时期寻找独立的书法理论是荒唐的。由是，在先秦寻找审美观念对书法理论的直接影响或在两种理论形态中寻找共同的文献形态，也同样是荒诞不经的。我们充其量只能为书法理论寻找出一些远因——一些间接的渊源或可能产生的影响关系来。既然是远因，当然从表面上看会有失之泛泛，有时甚至是附会之感。比如像"立象"说，并不仅书法受熏陶，绘画、诗歌又岂能例外？又比如"绘事后素"，篆刻、绘画及一切传统艺术对它的尊奉也绝不亚于书法。这样看来，它确实显得太泛泛。但我们应该考虑到书法在当时的特殊性。它不但没有本体的理论，它自身也还在实用与审美之间左右为难、犹豫不定。

当然，能为在后面章节真正地对理论的探讨进行展开之前，尽可能全面地寻求出它在发生形态时来自各个方面、各种层次的观念启迪，即使是较遥远的，或是较微弱的启迪，仍然是十分必要的。完整的、有学术深度的书法批评史需要在一起步即显示出它细致、周密、严谨、深刻的特征，特别在目前更是如此。

【思考题】

1. 为什么说上古时期的书法理论具有后起特点？这与依附性质有没有关系？比如我们在本章的三节中提到的对文字实用、对文艺美学观的依附？

2. 孔子的"文质彬彬"之说，落实到书法美的立场上，应该首先是"文"——即是指书法的艺术属性一面。但上古时期的（写字）书法，与后世相比却又必然表现出一种"质"的取向，如何来理解其中的看似矛盾实则合理的内容？

【作业】

1. 对"绘事后素"一说，我们提到了可以有两种不同的理解立场。请把这两种立场所提出的各自的论点、论据、论证以逻辑演绎方式作一三段式的展开。

2. 我们从艺术形式与内容关系、表现方法、艺术功能这三个方面对上古时代"前书法理论"进行了界说，请问它们分别指向本节所引的哪些具体内容？

第九章 审美风格史：金文书法风格的审美构成及历史发展

第一节 关于"金文"的社会文化

早在殷商时期，中国即已进入了青铜器时代，到了两周，鼎器更是蔚为大观。自宋代开始，学者们对青铜器的研究就十分发达，这种研究一般偏重于两个方向：一是铭文的考释，二是图像的著录，这一学术传统一直延续到近世。如吴大澂、王国维、罗振玉等著录了大量的钟鼎器具，对于铭文的考释研究也有超越前贤的成就。特别是郭沫若，以金文研究来证史，对于学术界可谓是一大贡献。容庚的《殷周青铜器通论》，作为概论性的著作，涉及青铜器的制作、类别、图纹、铸造技术、鉴定、铭文考释等等，对近年来的青铜器研究可谓作了一个简要的疏浚，在学术界也广为人们所称道。

但铭文考释是考古、文字、历史之学的内容，而在对它们进行学术研究的同时，恐怕许多人都会感受到其间存在着一种美。这即是说，我们可以从两个方面去审视金文的含义：一方面是从考古历史角度或文字学角度发掘它的学术价值；另一方面我们还可以从美的欣赏立场出发，去发现、把握它的艺术价值。尽管每一本金文著录中的每一件拓片，事实上已经包含了美的存在，它就可以供人们从不同角度来欣赏。比如，当我们将一部金文拓片的集子用艺术的方法来加以编辑时，就有可能出现以下两种结果：古文字学家或考古学家在编辑时，编辑角度一般是重在它的历史分期、时代以及释文；而书法家的编辑却重在它的形式、风格与空间观念的演变序列，或许还有线条变化的嬗递痕迹。两者使用的可能是相同的资料，但两者赋予它的含义却是截然不同的。

从书法美，特别是形式美与风格美的角度去看青铜器铭文，大致可分为几种不同的类别（它似乎也可以叫流派）。由于金文的美大都是一种不自觉的美，因此它受书写者、制作者主观支配的痕迹较少；受时代、地域的环境支配成分却较多。所谓的时代支配成分，是指甲骨文出现的同时就有了金文，两者几乎同步，但甲骨文并没有大发展，金文却走向昌盛；所谓的地域支配成分则是指甲骨文的出土到目前为止还仅限于河南安阳殷墟一带，而殷周青铜器出土却遍及黄河、长江两大流域的各地。这证明了金文的所处区域更丰富也更博大，书写、制作在风格上更易拉开距离。当然在历史上也证明了青铜器时代文化、政治势力范围的大发展格局。在当时，一定有过一个真正的革故鼎新的大繁荣局面。

相对于重视咒术与鬼神、比较迷信祖先灵魂的殷人而言，西周人已经开始崇尚礼节并具备较高的政治、文化意识了。这正是文化在更大范围内吸收、冲撞、扬弃之后的"进化"结果。但这个"进化"需要漫长的历史进程，许多金文在造型、刻铸上与甲骨文并无太大区别，即明显地表现出这种承传的性质特征。不过殷代金文成文章的较少，而以图腾、族徽文字（它接近于图像）单个排列或加以组合的情况却非常多；亚字形的金文格式和殷代兵器上的刻纹，似图似文，处于两可之间。大凡人形、动物、兵器、室物、舟车、器具等，皆能成为图像文字的基因。而它的实际内容，也恐怕是象征民族的标志或人名，以为祭祀之用。各部落都有自己的祭器，于是就有了竞相争艳，而我们也就看到了不同的审美风格。待到殷代后期，文字开始从一般图腾族徽或图像格式中摆脱出来，于是又有了较正规的金文风格，如《葴亚角》《小臣邑斝》，文字造型质朴自然，还有不少图形式残痕，但排列渐趋稳定。一个通常的惯例是，它们都不太长，三四十字的篇幅已是长篇大论了。

如果说甲骨文令人想起酋长与巫师的神秘权力，那么两周金文则给人以一种礼仪般的庄重尊严感。西周初年的金文基本上也还是殷代的格调，图形文字仍然不少，一般的金文也是浑凝厚重、一丝不苟，像《命殷》《庚嬴卣》那样的稳重与严整，足可窥出此时大致的格式。而文字也开始走向长篇大作。成王时代的《令彝》有187个字；康王时代的《大盂鼎》有291个字；后期宣王时的《毛公鼎》更长达497个字，气势雄伟、体式博大，金文的典型格局也基本成型，这显然是金文书法的第一个高峰。按时代分期，可以周武王、康王为前期，以昭王、穆王为中期，以恭王、懿王直至幽王为后期。前期是金文书法的鼎盛时期，最能体现出周人的理性与强大的精神力量。前期的金文笔画粗重，气格伟岸，气息也十分自然，最具有书法韵味。至中期以后在行列上开始实行横竖风格，排列整齐；字的大小也难以随意，穿插也更不自由，虽然理性成分益浓，但毕竟太趋于一律，对金文书法是一大损失。不过由于行列的限制在文字造型上则反而强化了其表现力，因而在恭王、懿王和宣王时代的金文中，还是具有一种轻松的气氛。通常，我们把西周前期的《大盂鼎》和后期的《大克鼎》，视为此期铭文的最成功代表作，在书法风格史上最具有价值。

时代分期的方法在东周时代显然有窘迫之感。能考出年代的东周青铜器只有28件，只占总数近千件的极小部分。许多学者鉴于东周春秋战国的社会情况，从功用上、地域上对东周金文进行整理。一般的分期当然也还是有。如以平王东迁到城濮之战（前632）为东周前期，而以春秋到战国初年（公元前403）为中期，以战国初到秦灭六国为后期。前期被称为金文的黑暗时代，在考古学上也是一大盲点。如容庚的《商周彝器通考》将东周66件器皿加以编年，中期收了31件，前期却一件也没有。即使综合金文学家们的共同努力，前期可考的青铜器也仅有三件。由于年代归属不清，当然对划定风格属

类和地域、国别属类带来重大困难。

东周中期正是诸侯争霸的时代，王法衰微，列国争战兼并，而每一小邦国的独立意识（而不是倾向于中央的周天子）也明显加强。青铜器的神圣感也荡然无存。不但诸侯、卿大夫可以"问鼎"，为了自用、奉赏、奢侈，甚至嫁娶等目的，都可以私铸铜器，这必然导致青铜器在制作上的多样化与个性化。因列国地域不同，可以分为四种风格类型。一类是中原型，金文保持了较浓郁的西周浑博宽厚风格而较少装饰意趣。一类是江淮型，完全是以精巧、纤细、流媚的风格见长，最具有春秋战国以采新体的面貌。这两种类型构成明显对比，分别代表了中原文化与楚文化（包括吴、越文化）这两个极端。第三类是齐鲁型，介乎中原型与江淮型之间。最后则是秦型，它最接近《说文》中的籀文与石鼓文，属于西域的一种独特格局而较少与六国交流。典型的如东周中期的《秦公簋》，简直与秦诏版权量如出一辙。当然，这四种类型中也有交叉，比如应属秦型的晋国也有中原型的金文，属于中原型的各国也有江淮型的金文。至于苏、卢等小国，实在也很难确定类型的归属，我们此处只是就大的趋向而言。

【思考题】

1. 在金文研究领域中有两种不同的研究方法，是哪两种？它们分别有哪些特色？

2. 为什么殷代金文多以图腾、族徽符号出现，而少见规范的文字形态？它在应用上有什么理由？在历史演进的进程中又有什么样的含义？为什么到了西周时代，金文中的文字形态骤然多了起来？它又有什么样的理由？

【作业】

1. 请撰文证明西周以降金文成熟的各种不同理由，如为什么文字由少到多，由图形到完整的文字，由自由排列到整饬的规范排列等等，希望能配合自己的说明举出实例图片。

2. 你对西周到东周的时代分期有什么看法？你认为金文风格的划分以西、东周为界限合理吗？抑或是以西周与东周前期为一期而以春秋战国为另一期？请撰文阐述理由。

第二节　东周中后期金文风格美的变迁及原因分析

研究东周中后期金文书法风格美的变迁，是一个饶有趣味的课题。即使是比较西周与东周、周与殷之间大的历史分期的差异，也没有研究这一时期显得那么重要。我们甚至不妨说，研究春秋战国金文风格美是整个金文书法研究的关键。

从殷代的图腾、族徽标志到西周的文字，我们看到的是伴随青铜器制作进程而产生的对文字的要求，从画到书（从具象到抽象），是文字便利应用的一个基本趋势。尽管我们可以说它对书法的美学性功绩非凡，但在当时这只是简单的文字需要，如此而已。而从三五刻画到动辄数百字的篇幅，尽管在章法上、字形交叉上也为书法带来了令人振奋的前景，但它的原意也还是为了记录日趋丰富的西周人的思想，它是交流（应用）的需要而不是艺术的需要。中国文字走向方块而没有走向表音，也是一种历史的规定而不是艺术家的鼎力相助。因此，西周金文有排列整饬的倾向，到了中后期更强调横竖

成列，它的第一个目的是便于阅读，其次才是美观整齐。整个西周时期的金文，在线条上已有了丰富的变化，线与线交叉处往往粗实，线条的一般规律也是两头细中间粗，十分厚实强劲，但这也还只是铸造过程中翻模拨蜡的自然痕迹。倘若有机会，则会看到早期的《我方鼎》和中期的《遹簋》，其线条粗细变化之大迥异于一般金文，但它也还是制作的缘故而不是艺术处理的缘故。在当时也许只有一个现象是出于审美的：线条的捺脚和勾脚常常有一装饰的顿笔露锋，实用并不需要，但却很美。由此可以看出，在西周人看来，要达到整饬是有些难度的：他们正处在从原始的粗糙走向整饬与精巧的阶段，追求自然变化显然不可能是他们夙夜以求的目标，而能整齐划一、规行矩步却是值得艳羡的。

东周中后期的金文在意识上显然有异于西周。一般的法则已烂熟于心，而青铜器制作从天子乃至诸侯卿大夫，人人可以为之，又使统一的规则变得可有可无。没有神权与王权的神秘感，制作者可以自由地掺入自己的审美意趣。当然由于青铜器不再仅仅是神器而具有庶民化倾向，也可以施以更华美的意匠而不受观念束缚。马衡将青铜器中的礼乐器分为宗器、旅器、媵器。姑且不算乐器中的钟鼓铎镈，在庄严肃穆的礼器（这应该是王权、神权还有社稷的象征）中竟然还会有婚嫁的媵器，虽然婚嫁也是主要民俗之一，但毕竟是越来越走向生活化而少却许多神秘。诸如鼎、鬲、瓶等同为煮器，盛酒用尊，饮酒用爵，还有觥、觯、壶、罍、豆、盘、匜等等，表现出文字创作与审美欣赏已经获取了一个极自由的环境。因此，东周的春秋战国时期在金文中充斥着装饰之美，是一个必然出现的现象。站在历史发展的高度，东周的精巧与华美对于西周的古朴质实与厚重而论，它就是一种积极的进取。

当然，正如"秦书八体"中会有虫书、摹印等异式篆书和刻符、殳书、署书等用途各异的规定那样，在东周中后期的金文体式中变化之多是令人眼花缭乱的。而纵观金文书法在装饰美倾向中所表现出的希望，我们却不得不认为：此中的大部分典范作品，其实并没有顺着真正的书法轨道向前发展，却颇近于花体美术化的趋向，我们又该如何来理解这种现象呢？

任何现象的存在都离不开观念的支持与制约。站在东周人的立场上审时度势，我感觉到这种美术化趋向具有某种内在的理由。

其一，东周人已不满足于殷周前期书法的质朴，他们试图创造出更华丽斑斓的新时代格局。但这种尝试却还未能得到物质条件的支持。青铜器从制陶范、合模、冶铜、浇铸、成型、拆范、修整，要经过七八道工序，稍有疏忽即前功尽弃，这样复杂的工艺制作过程，规定了对金文的美化只可能走向美术化装饰化（以与纹样图形相配合）。而当时的制作者们处在这样的环境中，也不可能对书法的时、空关系与美学性格有深切的把握，因此走向装饰和精巧也就是唯一的途径。

其二，青铜器时代的人们虽然已有写字的程序（如孔子的"韦编三绝"的传说和战国帛书与侯马盟书等实物），但大都还只是停留在制作阶段而无力自拔。而当时视文字为实用的记事工具的观念，也使一般人很少有可能从艺术创作角度进行考虑。装饰之美虽然与真正的书法之美尚有距离，但相对于纯实用的甲骨刻契与殷周铸款，已具十足的审美倾向了。当我们把纯实用定为参照系时，装饰工艺之美与书法表现之美具有同样的价值。它们在以后会分道扬镳、势同水火，但在当时，却是十分融洽的一对孪生兄弟。

东周时期的旧派（以中原型为代表）与新派（以江淮型为代表）之间的对比，说到底也正是实用与审美、传统与开新之间在最初层面上的一次较量。毫无疑问，江淮型金文作为楚文化的一个典型，

在当时代表了文明、进步、发展，它与楚文化作为长江流域的文化根基在当时的积极作用是相同的。江淮型金文在后期的笼罩力越来越大，甚至齐鲁型、中原型的某些青铜器铭文也开始显示出某种妥协的痕迹，正说明江淮型金文在当时的领导潮流的特征。可以设想，如果没有秦始皇统一六国，没有秦型籀文格式作为"书同文字"的原型对六国文字进行强制性改造，江淮型金文很可能会成为当时某一时代文字（书法）的代表。如果真是那样，则中国书法史在金文之后向何去何从，正未可知。

作为一种纯粹的审美活动，金文也给我们带来许多丰富的启示。当我们了解了上述各种物质条件、社会条件与观念条件的制约之后，对于金文的美，也可以从几个方面加以概括了。

首先，金文铸造工艺的规定，对于殷周人是个令人烦恼的束缚，但对我们而言，它却显示出毛笔书法所无法达到的某种迷人的效果。它那难以主动控制的线形、它的苍茫的境界，以及它的不求流媚但追质朴的客观效果，远不是晋唐以下人所可想见的。这是一种真正的气度恢宏的精神之美——唯其不自觉、非理性，其美也就更令人赞叹。

其次，金文错落的章法、字形大小变化与穿插错落的排列，又为我们提供了一种自然的空间节奏。它随势而生，应形而成。在灵活的变化方面，也许只有狂草能与它媲美。请注意，这种自然的前提是它仅注目于实用，相对于今天刻意追求艺术性的书家而言，品味上古人在实用（它十分落后）的桎梏下却演化出如此富于审美性质（它是最高境界）的作品形式来，其间的种种辩证关系与相辅相成的道理，一定是十分有益的。

再次，同样出于实用，金文还为我们提供了书法生存的各种有趣的环境。铭文在不同器形中的不同位置上出现，它的处理手法与实际效果，会构成一连串有趣的审美命题：如《师㝨钟》的梯形构图；《大克鼎》的框格处理；《臧孙钟》的左、中、右三行对称排列；《姑冯句鑃》的两侧对列；《蔡侯朱之缶》的孤形单列；《楚王酓忎鼎》的直线横列……当然还有各种爵、觯上作为纹样间隔的文字符号造型、《晋公盦》的扇形排列等等，可谓妙趣横生。不但对于审美欣赏是一个极好的提示，作为当代书法创作在形式上的启迪也颇有价值。令人注意的是，在最初，它本来是出于实用限制的迫不得已之举，但完成后的效果却表明它具有充分的艺术蕴含量。

最后，对于研究刻、铸和书写关系，就把握书法在当时的原始书写形态与铸刻后的完成形态之间的差异而言，金文的成功也具有突出的价值。我们可以以金文的各时代、各区域、各类型作为比较的一系，又把同时出土的帛书、简书、玉片书等作为另一系，作一写与铸的对比；又可以以青铜器铭文作为正规一系，将印玺文、陶文、货币文、兵器刻款等较为草率急就的文字作为一系，作一官方与民间、正统与草率之间的对比。无论作何一对比，金文作为最权威、最典型、最正统的文字（书法）形态都具有无与伦比的艺术价值。

以上对金文书法的粗略疏浚，相信会勾画出一个大概的印象。但分类也好，拈出史实脉络也好，毕竟还只能说是一种抽象的思考与整理，而真正要从感觉上对这些整理作鉴定，我们还是不得不有赖于形象的作品本身。反过来，要使古老的金文艺术能对现代书法发展提供有益的启迪，直观的图片资料也必然是唯一的"通道"。几百种拓片，即使不加任何解释与说明，它就已经具备了客观的审美价值。由是，在研究金文书法风格美的要求之下，我们不但需要思想认识上的提示，也还需要作为直观形象存在的金文书法作品拓片的实际"物质"。但毫无疑问，直观的"物质"拓片所提供的，应该是

一个个具体的"个别",而审美风格史研究之所以有价值,正因为它能超越一般的个别与具体,为我们提供一个浩瀚博大的时代文化背景,提供一种历史的形态,提供一个书法审美的立场(而不是文字考释的立场)。它可以告诉我们,对本来缺乏主动审美创作目的也没有书法家的金文时代进行美学立场上的研究,并不是牵强附会或信口雌黄。作为一种文化史研究,它是切实的有积极的文化意义的。在过去,我们对颜真卿、柳公权、苏轼、米芾以下的书法现象习惯于采用这种立场,但在对陶文、甲骨文、金文研究时,却常常因为对象的非自觉性质而难于采用这种立场。其实在横贯整个汉字史、书法史的五千年历史进程中的任何书法、文字、审美、实用现象,不论其本身是否具有对美的自觉意识,其实都是可以取"审美风格"式的研究立场的。

【思考题】

1. 金文中的"贵族化"为我们带来了怎样的结果?在此中,既有从统一走向分散,又有从粗糙走向精致。对于这些可能互相矛盾的现象,你是怎么理解的?

2. 为什么说东周青铜器的精巧华美相对于西周的古朴质实与厚重是一种进步而不是相反?这是根据什么历史观提出的?

【作业】

1. 请撰文对东周时期金文走向美术化的倾向从正反两个方面进行美学评价,并能提出"美术化"型的金文的实际图例。

2. 江淮型金文的背景是楚文化——发达的长江流域文化。请以金文中的楚金文(江淮型金文、吴楚金文)为对象,同时探讨楚文化作为大背景对楚金文的支撑与提携作用。撰写论文一篇。

第十章 断代史论：汉隶的
美学构成及其"进化"特征

我们以往读潘伯鹰的《中国书法简论》，都会很奇怪他写书法史为什么从隶书开始。尽管他也提出很多理由，但作为一代史家，无视隶以前的丰富的篆书王国，终究是令人难以想象的。最令人难忘的是，他认为隶书是书法发展的转捩点，"甚至说今日乃至将来一段时期全是隶书的时代也不为过"，连楷、草书也都是隶书的各种技法变化衍生而已。

从书法史（文字史）的发展说，这当然是众所周知的常识。但当我们把目标对准隶书本身，去考虑它何以会承担如此重要的职责，甚至连篆、楷、草都相形见绌，其间的各种关系并不是人人都能了然于心的。据我看来，隶书阶段——从秦隶直到章草，而以汉隶为重点的这个阶段，是书法史上最特殊的历史时期。它不但表现为具体的书法历史发展，如笔法的丰富、丰碑巨额的兴起等等，它还表现为书法历史发展规律的一种典型展示，具体而言即是：汉隶时代的发展特征带有一种明显的"进化"含义。在它之前的秦篆或更早没有甲骨文、钟鼎文，在它以后的六朝隋唐也没有楷书和草书。

用进化论的思维模式去解释艺术发展史，这在理论界向来被引为禁忌。遑论西方艺术理论早在20世纪初即已大张旗鼓地反对简单的艺术进化论，遂使"进化"一词几乎在讨论中绝迹。即使是在中国，伴随着对古典美术、原始美术探究的热情的重新兴起，单纯地以进步和落后、新与旧之类的概念去评判艺术作品和现象的幼稚做法，也已为越来越多的人所摒弃。对于艺术来说，起支配作用的只能是主客体之间的审美关系，时间界限并不足以构成一种价值。一件古老而粗糙的彩陶纹样碎片，从进化的立场上看它也许未必可取，但对一位敏感的艺术家而言可能是无上珍品。同样地，一件具有前卫色彩的波普作品，以进化的标准而论可能是工艺先进、制作精巧或观念新颖，但它却完全有可能因其

思想贫乏和浅薄而使人失望。在艺术批评史中动辄以进化论评高下，只会使评论家陷入捉襟见肘、顾此失彼的窘境而难以自拔。

但我们仍然愿意一试。当我们在用进化论的模式去僵硬地套用于整个艺术史时，一切都会变得百无聊赖；但当我们在浩瀚的艺术发展长河中发现真的存在着这么一个特定的历史瞬间，它在各个方面都含有一种进化的含义时，除了尊重这一既定事实之外，更重要的问题则是在于为什么会出现这样的历史瞬间？它的具体表现、它的社会文化背景的需求、它在整个历史中所起的作用是怎样的？最后还有，对它自身发展特征的各种界定又是怎样的？倘若没有这样条分缕析的工作，我们就谈不上真正的研究。换言之，如果我们并不是带着进化论的有色眼镜到处扫描，如果真的在对历史的观察与思考中发现汉隶具有某种进化的特征时，倘由于害怕被指为进化论者而有意回避它的存在，那是不尊重历史的行为。

第一节　现象的整理与分析

对汉隶书法历史的进化现象，我们可以从以下几个方面去加以整理与归纳。

一、从结构到线条——线条指向

结构与线条对等的观点，是每一个学书者所必须掌握的基础认识，但这是以书法作品作为切面的静止观察立场。站在书法史发展的立场，我们却看到了这两者之间的不对等：甲骨文是只讲空间结构，对线条是缺乏灵敏度的；金文通过铸、刻等手段，已经有效地唤起了人们的线条美意识，但它的线条除了装饰的部分之外，仍未达到淋漓尽致地进行表现的地步。秦篆的出现——出于文字统一的功用目的，又把对线条美的探求拉回到单一的结构至上的轨道上去。直到东汉隶书大盛和草书发轫为止，对结构的重视可以说是书法（艺术）和文字（实用）共同关心的问题。因书法在当时还不自觉，因此只要一谈结构，一定是文字学家们具有最高的权威性，书法的审美要求只是一个十分有限的依附而已。在早期的书法理论著作中，书法史上最早的一代人物大都是以其在文字上的造诣（结构研究上的造诣）作为标准进行介绍，卫恒《四体书势》举邯郸淳、李斯、赵高、胡毋敬、程邈、甄丰等等，说穿了都是文字学学者而不算是严格意义上的书家（当然在当时文字学者与书家也没有明确的界限），北魏王愔著《古今文字志目》，中、下卷列书家，从李斯直到张敞、严延年、刘向、孔光、爰礼、扬雄……也都是文字学者，这些人的兴趣当然不会在线条而必然是醉心于结构，诸如十体书之美。由是，我们不妨说结构受到重视可以是文字与书法的共同目标。而在汉以前，这个目标的存在是有目共睹的。

文字学者们注重结构是基于可读可识的理由，书法在当时依附于文字，使它也必然以文字结构的讨论为旨归。

线条的情况却正好相反。文字学家可以对线条毫不关心。因为它的优美与否于文字的可识可读与方便书写并无关碍，但书法却必须视它为根本，因为书法是视觉艺术。因此，对线条作实践或理论这两个方面的思考和探求，只可能是书法艺术的任务而不可能掺杂任何文字应用的目的。倘若我们用对

线条的关注程度来检验书法的"进化"即艺术自觉的能力，那么很明显，后者的存在在历史条件所限之下，找不到结构作为标准就必然只能找到线条。基于这一理由，线条被提出的确是唯一的检验标准。

创作方面的例证，一是隶书的反篆式。在圆润均匀的玉箸线条之外开始强调粗细顿挫变化。比如汉碑中如《曹全碑》《张迁碑》《乙瑛碑》《史晨碑》《礼器碑》诸刻，以及摩崖如《石门颂》等等，无不在线条的伸展、弹性、张力及节奏上令人一窥书法线条美的各种风采。其实不止是东汉的这些碑刻，最早的西汉《五凤二年刻石》（即《鲁孝王泮池刻石》），在夸张顿挫弹性和着意于竖笔长线条的展示方面，已经有了超一流的水准。因此，不管是西汉禁碑和东汉大树碑刻，时代所提供的社会条件虽有不同，但作为一种时尚，对线条美的重视与发掘显然是汉代人对书法史的杰出贡献。古代人没有，西周人则不自觉，直到战国帛书和秦隶出现，对线条美也还未提到一个较高的水平来认识，只有汉代人是毕其大功了。

另一个例证是汉代出现了草书。从秦汉简牍那种自由、潇洒的书写（它当然在线条上是随心所欲的），转向章草又转向草书，最后竟至形成了张芝的大草，据传还有"一笔书"之称，这显然不是偶然的，特别是它不可能仅仅依赖于实用工具的字体变化的动力所致。赵壹在《非草书》中说得很明白："乡邑不以此较能，朝廷不以此科吏，博士不以此讲试，四科不以此求备，征聘不问此意，考绩不课此字，善既不达于政，而拙无损于治。"如此看来，它与社会应用几乎没有任何瓜葛，那么必然地它只能是得力于艺术审美的作用。而从草书实际形态来看。它不便于认识，在社会应用上就没什么意义。而以连绵流畅为其特征，使草书必然在打散既定的空间结构的同时更强调线条自身的丰富变化，强调线条独立的美学含义。诸如张芝的"一笔书"，对线条的刻意追求和对原有结构的故意简略，显然是最引人注目的特征所在。草书只是一个后期的例证，从汉简隶书到章草的这个衍进的系列，与它从甲骨到秦篆相比，在对线条美的开掘方面当可说是义无反顾。

与创作上隶书、草书走向线条美相并行，在早期书法理论中也开始出现了对线条美的总结。甚至我们不妨说，只要书法作为艺术的性质获得确立，只要书法努力为自身与文字理论，如许慎的"六书"理论拉开距离，只要书法认识到结构至少不能成为当时的突破口，而对线条的研讨必然成为书法艺术自觉的唯一标志的话，那么理论绝不会对它有丝毫的怠慢。我们惊讶地看到，不算《说文解字·序》等，真正能称得上书法理论的，除了被录载于卫恒《四体书势》中又真伪难辨的崔瑗《草势》之外，再除去与书法唱反调的赵壹《非草书》，我们在东汉看到的第一篇杰作竟是对线条美进行归纳整理的《九势》。诸如"藏头护尾，力在字中""令笔心常在点画中行"的理论，可以说是与文字书写毫无关碍，但于线条的认识却异常深刻的审美归纳。虽然它已届汉末，但考虑到在秦汉乃至隋唐，理论后起于创作实践是书法批评史的惯例，我们就不应对蔡邕《九势》的价值所在漠不关心。

综上三点，说汉隶的出现是书法从结构走向线条的一个开端，而整个汉代书法是依靠对线条美的开掘来体现自己走向自觉的性质，这几乎是不言而喻的事实。关键是在于，我们应当站在书法史的整体立场上去评价这种审美对换的意义，亦即是说，当我们把书法史分为泛结构与主动追求线条美这两个阶段时，当我们在此中抽取出实用观与艺术观的不同主导倾向时，当我们还认识到它是标志着自觉与非自觉这两种意识形态之时，我们可以清晰地看到，这种彻底的、有决定性意义的转换是汉代书法史上最本质的内容。汉代书法的努力决定了以后几千年书法审美发展的基本轨道。

二、从空间到时间——时间指向

书法的空间性本来是不言而喻的。如果我们把各种艺术形式分为两大类，一类是视觉的（如绘画、建筑、雕塑等），一类是听觉的（如音乐），那么书法明显属于前者。视觉型艺术以构筑视觉空间为己任，它只能选取某一瞬间作静态的观照；听觉型艺术则将自身在一个时间段上展开，不限于一个瞬间，当然也不限于静态，而是在时间的流程中动态地表达美的价值，这是美学的基本常识，毋庸赘释。书法跻身于前者，那么它本来应该是与绘画取得一致立场的。从上古到周秦，书法凭借与文字千丝万缕的联系，也正是在塑造空间美方面作努力（尽管它未必主动意识到这一点）。我们所看到的一切文字造型之美如甲骨、金文、籀文、小篆等等，大率不出乎此。

虽然这是一个万劫不移的基调，虽然书法立足于视觉空间是它的生命所系，但从历史角度去看，我们还是发现了一种内在的悄悄的潜移默化的转换，这就是从空间的纯粹形态走向努力表现在空间基础下的时间流程。

甲骨文可以说是纯粹空间的，契刻的线条没有任何独立意义，它只是作为组合型空间结构的一个元素、一种媒介。金文在线条的变化中开始逐渐显示出异态来，线条开始了自我意识，但它仍受制于繁复的工艺化过程，因此它相对于艺术家的创作而言是非主动的。正因如此，其自我意识的生命力不强，在强大的文字应用压力之下不得不"丧权辱国"，又被归到籀文和秦篆的空间至上中去，变化又被刻板的统一所取代，在这个转换中，线条美对自身作了一次初步的检验。

汉隶对线条的开拓不仅仅立足于单纯线条美的展示。如果仅仅是如此，那它的含义只能局限于技巧层次而不能指望有更高的收获。但伴随着对线条起伏顿挫、粗细提按和节奏形态的夸张与确立，单纯的作为空间构筑媒介的线条元素忽然发现了自身的价值，每一个线条（只要它是独立的）存在，即意味着一个节奏型的存在——而每一个节奏型的存在，势必要依赖于时间流程的展示，就像音乐中每一主题、每一曲式依时间顺序展开一样。于是，汉隶线条的独立成形相对于它以前的所有书法格局，具有一种对时间流程的特殊走向。它的蚕头雁尾，它的回锋与露锋，它的提按顿挫，比起单一的甲骨文线条和同样单一的秦篆线条来，更需要时间流程的规定性也更易于展示时间流程所具有的运动之美。

不过这样的整理还是较初步的。从甲骨刻契到秦篆为止，空间还只是一个很抽象的概念，比如为什么没有在甲骨文的空间中直接转换成汉隶所需要的时间流程，而非得等到金文和秦隶之后？因此，空间的规定本身也还有一种程度上的不同显示点。我们以为，空间要能转向对时间流程的一见钟情，首先取决于它自身的净化。净化度越高，转向时间之美的可能性就越大。这种净化的标准，即是空间对自身抽象能力的强化。

象形文字与族徽、图腾符号尽管在含义上也与文字具有相同功能，但它所提供的物质媒介——形式却太具象，先民们满足于对自然万物的描绘（尽管它是一种出于文字立场上的迫不得已的描绘），描绘自然注目于空间的完整，因此它根本不可能旁骛其他，线条在描绘时也只能作为一种组合手段而存在。甲骨文的契刻，在造型上自然已走向抽象，但这个"抽象"还留有不少象形残痕，特别是它的抽象在观念上并不是出于审美艺术立场而只是囿于文字应用便利的立场，因此它也还是专注于空间。从字面痕迹去推断当时的书写式样，金文或许对线条会有一些自觉意识，但它也还是强调应用，文字的造型至上，又囿于翻、铸、刻等等复杂的工艺过程，一些线条变化之处未必是出于书写者的艺术考

虑，而是工艺制作时留下的残痕，因而它也不能主动把握线条的抽象含义。秦篆可以说是一种回归，其情形已如上述，完全出于"书同文"的实用考虑使它必然走向空间造型，相对于金文与汉隶乃至秦隶而言，它可说是另一种"具象"。

由是，我们在上溯历史过程中看到一个明显的系统：从空间的具象走向空间的抽象是转换为时间流程之美（线条之美）的一个转捩点，它竟是这样的：

象形文字	→	甲骨文	→	金文	→	秦篆	→	秦隶与汉隶	→	章草与楷草	→	草书

○最具象○最重结构……………………→○最抽象○最重线条
○最实用○最有空间意识……………→○最艺术○最有时间意识

应该加以说明的是：上表并不是一张书体更迭时序表。比如秦篆与秦隶前后并不衔接而是并列的，又比如草书按通常的说法应该在楷书完成之前，此处只是以其体式的简、繁作一对照。但从上表细加分析，从这四个"最"的转换中完全可以看出，转换的关键点是在于汉隶这一榫合上。后于它的楷、章、草尽管对抽象、时间流程的强调有程度不同，但所沿用的轨迹却是同一个，具体表现为重视线条的变化。早于它的契文、金文、秦篆乃至象形文字等尽管在描绘的程度上也有不同，但所取的立场也只有一个：具体表现为只关注结构的价值（以适应文字应用的需要）。

按照古人的习惯，楷亦即隶。唐人从虞世南直到张怀瓘的书法理论，还是以楷为隶，这是个发人深省的现象。草书原为草稿书，行狎书是辅佐之书，都兼有"隶"字的基本含义。因此，将隶书定为书法审美从空间移向时间途径的关键所在，绝不是想入非非。从象形文字被弃去，到抽象的篆书获得确立，是书法艺术在空间范畴内的一次最重要的净化；而从金文式的抽象（它仅仅注目于空间的最后形态），到汉隶式的抽象（它却注目于造型完成的过程、次序的规定性、线条流程的美的展示），则是这种净化之后的一次史无前例的生发。正是在这种生发中，书法有可能步入真正的艺术殿堂，并成为最具有东方特色的艺术类型。

汉隶是空间的，但它又是对简单空间塑造的一个终结。汉隶是重视线条美的价值的，因为它又是追求时间流程的一个开端，这个开端到了大草书又是一个成功。我们自然可以把这些归为笼统含义上的隶书的功劳。不过倘若不是在汉代，上述的标准未必就有价值。唐隶或宋隶也是隶，但相对于唐宋时的环境而言，它却是一种审美的禁锢。此无它，比较的对象被更换之故也。只有在汉代，面对着的是浩瀚的秦篆以前的历史，这种对线条的强调才具有价值。那么同样的，当我们把目光投射到更广阔的艺术现象中去之后，我们又能找到更基本的对比，相对于块面、体积、光影的西方艺术立场而言，中国书法（绘画）的线条元素本身就已包含了一个时间流程的规定在内。汉隶的功绩主要在于：它把本来具有的时间性格从一般的文字个体中提取出来，赋予线条以主动审美的性格，从而使由楷到草的书法线条成为主体对时间流程之美的能动把握，即此而言，它堪称是视觉艺术中的"音乐"。这意味着以汉隶为标准的书法在作为基点的空间范畴规定下开始引进视觉艺术本不具备的时间性格，它开始有了不同的两个存在范畴的各自特点，由是，书法艺术已成为任何艺术形式所无法比拟的一种独特典型：它立足于视觉基点，但却兼有绘画与音乐的特征。

三、从石刻到墨迹——书写过程一元化的指向

汉隶以前的书法都是制作的，汉隶在习惯上也是制作的。

如果我们不把彩陶符号的书写看作是文字与书法的通常形态；如果我们不以战国帛书或侯马盟书玉片上的其他字迹看作是一代时风，那从甲骨到秦篆的书法，非刻即铸。书写在此中当然也起作用，但它只规定一个最初的轮廓，却无法直接控制书法完成的最终形态。直到汉隶，众多的碑版摩崖让我们一瞻风采的也还是石刻。汉碑中书丹的情况如何？我们今天显然无法证明，当时也没有留下实例。倘若没有20世纪初汉简书法的大面世，我们就只能根据石刻效果来推想汉代书法的全貌。

汉简的出现显然是书法史上最重要的发现之一。完全可以想象：像帛书或玉片上的书法，必定由于缣帛与玉片本身的珍贵而只限于少数贵族圈子之内，它无法走向民众。而简牍的存在及书写者戍卒、军医、徒隶等身份，使它无可置疑地成为汉代书法史上最有代表性的类型。不过，它对书法的启示，只有在与石刻或金铸的比较中才有可能凸显出来。

青铜器的铸造过程十分复杂，大致先要制作陶范模型，再作焙烤成形，再注入铜汁，待冷却后再拆除陶范，由于青铜器大都是重器大鼎，故局部还须分别制作再加以拼合。在这个工艺过程中，陶范制作的水平，焙烤的技术，拼合的能力，铜汁注入时对气焰色泽的判断程度，完成后还有拆范的技巧，修整器面的本领，都足以影响青铜器刻画的表面效果。如果再落实到金文的一笔一画，则上述六七个过程中任何一个环节不慎，都会对金文线条和造型带来致命的影响。我们可以推想，在陶范制作时有能工巧匠在范面上刻字（书丹），也绝难以保证最后制作完成后的效果不会有失初衷。正是在这个意义上，我们说金文的线条即使有变化也是较被动的。

应该承认，汉碑的制作要主动得多。原有的六七个环节被压缩为两个基本环节，一是写，二是刻，它已经有了明显的控制能力。同时更令人高兴的是，汉碑的写与刻作为环节，在质量上已经完全不同于金文的工艺过程。金文的每一个过程都是纯技术的、零碎的，制作要求太严因而无法主动把握，而汉碑的刻与写却是两个自主的过程。写当然是一个地道的书法过程，刻也是。当一个高超的刻手用一柄凿斧把细腻入微的线条方圆、转折表达得淋漓尽致时，我们能说它不体现出刻手的主体控制能力么？因此，作为技术过程的局限，到了汉碑可以说是获得了解脱，无论是书家还是刻手，都已具备了完整表达各种线条变化的能力。当然，作为汉碑自身的魅力也赖此而得。至少，上述的线条指向与时间指向，在金文时代就不可能产生，而只有到了汉代才可能成为一种主流，当时的物质条件与社会条件提供了最理想的环境。

但这并不是最后结论。汉碑的存在只是一个表面的存在，笼统地认为它为汉代书法的唯一典型，或以为汉代只有写、刻结合的单一创作模式，显然是不具有说服力的。竹木简牍的出现使我们了解到了真正的书写过程，它是排除刻而只保留写的唯一的事实存在，这个存在汉前并没有（即使有也是个别的）。如果我们要把握汉字书法的真貌，那么很明显，汉简的书写尽管处于社会底层，在水平上未必有代表性，但汉碑的书法在书丹阶段与其说是与刻凿之迹相近，不如说是与简牍书法相近。一些较工稳的隶书如《曹全碑》《史晨碑》《礼器碑》等，写与刻之间的风格差异也许并不大，碑面上的趣味可以等同于当时书丹时的趣味，而较为粗放的、野逸的，特别是又经过历年风雨剥蚀之后的残泐的

风貌，却绝不会是书丹时的应有之貌。刻的过程依然是对写的效果作了某种有趣的"歪曲"，因此，汉简与《曹全碑》的区别也许只是民间的野逸与贵族的典雅趣味的不同，而刻手的主动性越强，再创造的意识越明显，那么不符合原书家初衷的"歪曲"也就越多。当我们抛开民间与贵族不同趣味的干扰，而来探讨汉代书法所应有的创作心态时，汉简应该是一个最可靠的资料来源。

确定这一点是很重要的。汉代出现了单一的以书写为根本（而不掺入刻凿效果）的书法形态，使书家们第一次有可能去主动把握创作的全过程，并在创作中倾注自己的创作情态而不用担心被第二轮回的刻所"歪曲"，这正是书法一直在孜孜以求的目标。也正是因为这一点，书法才有可能产生审美观念的质的大转换和大衍化，其中包括创作方面的艺术追求和欣赏方面的审美把握。目前我们所知的最早一件书法艺术审美的案例，发生在西汉中期。《汉书》卷九十二《陈遵传》：

> （陈遵）长八尺余，长头大鼻，容貌甚伟，略涉传记。赡于文辞。性善书，与人尺牍，
> 主皆藏去以为荣。

与人尺牍，当然不涉铸刻，而是简牍或纸帛之书。人皆能以藏之为荣，当然也不是属意于文辞而是书法，这个书法是书家一手而成的。汉代的丰碑大额无能为此，先秦的重鼎大器亦难以为此，构成这种审美过程的一个先决条件，即是书法摒弃了刻而专注于写。在汉代有"性善书"的陈遵，却未闻有"性善刻"的某某记载，正足以证明这种观念嬗递的痕迹。因此我们不妨说，从甲骨的简单刻画到金文铸炼，是物质上的大进步；从金文的多道工序到秦汉石刻只存书、刻二径，是书法进化的第一个转次；而再从书、刻到单一的书法为主，则是书法审美衍化的又一个转次，是书法走向自觉的先决条件。陈遵的尺牍书尽管在风格上可以迥异于竹木简策，但在我们考察的课题中，它们却具有同等的价值。

当一个艺术家能全面掌握书法创作的全过程而不用依赖于刻工铸匠的支持之时，书家作为主体也就具备了自我完善和自我表现的最大可能性。平心而论，汉代并不是书写艺术的集成大时代，严格地说倒不妨说是一个刻镂技巧大荟萃的时代。除了碑版、摩崖的石刻之外，甚至还有对印章的铜刻玉琢的成就，当然也还有关于画像石的刻镂等等。可以说，正因为有汉代的领先风气，才会有六朝、唐代碑志和宋代刻帖的相继崛起。但是，汉代的刻镂带给我们的不再是简单意义上的工艺制作过程，它已蕴含了作为线条美展示的书法技巧这一内容，这种蕴含是它以前所没有的。正是因为有了这种蕴含，书法最后走向线条美的自觉，走向时间流程的展现，走向书写的独立，走向审美立体的确立才有一个良好的前提和契机。从某种意义上说，书写的纯粹化其实只是汉代刻镂美的一个终极的展现而已。

当汉代隶书寻找到最佳的发展轨道之后，一切都变得简单明了了。汉直到清末的书法进程，不管在表面上发生什么变化，但这个基本的轨道并没有变，发展的格局与模式也基本没变。截至目前，我们已可以说它已逐渐积淀成为书法艺术的最基本特征。

线条指向、时间指向和创作过程一元化的影响，代表了汉隶对整个中国书法史进行根本改造的三大主流，为书法发展规定了一个至关重要的性质前提。这三个指向并不仅仅是孤立地存在的，它们自身与社会、文化、审美心态等主客体之间进行交叉，同时它们之间也在互相交叉。也正是在对这种种现象进行梳理、进行归整之后，我们才有可能得出它属于"进化"这一发展模式的结论。请注意，不是单纯的进步，而是"进化"。

【思考题】

1. 为什么对隶书书体史研究从"进化"角度出发立论？这是一种现象研究还是一种发展规律研究？

2. 我们对隶书的"进化"从线条指向、时间指向、书写过程的一元化指向三个方面进行了论证，请问，在隶书以前的从甲骨文、金文直到篆书之间，这些"指向"有没有发生过？

【作业】

1. 请撰文证明汉隶是单一的书法（书写）形态，并思考为什么不指书法史上的篆书也拥有这种形态？拥有这种形态对书法史具有什么意义？对汉隶"进化"课题具有什么意义？

2. 请对本节引用的《汉书》卷九二《陈遵传》的记载进行注释，并请回答下列问题：（1）"性善书"是指书法吗？（2）别人藏其尺牍是志在文辞还是志在书法？此外，请收集相关材料撰写"陈遵研究"。

第二节　关于"进化"结论的确立与证明

艺术的发展相对于故我而言，都可说是进步。汉相对于秦，唐相对于六朝，只要在向前发展，它就是在"进步"——按"进步"的本义说，就是不断地进一步。其间本来不应有什么褒贬之分的。但如果是进化，情况就不一样了，进化一定是新的"优我"战胜旧的"劣我"的过程，亦即是说，后来者不但要在时序上取代前行者，而且在质量上也一定优于前行者。概言之，进步本应是一个事实的叙述，而进化则是一个事实的价值判断。

进化论在自觉艺术中常常会出纰漏。当艺术已能主动把握自身时，很难说新来者一定是优于故旧者，诚如前述，一幅行动画派的作品未必一定能优于一个非洲古面具，即使艺术家自我感觉良好，他也无法证明这种"优于"。那么同样地，颜真卿也未必一定胜过王羲之。但这是在我们今天的立场上而言；倘若在唐代人看来，则金文之胜于甲骨文，汉隶之胜于秦篆，却是人人都能接受的结论。此无它，观察的落点不同之故也。那么再推及客体本身，在汉以前的非自觉的书法（文字史）中，的确存在着一个不断优化、不断进化、不断舍弃故旧而代之以新来的过程。亦即是说，当汉字结构与线条的变化并非是出于艺术家的主体选择取舍之时，一切有形的变革必然表现为一种进化的社会需要，没有这种社会需要，变革是不可能产生的。甲骨文到金文是因为文字表达丰富而具体的需要；战国古文到秦篆是作为文字统一，以便准确表达与交流的需要；篆书到隶书是因为文字书写便捷不受拘束的需要，这些需要是十分具体，但又是具有浓郁的应用立场的。当然，当我们对上述种种进行对照之后，我们也的确会发现后来者对前行者的取代是一种先进（丰富、方便、统一）对落后（简单贫乏、复杂繁琐、各行其是）的取代，其间的孰优孰劣的确一目了然，这就是进化。

文字系统的进化即如上述，艺术上的进化也不难把握。从结构走向线条，是一种对书法自我特征进行强化的尝试。倘若结构为文字与书法共有，那么对线条的注重即意味着对书法独立的尊重。作为一种观念检验，线条至上者显然抱着更纯粹的书法目的，相对于含糊不清的结构论者而言，其间当然

有优劣之分，于是也就有了线条指向的"进化"，把混淆于文字并依附于文字的书法概念提取出来，建立真正的书法观念：以线条的获得关注为契机。从空间走向时间，是书法对自身的一种建设，书法立足于视觉形式。但又不仅仅如是，倘真是那样，则以绘画、雕塑所拥有的形象、体积、色彩、光影等艺术语汇，将会使书法落入贫乏单调的窠臼而不能自振；或倘以空间为书法与其他视觉艺术共有，那么对时间的开掘即意味着书法的个性化，它的兼跨时、空，使它立足于视觉但又不仅限于视觉，从而最终确立了书法的形式语汇基调——顺序的不可逆性、不可重复性，空间构筑的运动性等等，相对而言，它更有书法味而不是笼统的视觉艺术格局，它的优势显然令人注目。于是也就会有时间指向的"进化"，把混淆于一般视觉规范的书法概念提取出来，建立真正的书法观念：以时间的获得认可为标志。从多程序的工艺制作如铸、刻走向最简单的书法创作过程，则是从创作形态上保证了书法家有能力对艺术表现作全面的整理与统摄，更易于倾注创作意蕴，也更能把握创作效果，相对于工匠制作色彩过浓的上古甲骨金文直到秦篆而言，其间的优劣集中表现在于艺术家的主导作用的发挥程度，它当然具有一种艺术的指向；或准确地说，是通过艺术创作过程的一元化凸现出书法家自身的主体价值，因此，它也显然是一种"进化"。把混淆于工匠操作的早期文字（书法）形成中的纯艺术概念提取出来，建设真正的书法观念：艺术家的创作主导作用至高无上。正是为了它，才会有日后完整的书法审美、书法理论、书法家地位等等的确立，才会在观念上和创作上构成书法艺术学科应有的格局。

站在艺术立场上去看待这三种"进化"，我们发现它们都不只是一种新潮流对旧模式的简单替代。它所反映出的，实际上是自觉对非自觉、艺术审美对工艺制作、欣赏对应用、美学本体对自然格式所作的替代。如果我们在唐人尚法与宋人尚意之间作比，那么很简单，这是一种不同流派风格和美学思潮之间的更迭。尚意相对于尚法并不是孰为优劣的问题，而只是时代需要的问题，此中的新与旧，本来只在时间衔接上（如宋承唐）具有一般意义。而法与意也无所谓谁胜于谁，充其量只是因为法在前而意在后，于是才有了替代。时代本身亦不涉及优胜劣败的法则，从这个意义上说，法与意其实是一种并列关系。宋代相对于唐代是如此，明清相对于元代也是如此。大凡书法艺术在从后汉到三国开始走向独立、走向自觉之后，所有的风格更迭几乎都不构成一种优劣胜败对比。不但时代风格之间的关系是如此，即使是艺术再返回上古，如一个艺术家以自觉的眼光在看一幅王原祁的山水画和一片半坡彩陶残片，这两件本来完全不可等量齐观的艺术品也不存在着优劣胜败，因为艺术家的眼光赋予了它们某种审美的含义。由是，这种更迭、这种取代，自然构不成了"进化"的理由——在魏晋以后的书法史中去寻找"进化"，那是要大上其当的。"进化论"的贫乏，在此中表现得淋漓尽致。

但汉隶所处的时代恰好相反。直到三国（东汉末），我们所看到的是书法从洪荒时代努力走向自觉，目标是十分明确的：只要有谁能使书法进入艺术领地，它就是书法艺术的大功臣。那么非艺术为劣、艺术为优；自然为劣、自觉为优，当然是不言而喻的。正因目标如此明确，洪荒时代的自然主义、粗糙质朴与汉隶时代的自觉自省、试图理性把握便构成了一种明显的进化关系。只有走向后者，艺术才会步步登高。概言之，艺术在前自觉时代，每走一步都应该光明战胜黑暗，文明战胜愚昧，审美战胜功用。我们当然不能说汉隶以前的所有进化环节都是如此，短暂的倒退也不是没有，但艺术进化与文明进程同步，却是个有目共睹的事实！

进化的目标是向书法的视觉特征努力，但又是对视觉特征的异化。前者相对于实用的文字书写而言，后者相对于同属视觉的绘画而言。当然，进化的目标还是向艺术家主体自我的确立推进，它主要是针对书法迟迟不能自立于艺术之林的漫漫长夜而发的。我们说只有汉隶可以说是进化；唐宋元明清的更迭都不可以说是进化，理由是它不具备一个明确的审美终极目标。那么，汉前的演进呢？甲骨文后的金文，算不算进化？如果说它是，为什么又只能限于汉隶？

也许，金文对甲骨文、甲骨文对象形文字的取代，可以说是一种进化，但这种进化则缺乏一个艺术的目标，它所依据的是文字的目标。没有审美形态的统摄全过程，使它的进化只能表现为文字的进化而不是书法艺术的进化。由是，以汉隶为界，我们可以总结出一份表格：

从甲骨文到秦篆	汉隶	从魏晋到清末
有进化，但是专一的文字目标，非审美系统的内容。	严格意义上的进化，以艺术为前导，具体表现为线条指向、时间指向和创作过程一元化的指向。	非进化，是艺术流派的更迭；是审美系统的内容所在。

当然，汉隶自身并不是审美自觉的终结，而只是审美自觉的开启，完成的时间大约应在三国魏晋。因此，即使在汉隶的"进化"中也不乏一些实用文字作为催化的现象存在。比如线条的提、按、顿、挫，既有审美需要的一面，也有便捷实用的一面。书写过程的简单化、主体化和时间性质的引进，客观上也不能没有书写迅速、便利以及便于识读的社会标准化在，但毫无疑问，它的进化特征仍然是主流。虽然汉隶自身不是集大成者，但它却是一个具有划时代意义的开拓者。我们说汉隶以前的几千年书法（文字）不是进化——不是审美进化；而汉隶以后的两千年书法发展也不是进化——是审美更迭但没有进化特征，只有汉隶是具有明显的"进化"的痕迹。作为一个中国书法史上的最饶有深意的关键现象，汉隶的存在、汉隶所表现的发展规律以及它的性质，真可以说是"前不见古人，后不见来者"的独特所在。

从现象学的角度去探讨魏晋时代，这一工作已有不少学者同道在做，并获得了其为中国书法史上的自觉时期的结论。但从发展规律角度去探讨中国书法史的自觉意识的源起，特别是探讨已完成的魏晋时代的前导有什么具体特征，这一工作却还少见有像样的成果。特别是探求书法的发展规律，更是一个少有人问津的课题。但一部有深度的书法史，绝对绕不开这样的课题。希望本节能抛砖引玉，不但使汉隶书法这一现象进行的思考有更多的角度也有更多的审视立场，还希望能引起一些同行对中国书法史发展规律的探讨。我们认为，这是当前中国书法理论应该要做的重要工作。

【思考题】

1. 请回答在本节开始，我们对"进化"一词从书法角度进行了几个方面的界说？为什么说它们都不是新对旧的简单替代而是一种性质的转换？

2. 为什么说一般意义上的艺术风气更迭不存在优劣之分；而隶书的"进化"却是一种美对于非美的改造，因此作为发展形态，它必然是特殊的？

【作业】

1.请撰文论证历代各种书体更迭之际所呈现出来的性质与特征，并以"进化"的标准去衡量它们的得与失。

2.为什么我们指认汉隶是唯一的"进化"阶段，而在魏晋以后的书法演进中却不存在"进化"的可能性？在"进化"的规定下，是客观进程在冥冥之中产生作用，还是艺术家的主观努力在推波助澜？以长篇论文的提纲形式，将自己的思路作细致的展开。

第十一章 总结：书法审美
独立的历史标志

中国书法艺术，从实用的工具到欣赏的艺术，走过了一条漫长的道路。而一个国家、一个民族的文字能作为艺术来欣赏，这恐怕是华夏子孙值得炫耀的记录。从实用到艺术，这一转化过程虽已被人们承认，但是这一转化过程的起、迄、中转等多种关键因素的作用和具体时间，却并不是人人皆知的，而这却是书法艺术自立的一个最为重要的学术课题——书法完成审美独立的时间特征。从我们研究的一些情况来看，它正当两汉魏晋的这一段时期。

第一节 关于实用与艺术的分界

在美术中有个实用美术，它是指一般的图案、装饰造型等比较抽象的带有一定实用目的的作品而言，而作为绘画本身，却没有什么实用绘画。这是因为绘画通过描摹自然形态和艺术家的各种处理，实际上已经成为一种欣赏品，它不再具有实用意义。独幅的山水、花鸟、人物画是如此；即使是一幅壁毯上绣着一幅油画《蒙娜丽莎》或一个面盆中画了齐白石的大虾，这个所谓的《蒙娜丽莎》的画本身也仍然不具有实用性，它只是被用于装饰屋子的实用目的而已。以此类推，音乐中也不会有什么实用的音乐，大凡一门艺术到了比较纯粹的自立地步，它就不再存在实用性的问题了。

只有书法，在这些简单明了的问题面前，却是含混不清的。由于书法赖以生存的基础是文字，文字本身具有无可置疑的实用性质。直到现在，书法的实用性与艺术性在理论上常常得不到明确的结论。如果有哪一位理论家斗胆妄为，说书法应该抛弃其实用属性，而与绘画、音乐携起手来，那他就

得冒离经叛道的风险。

反过来，正是由于书法在这方面的特殊性，使人们对书法在发展过程中性质是否有过变化，也往往采取暧昧态度。你说中文是实用文字吗？但你敢不敢否认它的艺术魅力？你说颜真卿的书法是纯粹的艺术？那你又怎么解释他的那些完全出于实用目的而写的碑版？诸如此类的质问，使书法的实用与艺术之间的分野和转化日益成为一团迷雾，模糊不清。因此，就有必要进行对实用性与艺术性这一点进行说明。

所谓的实用性，只是指艺术在某一特定阶段（常常表现为初级阶段）所依据的一种生存形态。甲骨文也好，铜器铭刻、秦汉碑版也好，其中不乏艺术性很强的作品，但它在当时，只是作为一般的记事，或记功表德、祭神献礼等所用，书法及其所体现出的艺术性必须依附于它的实际用途而存在，后者是前者生存的条件，所以说它具有实用性。因此，提出实用性绝不意味着与艺术性背道而驰。一件艺术作品可能是具有充分的魅力的，但它同时又可能是实用的，实用是指它的生存条件而言，艺术则指它的审美价值而言，两者并不是一码事。

反过来看艺术性也是一样。《兰亭序》是王羲之的盖世之作，它作为一件艺术珍品，看来是没有人怀疑的。然而，王右军在书写时却不一定只是试图表现出其点画如何妥帖、章法如何完美、神采气韵如何栩栩如生，他当时显然还有一个哪怕是不甚重要的目的：以书传文。用他那卓绝无伦的书法来帮助提高和扩大《兰亭序》这篇文章的价值。书法不去追求本身的价值，而试图去"传文"，你说是出于艺术还是出于实用？因此，且不说历来众多的书法作品所写的都是尺牍文书等应用文字，即使是像《兰亭序》这样比较纯粹的艺术作品，它也仍然无法绝对脱离实用价值。其他如怀素《自叙》、颜真卿《告身》、苏轼《黄州寒食诗》，也大抵如此。

很明显，由于书法不同于绘画与音乐，因此它自身很难把实用与艺术绝对地划出鸿沟。它们之间是你中有我，我中有你，互相掺和，互相转化，共同构成书法艺术特殊属性的两个侧面。

然而，我们又不愿意相对地看待这个问题。既然实用性与艺术性作为两个不同的概念出现，而且又各自在起着实际的作用，那它们之间肯定是有差别的。只不过这种差别在绘画、音乐中一目了然，而在书法中由于多种原因比较模糊而已。

那么，如何来判断书法中的实用成分与艺术属性之间的区别和联系呢？

真正的标准只能从书法本身去寻找。具体而言，如果书法（包括书法创作、书法理论、社会欣赏三方面内容）本身只是被动地不自觉地显示出其艺术魅力，而它并没有意识到自身就是一种艺术或艺术家自己意识到是在进行艺术创作，那么，即使这种魅力如何诱惑人，它也始终不能显示出其作为独立的艺术形态的明确标志。如上述甲骨文、金文、秦汉的丰碑巨碣，当时的工匠们在进行刻画和凿铸时，他们其中可能有相当一部分人做这种工作的目的是为了养家糊口。因而，他们只是将其作为一种职业来对待，他们很难意识到自己是在进行艺术创作，更难以在每一件作品中赋予特定的具体艺术追求，长年累月的刻凿书丹生涯，可能培养出他们熟练的技巧，刻出整齐划一、可读可识的字迹，以便更好地养家糊口，但却很难把他们从种种直接的生活目标引导到欣赏自己作品的艺术风格、欣赏碑刻的各种内在韵趣的道路上来。同样地，如果秦汉之间除了歌功颂德的碑版和志事记物在竹木简中保存着书法，而没有一些真正出于纯欣赏目的书法作品留存的话，那么它至少也向我们证明这样一个事

实：在当时，社会舆论，即民众对书法艺术的看法仍然带有明确的实用色彩，他们肯定也认为书法只有在实用过程中直接发挥作用，在人们的衣食住行的日常生活中扎根，这样它才有意义。而一件独立的不直接对日常生活提供支持的书法作品，即使它能出现也被认为是不可思议的。无论是商周、春秋战国、秦汉，书法艺术基本上就是处于这种状态。

我们试图探讨的是书法艺术怎样从实用工具走向艺术欣赏的问题。因此很简单，只要书法艺术从以上所述的种种特征中解放出来；只要不出名的书家们和社会舆论两方面对书法艺术的看法获得比以上所述的更具艺术气质的进步；只要在具体作品中找到书家对作品形式进行主观艺术追求的痕迹，那么，它就可以被看作是书法从纯粹的实用工具走向艺术追求；那么，它就可以被看作是书法家从纯粹的实用工具走向艺术的新起点。

判断书法的实用性质与艺术性质，绝不只是看书法作品中有没有实用的痕迹或欣赏的痕迹。由于书法的文字属性和技巧特色，它不可能绝对地脱离实用走向艺术；也不可能绝对地作为工具脱离艺术性，一般而言它总是兼而有之的。因此，判断的根据和起点应该放在社会角度和历史角度。应该从创作者、欣赏者两个方面进行综合分析，透过问题的表面现象去寻找真正的结论。

【思考题】

1. 为什么我们在肯定书法在早期拥有"实用性"之时，却对绘画、音乐中的"实用"排除殆尽？它是基于一个什么样的美学立场？

2. 民国以降，书法作为艺术已获得了完全的确立，但书法中的实用因素是否完全消退？如何来把握书法在古代既是艺术品又是实用工具这样一个独特的文化现象？

【作业】

1. 判断一件书法作品是不是艺术品是十分简单的，但判断一个"书法"过程是否是完整的艺术创作（或是应用写字），却并不如此简单，请书面回答本节中提出了哪些标准？

2. 为什么说古代书法不可能绝对地脱离实用走向艺术，也不可能绝对地作为工具脱离艺术性？它是基于什么样的认识前提？

第二节　文字造型从象形走向表意的价值

从实用走向艺术，除了艺术家与欣赏家本身孜孜不倦的努力之外，还需要一定的历史条件和艺术条件，没有这种条件，艺术家的努力将毫无意义。那么，书法从实用工具走向艺术欣赏，它的艺术条件是什么？

从简单的受到局限的象形文字到金文的刻符——是早先的文字从具象的描摹走向抽象符号化的一个漫长历程，这个历程至少已经消耗掉先民们上千年的宝贵时间了。而从较正规的已经形成了一定系统的金文再走向更为正规的统一的秦篆——是文字发展史上又一个漫长的历程，这个历程的特征，也同样表现在从象形的残余痕迹再走向抽象的符号化的趋势。如果说前一个历程体现出了从具象到抽象的典型痕迹的话，那么后一个历程则体现了从杂乱走向正规的必然趋向。作为一种文字的使用系统，

作为反映先民们日益丰富复杂的社会生活和思想活动的工具，正规化是必不可少的。故而秦篆的出现和东汉许慎《说文解字》的问世，在文字学史上是值得大书特书的事情。

事实上，象形文字虽在近来常常被一些学者们引为例子，作为书法艺术曾有具体形象这一观点的有力支持，然而中国古代却从来也不曾有过一个简单的象形文字的天下。即使是象形文字本身，它也只是在文字发展历史上的一股"逆流"而已。这个结论可能会使某些人觉得耸人听闻。

中国最早的文字是否是象形文字？一般认为是，而且可以举出不胜枚举的古今名家著述来说明这一点。然而，事实却不是这样。中国古代文字的起源并不是有具体形象的象形文字，而是一些抽象的、简单的符号。

在殷周青铜器的铭文中，有些是比较正规的文字，而有些却是族徽，这些族徽在外形上几乎就是一种符号，与文字很难划分。更早的西安半坡村遗址是新石器时代仰韶文化的典型，其中出土了大量的红质墨纹的彩陶，在彩陶中也有一些类于文字的简单刻画，它与彩陶装饰的各种花纹截然不同。如果美术家们对花纹具有敏锐的吸收能力，那么书法家应该对这些族徽和刻画加以密切的注意。很显然，前者是最早的绘画，后者则是最早的文字符号。

也许人们会觉得，族徽并不等于文字。它并没有很确切的具体意义，把它作为文字的起源是不合适的。然而，无论是彩陶刻画还是青铜器刻画，并不能证明其都属族徽，其中也有相当一部分或许就是当时所使用的文字符号。在早期文字还处于草创阶段时，它对自己的内涵不可能区别得泾渭分明。有时可能在其中会出现个别比较简单的象形符号，有时又出现一些并没有确定形态的线条或族徽。而这些，我们都不能排斥于古文字范围之外，如果一定要以现在文字的系统化要求去衡量先民的原始符号，以之作为判断文字形成的依据，那是与老祖宗在开历史玩笑了。

如果我们确认彩陶和青铜器上的刻画符号是中国早期文字的起源的话，那么，所谓的象形文字显然就是后起的。关于这一点，郭沫若先生在《古代文字之辩证的发展》一文中有过精辟的论述：

> （早期殷代文字）在结构上可以分为两个系统：一个是刻画系统（"六书"中的指事），另一个是图形系统（"六书"中的象形）。刻画系统是结绳、契木的演进，为数不多，这一系统应该在图形系统之前。因为任何民族的幼年时期要走上象形的道路，即描画客观形象而要能象，那还须要一段发展的过程，随意刻画却是比较容易的。
>
> ——《考古》1972 年第 3 期

刻画符号必先于图形符号，这个结论是令人信服的。从这个角度出发就可以确定，线条刻画或族徽的符号刻画是抽象的，而图形系统的文字是相对具象的。于是，在我们前面所谈到的文字从象形走上抽象的历程之前，还应该有个从抽象走向象形文字的过程。整个文字的发展过程应该呈现出如下途径：

抽象的刻画→象形文字→抽象的有系统的汉字。

早期彩陶青铜器上的抽象刻画之所以为象形文字所代替，是由于这种抽象刻画达不到（或很低程度上达到）交流思想的目的。由于这种符号本身缺乏系统，难以在社会中获得一致公认和受到理解。因此，它只能局限于一些很狭小的使用范围和很简单的意义之间。在这一点上，象形文字的具体、明确、丰富的功效确实更有利于社会活动的需要。但我们并不能由此证明中国文字的起源是象形文字。准确地说，中国文字只是在其初级阶段向象形作了一次有限的短期旅行之后，又迅速地回到抽象符号

的道路上来。象形，只是作为特定的中国汉字为了达到自我完善这一目标所采取的一种手段、一种权宜之计，它绝不是中国文字和中国书法的本质。我们的先民们从一开始就已经清醒地认识到文字符号应该具备抽象特征。

从相对具象的象形文字走向抽象的符号，是中国古代文字发展的一个值得注意的现象。作为书法的基础，它的意义是重大的。首先，它确定了书法必须是抽象的这一特征。这样就使书法艺术与绘画拉开了距离。自此之后，无论是从金文到秦篆；从秦篆到汉隶，书法（文字）在抽象的道路上越走越远，它的艺术特征也越来越得到强化和提高，正是由于这一理由，我们才认为象形文字绝不是中国文字（书法）的本质。文字本身越健全，离象形越远，它的艺术魅力也就越强。

书法美绝不是绘画美的追随或再现，它之所以能独立成为艺术，是因为它所依据的抽象文字符号本身就是一种空间造型。它们要努力体现的就是这种造型美，以及随之而来的各种线条美。可以这样说，书法成为自觉的独立的艺术的一个先决条件，就看它对这种抽象的空间造型美是否有着淋漓尽致的阐发。在象形文字时代，阐发的这种可能性微乎其微。秦篆的出现基本上确定了汉字造型的一些空间特征，但在它本身，却仍然带有明显的象形残痕，更由于它的线条运用上的不丰富性，使它也难以完成这一历史使命。从汉隶开始，书法艺术走上了基本稳定的结构与用笔之路，故而在汉代就已有这种思想的萌芽，它也才有可能成为后来魏晋时代真正构成书法艺术美的先导。

篆书本身是一个复杂的现象。金文实际上已经启示了书法艺术结构与笔法的一些发展趋势。然而，在秦始皇统一六国的军事行动中，在"焚书坑儒"的威压之下，在"书同文、车同轨"的行政命令制约下，这种启示没有在艺术上得到应有的重视。秦篆的出现或许在文字学家们看来是盖世之功，但是实际上意味着篆书系统在艺术上的衰落。轻重迟缓的变化用笔被摒弃了，对各种疏密聚散的空间处理也消失了，剩下的只是均匀、整齐、划一等实用性的要求。它绝对缺乏以前金文和以后汉隶中所喷发出来的野性的勃勃生机。它是官方的、一板一眼的，它标示着艺术被官府强迫命令所窒息的事实。故而，它在书法历史上有如一颗拖着火尾巴的彗星，在漫漫长夜中闪现了一下又消失了。很明显，在结字方面，它处于一种有系统的高级阶段；而在符号方面，它却是处于一种很初级的阶段。它在书写上无法强化书法应有的艺术魅力；而在使用上也无法做到便捷简括。依靠这种在形态上还保留着象形残痕，在线条上却缺乏变化的字体，书法是难以满足其努力成为自觉艺术的巨大渴望的。我们甚至不妨作一个大胆的臆测：如果在当时，文字的统一不是以牺牲艺术魅力作为其代价的话，那么或许书法的觉醒时期不会推迟到魏晋。

汉魏是书法成熟时期。隶书的出现为书法成熟提供了抽象的结构特点和丰富的用笔特点。然而从书体上看，还有一个现象也不可忽视，这就是草书的萌发。这是一种最具有艺术气质的书法，它的结构更为抽象简练，而它的用笔也更为变化莫测，甚至它第一次明确地强调了自己注重速度的新特征，汉代人赵壹在《非草书》中评当时的草书风气云："慕张生之草书过于希孔、颜焉。"一个草书家的威望居然可以凌驾于大圣人之上；作为在当时广为流传的"草创"之书，在人们心目中居然会有着如此崇高的艺术地位。确实，它已经与隶书一起共同构成了书法成为自觉艺术的艺术基础。隶书、草书的出现打破了秦篆曾对书法施加的种种限制，消除了篆书中还存在的象形痕迹，建立了书法艺术中最为典型的抽象的空间造型和文字结构，它开拓了书法摆脱工具化、走向艺术化的道路。

【思考题】

1. 在本节中为什么把族徽划归文字大类而不划归图画？在划分归类过程中，族徽的符号功能是否是主要依据？

2. 中国文字在初级阶段向"象形"作了一次有限的短暂旅行——这句话是什么意思？为什么说它是一种旅行而不是走向自身的目标？它与文字的功能要求之间有什么内在的逻辑关系？

【作业】

1. 请通读郭沫若《古代文字之辩证的发展》一文，并写出读书心得。其内容应该包括：（1）基本观点和对立观点；（2）展开的逻辑方式；（3）史观模式的基本形态；（4）其中最有创见性的重点。

2. 请对"抽象的刻画"→"象形文字"→"抽象的有系统的汉字"这三段式进行理论展开，撰写书法史论文一篇，题为《上古文字史与书法美学》。

第三节　研究用笔蔚为风气

伴随着汉字结构的进一步稳定，在汉隶和汉草出现之后，由于书论家出现，第一次掀起了书法理论研究的风潮。这个风潮最主要的特征是：注意用笔的各种法则和线条的效果。结构，似乎被这些大师暂时遗忘了，这是很奇怪的。

蔡邕生逢东汉，是一位文学家，在这场讨论中他是个首倡人物。在他的论文中，首先强调了用笔的技巧和线条的各种效果。如《九势》中载：

> 凡落笔结字，上皆覆下，下以承上，使其形势递相映带，无使势背。
>
> 转笔，宜左右回顾，无使节目孤露。
>
> 藏锋，点画出入之迹，欲左先右，至回左亦尔。
>
> 藏头，圆笔属纸，令笔心常在点画中行。
>
> 护尾，点画势尽，力收之。
>
> 疾势，在出啄磔之中，又在竖笔紧趯之内。
>
> 掠笔，在于趱锋峻趯用之。
>
> 涩势，在于紧驶战行之法。
>
> 横鳞，竖勒之规。

他提出的九势，只有一势是谈及结字，其余八势均指用笔。这种安排可以看出他的侧重。至于在《九势》的几句开场白中，他更是强调了"惟笔软则奇怪生焉"的动人效果。在蔡邕以前，很少有人专门对笔法进行过如此详细周到的叙述。直到今天，他的这些用笔法则仍然是我们学书法的楷则。

传为女书法家卫夫人所撰《笔阵图》，公开宣布："夫三端之妙，莫先乎用笔；六艺之奥，莫重乎银钩。"她认为用笔决定一切。在这个指导思想支配下，她详细地论述了笔画中的肉与骨、筋与力之间的各种关系，并且像蔡邕一样，对笔法进行了解释：

> 一　如千里阵云，隐隐然其实有形。
>
> 、　如高峰坠石，磕磕然实如崩也。

丿　如陆断犀象。

乀　如百钧弩发。

丨　如万岁枯藤。

乙　如崩浪雷奔。

勹　如劲弩筋节。

此七条称为《笔阵出入斩斫图》。显然，如果说蔡邕的特点在于研究一笔中应该注意的几个准则的话，那么卫夫人的研究特点是她提到了七种不同的用笔，而且由于比况生动、栩栩欲活，给人留下了深刻的印象。几千年来，她的《笔阵图》始终为人们津津乐道，具有广泛的影响力。

传为王羲之所作的《题卫夫人笔阵图后》《用笔赋》《笔书论十二章》《记白云先生书诀》数篇文字，几乎都把用笔作为首要研究对象。如：

> 每作一波，带过折三笔；每作一囗，常隐锋而为之；每作一横画，如列阵之排云；每作一戈，如百钧之弩发；每作一点，如高峰坠石；囗囗囗囗，如屈折钢均；每作一牵；如万岁枯藤，每作一方纵，如足行之趣骤。
>
> ——《题卫夫人笔阵图后》

> 每作一点，必须悬手作之，或作一波，抑而后拽，每作一字，须用数种意。或横画似八分，而发如篆籀；或竖牵如深林之乔木；而屈折如钢钩，或上尖如枯杆；或下细如落针芒；或转侧之势似飞鸟空坠；或棱侧之形如流水激来。
>
> ——《书论》

> 把笔抵锋，肇乎本性。力圆则润，势疾则涩。紧则劲，险则峻。内贵盈，外贵虚。起不孤，伏不寡。
>
> ——《记白云先生书诀》

至于《用笔赋》，除了大谈其用笔之奥外，开宗明义还指出了当时书坛的一些具体情况，这就是在书体上已经有所成就，而在用笔上则仍然缺乏进一步的深入研究：

> 秦、汉、魏至今，隶书其惟钟繇、草有黄绮、张芝，至于用笔神妙，不可得而详悉也。
>
> ——《用笔赋》

《用笔赋》中提出的"至今"，当然是指两晋，怪不得从蔡邕到王羲之，都在大声疾呼用笔的重要性。把书法中的线条行笔及效果的各种方法，提到突出重要的位置上来。对于这一现象所意味着的艺术内容，我们不应该忽视。

从表面上看，蔡、王等孜孜于用笔，可以归结为当时新兴的风行书体需要新的用笔方法加以支持。篆书单一的线条效果，是服从于其象形痕迹的结构。那么，隶书、草书及后来的楷书的出现，也必然会导致他们对笔法体系的探索寻绎。原有的篆书线条形态显然是无能为力的，蔡邕、王羲之等牢牢抓住笔法不放，反复讴歌笔法美，本身就表现出他们对新的笔法的追求。但是，这样的结论还不能令人们完全满意。因为仅此，那么笔法不过是依附于结构美的次要因素，它的出现似乎是被动的、需要靠字体结构来提携，甚至它仍然可能是实用性的。因为它的出现，实际上是出于满足实用书体的需要。如果仅仅如此，那么从汉魏以后，书家们对笔法的追求便缺乏了其主观的审美心理上的原因，而

这一点，恰恰是书法成为自觉艺术并达到审美独立的关键。

依我们看来，更深一层的原因应该归结到书家主观上对书法的艺术属性的主动追求。

坦率地说，结构与用笔，虽然在一件艺术作品的构成中是不可分的，但从发展角度来看，它们不是一开始就具有同样的艺术气质。古往今来，大凡谈到书法的结构，总是谈什么向背、呼应、排叠、避就等方面的问题，比如传为欧阳询的《三十六法》专论结构，所谈的基本上就是这一些。然而，懂得了这些道理并不一定就懂得了书法中结构这一部分的真谛。因为这些原则只是告诉你如何写好一个字，其目的仍然是工具性的，它属于书法艺术结构的最初级阶段，只有当结构与书家的风格产生关联，形成了书家特定的个人结构之后，对结构的探讨才算有了一定的艺术意义，而在这一方面，人们的贡献是很不够的。因此，必须强调向背、排叠，所采取的应该是更偏重于书法艺术结构的视角，立足于风格。我们绝不否认方块汉字结构中所存在的艺术成分，但这种成分与真正的书法艺术的结构仍然不能简单地划等号。

一般而言，书法的结构造型就是汉字结构造型的衍化，因而书法很难真正摆脱汉字的制约。一切向、背、揖、让的基本结构规律，在书法中存在，在汉字结构中当然也存在。不把这种探讨落实到艺术家的具体风格上；不从每一种风格的特殊结构出发，这种探讨仍然无法摆脱实用的因素。可以想一下，即使在以纯记事为目的的甲骨文中，也已经有了向背、揖让、平衡、对称这一套规律，然而它却对书法向自觉艺术转化没有带来任何直接的好处。懂得这个道理，就可以明了，在构成书法艺术本身的各种因素中，结构方面虽然起了很大作用，而其自身却不可避免地带着明显的实用性质。

与结构相反，用笔却体现了极其纯粹的艺术特征。

笔法的研究是不是出于工具性的目的？如果是以使用为目的的话，那么像甲骨文那样粗细不变的刻痕和秦篆那种头尾平整的线条，已经足够应付得了。它至少从线条上保证了字形的可识，而可识正是工具属性的文字书写的主要目标。推而广之，在甲骨、秦篆中可以使用这种线条；在汉隶、唐楷中也完全可以使用它，它对实用不带来任何损害。然而，书法却并不满足于此，它在笔法上进行了大胆的尝试。这种尝试在最初可能仅限于追求一种对既定结构进行丰富的装饰变化的初级审美心理，而通过历代艺术家的不断努力，最终使书法艺术形成了线条美、速度美、空间美及由此而再产生的情感美等多种美的高级艺术审美欣赏的内容。

常常听到有这样一种流行说法，认为书法的美首先在于它所使用的是软毫。这是对的，然而并不具体。所谓的软毫笔只是提供了线条的各种可能性，但如果没有艺术家的主观上的追求，那仍然无济于事。古代留下来的有些骨片或石刻，在一些刻痕上还依稀可见朱丹的痕迹，可见是先写后刻的。然而，当时艺术家拿着软毫笔却没有塑造出隶、草、楷之类的变化多端的线条世界来，在笔下出现的仍然是端敬恭肃的没有变化的线。可见，关键并不在于有没有软毫这一工具，而在于艺术家手执软毫之后有没有产生变化线条的创作欲望和冲动。而这种变化线条的欲望之所以会产生，并不是因为实用的强行逼迫，而是艺术家的艺术气质在发挥作用。

蔡邕在《九势》中有一句话很有名："唯笔软则奇怪生焉。"实际上，蔡邕以前也有软笔，但作为其艺术效果的"奇怪"却没有"生"，一直到汉代隶书、草书出现之后才"生焉"，并由汉末的蔡邕把它总结整理出来。此中的艺术哲理值得我们深思。它证明："奇怪"的线条艺术效果必须依赖

于艺术家的主观审美追求，它已经开始脱离实用性了。因此，所谓的实用需要导致艺术产生的现成结论，至少于我们的课题就不尽适用。甲骨文之类的文字产生是实用需要所致，但它却只是不自觉地显示出其艺术的一面，而真正的自觉艺术的萌发，却是由于当时的审美追求在起作用。没有艺术家的这种追求，艺术是不会意识到自己的真正价值的。

汉魏两晋人对笔法的研究，可能有各种实用性的因素作为条件。比如从刻到写的工具过渡；从篆到隶的文字过渡等等，但其本身的目的，却是充满了艺术气氛的。如果说，当时对结构的研究是为了保证文字的可识，因而具有相当成分的实用艺术的话，那么，对用笔的追求却与实用并无关碍，它是出于艺术表现的要求。

明确了书法中结构与用笔这两大因素各自的一些内涵之后，再回过头来看汉魏两晋人对用笔研究的浓厚兴趣和对结构的冷淡，我们可以很自然地得出这样一个结论：这种对用笔的研究热情，正因其出于艺术的目的，反映了艺术家的审美心理，因而可以把它作为书法艺术自我觉醒的一个明显的标志。

【思考题】

1. 为什么我们对书法的结构与用笔作如此明显的轻重处理，表现出对用笔的如此情有独钟？它是出于一种怎样的美学立场？

2. 探讨书法线条美和用笔技巧，是以配合结构为目标，还是反过来试图逸出书法结构的界限之外自成一军？在我们习惯于从结构与用笔对应的情况下看魏晋书论"用笔至上"的倾向，它是在预示着书法审美的一种怎样的倾向？

【作业】

1. 请以第二章、第四章关于线条、运动的论述为依据，探讨书法美学观念转换中用笔具有独立价值、或曰书法线条相对于结构已经摆脱了实用控制的美学层面上的理由与历史层面上的理由。撰论文一篇。

2. 请搜集尽可能多的图片资料，排比分析，作出一个研究报告。题为《自甲骨文至魏晋行狎书中书法线条变化的基本轨迹》。请注意在探讨书法用笔线条意识的觉醒并为其提出直观依据。

第四节　书法取得了不可动摇的艺术地位

进入觉醒期和成熟期的书法艺术逐渐地强化了自己的特征，最终建立了自己的艺术权威。通过对结构和用笔两个方面的探求，我们可以肯定这种成熟的时机在汉魏时已经到来。然而，除了上述各种艺术条件之外，就创作者和欣赏者这一最基本的艺术生存关系而言，在当时成熟的痕迹应该是很明显地反映在人们的言谈举止、思想活动之中的。没有这方面的佐证，所谓的"成熟""自觉"不免还是一句空话——在社会生活中有没有什么具体的事例可以证明当时的书法进入了审美独立与艺术觉醒时期？

从两汉到魏晋，这种具体的事例是很多的。书法艺术的自我觉醒绝不会是一种孤立的历史现象。

隶书、草书的出现和对笔法的热衷无疑是很有价值的，而这些艺术条件只是告诉我们书法性质必然发生转变，至于究竟转变成什么样，转变过程中有什么特征，这些确实还需要进一步探讨。两汉魏晋作为实用型书法转向艺术欣赏型书法的时期。它的新旧交替的转变痕迹十分明显。

如果说，西汉扬雄的"书，心画也"并不专门指书法，因此不能作为书法审美独立的标志对待的话，那么在《汉书》中，我们发现了另一位很值得我们注意的人物：陈遵。《汉书》卷九十二载：

> （陈遵）长八尺余，长头大鼻，容貌甚伟，略涉传记，赡于文辞，性善书，与人尺牍，主皆藏去以为荣。

陈遵的"性善书"，即可理解为善书牍，也可以理解为善书法。而他的手迹竟至人皆以收藏为荣，则知应该是指书法而言。文字在传递信息功用后已经毕其使命，再要"藏"，当然是藏书法艺术。因此，这些"主"们正是以独立的审美在主动地、有意识地进行艺术欣赏，把书法提到如此高的地位，这显然是汉人的慧眼独具。在汉代书坛上还充斥着丰碑巨额、残简断编的实用性书法的时候，他们已经开始如此狂热地钟情于书法美了。光凭这一点，他们足以成为中国书法审美史上第一代伟大的开拓者。

东汉灵帝时，有一位擅长辞赋的文学家赵壹，他虽晚于陈遵后几百年，但其对书法的观点却比陈遵保守得多。他认为，书法必须是实用工具，不应该有什么艺术问题。他对草书的抨击最烈，认为是"上非天象所垂，下非河洛所吐，中非圣人所造"，并称：

> 草书之人，盖伎艺之细者耳。乡邑不以此较能，朝廷不以此科吏，博士不以此讲试，四科不以此求备，征聘不问此意，考绩不课此字，善既不达于政，而拙无损于治。
>
> ——《非草书》

赵壹的观点无疑是实用主义的，既然科吏、讲试、征聘、考绩，皆不需此，那么草书之无价值可见。然而，他却忘了书法除了一个实用价值之外还有一个艺术价值。而草书，正是书法艺术自我觉醒之后最为典型的艺术表现形式。用实用去衡量它是否能记录圣人之言、达政助治，实在使写草书者哭笑不得。

赵壹不承认书法有艺术价值，但当时的社会舆论却并非如此。书法在当时其实已经基本上树立起自己的艺术地位了。同时这篇《非草书》中，他还提到了当时人对书法的趋崇风气：

> 观其法象，俯仰有仪。方不副矩，圆不中规。抑左扬右，望之若欹。鸾企鸟峙，志意正移。狡兽暴骇，将奔未驰。状似连珠，绝而不离。畜怒怫郁，放逸生奇。腾蛇赴穴，头没尾垂……

艺术形象是鲜明的。最有意味的是，他还谈到了"抑左扬右，望之若欹"。作为实用的书写，这种"欹"是多此一举，它既不能对识辨带来好处，也无益于整齐划一。然而在艺术家们看来，它简直就是生命。崔瑗第一次具体地表现出艺术家对书法线条和结构的极度敏锐的吸收能力，他无愧是为书法艺术大力讴歌的一代英才。

可惜的是，他虽然有如此卓识，仍无法真正摆脱实用习惯观念的限制，毕竟汉代的丰碑巨额为标志的实用风气是影响巨大的。在《草书势》中，崔瑗还不得不谈道："应时谕旨，周于卒迫，兼功并用，爱日省力。"为草书的实用成分寻找理由。只有到了西晋索靖的《草书势》，这种情况才得到了改变。如果说崔瑗的《草书势》还无法真正摆脱书法实用观念的话，那么，索靖《草书势》一出，

标志着书法真正在理论上完全意识到了自己的艺术价值。因此，在汉代对书法艺术与工具何所从属的不同看法出现了分歧后，汉人并没有就此取得一致意见。魏晋人物一出，就把这种争论引向深化，并由蔡邕等人寻绎出了最终的结论。然而，这是就理论而言，在社会观念方面，这种转变并不是一目了然。具体表现在于，在当时的社会中，还有些人对书法仍然抱着旧观念。紧接后汉的是三国时期，实用与艺术两种观念的互相交替，仍然在当时的社会生活中反映出来。

雄才大略的魏武帝曹操与书法似乎有缘，据说他是书法审美独立的第一代实践家：

> 梁鹄奔刘表。魏武帝破荆州，募求鹄。昔鹄之为选部也，魏武帝欲为洛阳令而以为北部尉。
> 故惧而自缚诣门，署军假司马，在秘书以勤书自效。是以今者多有鹄手迹。魏武帝悬着帐中，
> 及以钉壁玩之，以为胜宜官。
>
> ——卫恒《四体书势》

曹操到处募求梁鹄，并予官爵，为的就是能将他的书法"钉壁玩之"，还亲加评骘，戎马倥偬却有如此雅兴，真是难得。从中可知曹操对书法的特殊癖好。这种癖好显然是艺术欣赏性质的。光是为了实用，那梁鹄的"勤书自效"足以敷用，不必再"钉壁玩之"。在当时，曹操的所作所为似乎已经继承了陈遵等人的衣钵。

但也有相反的例子：

> 魏明帝起凌云台，误先钉榜而未题，以笼盛（韦）诞，辘轳长絙引之，使就榜书之。榜
> 去地二十五丈，诞甚危惧，乃掷其笔，比下焚之。乃诫子孙绝此楷法，著之家令。
>
> ——王僧虔《采古来能书人名》

魏明帝虽为曹氏子孙，但对书法家的态度却远非乃祖可比。他对待韦诞这样的大书家，简直如驱使一个普通的工匠，可以说他与赵壹也是相去无几的。书法是"伎艺之细"，不管你韦诞官至鸿胪少卿，在书法上又有多高声望，你也不过是一个供人驱使的匠役而已。大书法家被弄到这步不堪的田地，也真是狼狈得可以，据说韦诞经此一厄，头发也白了，与梁鹄得宠相比，他可称是不幸之甚。

从魏武帝到魏明帝，在三国时代，也像在汉代一样，我们看到了书法从工具转向艺术的种种交替痕迹，书法艺术的性质转变不是一个朝夕就能完成的。它从孕育到萌发再到转变完成是一个漫长痛苦的蜕变过程，在这个过程中，新旧之间的变化常常显示出拉锯的状态，常常要经过几个反复之后，新的因素才会站稳脚跟，取得自己的巩固地位。而且，书法从工具变为艺术牵涉到整个社会的观念，即使作为艺术的书法已经完成了其全部蜕变过程之后，不可能绝对地占领所有人和所有思想的活动阵地。因此，在相当一段时间内，对这种转变持怀疑甚至反对态度的人是不会销声匿迹的。直到今天，我们在讨论这一问题时还必须费力地先对实用欣赏作一番说明，就可证明这种传统思想的强大影响。而在汉魏当时所出现的这种互相对立的观点，显然是不奇怪的，它正是转变阶段最为典型的现象。陈遵、赵壹是在这个分歧的舞台上的第一批表演者，魏武帝和魏明帝则扮演了第二批角色。

只有到了东晋，到了西汉魏晋时期的最后阶段，不可遏止的欣赏书法的风潮才使得艺术的书法基本树立了比较权威的地位。大书圣王羲之和他的儿子王献之是东晋两位冠绝一世的书法大师，他们都遇到了一个相似的崇拜热。

> 羲之罢会稽，住戴山下。一老姬捉十许六角竹扇出市，王聊问一枚几钱，值二十许，

右军取笔书扇，扇为五字，妪大怅惋云：举家朝餐，惟仰于此，何乃书坏？王曰：但言王右军书字，索一百。入市，市人竞市去。

<div align="right">——虞龢《论书表》</div>

有一好事年少，故作精白纱裓，着诣子敬。子敬便取书之，正草诸体悉备，两袖及褾略周。年少觉王左右有凌夺之色，掣裓而走，左右果逐之。及门外，斗争分裂，少年才得一袖耳。

<div align="right">——虞龢《论书表》</div>

肯出五倍价钱买老妪竹扇的人，绝不会是想买把扇子去拂暑，仅是这个目的的话，那他买二十钱的足矣，不必出高价。他买扇子的目的显然是出于对右军书法的崇拜，这种崇拜是纯欣赏性的。于此可见，书法在当时的艺术价值。至于献之之例更甚，年少与左右争夺斗裂，费尽若大力气，夺到的才只是一个写满字的衣袖，这个衣袖毫无实用价值，只有当它被写满了大令的书法之后，人们才如此重视它，这种重视也是纯欣赏性的。右军和大令在书写时人们感觉是艺术家在进行创造，而不是工匠在工作。王家父子居然受到社会的普遍青睐，真可以着实炫耀一番。

如果说曹操对梁鹄书法的"钉壁玩之"已经体现出一定的赏玩色彩，但梁鹄还是不得不做些"在秘书以勤书自效"的实用工作的话，那么到了二王，这种对书法艺术的崇拜风潮已将"书法"在社会中的残存实用观点进行了彻底扫荡。二王们所受到的尊敬，绝对是艺术性质的。设想一个鼻青眼肿的少年，却紧紧抓住一只写满字的衣袖，并欣然以此自得，这种场面在当时是没有人会认为荒谬的。当王羲之眼看着有人买他写的高价扇子，王献之眼看着众人为他的书法不惜老拳相向时，他们一定感到了一种满足——书法终于牢固地树立了自己的地位，所以我们才会下这样的判断：书法从实用转向艺术的转变过程中，东晋是最后一个环节，一个接近完成的环节。

当然，作为艺术转变的社会过程，其步骤必然是参差不齐的，受到如此敬仰的小王，就遇到了类于魏明帝这样外行上司，差点做了第二个韦诞。

初，谢安请为长史，太康中新起太极殿，安欲使子敬题榜以为万世宝，而难言之，乃说韦仲将题凌云台事。子敬知其指，乃正色曰："仲将，魏之大臣，宁有此事？使其若此，知魏德之不长。"安遂不之逼。

<div align="right">——张怀瓘《书断》</div>

谢安欲请题，目的交代得很清楚，"以为万世宝"。这已经带上了一定的欣赏色彩，但他"难言之"，可见他也意识不到这样做对一个艺术家有所冒犯，这比魏明帝不分青红皂白，把韦诞赶进吊笼升起的粗暴做法已经文雅得多了。从谢安的顾忌中已显示出书法从实用转向艺术的社会痕迹。但尽管谢安小心翼翼，王献之并不买账。他以为这是工匠之事，对艺术家是一种侮辱。而对谢安的旁敲侧击，他"正色"拒绝，而且装疯卖傻，完全否认韦诞有此事。他提出的理由也是颇有意味的。韦诞是魏之大臣，身份颇高，不可能也不应该用他如同驱赶工匠一样，如是那样，则"魏德不长"。这是一种婉转的威胁：如果你谢安对我也是如此，那么"晋德"也"不长"。谢安后来是"不之逼"，如此可见，这位东山宰相既不愿做第二个魏明帝，恐怕也认为犯不着为了一个书法家而弄得社稷不长，甚至连自己的宰相位置也坐不成。

对一个官僚书法家的待遇，居然会关系到社稷生计，虽说近乎荒唐滑稽，却也证明了当时社会众

所一趋的崇尚书法艺术的风气。这种风气显然是笼罩一世的，它可以作为书法从工具转向艺术过程的一个很巧妙的写照。

两晋之间，战乱频仍，渡江诸人中，后为东晋朝廷主要角色的权贵中，就有两人与书法挂上了钩。如丞相王导：

> 亦甚有楷法，以师钟卫，好爱无厌；丧乱狼狈，犹以钟繇《尚书宣示帖》藏衣带中。过江后，在右军处，右军借王敬仁，敬仁死，其母见其平生所爱，遂以入棺。
>
> ——王僧虔《论书》

又如后来因反叛被诛的太尉桓玄：

> 耽玩不能释手，乃撰二王纸迹，杂有缣素，正行之尤美者。各为一帙，常置左右，及南奔，虽甚狼狈，犹以自随。
>
> ——虞龢《论书表》

举朝上下的崇仰书法艺术，特别是帝王将相的参与，使这种风气在社会上获得了正统的合法的地位，这对于书法完成艺术化的过程是必不可少的。书法之于王导、桓玄的军国重事并无碍涉，但他们却为之倾注了如许精力。而他们的这种倾注，却从更有效的角度提携支持了这股风气。上行下效，最终则推动书法艺术走完了审美独立自我觉醒的全过程，对于两晋人物这种贡献的意义，应该予以充分的考量。

书法从实用属性走向欣赏属性，其原因自然是多方面的。我们这里只是从书体与笔法、创作者与欣赏者这两个方面对这种转变过程作了一些具体的考察，它已经足以证明这种转变确实存在和其大致的时间。如果推而远之，那么两汉魏晋时代出现的书法理论，实际上也正是书法的自我觉醒的标志。工具性的书法只具有使用价值，它不能要艺术理论也不会产生艺术理论，只有书法完成了向艺术的转换，才会有理论存在的土壤。特别是魏晋，由于书法创作活动兴盛的催化，书法理论无论从系统性、深刻性以及广泛性方面，都开辟了后世书法艺术和理论繁荣昌盛的新局面。此外，魏晋时代涌现出了一批声誉卓著、英名流世的大书家，这也是一个很重要的标志。没有书法的转化，不一会造就出书家的艺术声誉。两汉以前，如许多的碑刻，书者、刻者一般很少留名，作为一种职业而不是艺术创作，的确是无须留名的。只有到了社会普遍造就出一代具有书法欣赏能力的人之后，艺术家的产生才会成为现实，才会有众星捧月的良好气氛和热烈场面。

除了这一点之外，又比如中国古代的书法艺术的发展往往以文字演变作为其原动力，因而秦篆汉隶的出现和变革，往往带有浓烈的实用工具的变革色彩。其艺术性的变革只是文字演变的附属而已。汉代出现了艺术转化的萌芽，但汉人并没有完成书法从实用转向欣赏的这一丰功伟绩，到了魏晋楷书的出现，汉字基本上定型，作为文字演变的过程是终止了。从此，书风、书体的各种变化才具有真正的艺术性质。在魏晋以后，艺术上的追求而不是文字需要上的追求，成了书法艺术发展的真正唯一的动力，而这种变化的主要因素，却往往是艺术家本身的主流作用而不是民间的推动。很明显，文字使用的变迁必须依赖于民众，而艺术风格的转变却主要仰仗艺术家的追求。书法作为一种独立艺术终于巩固了真正地位。此后的隋唐、宋元、明清书法的发展，集中表现为艺术风格的发展，这种发展完全摆脱了原有的作为文字变革附庸的地位，书法的审美意识真正地觉醒了。

中国书法艺术的出现，对于整个世界所带来的冲击是巨大的。在它身上浸淫了中华民族优秀的思想传统和文化传统。而且，作为一种成熟的深刻的艺术体系，它对后来世界艺术的发展也具有深远的启示意义。我们可以毫不犹豫地说，从西汉魏晋开始的书法艺术的自我觉醒，正预示着书法已经具备了以后所体现出来的那种巨大能量和绚烂无比的魅力。探讨书法从实用转向艺术这个问题，从表现上看只是着眼于确定这种转变的时机。而实际上，通过对转变的各种现象及内在联系的分析，必然也涉及研究书法作为艺术的主要特征所在这样一个美学课题，对于理解书法艺术的本质必然具有现实的指导意义。因此，这种探讨实际上就带有书法史研究和书法性质研究这样双重的研究特征。希望本章的阐述，能提供一个较粗浅的书法艺术自立和发展的脉络，有助于读者从一个书法史的侧翼对书法美学特征进行思考。

【思考题】

1. 在同一个汉代，既出现了陈遵又出现了赵壹，它表明了汉代是一个观念更迭交替的转折时期，当然，准确地说应该是自东汉到魏晋是一个转折时期。在这个转折时期中，书法发生了什么样的美学意义上的变化？

2. 关于崔瑗，你了解他的哪些情况？你是否认可他在艺术立场上对草书的称颂，并把他的审美描述看作是汉末到魏晋书法审美崛起的第一代成果？

【作业】

1. 我们在本节中提出了一些史料，来证明书法在魏晋时代仍处于转折期并逐渐走向审美独立的基本态势。请阅读相关资料，举出曹操、梁鹄和韦诞之外的事例，来证明书法审美观念崛起的时代必然性。尽量能找出五条资料。

2. 请搜集本书中提到的晋代王羲之、王献之、王导、谢安、桓玄等人的传记资料，排列成一张东晋士族（与书法活动有关的）名单，将传记资料系于其下，编制成一份资料表。并注明出处与参考书。

下 篇

中国画·篆刻·诗歌美学论

第十二章 总论：中国画历史发展模式中

"观念先行"的审美传统

当代中国画正处在一个迷茫的十字路口。

该用什么样的比喻来形容中国画目前所处的困境呢？如果我们说中国画已经衰落、没有前途的话，显然是不明智的——把中国画莽鲁地比作一个奄奄待毙的老朽，这是要惹众怒的。但事实上，中国画确实已经不那么年轻、不那么生机勃勃了，这是一个令人痛心的残酷现实。当代中国画或许可比作是一个老者形象，它仍然不乏雄心，不甘沉沦，试图用最大限度的努力来抗拒把自己引向坟墓的命运之神，但却又心有余而力不足，并为前景的渺茫而感到惶惑。它常常被指为陈旧、僵化、缺乏生命力，面临着被外来艺术思潮淘汰的危险，虽然已经意识到这一点，却又束手无策、回天乏术。中国画背着光荣而又沉重的传统十字架走了几千年，哺育了不计其数的艺术家，而现在，这些艺术家的"不肖子孙"们却想抛弃这座十字架，这简直是数典忘祖！——在愤愤不平之中，我们还发现了一种无可奈何的自艾自怨。

确实，中国画那进退维谷的处境，使人们有理由对它从总体上进行重新评估，特别是对它的现实意义进行重新认识。我们在无数文章中看到种种或深或浅、或正或反的评价。同样我们也在无数作品中——从无数作品的创作动机、价值观念的探寻中，找到了作者对这一命题所持的思考态度和作品本身所提供的倾向，这是最好的对传统重新衡量的宣言书。当然，作者的信念要作为一种坚固的格式稳定下来，要对自己的追求真正抱着不移的自信心，这不是一蹴而就的，其中必然会出现大量彷徨、迷茫乃至动摇，因此，每个人都会在自己周围轻而易举地发现这种迷茫、动摇的痕迹。

对古典文化遗产奉若圣明，努力以全盘继承、因袭旧貌为己任的艺术家们，口不离"传统"，对

离经叛道表现出不可容忍的愤怒。但当他们整天千篇一律地复制旧形式，或只是在此座山与那座岭、这朵花与那棵草之间做简单的嫁接工作时，他们也会因为此中的枯燥无味而烦恼。他们至少也会不无沮丧地问自己："中国画仅仅是这样的么？"

每时每刻都在大声疾呼抛弃传统桎梏，并试图以欧美抽象画派的创作模式作为中国画创新的艺术家们，不屑于古典的意趣、古典的风格，以自己的画面充满洋味炫耀自得。但当他们（也是千篇一律地）弃绝中国味、追求西洋味的冒险热情和好奇心理轻易地在画面上获得满足时，往往也会惶惑地扪心自问："中国画难道就是这样的么？"

表面上似乎针锋相对，但却基于同一立足点。似乎保守的和似乎"前卫"的迷茫，虽然呈现的倾向不同，互相间或许还大张挞伐、水火不容，但若检查它们的艺术立场，则用两个字可以一言蔽之：抄袭。或是抄古人，或是抄洋人。抄洋人者自认为是新，讥笑复古主义的穷途末路及僵化没落；抄古人者反唇相讥，指责对方的崇洋媚外自灭家风。而且，你自认为是新么？你那一套在国外早就过时了，批评中国复古主义的，其实自己也未见得不在复古，只不过是复洋人之古而已。

这就是中国画面临的危机。错综纠缠的观点歧见之间或分或合、明分暗合的种种现象，反映出当代中国画开创新风气的困难程度，而我们倘若细细寻绎其间，细细寻绎这互相攻讦在观念上的根基时，其症结是显而易见的。不管是尊古派的顽抗和败北，还是创新派的"借来"和自我辩护，他们都有一个共同的认识，即中国画的发展是简单的新与旧之间的斗争，亦即是直线条的由低向高、由谬误向正确发展的永恒过程，尊古论者认为中国画是最完美的，它已经在漫长的两千年历史进程中完成了从低向高的全过程，无懈可击，对它的反叛是荒诞不经的；创新论者则认为中国画已走投无路，不用新的艺术形式、艺术观念来代替它，中国画自身绝难自振。泥古不化固然毫不足取，"在传统基础上创新"一类所谓半推半就的改良口号也不敷用，应该彻底地大无畏地对中国画进行"革命"。

水火不容的艺术观点的表象底下，竟潜藏着如出一辙的思想方法论的因子，让人啼笑皆非又觉得十分可悲可叹，表面上面红耳赤的争吵原来出于无谓的误会——这就是当代中国画坛上一个奇怪的现象。

认识的混乱导致了理论的混乱，这种混乱在导致一些莽撞革新家们不分青红皂白急于求成的尝试必然屡遭失败的同时，却会令一些善于思考者头脑冷静下来，他们会认识到，这场消耗战的根源是复杂的。不先在认识上、观念上对自身、对将要被打倒的艺术传统和努力开创新纪元的美好愿望进行多层面多方位的冷静反思和自省；不先把一团乱麻似的思想整理、疏浚一下，仅仅在艺术形式上互相指责和攻讦，是永远也不会建立起新时代的艺术体制的，甚至，连一个表现也不会有。

理论的崛起势在必行。现时代与其说是个创作的时代，毋宁更确切地说，是个理论的时代。

第一节　历史的追溯

也许是历史老人的有意抬举，也许是轩辕黄帝无意识留下的艺术遗传因子的作用，也许什么也不是，总之，中国古代美术从一开始就坠入了"观念先行"的情网，甚至还可以说，是中国古代美术家们主动去拥抱"观念先行"的模式，使它在原始美术之后理直气壮地占据了艺术真空，成为中国美术史上第一个先入为主又能以主体自居的基本元素。

中国人似乎从来就没有过为艺术而艺术的思想潮流。艺术的抒情功能，准确地说是艺术的主体精神比起西方色彩的艺术赏玩性质来，总是更能显示出华夏大国的恢宏气度。当阿塔米拉洞窟壁画中受伤的野牛，反映出西班牙人对造型艺术形体的细腻模仿心理，甚至连野牛身上皮毛的茸茸感觉也不放过之时，中国人却在漫长的原始生活实践中逐渐形成了概括表现的艺术方式。他们不模仿，不潜心于刻画，他们运用自己独特的艺术理解对生活进行视觉诠释。彩陶上的图案纹样和文字结构纹样，乃至从图像向符号化的逐渐过渡，都显示出原始人对大自然的形体美并不采取西方人那种纯粹客观的旁观者态度，而是以艺术结构中的一员——同处于大自然形体怀抱中的，并与客观描绘对象相辅的主观描绘主体的身份来参与艺术创作。原始人习惯于以自己的理解去描绘、去表现，这是一种纯粹东方式的立场。作为其衍化的巅峰，则是在商周青铜器上的文字符号代替图案的审美意识的产生。这是一种异化？但在中国人看起来很正常。有自己的理解就必然渗透了观念（当然也许是很浅显的观念），观念表达的最高形式是传言达意的文字。只要在造型和表意之间略一偏颇，文字符号进入美术领域是顺理成章的。而任何历史发展都不可能绝对不偏不倚，历史老人的有意垂青是司空见惯的既成现象，更何况，以文字本身而论，它也并非与绘画泾渭分明。中国文字的外化形式——符号本身，就积淀着原始人对造型所取得的丰富经验。

原始美术中的图案形态和符号化形态，反映出美术史上"观念先行"的第一次浪潮的侵袭。尽管它是一个较低层次的浪潮，但它已经确定了中国美术自身的观念、方位和行进轨道。换言之，它已经给中国画定下了一个艺术表现的基调，它以极其明显的毫不妥协的态度向世界宣布：纯具象绘画在中国缺乏生存条件，因此永远不会有出路。

随着文化历史的逐渐摆脱非自觉的原始状态，"观念先行"的历史惯性在保存其内核稳定不变的同时，以其强大的渗透能力从各个角度促进了美术史上的渐变和突变的进程。如果说，在原始时期由于生生不息的中华大地的滋养，广袤的空间中处处弥漫着"观念先行"的浓雾，而使原始美术在地域特点之间并没有太大的差异，并显示出步调一致的崭齐横截面的话，那么在以后漫长的三千年历史纵向的轴心上，我们会看到"观念先行"的历史惯性为推动美术发展而不得不施展出变幻腾挪的孙猴子七十二变式的迷人效果。就像我们在荆楚文化、吴越文化、巴蜀文化、齐鲁文化、燕赵文化等不同地域发现原始美术意识中观念支配的共同特征一样，在中国画真正构成其强健的体格之后，我们仍然发现了观念支配力量的明显作用。区别仅仅在于横向的面上，观念支配所呈现的形态在表面上也是相当一致而鲜明的，而在纵向的线上，则观念支配的惯性由于不同时代的政治、地理、社会、经济、文化形态的制约而不得不随机应变，以其种种变格、种种不同角度的立足点延续生命。

秦汉前后的绘画艺术观，是典型的社会功利型的，并以其中渗透着原始审美观念支配的不具象的表现形式为媒介，对新的社会观念或创作者的主观观念进行形象的诠释。

战国帛画《夔凤美人图》中的观念具有双重性质。一方面，画面所取的思维特征是象征式的。不管是被释为正义与邪恶的斗争也好，被释为静穆气氛中的吉祥如意祝祷也好，我们只需从少女与动物之间的无关组合（即不是全场面的实景）中，即已发现了作者在构图上采取的是观念支配态度，它显然带有一种寓意性。另一方面，从人物、动物形象的描绘本身，从少女腰之细到线条之挺拔，墨色之沉稳及朱唇稍加点彩来看，我们则发现了一种熟练的抽象技巧的处理。这种双重的观念支配——在

艺术思维结构上的观念和在技巧处理上的观念特征，不但存在于战国绘画中，而且直至唐前仍不改其辙，它几乎构成了中国美术的前期表现形态的内在支柱。

证明它的存在和作为历史内骨的重要位置是不困难的。从理论上看，我们可以摘出春秋（先于秦）和魏晋（后于汉），这秦汉时期美术断层的终极两端的两段叙述。

先看《孔子家语》："孔子观乎明堂，睹四门墉，有尧舜之容，桀纣之象，而各有善恶之状，兴废之诫焉。"

再看曹植《画赞序》："观画者，见三皇五帝莫不仰戴；见三季暴主莫不悲惋；见篡臣贼嗣莫不切齿；见高节妙士莫不忘食；见忠节死难莫不抗首；见放臣斥子莫不叹息；见淫夫妒妇莫不侧目；见令妃顺后莫不嘉贵，是知存乎鉴戒者图画也。"

这是一种为绘画艺术的三纲五常伦理思想作说明的立场。反映在作品上，则是绘画与儒家纲常之间的紧密合作。三皇五帝、伏羲女娲，乃至孝子节妇、忠臣贤相等等形象，汉画像石艺术中比比皆是。秦汉前后绘画的诫世功能被绝对强调，其后果是戏剧性的。一方面是强调诫世，顺理成章地形成了主体精神——创作者的主观理解和主观表现的独立价值的确立，使绘画又一次摆脱了模仿客观自然外象危险的机缘，把自身变成人类解释自然的一种真正的语言（具体表现为解释儒家伦理道德的有效语言）；另一方面则在强调诫世，凸现创作者作为主观的人的能动力量时，由于社会功利需要的介入，又从一个新的根本立足点上把绘画逼进了狭窄的生存夹缝。绘画成了伦理道德的简单解说工具，艺术的主观——创作语言、创作思维、创作形式之间抒情的主观被压抑了，社会功利属性的主观去取和宣传目的成了绝对的艺术评判标准。

其精神是主体性的，其方法是实用主义的。观念作为一种意识形态，在第一次以外在的支配姿态试图对中国画发展加以引导时，我们发现了其中所包含着的本体性质。这就是以原始美术的观念支配作为起点——它已绰绰有余地构成中国绘画的审美特征和形式特征，在每一个不同历史时期中再引进外来的观念作为形式发展、本体发展的有效催化剂。秦汉前后的社会功利型的绘画观，只是中国绘画在漫长的历史进程中的小试锋芒而已。

魏晋南北朝时期是中国画"观念先行"思潮的第二期实验场。

尽管历代帝王非常希望"成人伦、助教化"式的诫世功能在绘画中发扬光大，从而使绘画更俯首帖耳地被绑在封建纲常和大一统帝国的思想战车上，但绘画毕竟有它自身的使命。不愿意在实用主义的功利泥淖中陷足过深，使古往今来无数艺术家们不约而同地为艺术独立生存的权利作顽强的奋斗。这是一种极其崇高的悲剧式的奋斗。中国封建社会的超稳定结构，皇权威严无比的超强力压迫，以及如此沉闷而漫长的封建历史纽带，使奋斗的有效性常常不表现于外表形式而深藏于其内部。从绘画生态学的观念看，中国画在经过了咿呀学语的商周青铜器和彩陶阶段后，由于在体格上的基本完备和初具能力，很渴望能在一个合适的环境中显示一下自己存在的有效性。反映自然、表现自然是绘画的本能，在观念支配下的反映与表现又是中国画的本能，当它从一个冷漠的自生自灭的大森林中走出来，发现它与宇宙、与天地万物之间（首先是人所生存的文化、政治机制）有着密切的关系时，这种混沌朦胧的意识一下子转换成狂热的自我表现欲望，社会功利型的"观念先行"，毋宁说是绘画迎合社会的表现欲，更准确地说，则是绘画在疯狂寻求表现机遇时在近处率先抓住了一个最容易奏效的低层次

的对象而已。它像一个毛头小伙子，为自己的健壮体魄炫耀自得，但却又为难以找到表现自己能力的场合而焦躁不安。"成人伦、助教化"的绘画观是比较幼稚或不成熟的，但却与中国画在秦汉前后时期刚刚步入青少年时期的那种不成熟形成同构，从而规定了此一时期中国画向功利性格靠拢的行进轨道。

魏晋南北朝时期的思想形态构成了绘画发展的新契机。老庄思想一旦蜕变成为一种固定的格式——玄学，则其虚幻的、内在的、精神性的侧面被无限放大。灿烂的功业、辉煌的道德，一切曾被指为人生终极目的的象征，一夜之间成了废墟。功业本身不复存在，当然预示了人伦、教化的贬值。如果将经世安邦作为客观追求的话，那么魏晋时期的人们更注重于本心的内省。于是，谢赫的"气韵生动"脱颖而出，一扫中国画在初生期时所表现出的种种惶惑，公开把人的主观的精神目标如神、韵、气……作为绘画历史上新的然而是更重要的目标提出来——请注意"气韵生动"的观念先行，是与"成人伦、助教化"的观念先行貌同实异的。前者发源于绘画本身的自我要求、约束和向往；而后，者却来自于外在的嫁接和干预，至少也是外在的引诱。

"六法"的提出引起了绘画艺术的大地震，并在"气韵生动"口号获得广泛承认的基础上，开始从绘画因素内部描绘中国画发展未来的前景。"神似"而非"形似"的观点，作为一种理论上的自觉而见诸古人论著（而不是放任自流的不自觉实践），预示着中国画写意观念的成熟、先行和写实主义的彻底衰败。很明显，在功利性格的早期绘画中，由于原始美术所提供的形式前提的限制，写实主义没有捞到大展宏图的好机会，但功利而不是审美的观念支配，又足以使它有潜心窥伺的可能性。当人伦和教化需要准确的图解时，传统的美术观念在一个短时期内不会是外现的至高皇权的对手，写实主义完全可以在这种需要将成风气时推波助澜，从而使自己的观念登场。然而，"六法"的流风远被是一场无法阻挡的"灾难"，它有意无意地塑造起了中国人对绘画的根本的本体审美观念，从而挤掉了写实主义本已相当窄小的地盘。并且，由于观念介入而导致中国画不刻意写实的半抽象形式，在中国画跨入成熟期之后开始显出其格局上的缺陷，"六法"在这紧要关头的有力弥补和深化，使中国画足以在其形式表层之上再增加一个神采、气韵之类的新的深层标准，最终则构成其立体的、多维的、视觉与超视觉互补互生的审美结构，而与昨天的官能性直觉视觉审美方式告别。自魏晋以后直至清末，绘画本体意识始终以"形神兼备""神重于形"的标准作为生命延续的标志，雄辩地证明了谢赫"六法"在中国画史上无与伦比的重大价值。

如果说魏晋人的"观念先行"集中在艺术精神的确立上，那么唐宋时期的"观念先行"，则反映在绘画技法体系的健全方面。

"气韵生动"的审美准则，通过一定历史时期的淘汰和提炼，使曾经是历史宠儿的人物画不得不暂时退避三舍。绘画上一旦不以社会属性的人伦教化为其重点，则人物画至高无上、唯我独尊的地位开始发生了动摇。在追求"气韵生动""神采飞扬"（不仅仅是艺术形象的"生动"，还包括与形象同步的创作者自身的"生动"）的准绳下，人物画的严谨和庄严性似乎不如山水、花鸟画来得那么随意和轻松。山水、花鸟画的呱呱临世本身就是颇有意味的。相对于人物画在创作时较注意对象的"人"而忽略作者的"人"而言，山水、花鸟画却更能在挥洒过程中，在广袤的空间塑造中找到作者自我的"人"存在位置。对山水画中"可行""可游"理论的解释，有人认为必须用画上一个老儒或山樵以证其实，但这其实是个极肤浅的解释。"可行""可游"的主体应该是画家本人而不是越俎代庖

的画面上人。因为要画家本人觉得"可行""可游",因此画面应该是空寂的灵宕的,无论是范宽的《溪山行旅图》、董源的《潇湘图》,还是精致的小幅山水团扇,都已向我们透出了此中的关键之处。

于是,"写意"精神崛起了。

从某种意义上说,"写意"就是"气韵生动"在新形式下的延续,但这种延续是取其不同的方位。以"观念先行"——主观表现而非客观描摹的标准来看,则写意精神中更多地渗透出更主观的观念来。如果我们以"气韵生动"作为审美的标准的话,那么它的落点则是在审美主体的对面——作品上,它是创作者与欣赏者对欣赏过程中客体(作品)这一方面的要求。而写意,则直指创作本人(审美主体)。它要求的是作为创作者自身在创作过程中的完美,至于创作载体——作品的完美与否是第二位的问题(而在"气韵生动"的口号中,作品的完美是第一标准)。

由于写意精神对创作者本身的高度重视,可视的绘画形象的塑造勾画获得了更大的随意性和可变性。这是一个极强的磁场,一切千奇百怪、五花八门的艺术构想都可以消融在这个磁场中。当然,在刚起步的阶段,一切还比较按部就班,变化只是如岩浆一样在地层以下悄悄地运行着。当展子虔《游春图》(更早的也许还有顾恺之《洛神赋图》)为人物画面配上那些金碧辉煌的写意背景时,唐宋画家们的眼睛发亮了,他们抑制不住兴奋地呼吸,欢呼山水画的即将诞生,当孙位《高逸图》上为悠然自得的竹林七贤配置的那几笔潇洒的芭蕉在向人们诡谲地微笑时,画家们又感受到艺术胎胞中花鸟画生命的脉动。从人物画的社会功利性到人物画的重视审美,又从人物画的布景到独立的山水、花鸟画的崛起,是一个生命从混沌、幼稚走向发育、成熟的漫长过程,在这个过程的任何一个环节中,我们都发现了观念——主体的催化痕迹。

写意精神是否到此终结了?山水画、花鸟画的蔚为大观是否意味着写意精神在技法王国里的终极目标?未必。当然在疏理中国画历史时,可以毫不犹豫地以画种的新构成作为最鲜明的标志。但当我们再潜下心去看山水画、花鸟画作为本体的自身发展时,会从一个更细更局部也更具体的角度发现写意精神的持续不断的"链式反应"。在景观的一般要求中,山水画是可行可游、花鸟画是可视可抚的,都是直观地作为实体存在的空间,这是不错的。在这一方面,黄居寀的《山鹧棘雀图》与崔白的《禽兔图》及宋人《梅竹聚禽图》等全景构图式花鸟画,其实只不过是郭熙、范宽、巨然等人巨幅山水画的局部放大而已,花鸟画本身还没有真正的自我意识。但到了北宋末年,伴随着宋徽宗的有意倡导和宣和画院的团扇风,花鸟画出现了折枝构图。在视觉映象中任意截取一端,以主观的写意精神加以观照,对花鸟本身的各种背景,如坡、石、云、山等。对花枝本身的剪裁处理,反映了写意思维模式在绘画上的成功运用。主观的截取、主观的剪裁、主观的刻画,一切都是主观的,一切都是写意观念"先行"支配的结果。折枝花鸟画的兴起不但最终完善了自我意识,而且它还作为一种成功的经验被回流入山水画。南宁画院中马远、夏圭"一角""半边"式的山水画小景"截景"构图,既可以被看作是中国画写意精神无所不在的一个样板,又可被视作一种逆向输入,从山水画中衍生出来的花鸟画在取得经验后再回输到山水画中去诱发出新的变革因子。

山水画和花鸟画的双成功,证明中国画在笼统的"气韵生动"阶段后,随着自身的日趋成熟而在技法上要求更高层次的完美。这种要求不是一两个孤立的偶然现象,它作为唐宋时期中国画发展"观

念先行"的时代特征,无所不在地分布在国画领地的每一个或明或暗的角落,于是,从"成人伦、助教化"的观念到"气韵生动"的观念;从景观之可行可游的观念,到截景折枝山水画花鸟画抽象空框结构的观念,中国画终于顺着历史的阶梯步步上行,纯客观描摹→主观表现→功利性质→神韵意识→写意精神,渐次构成了中国画形式结构的基本框架。

历史的时钟把指针拨向16世纪末叶。

也许董其昌并没有意识到他那些信手而至的分派在绘画史上的影响。毋庸置疑,任何分派都不可能是面面俱到的。在近代诸多学者对董其昌的"南北宗"说大张挞伐之时,我却为他受到人为贬斥感到悲哀。董其昌的价值根本不在于他具体的分派本身,把中国山水画人为地划成南北两派,其中的牵强附会后人看得很清楚,他看得更清楚。他的价值只是在于把孕育了数百年的文人画意识从理论上进行了整理总结,并通过"南宗"地位的确立,在一个历史时期内阐扬推广,遍开风气,从而造成了明清文人画大盛的恢弘局面。

"南北宗说"的关键何在?在王维式的蕴藉儒雅和大小李将军的金碧辉煌之间强分轩轾,使人们哑然失笑,人们为他的"信口胡说"和"幼稚"而捧腹不已。然而真正可悲的倒是捧腹者们,因为他们在轻而易得的表面现象的迷惑之下竟忽略了"南北宗说"在本质上的良苦用心:王维和李思训、水墨南宗和金碧北宗之间的分歧,归根到底暗合着董其昌本人对文人画和工匠画的认识。在董氏看来,这种划分关系到艺术在封建社会中何所属,是上智与下愚谁制约谁的问题。工匠者流是不登大雅之堂的,绘画在工匠与文人士大夫之间一直处于模棱两可的地位。以艺能视画家,则工匠者流也;以才智视画家,则士大夫之流也。早期绘画多属工匠,唐宋特别是宋时绘画亦以匠画为多,宣和及南宋画院虽不是专业供奉,但在董氏眼中亦不过尔尔,绝难与文人士大夫相抗衡。董其昌心目中的真正明星,是王维、苏轼、米芾一流人物——以自己的才情、风度、"胡思乱想"作画而不是以既定的法则规范作画。绘画的根在于学问和才华,而不在于制作精巧和工整不苟。前者是活泼泼的有生命的,后者却只是规行矩步,按部就班,凭后天的功力积累而已——这是一种很偏激的观点,但却有相当鲜明的立场。把它抽象出来看当然有所不足,但落实到明初这个具体的历史时期,却是以石破天惊的胆魄,以不顾一切的追求,向正在中国画旧有形式缠绕中苦苦挣扎、渴求生机的芸芸众生们指出了一线闪光的希望。是的,当我们在元明文人画兴起的早期阶段已窥出其自身的明显惰性和专业供奉们千篇一律的复制惯性时,还有谁会忽略董其昌所定修养、性质、才情为士大夫画崇高标准——即他一贯鼓吹的南宗画派在审美上提供启示的真正分量呢?

于是,"观念先行"再一次以它的强大惯性为中国绘画的中后期(或许可以说是更年期)自我更新鸣锣开道了。其主要特征是:以诗、书、画、印为一体的文人画这一新型模式勾画出明清时期中国画发展的主流形态。王维不问四时的雪中芭蕉,苏轼"竹何尝逐节生"的直杆竹,米芾大混沌点的水墨山水,梁楷的泼墨仙人,一直到倪云林、郑思肖、赵孟頫、黄公望……一切千奇百怪的矫情恣性与温文儒雅的冲和淡泊,乃至空灵萧索、孑然独处,都构成了董其昌理论的坚硬磐石。而徐渭、陈淳、石涛、八大、"四王吴恽""扬州八怪",乃至晚近的巨擘吴昌硕、赵之谦、黄宾虹等,又都构成董其昌理论的累累硕果。剩下的,只是在热闹繁华的南宗画派舞台一角的北宗画家们的孤寂冷漠和偶尔

能听到的几声哀叹而已。

这就是对"文人风度"在绘画领域大获全胜的一次检验。"文人风度"作为一种艺术典型，极好地顺应了中国封建社会中后期思潮的需求。意境、情趣，作为诗的内容和目标，在六朝与唐已确立了它的位置，而作为书法的审美规范，则迟至宋方才粉墨登场。在绘画领地的森严壁垒中，它是最后起的但又是最带有"观念先行"色彩的。以诗、书的观念去诱发画中的自我觉醒，去启迪中国画努力挣脱规范、技法的束缚，这只是一个表层的有限目标。而更深层的目的则在于，用具有雄厚积累的诗、书的外来思潮冲击迫使沉溺在技法规范、审美规范里作茧自缚、不思自振的中国画幡然猛醒，这种做法不是当头棒喝，而是若即若离的旁敲侧击，是一种推动而不是反动。

山重水复疑无路的中国画，在董其昌们的悉心关照下，在诗、书等兄弟领域的热心提携下，终于避开了更年期以后的第一次灾难性的厄运。以它那在完整意义上的绘画地盘的缩小为代价，换取了艺术构成丰富博大的诗、书、画、印一体化的新果实。"文人风度"的观念先行，则是促使绘画对自身轴心产生离心力的根本原因。于是，我们在前述的四个箭头表述之尾，还可以加上最后一个箭头——最后一链。

当原始艺术家们在客观描摹和主观表现两者之间，把感情的砝码偏向主观这一边时，绘画史已经暗示出一些规律性的端倪来了。它就是：历史前行每每以观念作为向导和动力，在前一阶段的观念整体中逐渐细分，不断分解出新的观念体格来，层层相扣，不断丰富。

我们可以通过下面的附表观其大略：

依靠时间堆积的量，依靠艺术史衍进所构成的厚度，依靠对可分析的艺术结构的不同层面内在价值的掂量，我们终于可以确立一个也许主观色彩较浓的结论了："观念先行"是中国画运转齿轮上的润滑剂。它每逢中国画在自身发展惰性的制约下一头栽入因袭泥潭的一瞬间，帮助恢复它的自我振奋能力，从而使中国画一次又一次及时地避开了等待它落网的陷阱。观念不但引起艺术精神的移位——比如从社会化移向审美精神化；它还能以其极宏观的羽翼下的细微触角，在艺术的某些局部地带引起根本的变异——比如从全景传统构图到折枝小景式构图的变异。总之，"观念先行"的作用是无所不用其极的。在以西方绘画为比较对象的相对前提下，我们不妨指中国画——中国人的绘画为一种观念美术形态。绘画形式本身积淀了浓郁的观念支配成分，反映出中国画特有的立场。观念的社会含义、思想含义（不同历史环境下构成的不同层面不同方位的观念）又从中国画外部对它施加影响，不断作为一种外在的支配力量推动它的前进，这是一个方面。另一方面，由于观念本身深沉而有相当成熟度（或厚度）的特征，它又会在一定层次上限制中国画形式变幻的幅度和跨度。中国画在外观形式上的前后期变化并没有瞬息万变、一日千里的花样翻新，没有对既定形式那种深恶痛绝的反叛心理，更没有否定历史、抛弃传统的艺术思潮的侵袭，很大程度上也是由于观念的主导作用。在美术历史观念中，对艺术形式表层不会作表面化的理解的——既不会从表面上绝对拥护抱残守缺，又不会从表面上决绝反对弃之不悔，它总是在过程中不断展现出它那绵延不断而又新奇迭出的迷人风姿。

【思考题】

1. 早期中国画注重伦理性的独特审美观，它的"观念先行"的方法，对于中国画强调抽象的形式美带来了什么样的直接影响？

2. 谢赫《古画品录》中提出的"六法"，以"气韵生动"冠首，而以"随类赋彩"与"应物象形"殿后，请问，这是一种什么样的绘画美学观？它对于上古中国画绘画观与明清文人画绘画观有着何种影响？

【作业】

1. 从中国画形式美的立场，和"观念先行"的审美传统立场出发，撰文探讨中西绘画之不同。为什么西洋画中极为写实的风景画在中国画却变成了抽象形态的山水画？为什么西洋画中特别讲究写生

的静物画，在中国画却成为同样抽象的花鸟画？

2. 通读《中国绘画史》等相关著作，对本节所提出的图表内容进行详细解释。可以分期分段，也可以从总体入手。但希望能用实际的画例作为辅助说明。并撰文证明如下课题：从审美观念入手研究中国绘画史，与以基本史料作品为脉络研究中国绘画史，它们的形态与结论会产生哪些不同？

第二节　形式的检讨

每当在一些画论文章中看到指中国画形象为"意象"时，我们总是对作者进退维谷的处境抱着一种隐隐的体谅和同情。中国画太特殊了。依照西方学者对视觉艺术具象、抽象两分法的习惯来看，中国画是很荒诞的。说它是具象？它缺乏光和面，没有明暗和色彩关系，与视觉真实大相径庭，显示出浓烈的主观处理痕迹。那么说它是抽象？它又画的是实实在在的花鸟树石人物走兽，观众不会指鹿为马，形象的所指很明确。这使理论家们为难了。他们硬是想从这两分法的夹缝中再摸出一条路来，希望从具象、抽象之间产生一个中间色彩的"象"。于是，从文学上借来一个概念："意象。"象而"意"，符合中国画的写意精神，满足主观方面的表现欲望；意而成"象"，又符合中国画不离形象根基的特征，满足客观方面的表现欲望，这是一种两全其美的好方法。书法家们忽然发现画家在画种归属上的自我圆满，于是也来凑热闹，大谈书法中也有意象，书法是意象艺术……此呼彼应，不可开交。

但问题也随之而来，首先是"意象"本身在内涵上的改变。文学上使用"意象"，是由于文学形象本身的不直观性，必须通过读者想象，由作者读者双方共同建立"象"来达到交流的目的。"意"而成"象"，证明"象"本身不具有形式上的视觉价值，是凭借作者与读者心中之意来构成一个虚的"象"，而中国画与书法是可视的，它有自身的"实象"，何须那个虚构的"意"的催化？在艺术视觉范畴中，"具象"与"抽象"相对，"意象"则与"形象"相对，凡意者无形，凡形者亦必无意。书画都以直观的形象存身立照，在它而言根本不存在"意"即虚构"外象"的问题。即此而论，中国画"意象"说根本不能成立。

其次是"意象"的所指含糊不清。试图在具象和抽象之间找一条中间道路，恰像是在天地、阴阳、乾坤、男女、矛盾之中找中间范畴一样，既不可能也不必要。如果意象说成立了，与其说是对画坛的一种贡献，毋宁说是给画坛制造认识上的混乱。我们当然应该看到中国画中的主观色彩的比重，但只要中国画形象诠释是不可随意的，它就只能是具象而不是抽象（具象也未必非得是古典油画式的，它作为一种分类术语，其内涵要广阔得多）。至于它的写意色彩和主体←→观念先行的精神，只能是在具象这个大前提得到确立之后才能涉及。

这就是我们展开形式检讨的认识起点。

造成中国画在具象营垒中存身又向抽象（准确地说是写意）领域去讨生活，有它自发的（艺术内部的）和外加的种种原因。

"骨法用笔"与线条至上的中国画技巧，相对于形、光、色、体积等面面俱到的塑造而言，确实是抓其一点不及其余的极大胆处理，它显示出中国画家们由于不屑模拟自然而导致的在技巧诸领域

中单项突出的胆魄和勇气。作为它的另一个侧面，主体精神转化为不同的观念形态构成中国画的立足点，并且在历史漫长的旅途中不断舍弃其客观面，强调其主观面，甚而从每一个主观层面再分解离析出更主观的成分来，这使得中国画发展获得了动力的"无尽藏"。如果说前者是外面的表层的框架，那么后者则是内面的深层的内核。这样，在中国画本体内部的范畴中，已经出现了一种神秘的轮回：每一次中国画的飞跃前进都有赖于"观念先行"即主观的被强调，但每一种作为催化剂的要素，其构成又都离不开客观世界的支撑。没有大一统的秦汉帝国和独尊儒术的董仲舒，就不会有功利型艺术观念对中国画的第一次引导；没有魏晋士人对自我的迷惘和追索，也不会出现神韵标准那无所不在的光圈。每一种主观都有社会的、思想的客观理由，而每一种画风构成（客观存在）也只是把这种掺杂着客观的主观——"观念先行"——再回复到客观中去而已。中国画是"意"的，但中国画从来不藐视形的作用。换言之即它从不抽象。它总是在具象的大地上扎根，每一次主观的催化都有可能但毕竟从未把它引入抽象歧途的史实，证明了这种轮回的内在民族性和恒常价值。

由于观念的不断引导与不断洗汰，中国画在形式上确实达到了炉火纯青的极致。表现自我意识、理解、悟性、精神而不是描摹客观，就需要一个较为稳定的而又灵活的框架。所谓稳定，即指应具有相对的恒常性，框架本身应具有一定范式并处在一定层面，能提供一个多功能的实体，所谓灵活，则是指应具有相对的容纳性，各种人在各时各地的各种观念理解和情感领悟，都要能协调于其中。框而空，指灵活而言；空而框，指稳定而言。这种艺术要求是与观念美术的内涵不可分的，它有效地引出了一系列的形式法则，并建立了一整套中国画技法的严密体系——在视觉艺术中，这是最表层的最外在环节。

山水画的皴法，是一个空框结构。每个人都画这几种皴法（稳定性），每个人都对这些皴法加以不同理解和诠释乃至组合、深化（灵活性），花鸟画的构图也是一个空框结构，枝丫穿插、空间占领、计白当黑，艺术家在此中既受限制又受宠爱。每个人画的梅花都不一样，但每个人画的又都是真正意义上的梅花。人物画中的线（如衣纹线），也是一个空框结构，吴道子与任伯年，李公麟与陈洪绶，大家都画美女、钟馗，大家都在相近似的线条组合中融入了自己的见解。

这确实是一种纯形式的开拓和依循，形式本身所提供的框架容量太大了。大凡可容可塑性越大，框架本身就越稳定，来自自身内部的反叛力就越小。但反过来，它的求新求变的动力也就越弱。从表面上看，它似乎总是这样一成不变地延续着，看不到鲜明的更迭旗号；也看不到来自任何方面的恶狠狠的咒骂和刻薄的嘲弄，改良、歪曲、延伸、沿袭……什么都有，就是没有叛变。古可以为今用、为我用，于是就没有了你死我活的争夺，一切都是沿着既定轨道在前行。观念主体的侧重而不是形式客体的侧重，使最一目了然的表层艺术形式超稳定地运行着，中国画就像杭州灵隐寺壁上的大肚弥勒佛，它能对一切人微笑，也能博得一切人微笑的回报。

以符号学的观点看，中国画形式感的确定意味着符号的确定。而符号即意味着空框，中国画的空框不仅仅体现在它的形式表象上，在审美观念上也不外乎此。六朝谢灵运和颜延之的"山水芙蓉"之美与"镂金错采"之美的争论，曾揭开了唐代诗歌审美更新的一页。而它们的价值都是永恒的。在中国画领域中绝对推扬"出水芙蓉"式的自然韵致，其实这不过是基于一个简单的良好愿望：把审美意识和形式协调起来，在空框的形式的深层建立起空框的（创造性的）审美观念以调动欣赏者主观的想

象。"镂金错采"式的刻意精到毕竟太实了，因此，倘若我们把审美、创作、观念等多种层面的领域视为在一个主体轴心周围的有机分布的话，或许也可以断言说：中国画走"出水芙蓉"道路是必然的无法左右的大趋势。它的"观念先行"的主观基点和主观动力及空框式形态的确定，使任何一个试图左右它前行的历史伟人或狂妄孺子不得不望洋兴叹、束手无策。

代表着绘画自身观念以外的两大先行因素——诗的观念与书法的观念对中国画的审美构成和形象思维构成也起了极重要的导向作用。

如果说诗的介入是偏于意境和审美情趣方面的话，那么书法的介入则更侧重于技法和形式结构方面。

"出水芙蓉"的美学境界本身就是一种诗的境界。"诗言志"在绘画上的反射则是抒情达意——主观支配客观、观念支配技巧方式的恒常不变。而"诗无达诂"之类的模糊性、丰富性的追求，一旦与"大象无形"之类的哲学观念结合起来，立即构成中国画空框结构理论认识的基石。

于是，以诗为准绳的"意境说"盛行于世了。只要我们不浅显到以为画上题诗就是诗的介入的话，那么在"意境说"表面仅仅作为艺术追求以下的深层，却蕴藏着一些非常有意味的转换。意境的追求需要中国画保持它那空框、立足于具象的主观表现的特征；同时它还把触角伸向中国画（一切绘画均如是）的薄弱环节：它竟要求中国画表现形象以外的不直接可视的那些"玩意儿"。可视的绘画不去埋头研究"可视"本身，却顾左右而言他，热衷于"可视"以外的不可视，这岂非是跟自己过不去？

"诗中有画，画中有诗。"苏轼作为文人画在理论上的先驱，所提出的"画中有诗"直接使得中国画在以下几个方面的异化现象：

其一，对"画中有诗"的肯定即是对画中无诗的否定。于是在苏轼以后几近千年的中国绘画史中，文人作为诗国骄子大摇大摆地进入画界，而一切不是"诗"的肖像画、佛幛、历史画等等则一蹶不振，倘若不是帝王的粉饰升平以及树碑立传的需要，它们也许会夭折。"城门失火，殃及池鱼"，它又使本来就不景气的人物画变得更加灰头灰脑，心慌气馁。

其二，"画中有诗"的极端认识则是对画中"意境"，或曰为画之内容的极端强调。凡有境者皆是好画，于是又导致了中国画技巧一端相对受到忽略。作为它的历史形态，则是在强调一些适用的得心应手的技巧的同时，忽视了整个技巧领域，水墨画的一枝独秀并主宰着中国画中后期舞台，便是一个极好的证明。

其三，由于中国"诗"在审美上比较固定地强调言近意远的内在含蓄，诗的美学标准在堂而皇之进入绘画领地之后，便一意推行"含蓄"的路线。无论在形式上、技巧上、观念上乃至内容的选择上都讲究内的旨趣而不满于剑拔弩张的表现，夸张要有"度"、强调要有"度"、中和之为美、蕴藉之为美……在中国画的健康和壮年期，它表现出一种优游深沉的大国民气度，但一当它步入晚年之后，则这种"度"的桎梏将使它失去勃勃生命力，商周金器上博大雄浑之意不复存在而显得日益羸弱了。

内容的可欣赏性、技巧的单一性、审美的含蓄性，作为不同层面上的不同的值，使后人特别是习惯于以形式视艺术优劣的我们感到惶惑。王维、苏轼，乃至倡导南北宗的董其昌，他们到底是历史的功臣还是罪人？把"意境"这不属于可视绘画特长的观念引进来，并造成以上种种莫名其妙的现象，这是中国画的福音还是噩耗？

在紧紧抓住形式技巧作为绘画生命的人看来，这无疑是令人沮丧的。最直接可感知的一点，则是技巧流向单一。内容与审美必须依附于形式方能生存，因此，它们之间的"得"不足以弥补形式技巧不丰富性这一"失"。而从中国画本身的立场，或者说从中国"诗画合一"的民族立场上看，人们却表示由衷的欢欣鼓舞。用形式技巧单一的代价，换来形式自身浓度、厚度、深度的大丰富，这是中国画的骄傲而不是耻辱。也许我们可以自豪地宣称，中国画对形式的把握和审视力是无与伦比的，它自身结构内部的细胞组织的密度是纯写实主义或纯抽象主义形式的几十倍乃至几百倍，它的凝聚力是任何一个外来画种所无法望其项背的。

中国画很像是一个地球，当它沿着历史的轨道在公转的同时，自身也在自转。内部的自我调节的灵活性、迅速性和巧妙性，也许是站在形式外端的评论者所无法预料的。它并没有意识到技巧单一将成为它（任何视觉艺术也不能例外）的致命弱点，并且它早已及时针对这一可能性作出了反应，书法的介入便是反应的结果。

在明清众多的画家们沉溺于水墨大写意画中无法自拔之前，一些有识之士已经用有意的引导提出了警告。不管是含糊笼统的书画同源理论也好，古代书画家互相启迪、互相提携也好，乃至书画兼于一身的大艺术家出现也好，其实都不妨看作是中国画在"诗画观"之后充满危机感的信号。从诗的角度去拓延画的进程是积极的，但这种拓延要以画本身在"视觉"上的损失为代价，对于我们的画家而言确实风险太大了。他们渴求能寻找出一种中介：既能以同样视觉的身份为绘画提供视觉（技巧）的支持，又不能不拂逆诗的好意的耳提面命。书法正是这样一种理想的中介。它的文字基础使它与诗有割不断的血缘纠葛（当然更毋庸论它的审美了），而它的视觉艺术属性又使它与中国画联成永不反目的同盟。

书法终于与诗联袂而至。书法中最有价值的一个美学特征：空间中的时间，一旦进入绘画后，立即掀起一阵阵变革的浪潮。漫无边际的墨块中一旦有了书法节奏分明的顿挫线条，暴戾不驯的形体线一旦有了书法用笔的序列，乃至难以驾驭的画面空白一旦有了书法结构的空间意识，空框中的皴法、花鸟画构图……一切似乎开始有条不紊起来。观念美术的基点使中国画内部对书法那种更主观意识的侵入产生不了丝毫抗拒力。它张开自己的怀抱去拥抱这位久违了的"情人"，对之唱出无数动听的赞美诗篇。于是，书画双绝的徐渭以他那浓重的绍兴乡音疯疯颠颠地高呼"世间无物非草书"之时，我们看到一条耀眼的中国艺术的超级堤坝：用书、画为表象，以诗为内质的民族堤坝的矗然而起。

明清前后的中国画在技法上是不以广而取擅的，但书法的介入使它在一个非常狭小的地带凝聚起了无比的爆发力。诗是视觉艺术外部的干预，书法是艺术内部的假借，而作为绘画自身主体方面的接受能力，则仍然是观念先行的内在动力——观念的支配，使中国画与诗、书貌异而实同，它们之间早就有了默契，这就是：空框观念的内在一致性。

在诗、书统一战线面前的任何抵抗都是无济于事的。问题的实质是在于，一旦这种统一战线在中国画领域内筑成一道精神壁垒时，诗就不再只是诗、书也不再只是书，它们已经成为中国画艺术躯干中的血液，它们已经与中国画浑然一体了。在中国封建社会心理机制、审美意识的监护下，一切试图推翻这个统一战线的尝试，立即就会变成推翻中国画本身的愚蠢举动，从而遭到来自士大夫阶层（这是正常的）和帝王官僚阶层乃至民间工匠阶层的冷漠嘲笑（这是不正常的）。于是我们又看到了奇怪

的一幕：诗、书、画三位一体的文人画家们讥笑宫廷画家们的庸俗和民间艺人们的浅薄，而宫廷画家们和民间艺人们却宁愿忍受这种耻辱还甘愿做文人画的卫道士，这是一厢情愿的讨好！

在漫长的历史进程中，有没有来自其他方面哪怕是极其微弱的抵抗呢？也有。利玛窦、郎世宁等人驾临中国，严格地说只是中西绘画（主观与客观）之间发生接触的前哨战，但就是在这短兵相接的前哨战中，西方绘画观念已经显示出其无可挽回的败绩。郎世宁在清廷里与其说是一个抒情达意的艺术家，不如说是一种聊备一格的"西洋镜"，这是一种很难堪的处境，而且就连这种处境也朝不保夕。当乾隆皇帝心血来潮时，他可以像豢养一个稀罕种类动物一样让郎世宁们吃饱喝足；而在慈禧太后的时代，往她脸上擦一点明暗就会惹得她沉下脸来——我的脸上有这么多黑吗？或许在龙颜不悦的几个小时之后，西洋画家们连在内廷当"博物馆展品"的资格也丧失殆尽，事情就是这样荒诞不经。慈禧的眼睛与我们的生理功能是一样的，明明看得见人脸上的明暗关系，在绘画上却不准画！我们也许可忽视邹一桂对明暗画法的指责，这毕竟只是个人的指责而已。但我们却无法轻视慈禧的圣旨，她的趣味可以在一瞬间变成整个画坛的趣味，宋徽宗不就是一个先例吗？

所以，中国画从来也没有真正接纳过西洋画，空框结构纵然灵活和善于容纳，却如此决绝地将西洋画拒之门外，民族审美意识的鸿沟几乎是无法逾越的。或许是一种互相感应？在相同的时间，从大洋彼岸也传来了阵阵不和谐音。黑格尔，这个学术王国中的特级大师对中国画不用明暗也表示了他的不理解和失望。

也许可以有这么一个假设。如果中国画在唐宋前后，在"气韵生动"的艺术标准尚未衍进成为诗、书介入的时候就停滞不前的话，中、西绘画之间的交互至少在形式上还有些微可能，而当诗、书、写意精神如大海潮水漫进绘画领域并占据各自地盘之后，这种交互便，丧失了它最后一丝希望之光。你可以改变外观的形式，修改中国画立足的根基，但却不会有可能改变诗、书、画三个无比浩瀚的艺术范畴的全部内涵，如果改变了也就是消灭了他们自身。

另一个例证则是中国画种内部的比例失调现象。早期（宋以前），中国画在技法、形式上是相当灵活的。技法本身没有一定的规范程式，即使宋画有了相对的程式，可塑性也很大。元明以后，画坛却出现了意笔压工笔的奇怪现象。

从空框理论来看，意笔确实相对于工笔而言更随意些，抒情成分更浓。在早期画坛上，工笔画的发展一向是比较顺利、比较正常的。不管是青绿金碧的大山水，还是宋初勾勒渲染的花鸟中堂，它们都构成中国画发展的历史主干。存世的王维作品我们不太信任，即便是"画中有诗"吧，他所处的时代也决定了他不会泼墨大写意。王洽的泼墨只是一种个人游戏，根本未曾构成风气。顾恺之虽传神阿堵，但他的画仍然工稳不疏。吴道子一日画完嘉陵江三百里山水，但他的迁想妙得落实到吴带当风上，让后辈们所看到的还是那精到不苟的勾勒。直到宋代，在苏轼、米芾开写意画之先声时，还有个赵佶在那里大写瘦金书、大画工笔画，在那里俨然以顾、陆、曹、吴的正统继承人自居。

但是，赵佶的出现只不过是夕阳西下以前最后一抹耀眼的余晖而已。工笔画系统的中国绘画史在南宋以后戛然而止，不得不让位于写意画系统的绘画史。以赵孟頫、黄公望、王蒙、倪云林等人为转机，中国画悄悄地然而是步履坚定地向写意方向转换。这难道纯属偶然？八九百年以来，在中国画坛上别说没再出现过工笔画大师，连见诸史籍的亦寥若晨星，难道说，工笔画家们忽然都江郎才尽、大

脑迟钝、成了行尸走肉？

偶然的现象中包含着必然的内核。中国画由于诗、书的介入，由于"狂妄"的苏轼和米芾的兴风作浪（王维其实只是个陪衬者，他即使有"画中有诗"的追求也无法扭转大局，此是时代所限也），越来越明显地意识到自身空框价值的伟大，它希望选择一条最佳发展道路是理所当然的。工笔画的那种执着、拘滞，它在创作过程中难以体现的主体精神——写意精神；"九朽一罢"式的反复推敲在随机应变的灵活处理面前的逊色，一切的一切，使得摇身变成画家（骨子里仍是士大夫文人）的作者难以容忍。一定的内容需要一定的形式来表现。于是，正当工笔画面临"晓风残月"式的离别惆怅的同时，另一端却热闹非凡，在喜气洋洋的洞房花烛之夜，一场魔术表演获得了满堂喝彩：写意精神变成了名副其实的写意画！

工笔画的"执"与郎世宁式的"执"是不一样的。前者是中国画内部的对比的"执"，后者却干脆风马牛不相及。但在过于刻画、过于具象这一点上，两者却有其共同点，正因如此，两者都被明清的中国画历史车轮抛在身后，备遭冷落，寂寞难忍。按照竞争生存原则，在12世纪到19世纪的历史纽带上，空框结构式的写意画独占鳌头，最大限度地迎合了历史老人的嗜好。

形式检讨旅程的最后一个关隘，是中国画空框结构与西方抽象画派形式之间的异同比较。当我们被马蒂斯的野兽派、毕加索的立体派、康定斯基的热抽象、蒙德里安的冷抽象弄得手足无措时，也许会惶惑地觉得，它们与中国画在形式上也有相同之处，它们也提供了空框，也不完全是绝对抽象。但中、西绘画之间即便在空框这一点上取得了最低一级的认同，而中国画依赖于书法时空观的技法空框和依赖于诗的审美空框这两大特征，则是西方抽象画派所不具备的。中国画中的"虚""空白"的观念有其丰富的民族性质，这种性质最早存身于原始美术主观式的审美立场，而后又作为每一代绘画变革、更新时最诱人的观念基因和形式基因，代代相沿，不断在时间的陶冶和艺术视觉去取的审美陶冶中增加其厚度。"空框"可以说是其自身的外化形态；空框形式的延续不断显示出中国画观念支配力量的延续不断。

【思考题】

1. 以"意象"来指称中国画，合适吗？只有先为这一概念确立一个什么样的前提，才可以用它来讨论中国画并予它们以一种较新的思考角度？

2. "骨法用笔"——线条至上，作为中国画形式美展开的基本目标，它是出于先民们不自觉的选择，还是出于"观念先行"审美传统的控制与推动？

【作业】

1. 关于山水画、花鸟画的抽象形式展开问题，我们在后两章中会详细讨论。此处请以中国人物画为例，撰文探讨人物画自顾恺之、陆探微一直到陈洪绶、任伯年，在归纳、凝固人物画程式过程中"观念先行"的审美传统，请尽量把它撰写成一部中国人物画形式史的大纲之类的文字内容。

2. 请以诗（文学）、书（书法）对中国画施加影响为主题，撰论文探讨中国画形式发展进程中来自社会文化审美的影响，并进而讨论中国诗、书、画、印一体化的文化传统的必然性——"观念先行"的审美传统同时作用于诗、书、画、印并推动它们作同步发展的独特形态。

第三节　形式极限与"理论侏儒"

令人诧异的是，如此强调观念支配力量，又在形式中积淀了如此深厚的观念痕迹的中国画，它的理论一翼却被轻蔑地贬为"侏儒"。

理性的观念的文字形式不就是理论吗？举手之劳、唾手可得的轻松事，中国画家们为什么却表现出不可思议的淡漠？也许是先秦诸子的暗示吧？老庄哲学在诸子中是最接近于艺术的，但老子却在大谈"无执故无失"，而庄子却在他的"得鱼忘筌"里暗示了"得意忘言"。那么，孔子呢？尽管修身齐家治国平天下是儒家入世思想的极则，尽管孔夫子入门弟子还有七十多人，但他却还是谆谆告诫后人要"述而不作"。也许是绘画本身的限制吧？早期绘画不登大雅之堂，画坛是工匠们在唱主角，只有为帝王统治唱赞美诗的义务而没有理论研究的权利，但从顾恺之和宗炳的画论传世来看，两晋南北朝时期中国画虽没有进步到视绘画为自觉的艺术门类并加以研究的程度，它才刚刚从社会功利的铁幕中冲将出来，但当时不也已有像《画山水序》《古画品录》那样的理论著述问世吗？

今人常常批评古代画论重法轻理的倾向。纵观从宗炳一直到清人王概为止的历代画论名著，我们不得不承认这种批评是合乎事实的。中国画论除非是着眼于技法传授，当论及绘画的精神、本质、性质、特征等等较宏观的课题时，无不采取虚伪的迂回态度。他们不愿涉及事物的本体内核，不愿过于实质地建立自己的理论，甚至，他们似乎并没有要建立理论架构的愿望，而在随意的侃侃而谈中获得了极大的满足。言简意赅的语录使他们的观点如同一片片飘浮在半空中的云，显得诡秘而不可捉摸。

这种特征不仅仅表现在理论所采用的方法表现上，在更细腻更具体的一些现成结论上也概莫能外。比如，墨分五色的观点是一个很虚的观点，明明是黑色（可视的客观），却硬指其有五色（不可视的虚幻），不但要逼你承认，而且还必须以它作为一切存在（绘画存在）的基础。基础当然要坚实可靠，而墨分五色的观点怎么说也是虚无缥缈的。在一些领悟力强的艺术天才们看来，这是个不言而喻的真理，但作为一个要求能放之四海而皆准的理论，它却是荒诞的。人所共知的习惯运用的"实"就建立在违反基本客观现实的"虚"之上，而这种"实"还以它的长期有效性默默掩盖了"虚"的荒诞的一面，使"虚"在一定的错觉作用下转换成人们心目中的切实存在的"实"，从而在漫长的艺术历程中发挥其弹性极大的影响。

又比如"不似之似"的观点。在拘于字面精确的现代理论家看来，"不似之似"是一个自相矛盾的观点。苏轼的"论画以形似，见与儿童邻"，信手拈来，涉笔成趣，却惹得众多的后人来打笔墨官司，为"神似"与"形似"孰是孰非争执不休。这本身就证明了它的含糊性即"虚"性。前些年，在看到画界为讨论苏轼是否是唯心主义者而大动干戈之时，我们觉得煞是好笑。但反过来静心想想，像这类虚得不知所以的口号，作为苏轼个人论画时的心得体会，或对一瞬即逝的艺术灵感的捕捉与记录，倒也不是件坏事。但牵涉到一个理论模式，涉及艺术的"象"究竟是具体的还是抽象的等等本质问题时，"不似之似"给今天的读者确实只有更多的迷惘而不会是更多的启发。除非是对苏轼的盲目信从，或是真正了解了中国画宏观现象的全部内涵，不然终不免要在心里纳闷一番。"不似之似"是一种审美标准，其他如风骨、意境、骨法用笔等等一个个也都是标准——在这些标准中，我们都发现了一种主观的提取。它是不"实"的，但又是"实"的，每个人在运用这些标准时都可以掺入己意，

构成一种主观的表达，于是，在本属观念范畴的理论中，我们又在更深层面上看到了它的主观特征。

这就是中国画的理论特性。中国画论好像星罗棋布，它分布在浩瀚的宇宙群体之间，星星点点，互相之间没有外在的串联，就每个点而言似乎不过尔尔。但这种浓度极高的点一旦稀释，一旦使它向前后或左右的历史空间作互相间的伸延之后，你就会在一个很短的距离中发现其相交相切的可能（这些交点和切点也许就是你所期待的结果）。除了前后左右的平面之外，它还在立体的多维空间进行它的拓展。于是，在一个貌不惊人的含糊的点之中，你可以根据它在空间方向的无穷性来寻找它的交、切和可能延拓的无限性。而这种交、切、拓展的能动力则导源于各个人的主观愿望和所处方位。

我们在此中又一次看到了主观精神——主体意识那无所不在的影响。但是很可惜，在艺术的视觉表象上进行主观色彩的探寻和表现，由于形象思维本身的不确定性和潜意识性，它可以左右逢源、游刃有余，而在理论构架的逻辑环节中进行同样的表现，它首先就会遇到一个致命的问题：不管如何进行主观意义上的拓展伸延乃至相交相切，你又怎样来证明它的合理性呢？而你既无法用演绎的或归纳的方法来证明这一点，那结论本身又有什么普遍意义呢？

打个不恰当的比喻，中国画也许不能算是真正意义上的画，它背负的观念性与社会性的负荷实在超出了一般绘画所能承受的量。正是在这个意义上，我们称它为观念美术，那么反过来，中国画论也许也不能算作是真正的理论，以理论应有的冷漠和无私来衡量，它又带有太浓烈的主观热情和个人偏好，这是一种互补关系。但令人沮丧的是，美术之受制于观念，相对于纯粹客观模仿的正牌美术而言并不见得太离经叛道，因为"象"这一根基并没有被丢失（这正是中国画的聪明之处）。而理论一旦染上了太多的主观色彩，则它的结构和层次、角度、链的衔接等一切都将变得失去价值，从而使一些划时代的真知灼见混杂在大量瓦砾废墟之中，最终则造成中国画理论无论在接触层面还是论证水平方面都令人失望的外观现象。于是，我们顺理成章地认为，中国画理论相对于它的创作而言，是一个明显的弱项。站在康德、黑格尔等人极强的理性起点上，其不满当更胜于我们。对比之余，"理论侏儒"的称谓就像孙悟空头上的紧箍，便箍得我们透不出气来了。

我们还没有一部思辨性质的中国绘画史。

从当代人的立场来审视我们今天的处境，则除了在心理上一直会背着"理论侏儒"的沉重负担之外，还面对着一个非常危险的现实：中国画形式在高度概括之后，已经走到了它自己的悬崖边上。

经过了几百年文化人对中国画的改造和沿用后，中国画的形式开始结出了一个硬壳。文人画——具体表现为浅绛山水和泼墨山水、写意花鸟画。以"观念先行"为基础，在诗和书的夹击下，渐渐衍化出一些基本的模式化的处理。大凡一种艺术形式在取象上越是灵活，容纳量也就越大，而这种特征又必然保证形式本身的相对恒常性，各家各派、各种追求和意识都能集于麾下，其生命力自然也就越长。文人画在中国画坛上延续了将近千年，但它却没有帝王功利或政治背景，只是在手无寸权的文人手中代代相传，它靠的就是绘画本体在艺术上的这种自固性和容纳性。一切对视觉形式表面的改造便成了多余——根本不用重起炉灶，文人画的广阔无垠的空框结构，使它成了能面对来自任何方向嬉笑怒骂的不倒翁。精练的时空格局和具体的计白当黑，就像一个永恒的银河系，一切驯服的或不驯服的因素都将消失在这巨大的空间中，不得不依照星系既定的规律下意识地运转。这是它的成功，但又是个致命的弱点。因为它导致了艺术惰性中最明显的惰性——形式惰性。

当然，从主观精神这方面说，创作家本身也被卷入了这场巨大的惰性暗流中不能自拔。被陶冶了几百年之后略显老态龙钟的中国画，在后辈儿孙看来是一份现成的遗产。他们不会也不可能像开创基业的祖辈那样对中国画——文人画的每一个细胞精心推敲，如果说，当年的文人画家们会从每一个小纰漏中担心文人画的成败关键及是否有生命力的话，那么后辈画家们决计不会有这样的立场和处境，他们不会有如此缜密的思考和忧心。他们所面对着的是一个十分完美的中国文人画实体，只需沿用不误就行，并在此过程中保证艺术技巧的无懈可击，这就是惰性的开始。

文人画就是一座巍巍高山。珍禽、异果、嘉树……应有尽有，包罗万象。封建社会中后期文人们的任何希冀、欲望、渴求、宣泄，以及可能有的各种五花八门的审美意识，在此中都可以获得回响。它的形式空框与它的精神空框互为表里，共同构成一道"视觉障"，"天下英雄尽入吾彀中矣"。它的恒常性又让一切人欣喜无比或敢怒不敢言——近千年的辉煌历史是一个真实的存在！

但在后人看来，精神空框作为旧时代文人的好伙伴，固然无关于当今人，而形式空框有如此大的容纳性和稳定性，作为对文人画本身的评价固然不错，作为证明文人画万世一系永不磨灭的根据，却又是使人不乐观的，"时替风移"是万劫不变的自然法则。但是，当文人画在几百年前就独断独行地把其他同盟者挤入冷宫，从而形成事实上的一枝独秀之后，对它的任何否定都可能导致观念上的中国画的总崩溃，这需要冒极大的风险，而且是毫无把握的风险。

对于当今文人画在形式上的强弩之末和它在生活中的可赏玩性，我认为是基于它本身的两个特点：一、灵活的秩序；二、僵硬的调节。水墨写意画在点、线、面之间的交错及其内在的时序性，渗入了画家主观意识的浓郁痕迹，绘画过程与人的心理节律同步展开，使画面的空间秩序具有极强的抒情性和极大的可变性，作为过程的上一环节和下一环节与画面的此一局部和彼一局部之间的种种衔接本身，它不是固定不变、刻板无二的。随意性、偶然性及随机应变性在秩序中起决定性的作用。当然落实在效果上，则由于水、墨、笔、纸的不同笔触不同渗化，即画家本人也无法复制。这就是灵活的秩序。但是，无论是哪个画家采用什么方法，其总体上的形式框框却是一成不变的，有时甚至是雷同的。在画家对形式的把握与开拓这个最重要的调节程序中，我们却发现了其极为稳定的性质。一个画家的几幅画，绝不因为题材、主题思想的区别而导致技巧风格的调节，他似乎是在表面上千篇一律的形式中获得了廉价的满足，这种调节本身是必不可少的（只要是画家作画而不是机器人复制，就一定会有不同的心绪调节和临场即兴调节），但调节的方式却又是僵硬的（大同小异的格局和趣味），它代表了写意精神一系的中国画历史中最明显的惰性。

灵活的秩序加上民族形式这个辅助条件，构成了写意画（文人画）在当前艺坛上仍有其相当的欣赏价值。而僵硬的调节（千篇一律的格局）再伴随着"笔墨当随时代"的口号，又使得中国画前景黯淡，至少它肯定意识到自身的日趋没落。换言之，中国写意画在经过了它曾为前导的新潮流运动之后，现在被迫避退末流，只是以能被赏玩而快然自足，绝对缺乏早期的那种勃勃进取的精神和气概。

纯形式的表面开拓已到了尽头。

文人画现在处于进退维谷的境地。历来大显身手的"观念先行"，由于中国画的形式发展走到了尽头（也许还可以说是主观精神导向的日渐细窄），在继承者们手中再也发不出光了。近千年来的文人画崛起、发展还有赖于强大的古典文学在审美意识和强大的书法在审美形式上的推波助澜，但现

在，这种外借的力量也不复有效了。古典文学作为一种创作上的支配倾向，已接近它的尾声，新诗和白话文的兴起，为古典文学最终退出实用领域奏起了安魂曲。而书法，在经历了漫长过程之后现在面临着比绘画更突出的形式上的课题，自顾不暇，根本无法旁骛。依靠诗、书这两只巨人之手而构成中国画兴盛长久的局面，只能成为一种缅怀和追忆，引起画家们的声声叹息。而"观念先行"自身，则由于中国画在近千年的稳步前行，由于沿袭者和继承者的代不乏人，而逐渐地退化、萎缩，最终则患上了"功能失调"的病症。沿袭只需要既成形式，变革才需要"观念先行"。超稳定运行的文人画自身已经集中了许多最优秀的要素，它不再希望变革而渴求稳定，渴求它的美妙形式能横贯古今，为万代楷模，从而在丧失了"观念先行"这个最重要的动力的同时，也丧失了形式变革的最后一点残存的基因。

"水清无鱼"，过于纯正的高深和美妙对中国画而言并非是吉祥之兆。相反，它在把自己引进单一的士大夫艺术殿堂之后开始为本身的完美无缺而炫耀自得，堂皇的、粗俗的或野性的乃至绝对市井下流的绘画因素悄然隐退，固然在一定程度上使中国画——文人画的醇化变得更加迅速更加彻底，但是更可惜的是，多种"营养"构成的内部动力或是变革基因也被一网打尽，而这不能不说是宋元特别是明清时代中国文人画家们短视的结果。他们只是把眼光放在当代，为中国文人画的纯粹高雅的风度欢呼干杯，却忘记站在历史的高度上想想中国画的未来。想想这种知识气过浓的排斥异己将会给后辈中国画儿孙们带来何等灾难性的后果——其最直接的致命后果则当然是"观念先行"在已臻完美的文人画形式面前的萎缩。

任何一个目标在历史长河里都是有限的。文人画形式的完美这一目标所取得的成功比起"观念先行"发展动力来，后者在历史上要珍贵得多。前者的价值也许只限于封建社会中后期的元明清；后者却是中国绘画赖以发生、发展的最重要基因。因此，明清人的短视给后人留下了无穷的麻烦。当今中国画走向形式极限，便是诸多难题中的最首当其冲又最表面化的一个——在"观念先行"的传统退化之后，对表面形式的前景的各种担忧、各种惶恐理所当然地占据了中国画家们头脑的全部，于是，各种各样成熟的或莽撞的尝试乃至抱侥幸心理的猎奇应运而生。

向较具体的刻画靠拢吧，但这是中国画前期就不屑一顾的歧路。主观形态的观念根基为中国画挣脱模仿自然枷锁立下了汗马功劳，后人不会也没有这样的艺术条件（中国画已构成了稳定的观念和形式模式）返回到原来的起点再走歧路。第二代岭南派画家的萧条冷落已经向我们预告了这种可能性不复存在。那么，向更抽象的表现主义借鉴吧，则中国画的形式纯化、简略化已经到了最极端，再往前跨一步，就变成了绝对的抽象画形式，而体现不出中国人对绘画所渴求的情景交融、物我化一的审美心理了。中国画总是依赖于主观的催化，但却从不绝对摒弃形象本身的价值。从顾恺之到米芾，是一个极大的跨度，从汉画像砖到吴昌硕，又是一个跨度，从青铜器纹饰到南宋院体画，从霍去病墓石雕到云冈大佛，中国美术始终在"象"中取中庸立场，而把两个偏狭地带留给了太平洋彼岸的同行们。这构成了它自身的理性的稳定和对形式探索的控制力，却也为今人的形式变革造成了障碍。文艺复兴时期意大利古典油画的模式必将使中国画的具象尝试黯然逊色，而世界性的西方抽象主义又令中国画的抽象尝试望尘莫及，中国画无论涉足哪个方向，都会碰到来自西方的艺术之墙。

事实上，在"极限"的红灯闪亮后不久，充满危机感的画坛勇士们已经在不顾一切地寻找中国画

形式发展的新契机了。20世纪初的美术家群体留学日本和巴黎，是这种探寻的第一次浪潮。油画的引进伴随着印象派对色彩的感觉，塑造了近代中国画革新的第一代骄子，并出现了像林风眠这样的大家。但中国画并没有满足，因为这种革新仍然是低层面的。我们在林风眠的画中发现了他的西洋画立场，而在徐悲鸿的马中则发现中国画仅仅保留了一具躯壳而已。

20世纪50年代中国画面临着外来的冲击。社会主义现实主义的绝对标准使具有深厚民族意识积淀的中国山水画、花鸟画一蹶不振。巡回画派的列宾、苏里柯夫成了中国绘画（油画和中国画）的超级明星，中国画由于被指责为不科学而濒临死亡，连名字都被改成了"彩墨画"。但顽强的民族意识支配着中国画家们艰难地跋涉前进。在付出牺牲山水、花鸟画的惨重代价的同时，中国人物画以其相对妥协的立场换来生存权利，其结果则是浙派人物画的暂时新生，但在其中我们仍然看不到中国画观念传统和主观精神的光辉——哪怕是暂时的光辉。

20世纪80年代的中国画家们感于西方现代绘画的瞬息万变，又根据抽象画派与中国画对主观精神在表面上的一致性，又把视野移向了西方。但基于对形式的过度关心，他们也还比较侧重于表面的改头换面，从而不得不以绝对的抽象主义的西洋味来与保守落伍的文人画相抗衡。在民族意识极强的中国画坛上，用中国画的笔墨工具扮演一个"假洋鬼子"的角色，作为一种临时的方式是可取的，但作为一种既成的模式，则不但不会得到守旧派的默许，也不会获得开放型的民族艺术家们的认同，反而会在画坛上陡增创造和变革的阻力。

对三次浪潮的得失评价，并不是本篇要做的工作。但在不同层面上进行的这三次中西绘画的接触和去取，以及它们所产生的结果，却可以帮助我们思考很多问题。以我们现在对三次尝试的不满足来看，恰好可以反证出中国画本身在写意精神、文人风度的上千年历史进程中，在形式表现上已经渐而走入尖新细窄的偏狭地带，并以浓度极高的文人画作为分量很重但又是孤零零的果实，为当代画坛的形式开拓提供了一条单薄的传统链。并且在这同时，还使"观念先行"的能源渐渐枯竭，从而抽走了沿这条链再往前行的可能性。纯形式的表面开拓已到尽头，文人画内部空框结构的巨大容纳性所产生的稳定性和变化的不急迫性，又使得近代中国画对自我更新的不敏感蜕变成为一种实实在在的迟钝，从而为中国画本来就不那么乐观的前景罩上了一层死沉沉的灰雾。

这就是形式的极限。

中国文人画发展到后期时，形式上已经凝聚起巨大的排外性和抗异性，它就像封建意识在当时的表现一样，绝对满足于自给自足的小农经济模式而缺乏开拓者的胸襟和气度。你从形式的外部引进西方绘画，它可以用空框结构的优越性加以抵御，并讥笑这种引进无论在哪种可能上都只能是洋奴隶——或具象如古典油画，或抽象如现代派绘画，总会拜倒在洋人脚下，充其量也不过是一种特殊的模仿而已。那么，你从中国画自身去寻找种种变革的契机？它却又用千篇一律的保守戒律捆住你的手脚，限制你的异想天开，最终悄悄销蚀你的创造意志。要么，是中西杂交而且五体不全的怪胎；要么，则是近亲繁殖毫无竞争力的低能儿。当中国画历史中"观念先行"的优秀传统被文人画的完美形式所取代，并从几百年来画家的脑海中隐然远去时，面对表层的形式危机，我们被迫只能在这两个同样可悲的可能性中进行选择。

【思考题】

　　1. 为什么拥有独一无二的"观念先行"审美传统的中国画，在理论上却是出人意料地软弱与不振？诗文传统对中国画的介入，在倡导形式走向抽象的同时，是否也妨碍了严格的学术理论对视觉形式进行介入的可能性？

　　2. "观念先行"也罢，"诗书画印"也罢，它们是体现出一种客体对主体的严格控制，还是主体大力弘扬自身，对客体进行重新改造与认知的倾向？

【作业】

　　1. 说中国画在形式走向稳定之后，它以不变应万变——以灵活的秩序与僵硬的调节来应付客观的社会、时代、历史对它的种种要求，这一结论合理吗？你能否从中国画在明清的山水画、花鸟画发展形态中找到相类似的证据？请撰文并寻找相关图例证明之。

　　2. 从20世纪初直到现在，我们已找出三次试图对中国画既有形式进行改造的浪潮。请你对这三次改造的事实进行调查，做出调查报告。其内容应该包括：（1）三次改造的目的、方法、审美指向；（2）改造运动的规模、领袖、具体的艺术口号；（3）对三次改造所已拥有的历史评价和有代表性的论文。

第四节　创作的断层与理论的起步

　　不管当代人是否承认，我们的时代在整个中国绘画史上正处于历史断层期。

　　近代画坛上的种种积极的经验或消极的教训让我们清醒，不能再盲目地以文人画的狭窄立场为出发点，在表层形式上搞五花八门的新花样了。先不从观念上对中国画的历史发展规律作一认真的反思，不对真正的而不是表象的或冒牌的传统进行认同，不在接受康定斯基、马蒂斯、毕加索乃至达利等人的风格启示和形式启示之前先认清中国画自身的根基及接受能力，任何形式上的一蹴而就都将化为乌有。它们不但无法征服中国画坛的心，反而会在更高的层次上引起中国画的顽强抵抗和排外心理的泛滥。

　　中国画强大的观念先行的心理机制和"理论侏儒"，是那么不和谐同时呈现在中国画历史的最近端。从观念诱导到理论总结，本是一个驾轻就熟的过渡，但中国画理论家们却对此不以为然。它似乎在暗示我们，在此中仍然有许多空隙地带可供我们发挥才能，这是一个方面。另一方面，理论本身在广阔历史空间中星罗棋布，它有待于我们去拓展、伸延，去在交、切、串联的过程中不断发现新内涵、寻找新启示的弹性特征，与中国画创作形式表象的濒临"极限"的窘境相比，又是一个极不和谐的对象。它又从新的角度向我们示意，与形式极限相对，也只有理论领域是当代中国画家的用武之地。没有在思想上的、观念上的准备工作，没有对形式表层以下的发掘能力，在反叛和创造的过程中抱"以其昏昏，使人昭昭"的态度，这是绝不会有所成就的。

　　也许可以说，目前正处于旧时代中国画式微期与新时代中国画开拓期的交接点上。伴随着整个封建社会支柱的崩塌，文人画的历程已接近终点。古老的文化遗产作为一种传统模式以拥有悠久历史而自豪。但是传统并不等于古典主义。19世纪中国步入近代之后，我们一直处在战乱纷纷的社会动荡之中，新的近代历史的传统并没有建立。而相对于悠悠两千年的古代传统而言，近代传统的确立却是最

重要的思想前提。这种缺陷导致了当代艺术家们的迷惘。群体记忆的短暂，使我们过多地把注意力转向古代而忽略近代。其结果，则是以对古典绘画的简单去取来判定或反证当代中国画的价值，这是很不正常的。而正是有了这一前提，我们才会在有志变革的同时对古典遗产无不丧失信心。在没有近代思想、文化传统的背景下，相对于存身于古代生活方式、思维习惯中的古典绘画而言，当代西方绘画流派确实在形式上更能收到一鸣惊人的效果。

在中国画尚未蜕变为其他画种或在形式上脱胎换骨的现代，时髦的"创新"派永远只是少数。即便我们对依靠惯性进行复制的众多画家们感到失望，并进而对古典遗产本身表示失望之时，我们也不愿意以牺牲民族性格来换取廉价的时髦。但社会的开放和观念的开放，又向我们提出了极棘手的课题。被沿用的旧时代的艺术格局（集中表现为文人画），无论在质或量上的超负荷，都使它穷于应付、疲于奔命。打破旧观念，对绘画本质的全新理解以及由此而产生的一连串反应，是"质"的挑战，接受新思潮，高速度、高效率地适应社会生活节奏，则是"量"的挑战，优雅含蓄、蕴藉潇洒的旧式文人画的束手无策和相形见绌，与其说是给我们提出了形式方面的课题，不如更确切地说是提出了观念更新方面的课题。

历史老人把当代中国画置于两座高山的夹缝之间，西方绘画在观念上的进攻和中国传统绘画在观念上的僵化互不妥协，使当代中国画家们感到左右为难。在这种情况下，任何被动地接受都将是不讨好的。我们应该争取主动，我们在理论上开辟新纪元是完全有可能的。如果说古代中国画"观念先行"是以绘画对理性观念的当然依赖和被动促进的形式出现的话，那么现代中国画坛则应积极主动地寻求观念的支持，在一个新的层面上形成观念——理论的先行以作为形式突破的向导。而这种观念↔理论的构成，既不会是西方现代流派观念在中国的翻版，也不会是古代文人画式观念在现代的复制——是现代的、中国式的观念和理论，它既不会诱发浮滑浅显的剽窃，也不会导致因循守旧的抄袭。深沉内在的反思与认同，将是现代中国画理论与创作成功的先决条件。

气势磅礴的理论时代交响乐，正奏出它的序曲，帷幕在徐徐拉开……

【思考题】

1. 为什么说今天的时代正处于中国绘画史发展长河中的"历史断层"期？时代与社会文化作为外部原因有哪些？作为绘画本体内部的理由又有哪些？

2. 说强大的"观念先行"审美传统与同样庞大的中国画抽象形式美传统是一个共同体，它们之间互为因果，这样的观点是否可以成立？

【作业】

1. 在本节中，我们对"近代传统"表现出超常的兴趣，甚至把它看得比"古典传统"还重要，请问为什么？它是基于一个探讨当代、今后中国画发展的目的，还是基于一个对古典中国画美学形态作总结的目的？请撰文详述之。

2. 请对中国画形式发展"极限"说提出论证与批评，并请证明以下课题：

（1）形式发展"极限"说与"观念先行"的审美传统有关吗？它们之间是一种什么样的关系？

（2）在一个"观念先行"的前提之下，有没有可能形成既是中国的又是现代的绘画模式？

第十三章 分论：形式美探讨（一）

早期花鸟画构图审美的衍变

中国绘画分为人物、山水、花鸟三科是唐宋以后的事。从绘画发展的大层次来看，人物为最早，山水其次，花鸟最为晚出。

花鸟画从它的萌发期到成熟期，经历了从唐到清五个朝代，在这一漫长的历史时期内，强烈地反映出古代画家审美趣味的转变——花鸟画的构图具有明显的转变痕迹。将这种转变与发展连贯结合起来，就构成了花鸟画的审美主线、发展层次、追求旨趣等纵横交错的脉络。通过对它的研究、整理和总结，可以为绘画美学和花鸟画构图学及艺术社会学提供一些足资参考的成果，本章要做的就是这样一项工作。

第一节 折枝构图、全景构图的概念与分类

我们在题目中使用了全景构图和折枝构图这组对应的概念。要研究花鸟画构图的转变，为保持学术上的严谨性，应该先使这组概念得以确认——这是研究的基础。

所谓全景构图，一般是指花鸟画中带有坡、石、水、地等配景，整幅画面造成一种实在环境的构图，早期花鸟画皆如此。比如：

> 宗室士雷，以丹青驰誉于时。作雁鹜鸥鹭，溪塘汀渚，有诗人思致；至其绝胜佳处，往往形容之所不及。又作花竹，多在于风雪荒寒之中，盖胸次洗尽绮纨之习，故幽寻雅趣，

落笔便与画工背驰。

<div align="right">——《宣和画谱》卷十六</div>

赵士雷的作品不多见，但这"溪塘汀渚"被画出来作为花鸟的配景，那么它就肯定属全景构图，因为花鸟不是孤立的突出的，它是与背景交叉在一起的。

实际例子则更多。黄居寀《山鹧棘雀图》、崔白《禽兔图》、李迪《鹰窥雉图》以及元人李衎《双钩竹图轴》、顾安《竹石图》等等，都是在主要的花鸟形象旁配上坡石、泉水等景，因此它正符合"溪塘汀渚"之类的标准，属于全景构图。《宣和画谱》卷十八对崔悫的评价更为直截了当："作花竹多在于水边沙外之趣，至于写芦汀苇岸、风鸳雪雁，有未起先改之意，殆有得于地偏无人之态也。"如果不是全景构图，芦汀苇岸有甚关碍？水边沙外又何必入画面？

对折枝构图的阐解比较麻烦，需要绕些弯。《宣和画谱》中较早提出"折枝"一词的，是对边鸾的评价：

> 边鸾，长安人。以丹青驰誉于时，尤长于花鸟，得动植生意。德宗时有新罗国进孔雀，善舞，召鸾写之。鸾于贲饰彩翠之外，得婆娑之态度，若应节奏。又作折枝花，亦曲尽其妙。

<div align="right">——《宣和画谱》卷十五</div>

但这段评价是不明确的。折枝花究竟何所指？从《宣和画谱》所录边鸾画作看来，略有端倪可寻。在其三十三幅作品中，有《鹭下莲塘图》《花竹禽石图》《芭蕉孔雀图》等，有塘有石，顾名思义，即可知是指全景构图。但同时也录有《折枝李实图》《写生折枝花图》。那么著录者的想法很明显，他认为折枝与全景有别，但是否是对应的区别，则没有详细交代。

从"折枝"这个名称来说，枝既被折下，离根离土，于实际背景自然已无牵扯，把它画在绢上，当然也只是孤零零的一枝（或几枝），因而，它似乎也不应该有景，特别是不大会有泉石土坡之类的实景。

清人邹一桂曾为折枝花正名，这是很难得的：

> 徐熙于双缣幅素上画丛艳叠石，傍出药苗，杂以禽鸟蜂蝶之类，位置端庄，骈罗整肃，以备宫中挂设，谓之铺殿花，次曰装堂花，又尝画折枝小幅，多瓶插对临，宽幅写大折枝桃花一枚，谓之满堂春色，后有作者，鲜能出其范围。

<div align="right">——《小山画谱·铺殿折枝》</div>

邹一桂在这里是以折枝与铺殿作对，且看铺殿所指"丛艳叠石，傍出药苗"，这正是全景构图的特征，至于折枝，则是"瓶插对临"，能瓶插，当然是折下之枝了，那么折枝之无景可知。如果把铺殿、装堂的"双缣幅素"和折枝的"小幅"这一尺寸上的区别也考虑在内，则前者很像现在所指的"中堂"，而后者则可指"册页"。

在绘画理论上最早提出"折枝"一词的，大约当推唐人朱景玄《唐朝名画录》，它是这样说的：

> 边鸾，京兆人也，少攻丹青，最长于花鸟、折枝草木之妙，未之有也。……近代折枝花居其第一，凡草木、蜂蝶、雀蝉，并居妙品。

<div align="right">——《唐朝名画录·妙品中》</div>

可见，在唐会昌时期，朱景玄已经率先提出了"折枝"这一名词，不管他当时所指为何，总之

他是第一个。但是很奇怪，到了宋人刘道醇《五代名画补遗》和《圣朝名画评》时，这"折枝"一词却又不见了。《五代名画补遗》专列"花竹翎毛"门共四人，《圣朝名画评》列"花竹翎毛"门则有徐熙、黄筌等名家多人，却一字不提折枝。至少，刘道醇对于"折枝"这一名词或感到陌生而不用，或感到所指不详而不用，反正是对此缺少兴趣。只有到了郭若虚《图画见闻志》以及再后的米芾《画史》问世后，"折枝"一词才被普遍采用。我们可以来看看他们在使用此词时的着重点。

<p align="center">**郭若虚《图画见闻志》**</p>

卷数	时代	画家	所录折枝作品
卷二	五代	梁相国于兢	有写生《全本折枝》传予世。
卷二	五代	胡擢	有《鸂鶒图》《全株石榴》《四时翎毛折枝》等图传于世。
卷二	后蜀	滕昌祐	工画花鸟、蝉蝶、折枝、生菜
卷二	五代	程凝	有《六鹤图》并《折竹孤鹤》等图传于世。
卷二	五代	李坡	有《折枝风竹》等图传于世。
卷四	宋	徐熙	有《寒芦野鸭》《花竹杂禽》、鱼蟹草虫、蔬苗果蓏并《四时折枝》等图传于世。
卷四	宋	赵昌	其名最著，然则生意未许全株，折枝多从定本。
卷四	宋	董祥	有《琉璃瓶中杂花折枝》。

这还是就出现"折枝"一词而做的统计，如果推开来想想，像如下一些例子，自然也只可能是折枝而不会是全景：

卷数	时代	画家	所录可能为折枝的作品
卷四	宋	易元吉	有《四时花鸟》
卷四	宋	崔白	有……《四时花鸟》
卷四	宋	崔慤	《四时花鸟》
卷四	宋	赵裔	《四时花鸟》
卷四	宋	丘庆余	……《四时花鸟》

关于此中折枝何所指已经很明确，在"胡擢"一条中，是以"折枝"与"全株石榴"并举；在徐熙一条中，是以《寒芦野鸭》《花竹杂禽》与《四时折枝》并举，如果对折枝与全景两种构图区别不清，是不必对这两者如此分列的。最明显的是"赵昌"一条，直接以全株与折枝作对，显示了郭若虚的全部意图。

再来看米芾《画史》：

徐熙大小折枝吾家亦有，士人家往往见之。

李冠卿少卿，收双幅大折枝，一千叶桃，一海棠，一梨花。一大枝上，一枝向背，五百余花皆背；一枝向面，五百余花皆面，命为徐熙。

范大珪有富公家折枝梨花，古笔，非江南蜀画。

江南陈常以飞白笔作树石，有清逸意，人物不工，折枝花亦以逸笔一抹为枝，以色乱点花，本朝妙工也。

洛阳张状元师德家多名画……有江南徐崇嗣六幅折枝。

以上数条均是米芾直接提到"折枝"一词的，不管画幅是大是小，但他的折枝概念很清晰，特别是谈陈常折枝花的一段，讲得极为明确。看来，他与郭若虚是一脉相承的。

比郭若虚略早的山水画大家郭熙，有《林泉高致》一书，虽是专论山水的精粹之作，却也在一个偶然的场合谈起了花鸟画：

学画花者，以一株花置深坑中，临其上而瞰之，则花之四面得矣。学画竹者，取一枝竹，因月夜照其影于素壁之上，则竹之真形出矣，学画山水，何以异此？

——《林泉高致·山水训》

这里介绍的学画方法是很奇怪的，从全景构图来看，一株花"置"于深坑；一枝竹"取"照于素壁，这一置一取，已经把"枝"折下来了，舍弃了它的实际生长环境，其画出的只可能是折枝构图。特别是后半段，要在月夜照影于素壁而得竹之真形，更是典型的折枝方法，据此可见，虽然郭熙没有明确运用"折枝"一词，但也没有理由否认他意识到折枝构图的存在。

郭若虚、米芾是提了"折枝"之名，但解释得比较隐晦曲折，并非一目了然；郭熙则是具体指出了折枝构图的形式特征，却没有提折枝之名，把两者结合起来，便可以得出研究的第一个结论——初步的结论。

1.花鸟画中"折枝"这一名词的出现，最早可能是唐人朱景玄，但入宋以后却未受到人们重视，刘道醇的两部著作只字不提，便是最好的例证。它得到确认，是在从郭若虚、郭熙到米芾的这一段时间里，亦即是从北宋中叶熙宁、元丰直到北宋末这一时期。我们前引《宣和画谱》亦成书于北宋末，故能对"折枝"一词运用准确。

2.全景构图作为更早的原始构图，被看作是当时花鸟画的常规构图，是传统。

3.折枝构图虽被明确承认，但它是否如后来那样被与全景构图对应起来，成为一大构图类型，则还难说。一般而言，宋人承认有全景与折枝这些不同的构图形式，但却不一定意识到它们之间是双峰并峙的两大类型并存对应关系。郭熙、郭若虚如此，米芾也如此。这就是北宋画坛的实际情况。

【思考题】

1.请将历代花鸟画名作作一排比，列出花鸟画中"全景构图"与"折枝构图"的不同构图类型，并对两种不同构图的审美特征进行简要说明。

2.早期中国画中的花鸟一科是从人物画配景中演变而来的，因此"全景构图"的出现是理所当然。而"折枝"却是一个相对新的术语。请问为什么是"全景"前而"折枝"后而不是相反？

【作业】

1.以本节中所引的历代画论中关于构图的论述作一时间上的排比，将每段引文均译成现代白话文，以期对古代画论有准确的把握。

2. 我们对"折枝"这种构图形式的出现，从时代、历史和理念几个方面进行了总结，形成三条结论。请撰文论证这三条结论是否成立？能不能再找出相近似的另外一些证据？

第二节　早期全景、折枝两种构图的运用状况

"折枝"这一提法在北宋中叶时已普遍出现，但折枝的构图形式出现则要早得多。郭若虚提到的徐熙是五代人，而《宣和画谱》提到的边鸾则是唐代宗、德宗时人，那么，至少"折枝花"的出现应上推到唐代中期。虽然"折枝"与"折枝构图"是两个不同的概念，但将折枝的花构成一幅画，则它的构图绝不会出于折枝构图之外，除非它是纯写生的孤零零的一枝花或拼凑各种花而成，本身没有构图。

早期的折枝构图与全景构图究竟是怎样的一种关系？要研究构图就绕不过这一课题。但是，徐熙的作品均失传，边鸾的作品也见不到，没有实物流传，研究就成了一句空话。而且，谈早期构图实际上就是在谈花鸟画的起源和早期形态，没有作品而谈早期形态，未免盲目。必须着重说明，这里的构图研究是建立在真正的严格意义上的花鸟画这个限定范围之内的。泛泛地谈论花鸟画起源，实在是个牵涉面太大的范围，因此，必须把握住"花鸟画"这一本文定义的两个基本内涵：

一是，所谓花鸟画，主要表现题材是花和鸟，一般说来，像走兽之类如牛、马等，如果不配有花卉草木，不构成一幅完整的花鸟构图的话，它就不能算是严格意义上的花鸟画。这一限定，在唐宋人心目中是很具体的。《宣和画谱》除了山水、人物诸科之外，又列了畜兽、龙鱼、花鸟、墨竹四科，除了花鸟、墨竹似可合并但由于特殊的历史原因而未合并之外，龙鱼、畜兽与花鸟分列，则是很有见地的安排。唐代现存画作中，畜兽画占了相当的比例，如韩幹《照夜白》、韩滉《五牛图》、戴嵩《斗牛图》等，都是不带花鸟景的，因此它们并不能说是花鸟画的先驱，因为它们缺乏花鸟画的一些基本特征。

二是，花鸟画之所以成立的另一个准确特征是，它并不限于给一幅人物画或走兽画作配景或作装饰，它本身应该自成格局，并具有引人注目的特殊造型、用线技巧。从这个角度出发，自彩陶铭器上的纹饰图案一直到南北朝时期的某些作品，与真正的花鸟画相比也还差得远。唐代正规花鸟画家的作品难得见到，而像孙位《高逸图》中的芭蕉配景，虽然已经体现出花鸟画用笔的某些特征，但仍然不能算是完整的花鸟构图。五代流传下来的著名的黄筌《写生珍禽图》，只是把各种鸟罗列在一起，并不曾形成什么构图，作为一幅完整的花鸟画，它也还是远远不够的。

有了这两个标准，再来看现存的唐和五代作品，确实感到迷惘，这些作品都没有体现出当时画家们的构图审美意识和形式追求，要依靠它们来研究早期花鸟画构图形式是难以奏效的。不过，这也情有可原，现存的唐五代画作没有明显的构图追求，不等于当时这类作品就不存在，能流传到今天让我们一享眼福的古画毕竟少得可怜。因此，应当站在郭若虚、米芾等宋人的角度，看看在宋人眼中的古人花鸟是个什么形态。一般而言，由于宋人距唐五代不远，他们能看到颇多（而今已失传）的作品，他们至少会为我们留下关于唐（五代）人折枝作品的文字记载。

很可惜，郭若虚的"折枝"，挂名最早的是五代人，米芾也不出其外，这是颇有深意的，至少他们当时并没有看到过唐人折枝花鸟作品，朱景玄记载的边鸾"折枝草木之妙"，对我们而言太陌生；对米芾等人看来也差不多。倒是《宣和画谱》出尽内府所藏，还算列出了边氏的几件折枝作品。因

此，在郭若虚之前的花鸟画的基本构图形态是什么？折枝作品究竟有多少地位？这个问题仍然是重要的，它关系到折枝构图这一新的花鸟画形式出现和盛行的时间。我们可以肯定地说，北宋中叶以前的这一花鸟画初兴阶段，花鸟画的主要构图形式是采用全景式的，《唐朝名画录》中，朱景玄虽然提出了边鸾善折枝，但就连花鸟画这一概念，在他头脑中也不如在我们头脑中那么清晰；我们是把它作为一门画科，而朱氏则把它作为一种题材，一种可以任意去取的创作题材来对待的，比如：

①

画家	题材
程邈	花鸟
梁广	花鸟
董奴子	花鸟

②

画家	题材
檀章	花木
钱国养	花木
侯造	花竹

这"花鸟"与"花木""花竹"的区别何在？后者不都可以归入花鸟类中去吗？但朱景玄并不这么看，他认为花与鸟是一种题材，竹与木又是一种题材，善画鸟者未必善画竹，因而必须细分。最妙的是他还在同一名下列出不同擅长的题材：

画家	题材
殷仲容	花鸟、竹木
程修己	花木、草木、鸟兽、竹石
边鸾	花木、树木、蜂蝉、竹石

这种重复列举，在今天看来是大可不必的。答案只有一个，我们今天对"花鸟"的理解是取其广义：作为画科之名。朱景玄对"花鸟"的理解是取其狭义：指花与鸟两种表现题材，如此而已。

出于这一点，我们对于唐朝人的"花鸟"一词就不能用习用的概念去套，对他所举的例子也不能毫无区别地随意引用。加之，朱景玄此著只举人名，不举实际作品，要研究某一作品中的构图，更是难以沿用这种泛泛之论。

刘道醇第一次以"花竹翎毛"作为"门"来分科，这是很了不起的，他对花鸟的分类意识要比朱景玄进了一大步。而他也列入下列作品，要从中谈构图谈折枝，依然是件难事。但毕竟还可以获得些有限的发现。

《五代名画补遗》：

品美	画家	擅长领域
神品	郭权辉	善布野景草木。
妙品	施磷	尝观磷画十幅竹图，凡老根薄石，笋枝附箨，扶疏交映，青翠满庭。
能品	丁谦	予尝览谦画倒崖及病竹，笔法快利，根瘦节缩，诚得危挂凋瘁之状。

"花竹翎毛"总列四人，除对神品的钟隐语焉不详之外，余三家均有关于景色的描写。那么可以肯定，刘道醇所录的这些作品应是全景构图。

《圣朝名画评》所列"花竹翎毛"门各家冗繁杂出，没有明确的"折枝"构图的记载，除了所指不明确之外，大部分也还是论到景物的，恕不一一列举。

苏轼的好友李廌字方叔，有《德隅斋画品》一卷行世，这是第一部从作品着眼的著作。余绍宋《书画书录解题》称："是编虽名画品，实就所见画而加以评论，与名家分别等第或比况形容者不同。"就我们研究构图来说，这类著作是尤为重要的。因为它以作品为依据，比较能记录出构图方面的内容。加之，李方叔所举之画，皆是赵令畤在襄阳做官时行橐所随，画既经李氏亲眼过目，当然不是以讹传讹，有绝对的可靠性。看看他所举的花鸟诸品中有多少折枝构图出现，这本身就说明问题了。《德隅斋画品》中凡属花鸟的有四条，作品有五：

画家	画作	画面
徐熙	《鸡竹图》	丛生竹篠，根干节叶……两驯雉啄其下，羽翼鲜华，啄欲鸣，距欲动也。
仲隐	《辣鸲柘条》	所作鸲子坐枯枝上，貌甚闲暇，注目草中之鹤，其意欲取蹲缩……
	《铜嘴》	所作铜嘴坐枯条上，有得荫忘形之意，旁有大树，苍皮藓驳，下有丛竹茂密。
赵昌	《蒟荾图》	所指不明。
黄筌	《寒龟曝背图》	秸菥乏下；二龟蹒跚曳尾而行…… 顷在丞相尤公家见临（笺）一龟，笔与此无异，但其色光泽，水旁之草方茂，盖方自水中出，又非寒时，其状不得不殊。

除了赵昌作品不详外，其余均是全景构图而非折枝，这样的比例令人惊诧不已。

郭若虚其人不详，他撰《图画见闻志》止于熙宁七年，那么至少李方叔与他同时或稍有前后。因此，我们调查郭若虚以前的花鸟画现状，举出从唐朱景玄到宋刘道醇再到李方叔的画论，相信是有说服力的——结论很明显，在郭若虚亦即北宋中叶以前，从所录作品看来，全景构图占了绝对的主导地位。这一点，就是在《宣和画谱》中也可见端倪。宣和御府藏画中，凡被后人提到的善折枝的画家，其作品仍然以折枝构图占绝对少数。这已经是北宋末的事了，为收一览之效，再列表如下：

画家	录画总数	标明折枝者
边鸾	33	2
刁光胤	24	1
黄筌	249	1
滕昌祐	65	2
黄居寀	332	1
徐熙	249	14
徐崇嗣	142	8
徐崇矩	14	1
赵昌	154	13

这是个多么大的比例？即便我们对标题的准确性持怀疑态度，再打个折扣，把录名写生的也一概算为折枝作品，也还是与他们本人的全景构图作品数量相去太远。

从对"折枝"一词出现于古人著述的调查，到对当时实际作品见于著录的调查，两个方面的结论综合起来可知：在唐末经五代到宋初的这一时期内，全景构图占主导地位，北宋人对构图的两种格式均不否认，但他们所持的态度有明显的侧重。因此，所谓的"折枝"一词出现于唐朱景玄时和它在北宋郭熙、郭若虚时获得认可，只是指其已经取得了存在于画坛的资格，并不能据此以为折枝构图已经与全景构图并驾齐驱或跃居主流，至少在米芾之前（北宋末之前）情况是如此。

【思考题】

1. 对"全景""折枝"两种构图在北宋时期的应用情况进行考察，并从中判断出花鸟画体格成立的时间标志，请问这样的判断基准符合中国花鸟画史的实际吗？

2. 把"花鸟画"从一种题材发展为一门画科，这是一种无关紧要的事情还是对绘画美学而言十分关键的内容？

【作业】

1. 请把本节中对花鸟画作为画科的特征界定作为结论抽取出来进行论证。并请完成下列课题：

（1）花鸟画与畜兽、龙鱼之间的关系；

（2）花鸟画与人物画配景花卉之间的关系；

（3）花鸟画与早期陶纹饰样之间的关系。

2. 为什么说在北宋中叶以前，花鸟画构图以全景构图为主流形态？在本节中提出了哪些依据？请逐一排列之。

第三节　折枝构图的兴盛及其时代特征

折枝构图日益引起重视并进而蔚然成风，当在宋徽宗这个风流皇帝登上龙椅以后。

早期花鸟画以全景构图为主，这不是偶然的。如果不算黄筌的《写生珍禽图》这类不求构图的作品，那么，唐人孙位的《高逸图》等作品已经向我们作出了某些近乎神秘的暗示。

如果说山水、花鸟都是在唐代出现，那么，唐代山水画开始繁荣时，唐代花鸟画却只是刚刚出现专科的雏形，这一点不但可以从画家、作品的分布中看出，也可以从画论的出现时间及其内容的侧重中看出——花鸟画与它的画论都是最晚起的。

这种晚起势必对花鸟画的一些基本特征带来影响。首先，它不会像人物画的兴起那样，其本身的形式特征依赖于本画种的长期积淀和酝酿，它在产生之前，必然会有一个依附阶段出现。也就是说，花鸟这一绘画的元素，早在绘画产生时就与生俱来了，重要的只是在于如何把这种元素变成一种独立的画种。在画种形成之前，从新石器时代直到唐代花鸟画初步形成格局之前，作为绘画元素的"花鸟"的生存，必然要依附于其他画种，这是毫无疑问的，这是它早期处于发展的幼稚阶段时所无法避免的一种状态。

严格地说，山水画的早期，也是作为人物画的配景而存在的。"人大于山，水不容泛"便是早

期山水画作为配景的主要特征，以顾恺之《洛神图》观之，可谓不妄。这种情况，是到了隋代展子虔出现之后才获得改变的。《游春图》展示了李思训、王维等完整的唐代山水画的基本形式。花鸟画的发展过程更是如此。孙位为唐僖宗时人，比起几位唐朝专业花鸟画家如边鸾（德宗时人）来要迟好几代，他的《高逸图》中那几笔精彩的芭蕉石头，就是作为逸士们的配景而出现的。从用笔上看，很难否认它已步入了花鸟画的殿堂，但从画面的布置来看，则仍然是配景而不是专门的花鸟画。

可以进一步推测，在花鸟画成为独立画种之前，它的依附对象是人物或山水，而它的依附形式则是作配景，不为人物山水画配景，它就无从依附。要承认花鸟画后起的事实，就无法否认其依附性，而要承认其依附性，就无法否认其原有的作为配景的地位。孙位《高逸图》作为这种发展现象的一个硕果仅存的例子，它提供给我们的启示是极其宝贵的。

这个结论对我们关于构图研究而言有没有价值呢？有！明确了早期花鸟画的依附特征——配景的地位，就有这样一个现象出现：早期花鸟画在形成独立画种之后的相当一段历史时期之内，它必然会带有浓重而明确的"遗传"因子。"景"这一概念作为审美因素对于它是不可能消失殆尽的。从人物、山水的配景到花鸟的独立成景，这就是由唐到北宋前期人们对花鸟画的习惯看法。于是，全景构图作为当时花鸟画的主导形式便应运而生了。

然而，随着花鸟画的日益成熟，艺术家们觉得，对这种带有相当明显的人物、山水痕迹的全景构图绝对效忠似乎没有必要，它本身就是由于中国画分科不明确的历史原因所导致的，花鸟画要发展，应该寻找具有强烈个性的新的形式特征，应该摆脱作为人物、山水附庸的地位。山水画为摆脱为人物配景的状态，采取了"远近山川、咫尺千里"的方法。而花鸟画如也要摆脱，就应该在有限的形式范围中舍弃"景"的传统概念，而致力于描绘花鸟的结构、姿态本身。我们以为，从五代徐熙到郭若虚、米芾之前，花鸟画无论在创作实践和理论研究方面，正处在这种寻找、改革、发展的反复过程中。

于是，折枝构图崛起了。

就像全景构图形式的出现有特定的历史环境和发展起因，折枝构图也有类似的发展过程。那么，它的历史环境是什么？促使这一构图形式出现的因素有哪些？从各种画史所记载的情况来看，它的出现与"写生"有着密切的关系，我们前引《宣和画谱》论边鸾的《写生折枝图》的名目，还引邹一桂说的徐熙"画折枝小幅，多瓶插对临"，就已经显示出这种联系了。

古人的"写生"与今人所指并不是一回事。我们谈写生，是指到大自然中去对着真花实鸟描绘。这里包括了两个目的：一是到大自然中去；二是对着真花实鸟描绘。但古人们的"写生"却只指后一个目的，至于前一个目的，他们未必那么做，他们不是到大自然中去，而是把花草从大自然中摘取回来，放在斋中书案上对着描绘，邹一桂的"瓶插对临"，即是指此。在古人们看来，只要做到了这样的"瓶插"（或盆供），这描绘对象本身就已是被"折"下来的枝，摆脱了实景的限制，因此对之临写的显然就是折枝构图，而不会是其他。

更进一步的结论是，折枝写生的方法毕竟只是一种写生，它与真正的装堂、铺殿的构图相比，是属于不正规的、初步的，甚至它可能只是作为一种技巧训练而存在，而且它显然不会尺幅太大。瓶插盆供的疏枝小叶，又不必罗列泉水坡石的背景，用不了多大的画面。这一切，却正是折枝构图在以后

的发展进程中能得以冲破束缚并进行最大限度创造发挥的一个起点、一个良好的基础。

从边鸾到徐熙、赵昌，折枝构图在花鸟画形式中还处于比较次要的辅助地位，在郭若虚时也许仍然如此，而到了米芾时，由于当朝天子宋徽宗的有意倡导，花鸟画的构图才产生了一个突变。

以文人画的祖师苏轼为代表的文人画派，对于折枝构图进行了大力宣扬。苏轼有《题鄢陵王主簿所画折枝二首》，点明是为折枝而写。其诗便是被人用得烂熟的论神似形似的名句：

> 论画以形似，见与儿童邻。赋诗必此诗，定知非诗人。诗画本一律，天工与清新。边鸾雀写生，赵昌花传神。何如此两幅，疏淡含精匀。谁言一点红，解寄无边春。

自然，我们对神似形似之类不感兴趣，而只是对最后一句表示了极大的关注。正是这寥寥十字，道出了折枝构图以少胜多、以小见大的艺术特征——"一点红"可以代表"无边春"。苏轼是个文人画家，他敏锐地感到折枝构图会给抒情写意的文人画的兴盛带来巨大好处。

宋徽宗是如何倡导折枝构图的？他的这种倡导又如何会导致花鸟画发展高潮的到来？宋人邓椿撰《画继》开篇第一目《圣艺》第一条"徽宗皇帝"，对此就有详细的叙述，摘录如下：

> 徽宗皇帝天纵将圣，艺极于神……圣鉴周悉，笔墨天成，妙体众形，兼备六法，独于翎毛尤为注意……其后以太平日久，诸福之物，可致之祥，凑无虚日，史不绝书。动物则赤乌、白鹊、天鹿、文禽之属，扰于禁籞；植物则桧芝、珠莲、金柑、骈竹、瓜花、来禽之类，连理并蒂，不可胜纪。乃取其尤异者几十五种写之丹青，亦目曰《宣和睿览册》，复有素馨、末莉、天竺娑罗种种异产，究其方域，穷其性类，赋之于咏歌，载之于图绘，续为第二册。已而玉芝竞秀于宫阙，甘露宵零于紫篁，阳乌、丹兔、鹦鹉、雪鹰，越裳之雉玉质皎洁，鸑鸑之雏金色焕烂，六目七星巢莲之龟，盘螭蓊凤万岁之石，并干双叶连理之蕉，亦十五物，作册第三。又凡所得纯白禽兽，一一写形，作册第四。增加不已，至累千册。各命辅臣题跋其后，实亦冠绝古今之美也。

邓椿在这里谈到的《宣和睿览册》，值得好好研究。册者，册页也。折枝构图的特点之一，就是它以小幅与中堂大画相对。徽宗显然不可能画十五幅立轴大中堂而命名为"册"，这是"册"不起来的；其次，第一册的内容，有动物（祥兽）、植物（瑞草），据说是"不可胜纪"，只取了十五种画成十五幅画，那么每幅一物是很自然的，小小的册页实在也容纳不了许多题材，这又是折枝构图的特点之一。一幅册页中，受其尺幅限制，一般是一花一鸟，或仅是一花，题材简单，刻画精细，相比之下，中堂画是包罗万象的。有此二者可以断定，这套《睿览册》，选择的构图形式是折枝，而不是全景。更值得注意的是，徽宗这套册页，就邓椿所见是四册，如果以每册十五幅计就是六十幅，再加上"增加不已，至累千册"这一虚数，恐怕是不可胜计了。邓氏说得很确切，在花鸟画刚刚兴盛的宋代，在花鸟还未摆脱"景"的附属地位之时，徽宗画了这样大批的折枝册页，这是"冠绝"花鸟画历史的壮举。古人限于条件不会这样做，而当时人则固于老传统还想不到这样做，"我皇圣明"，宋徽宗捷足先登了。

徽宗以九五之尊而身体力行，具有突出的意义。他是皇上，有绝对的权威，可以提振一代风气，这样大批出现的折枝构图，势必对当时人的花鸟画构图审美心理产生巨大的影响。帝王至高无上的艺术趣味和折枝构图本身所具有的艺术魅力两者相结合，再通过一定时间的酝酿成熟，最终构成了花鸟

画构图突变的思想基础和审美基础。更有意思的是，《宣和睿览册》是内府秘物，皇帝自己画的作品皇帝自己看，然而对于一个艺术家而言，画的作品只能孤芳自赏，而没有显露于世，这几乎是不能容忍的。徽宗自然也不例外，他绝不甘心"累千册"的画只在御府书箧内填填空档，他需要听到奉承赞扬声以满足自己的心理，这是很正常的。就徽宗而言是沾沾自喜，就作品本身而言则是在开始发挥艺术的社会功能。还是邓椿的话：

> 宣和四年三月辛酉，驾幸秘书省，论事，御提举厅事，再宣三公、宰执、亲王、使相、从官观御府图画。既至，上起就书案徙倚观之，左右发箧出御书画，公宰、亲王、使相、执政，人各赐书画两轴。于是上顾蔡攸分赐从官以下各得御画兼行书草书一纸。……是时既恩许分赐，群臣皆断佩折巾以争先，帝为之笑，此君臣庆会，又非特币帛筐篚之厚也。

> ——《画继》卷一

每位卿相均得书画，自然不可能都是中堂铺殿，每人要赠赐一幅工笔的铺殿，岂是容易办得到的事？因此这里的"轴"当作泛数解，而不是实指立轴中堂，其中当然有相当的折枝小幅在内。邓椿认为是君臣庆会，不仅仅是赐物而已，也可以反过来想想，当这些精美的折枝花鸟作品作为御笔被恭恭敬敬地供在各位卿相老爷府上时，它将给主人和客人的审美趣味带来何等巨大的影响！

徽宗现在有《池塘秋晚图》《柳鸦图》《腊梅山禽图》《五色鹦鹉图》《桃鸠图》等作品存世，其中有许多就是折枝作品，很是精彩，据说他的画中即使有御押御印，有的却是画院工匠的作品。宣和画院是古代画院中最为兴盛而组织最为严密的，徽宗给画院诸画工出题考试，进行诗文绘画专业训练的故事，是众所周知的历史事实。徽宗的艺术修养对画院具有绝对的影响；那么很简单，他的折枝构图对于院画的启示是无可置疑的。当我们看到院画中众多的折枝小品时，当我们了解到徽宗能以院画为己作而不露破绽时，这种重折枝、重布置结构的追求笼罩宣和朝野的事实，正可以被认为是宋代花鸟画构图产生转变的一个显而易见的关键。郓王是徽宗第二子，禀资秀拔，为学精到，有"时作小笔花鸟便面，克肖圣艺，乃至父尧子舜趣尚一同也"的记载，在艺术上也可称是徽宗的嫡派。赵千里亦是皇室画家中之佼佼者，多作小图，有所画《蟠桧怪石便面》，是山水画家画花鸟画而以折枝取胜者。这些可以作为宋宗室中追随徽宗花鸟风格的例子，至于一般画家的作品就更难以算计了。从画家的分布范围来看，如果说当时文人画由于刚在萌芽阶段因而还不可能在构图上提出很成熟的见解，那么院画家们却是忠实地继承了新兴的折枝构图的追求，他们是徽宗一手培养出来的，在艺术宗旨上自然不会与这位"真命天子"南辕北辙。当然，折枝构图并非与全景构图势不两立，就是在画院这一特定范围内，也会有相当数量的全景构图作品出现。只是随着花鸟画的日益成熟，折枝构图作为后起之秀，日益赢得重要地位。即使是一些不属画院的画家如赵昌，也有《杏花图》等折枝作品出现，而在一些大幅画上，也出现了一些追求折枝效果的特殊作品，如崔白的《寒雀图》等。

宣和御府画院的折枝画究竟有多少，这是个比较难调查的问题。邓椿《画继》卷六有《花竹翎毛》一栏，录了许多院画家，其中如陈常、费道宁、李端等等，都有关于折枝的记载，但却很难据此列一张全景构图与折枝构图的作品对照表，因为一般的记录并不细分构图，而泛泛的"擅画花""擅花竹翎毛"的记载，于构图研究并无大用，加之，就是善于布景的那些全景构图画家们，也未尝不涉写生折枝，因而只能从作品本身入手。但画院的作品目前要收集齐也实在不易，即便收齐了，考虑到

已经散佚的作品，也难以简单地划表作准。近人余绍宋称：

> 今观（《画继》）其六七两卷所列诸人，多为画院供奉，则何不更立一类，专纪院体画画人，俾后人有所考稽耶？此则稍留遗憾者也。

> ——《书画书录解题》

余绍宋还只是从考察院人的角度去谈《画继》的不足，从我们的角度看，如果能在院画家的记载中多录一些折枝和全景构图差别的文字，恐怕会更有价值。从目前流传的宋花鸟画作品来看，那些肯定出自院画家之手的折枝团扇实在是太美妙了，但作者和年代均不可考，这是件多么遗憾的事！

南宋画院规模不减宣和，而且由于实践和积累，花鸟画在构图方面（扩大为表现方法上）取得了更为广泛的成果。厉鹗《南宋院画录》在这方面提供了很宝贵的资料。如李迪是南宋院画的圣手，他那幅著名的《雪禽图》对花枝空间穿插和形式的追求，向为后人所乐道。《绘事备考》则著录他有《折枝杏花图》一幅、《折枝花》五幅，可见此老于折枝进行过有目的的训练。李端以工梨花鸠子著名，邓椿《画继》则载他"多作扇图，极形似"，是一位擅长折枝团扇的画家。马远以山水名，但他在《绘事备考》中，也被著录有《写生花图》十五幅、《折枝花图》四幅，而在都穆《铁网珊瑚》中被录有折枝榴花小帧，其至《太平清话》还载有他的梅花册二十六幅。根据对《宣和睿览册》的讨论结果，这梅花册二十六幅也可断定大多是折枝构图，那么马远善折枝可知，其子马麟能世家学，亦为画院中人，有《折枝木樨图》，还经理宗皇帝亲跋，如此种种，不一而足。

这样的调查还是很不够的，因为历来典籍所载，往往在名目上会有所剔抉，未经著录而擅折枝的画家大有人在。比如，林椿是著名折枝画家，今传《果熟来禽图》为其优秀作品，但在历来著录书中，却缺少明确提到他擅长折枝的记载和作品，而只是泛泛提及他"师赵昌，傅色轻淡，深得造化之妙"，其他如文嘉《钤山堂书画记》、顾凝远《画行》、卞永誉《式古堂书画汇考》、吴其贞《书画记》、王士禛《池北偶谈》等，也均不涉其构图特征。虽然如此，我们还是可以肯定他是一位出类拔萃的典范，一位货真价实的折枝画家。又比如，有些著录书对画家作品只录名但并不牵涉构图特征，而却在题画诗跋上留下了痕迹。如陆深《俨山续集》，录题马麟画兰图有诗云：

> 秋风九畹正离离，画里相看一两枝。

> 欲寄所思无奈远，闲拈湘管对题诗。

兰花而一两枝，则分明是折枝构图。又如孙承泽《庚子消夏记》载，"马远在画院中最知名，余有红梅一枝，旧艳如生"，红梅而一枝，也可作同等观。

这样的例子不会只有一个，如果把这些没有明文收录的折枝构图也算上，或者再把所录不明确也没有以上辅助说明的一部分折枝构图作品均收集起来，这将是个何等庞大的数目？宋人周密论当时画院有云：

> 御前画院，马和之、苏汉臣、李安中、陈善、林椿、吴炳、夏圭、李迪、马远、马麟、萧照。

> ——《武林旧事》

除了不以花鸟著称的马和之、苏汉臣、夏圭等人之外，其余各家均有折枝构图作品传世，这批画院的核心人物，不约而同地对折枝构图表现出异常兴趣，显然绝不是心血来潮而已，它正说明了，南宋中后期的画院，由于继承了北宋宣和院以来在构图上的创作成果，从而显示出更进一层的新颖

追求趋向。今藏上海博物馆的一批宋画，没有一张在录目时提到折枝，但一看作品，却又全是折枝构图，据说这批画均是南宋画院作品，那么这又是一个很有价值的例证。可以相信，还有很多画册上的宋人折枝作品也均出于院人之手，这种种都可以在论证宋人花鸟构图转变时，帮助我们认识到作为绘画核心的宋代画院的巨大作用。

南宋画院还继承了宣和的写生风气，它对于折枝构图的兴盛也具有重要的价值。"田园宰相"范成大在《菊谱》中云：

> 五月菊花心极大，每一须皆中空……每枝只一花，径二寸，叶似蒿莴，夏中开，近年院体画草虫，喜以此菊写生。

范石湖只提到了作为配景的写生，其实在院画艺术活动中，写生一直是主要内容之一，它不断地为折枝构图提供来自大自然的丰富养料，使得重形式的折枝构图始终在创作时扎根于"师造化"的现实主义土壤中，而与追求形式主义、玩弄构图技巧的风气分道扬镳。

南宋画坛并不仅限于画院，只有在画院内外（从文人画家到专业画家再到民间画家）都形成一个追崇折枝构图的风尚，我们对花鸟画构图审美观念转变的研究才会具有典型意义和历史价值。有趣的是，在画院以外，许多画家在创作时也常常运用折枝构图形式，他们做得比画院中人毫不逊色。从号称"奉敕讨梅"的扬补之《四梅花图》到释法常的《松树八哥图》再到赵孟坚的《岁寒三友图》、郑思肖的《墨兰图》，是院外画家研究折枝图的另一个系统的作品。它与院画系统构成宋代绘画的两条主线，相互辉映、相互促进，共同组成了花鸟画构图审美变化的主要存在环境和主要推动力量。甚至，这种崇尚风气在山水画中也出现了回响。从北宋巨然、范宽、李成式的一山为主、众景辅助的构图模式出现以来，北宋山水画在构图上并没有显示出刻意求新的征兆，而到了擅折枝花鸟的马远出现后，连山水画的构图也为之一变。马远号称"马一角"，夏圭号称"夏半边"，所采用的基本上是一反传统的特写构图。正如花鸟画中有全景和折枝两种构图范式，在山水画中这种对比度也开始建立。巨然、范宽所采用的正是山水画中的全景构图，而马、夏则以特写（相当于折枝的）构图取胜。考虑到马远在宋代折枝花鸟画中的地位，他的"马一角"绝不是偶然的。花鸟画和山水画中同时出现了新兴的追求特写风气，显然是与当时总的社会审美趣味和艺术家的审美追求一脉相承的——追求多变的形式感；追求一定空间中的对象塑造；追求在严格的计白当黑过程中所体现出来的完美空白。当然，进而追求用笔美和节奏美，追求取舍藏露的处理，所有这些，正是宋人在自己作品中所孜孜以求的目标，它在一定程度上也成了宋代花鸟画的时代特征的主要构成因素。只有到了在画坛出现了一大批折枝构图作品并体现出极明确的美学目标以后，作为一种主要的构图类型，它才开始真正建立了自己的技法特征。在唐代花鸟画萌芽和五代徐、黄体异，乃至北宋前期花鸟画坛上，没有这样一批作品。而到宣和画院以后，从北宋徽宗到南宋宁宗、理宗这整整一百六十余年间，通过艺术家和画院机构众所一致的不懈努力，它才在理论上、创作上真正兴盛发达起来，对后代花鸟画的发展施加了强大的影响力。

【思考题】

1. 为什么说花鸟画在成形以前有过一个依附阶段？这种"依附"具体表现在哪些方面？比如，是花鸟画作为画种对其他画的依附，还是花鸟画在成形之前作为一种元素对其他画种的依附？

2. 说花鸟画早期的依附性质必然会给它带来一种"遗传"，这种"遗传"是什么？为什么在其审美构图上必然表现出来？

【作业】

1. 请对早期花鸟画家与画作作一调查，比如孙位、徐熙、黄筌、黄居寀等。孙位本是人物画家，但我们为什么把他当作最早的准花鸟画家来对待？调查结果请汇成一份资料汇编。

2. 苏轼的《题鄢陵王主簿所画折枝二首》与《宣和画谱》对宋徽宗的记载，明确提到了"折枝册页"的概念。请以今存北宋画院到南宋画院中的院画小页为依据，探讨册页与折枝花鸟之间的关系。最好是能举出画作名称，并据此完成《折枝花鸟画史探源》论文的前期资料准备工作。

第四节　折枝构图、全景构图审美比较

为什么花鸟画的构图会出现一个从全景到折枝的过程？它的原因是什么？它反映出一种什么样的艺术审美心理？这种心理的演变带有何种程度的社会意识形态催化的痕迹？

对所有这一切问题的解答，都必须建立在对两种构图形式的认识上，因此须先来做一项必不可少的工作：比较两种构图形式的差异。

一、从小见大和从大见小——立场

从取景的着眼点看，折枝构图是通过截取某一部分的景致，并利用中国画空间伸延的特点，构造成一种靠联想而不断补充深化的广阔空间。在画面本身的景是局部而有限的，但在构景角度而言却是无限的，宋人沈括在《论画山水》中，提出了"以大观小之法"：

> 李成画山上亭馆及楼塔之类，皆仰画飞檐，其说以谓自下望上，如人平地望塔檐间，见其榱桷，此论非也。大都山水之法，盖以大观小，如人观假山耳。若同真山之法，以下望上，只合一重山，岂可重重悉见？……李君盖不知以大观小之法。

<div align="right">——《梦溪笔谈》</div>

山水画的散点透视就是建立在这个"以大观小"基础上的，花鸟画如果仍局限于全景构图，摆脱不了配景的地位，那么它也会采用以大观小的认识观，一旦花鸟画试图建立自己的明确特征之后，势必要消除这些旧痕迹。折枝构图的出现，正是在这方面与全景构图反行之，它是以小见大，通过有限的空间来显示无限。一枝梅花，无根无土，什么背景也没有，但它却可以提供一种想象，可以使人在欣赏中产生许多假设来补充和构成不同的意境，画面本身是小的，是有限的，但与观众产生交流后，却是大的、无限丰富的。

山水画的"以大观小"直接影响了全景花鸟构图的"以大见小"，这是因为全景构图本身还带有山水景致的残痕。而折枝花鸟的"以小见大"的构图法，却正与之相对，一正一反形成对比，构成了中国画的两种构图审美类型。从花鸟画本身观念来看，它当然要求逐步摆脱依附的地位，因而它肯定会选择折枝构图作为建立自己特征的一个有效手段。

二、主次取舍与包罗万象——手段

从取景本身提供的物象看，折枝构图为了突出花鸟，往往舍弃许多辅助的景致，如把山、石、水、坡等略去，把树根、大干等略去，把多余的枝丫花叶舍去，因此，要创作一张折枝构图，作者必须对每一根树枝进行反复推敲，研究它的穿插、走向、粗细、曲直及与其他枝干之间的关系，这是一种难度很大的训练。而在进行全景构图时，对此要求相对就不太严格，历来流传的许多古人全景构图作品包括一些名画，从整幅画上看均甚耐人咀嚼，但如对每一枝叶进行推敲，则往往会显示出不精心的痕迹，如穿插不美，对比不妥帖，局部造型不严密等等，原因也很简单，因为它的着眼点在于"景"而不完全在于花叶树木本身。而完美的空间分割正是花鸟画独特的魅力所在，因而，它从全景向折枝发展又是完全可以理解的。古人把取景叫做截景，在山水画中这种截景很重要，从范宽式的全景山水构图到马远式的一角半边式构图，就是截景技巧日益发展的过程。如果说花鸟画全景构图离不开山水画对它的影响的话，那么像"马一角""夏半边"的山水特写镜头倒是反过来从花鸟折枝中获得了有益的启示。

需要说明的是，对全景构图所下的包罗万象的判语，只是就其与折枝构图相对而言。从严格的意义上说，整个中国画的构图方式都不是包罗万象的，它们都带有明显的"抽取"客观万物之象的特征，它们都是截取一景而成的。因此，对全与简，只能确定在一个花鸟画自己许可的范围——截取得多与少、截取的取舍程度以及为什么如此截取的观念上的差异，这样的对比才有意义。正是在它的两个极端之间，产生了折枝与全景这两种构图类型和两种相对独立的审美类型。而从花鸟画建立自己特征的追求看，它显而易见地会从原始的依附形态向独立形态努力迈进。

三、以少胜多与以多为尚——观念

《石涛画语录》有云："自一以及万，自万以治一。"说出了一个繁与简的艺术哲理。花鸟画的传统表现，贫乏单调自然不足取，全景构图之所以在一定时期内风行画坛，成为构图的主要格式，正因为它反映了古人们不满足于贫乏空洞的简单表现和希望画面丰富多彩的诚恳愿望。但是，如何表现这种丰富？可以从两个途径去做：一是以加强实景来达到画面上的多，一是通过截景塑造无限空阔并足以自由伸延的天地，所视者小，所想者大。全景构图选择了前一条途径，而折技构图则选择了后一条途径，作为中国绘画优秀传统的主要特征，很明显，以少胜多的技巧是具有广阔前景的。苏轼已经谈得很清楚了，"谁言一点红，解寄无边春"；石涛也谈得很具体了，要"自一以及万"。而在全景构图看来，"一点红"是不可想象的，宋代花鸟画向折枝靠拢，正是体现出传统审美原则在一个画种发展过程中的内在动力，它是无所不在的。倘若说以前中国山水画、人物画还只是从理论上认识到以少胜多的价值，但创作实践上突破不大的话，那么宋代花鸟从全景转向折枝，并无意中造成这两种构图类型的鲜明对比，倒是帮助我们清晰地认识到了这种审美观念所依赖的社会观念、哲学观念乃至兄弟艺术提供给花鸟画艺术的强大支持，它是复杂无比的，但追求趋向却又是统一的。

四、造型与造景——目的

从广义上说，任何绘画都以造景为目的，我们这里所指的不是一般的景，而是与相对抽象的造型

对应的较具体的实景。

绘画塑造视觉形象，但这种视觉形象在创造者的眼光看来，其含义是不一样的。全景构图所追求的是一种实景，是一种可以眼见的实际生活中的自然景色，画上一坡、一石、一花、一叶的安排，都可以在大自然中找到原型。准确地再现描写对象是它的本能。然而，折枝构图所努力追求的，却不是再现描摹，它热衷于为观者提供一个完美无缺的造型，一个自然界不必实有而通过艺术家对对象的概括取舍而出现的空间造型。因此，虽然折枝花鸟画所描绘的仍然是自然对象，梅还是梅，桃还是桃，但其审美侧重发生了转变，画家不满足于停留在泛泛的自然美景上，而试图在这个基础上进而追求心目中的艺术造型美，并因而对自然景物进行大量的有时是面目全非的加工。而要保证这种造型美有生命力，一是依赖于艺术家对自然的深刻认识；二是依赖于艺术家本人的抽象概括的卓越能力。

由于这一艺术目的的衍变，在绘画过程中，折枝画家们开始努力摆脱全景构图那种试图塑造一个可行可游场面的传统观念。宋代郭熙《林泉高致》称："世之笃论谓山水有可行者，有可望者，有可游者，有可居者，画凡至此，皆入妙品。"在山水画论中，可行可游，是艺术家创作的一个重要目标，早期花鸟画脱胎于人物山水，也势必染上这一痕迹。但折枝花鸟兴起后，为了摆脱这一残痕，便反其道而行之，就刻意追求一种抽象境界，这里我们引荆浩《山水节要》中的一句山水画论："远则取其势，近则取其质。"对于花鸟画而言，"取其势"的工作一般集中在进行抽象加工构图经营的技巧方面，而取其质则更着重显示出花鸟画不拘形态不拘场面追求造型的审美势态。完美的造型，正是自然之"质"在绘画上的最佳表现，从古到今，概莫能外。

五、写意与写实——宗旨

如果把以上四点看成是两种构图间偏重技术色彩的对比，那么它们（无论立场、手段、观念、目的）的出现，一无例外地可以从艺术宗旨中找到原因。它牵涉到中国特有的绘画精神——写意。

中国画是重描绘对象的，它似乎是具象的；中国画往往不忠实于对象，因此它又似乎是抽象的。但其实，用具象和抽象两者的任何一者都无法概括中国画的特征——写意，兼具象抽象两者而有之，又更着重于艺术家主观抒情的意，这才是中国绘画的精神，水墨画如此，工笔画也如此，花鸟山水如此，人物也如此。

这个写意为什么能兼两个极端于一身，它有哪些品格能保证自己的特征不被消灭？除了哲学的、认识论和审美形态上的诸多原因之外，就绘画本身而言，极为重要的一点是它有一整套特殊的技巧，依靠书法雄厚的线条积累，依靠诗文所提供的境界和情趣，这套技巧达到了炉火纯青的地步。

一个艺术家有没有可供挥洒的"意"，这是艺术家审美追求本身的问题；而这个艺术家一旦有了独特的"意"之后，能否把它表现出来，这便是技巧上的问题。写意的宗旨落实在技巧上，直接的反映是需要表现，再进一步的反映是需要具有个性的表现，每个艺术家的"意"不一样，表现也应该不一样。中国画技巧之长处即在于，它具有一套较固定的程式，但这套程式却具有容纳各种"意"、为各种不同个性的表现提供支持的巨大能力。用笔、结构、分合、取势、空白处理、比例、透视、空白与时间、画面分割与挥洒速度，乃至更具体的笔的轻重、纸的渗化、题款、印章等等，人人都会这一套，但人人根据自己的"意"所表达出来的却又不是"这一套"，而是自己有自己的一套。

写意与写实的根本区别还在于这样一个宗旨的分野：写实的任务是描摹"这一"自然景象，景象描摹结束，绘画的任务即告终了；而写意则是中国绘画精神的集中表现，它并不以描摹对象（题材）为侧重，它着力于描摹过程（技巧），形式本身就是"意"的表现，形式本身已经反映了长期积淀而成的民族精神，它不只是描绘的手段。

诚然，注重题材的现象在中国绘画史上屡屡出现。郑思肖画兰，赵孟坚画水仙、"岁寒三友"、梅兰竹菊，各自象征着文人士大夫阶层在这些题材上的精神寄托，很难说他们不侧重于题材。但就普遍意义而言，艺术家们并不以自己表现什么为重，相反，他们倒常常以如何表现来评判优劣。吴昌硕画荷花，一生画了几十张甚至上百张，如果重于题材，一张足矣，何必累至百数？应该是在每幅荷花的表现形式和技巧中寄托了不同的"意"，于是这同样的荷花便显示出不同的精神所在，每幅画便有了独特的生命力。这类现象，在宋时虽还不普遍，但折枝构图的大兴正是为后来的发展提供了审美上的环境，还处于较幼稚形态的全景构图的写实宗旨是难以完成这一重任的。

六、余论

站在花鸟画发展全过程这一高度来看折枝构图的兴起，则宋代折枝构图所显示出的审美内涵还是比较有限的。其原因是多方面的，一则是当时画家虽然在创作中发现了它的好处，却缺乏在理论上加以总结的能力，不能理性地进行创作；二则是当时的折枝也仅限于院画，而且多画在团扇上，画院虽然有较好的创作条件，但它的御用性质必然会给创作带来限制，有些院画家们的素养也难以与文人相比，没有进一步深入的追求；三则当时作为在野的文人画派还刚刚萌起，而院画以工笔为重，因而比较习惯于把折枝构图的成果仅限于构图这一技术领域，确不能进而推进并发展到用笔、抒情等体现写意精神的更高领域。

邓椿《画继》卷五记载了一个事例，主角是和尚：

> 惠洪觉范，能画梅竹。每用皂子胶画梅于生绢扇上，灯月下映之，宛然影也。其笔力于枝梗极遒健。

经过艺术概括的画中梅，却与自然中的梅花投影相去无几，可知此僧的折枝只是折枝而已，于真正的折枝构图的提炼取舍还不曾刻意经营。无独有偶，另一位也是宋代和尚仲仁，却有一个相反相成的例子：

> 墨梅始自花光，仁老之所酷爱。其方丈植梅数本，每花放时，辄移床其下，吟咏终日，莫知其意。偶月夜未寝，见窗间疏影横斜，萧然可爱，遂以笔规其状，凌晨视之，殊有月下之思。

> ——《墨梅人名录》引《华光梅谱》

这是以影入画。从画入其影到影入图画，正是一个往复的过程，可以看出，画家已经不仅仅着眼于实景的描绘了，他们偶然发现了把实景从立体概括成平面之后反而扩大了画面空间的道理。但是，在发现了这一空间之后，忠实于描绘直觉平面到塑造画家心灵追求的平面，这里面仍然有高低之分、文野之分。前者是描摹，而后者是塑造，仲仁和惠洪两位雅和尚的这些记载，其实也只是停留在描摹上，没有真正地进行塑造，至少，在文字记载上没有谈到他们的塑造——或许可以下这样一个可能武断的结论，光凭这两条文字记载，则当时的这两幅梅花折枝作品，其意义也仅仅限于构图一端，没有

显示出更深一层的审美观念的衍化。后期如南宋院画，虽然比仲仁他们在创作和认识上有所进展，但也并没有产生根本的变化。宋代画论经常把折枝花卉与"写生"这一名词互相混淆，便是这种状况的最好佐证，真正产生变化的时机，是在元明文人画大起之后，到了清代中后期则达到了辉煌的高峰。

在中国绘画史上，一个很有趣的现象是，宋代花鸟画坛上的两大主流：文人画和院体画，原本是格格不入的，无论在艺术风格、宗旨、素养等方面，都是如此。然而，作为文人画对立面的院画，由于追求花鸟画本身的艺术空间，由于提供了折枝这一新颖的构图形式，并由此而产生一系列审美方面的观念转变，到头来它倒反成了文人画发展繁荣的一个良好基础，这真是一种奇怪的历史状态，它完全符合辩证法——互相对立又互相成就。经过元代赵孟頫的大力提倡后，直到明代徐渭、陈淳再到清代的恽寿平、八大山人、"扬州八怪"等花鸟画家，一无例外地汲取了花鸟画折枝构图的长处：严于分割穿插、考究的空白处理；除了在用笔方面更融入书法成分以及题款风气兴起之外，其对于空白和平面的观念，竟完全出自宋人院画的折枝意识，即此也可见折枝图的巨大意义了。近代的吴昌硕、齐白石、潘天寿等，则进一步把这种观念提高到炉火纯青的艺术高度，创作出一批批富有魅力的艺术瑰宝。这样的艺术水平，这样的创作高度，别说是仲仁、惠洪等人的梅花折枝作品所无法比拟，即使是在构图方面比较成功的宋院画也望尘莫及，它无疑应该被看作是宋人创折枝之举在绘画上的长足进展。

当然，正由于从全景到折枝的这种发展已不仅仅限于构图一端，而是体现出深刻的审美内涵，故而后人对折枝这一种形式也不只是从画面上去亦步亦趋。在元明清各代，也有相当数量的全景构图，有些画家还以大量的全景构图擅名，如林良、吕纪、新罗山人等等，不胜枚举，但是这些画家的作品，大部分还是融会了折枝构图重穿插、重空白配置、重取势的长处，使全景构图也体现出造型精凝、无懈可击的新特色。至此时，折枝已经作为一种美学形态贯穿于整个花鸟画的创作中。特别是近代花鸟画大家潘天寿，更是以擅全景构图驰名画坛，构图极其严谨，一花、一点、一个小空白，都有着极为周密的考虑和安排，不管是中堂还是小册页，每一幅画都集中显示出画家的构图能力和造型手段。即使是一幅大中堂，有花有石，有水有月，但把每一局部取下来单独分析，都可以发现其配置黑白、长短、疏密、浓淡、枯润等对比的完美程度，都会令人觉得这一个个局部实际上就是一幅幅小页折枝。如果说林良、华嵒等还有相当数量的全景构图在造型上欠严密，在空白处理上不够完善的话，那么构图学到了潘天寿，可算是集其大成了。同样，只要全景构图作品在每一局部都向观众展现出折枝式的完美无缺时，作为折枝这一观念的审美价值才开始真正显示出它的永恒性，它也才具有无所不在的影响能力。

末了，附带的一个不成熟的感想是：中国花鸟画的早期形态是以工笔为主，写意的水墨画只是到了北宋中叶苏轼、文同之后才开始出现，因此，两种构图形式最初是并存于工笔画中的。作为工笔画中新兴构图的"折枝"，却要依靠水墨画的发展，在转移到文人画中以后才能获得长足进展，而且即使在数百年后的明清，水墨画在画坛上已有君临一切的趋势之后，作为最早期的传统的工笔花鸟画，却还有相当一部分作品仍然停留在幼稚的全景构图阶段，连在景象安排中有限地汲取折枝构图的特长也做不到，这种现象是令人迷惘的，它直接导致了几百年来工笔花鸟画相对而言不甚景气的局面。写意的民族精神贯串于整个绘画史的全过程，但它只有在找到了最适合表现的艺术形式——写意画之

后，这种精神才开始发出熠熠光芒。那么，作为工笔花鸟画工作者，在进行艺术创新、反映时代精神的努力中，在艺术方面努力取得写意画无法取代的独特效果和艺术魅力时，具体而言，在试图进行构图方面的突破之时，我们不正是应该汲取这一历史教训么？

【思考题】

1. 我们在本节中对两种不同构图的差异比较，提出了五个方面的课题，请问还有没有可能增加一些课题？

2. 花鸟画中"折枝构图"大盛的审美依据，与山水画中"散点透视"的审美依据是否十分相近？它们各有什么独特之处？又在怎样的层面上取得了美学上的共性？

【作业】

1. 请撰文证明在南宋画院中，马远、夏圭的"马一角""夏半边"的山水画扇册构图方式与花鸟画折枝构图之间的关系。要求能列出实际图片，以求形象一目了然。

2. 花鸟画的"折枝构图"与书法的抽象结构有什么必然联系？在讨论书法美学理论时，兼及花鸟画折枝构图的课题，是无谓的多此一举，还是基于它们在内面的相近似性与可比照性？在论文展开时，请注意应涉及如下几个学术基点：（1）抽象，（2）空间构筑，（3）浓缩与概括的审美心态，（4）写意而不是仅仅写形。倘若有可能对书法直接影响花鸟画构图审美的设定提出直接的证据，则更佳。

第十四章　分论：形式美探讨（二）

山水画皴法美学特征分析

　　山水画的形式语汇，历来是研究中国画美学的一个重点课题。如果说花鸟画的"折枝构图"代表了中国画形式美的一个主要审美取向的话；那么在山水画中，我们也能找到一个同样典型的例子：皴法。

　　皴法的存在，本来应该是一种简单的技法存在。在一个皴法范围中大谈中国画的审美性质，很容易让人感到是否小题大做。但在认真思考山水画皴法的种种内在的、深层的内容之后，我们发现它绝非是一个简单的技术意义上的存在。它不但拥有中国古典美学中相当典型的、完整的内容特征，并且还与中国书法形成惊人的"同构"现象。这使我们对它的探究欲望更加浓厚了。

　　通过历代画家的不断总结、不断创造，山水画的皴法已经形成了一整套特殊的体系，种类名目繁多。清人王概举出的就有十八种之多，但实际使用得并不很复杂，从一些常见的基本皴法看来，可以从两个角度进行分类。

　　第一种分类法是以效果为标准，是点、线、面齐全：

　　点皴——有雨点皴等为一系。

　　面皴——大小斧劈皴等，亦是一系。

　　线皴——披麻、荷叶、解索、折带等皴，是最大的一个皴系。

　　第二种分类法是以用笔为标准，是中侧锋并举：

　　中锋系——荷叶、披麻、卷云、雨点等皴，全以中锋而为之。

　　侧锋系——乱柴、大小斧劈等皴，卧笔侧锋扫之。

中侧锋混合系——如折带皴等，是中侧锋交替使用。

（如果米芾的"米点"也算一种皴式的话，那么它可归入侧锋系，属于面皴。）

由此可见，绘画艺术所能调动的艺术手段的最大范围——点、线、面，小小的皴法几乎包罗全部。它本身应该指线，但扩大了就是面，缩短了就是点，左右逢源，进退裕如，伸缩的潜力最大，这决定了它的表现能力的丰富性。它可以在皴法的内部伸延收缩，形成点、面效果；同时还可以在皴式之间进行混合交替，不断形成新的技巧类型。甚至还可以把触角伸到皴法以外：以此为基础扩大动作幅度，则可形成染、渲、烘的效果；以此为基础缩小范围，又可形成山水画的另一套技法：点法——不是"点皴"，而是自成体系的"点"；作为点、线、面三部曲中的"点"这一部。中国绘画中号称万能的线条，其能量于此可见一斑。

很明显，皴法是最典型的一种中国画技法。通过对这一线索的整理和进一步探索，可以帮助理解整套中国绘画技巧的美学特征所在，据此还可以探寻出中国绘画艺术的审美内涵以及它产生的历史的、艺术的基础。

第一节　皴法的形式美

一、表现与再现

皴法既是山水画家们长期积累起来的技法体系，它自然也具有"似"自然形态之美的特征，这是它的第一个特征也是最基本的特征。这一点，古人们的认识是很明确的。清代山水画大师石涛有云：

> 笔之于皴也，开生面也。山之为形万状，则其开生面非一端，世人知其皴，失却生面，纵使皴也，于山乎何有？……峰峦各异，体奇面生，具状不一，故皴法自别……必因峰之体异，峰之面生，峰与皴合，皴自峰生。峰不能变皴之体用，皴却能资峰之形势。
>
> ——《石涛画语录·皴法章》

这里把皴与形这对技法与对象之间的关系说得很透彻，没有"开生面"（即山石表面外形美）的要求，皴也就失去了存在的价值。并且他还批评了有些人光局限于何家皴法何家路数，却忘记了皴的任务是"开生面"即它的造型功能，舍本逐末，买椟还珠，这种情况在习古风气下常常出现。作为创立一代风气的大家石涛，对这种倾向的根源自然会具备深刻的洞察力和辨析力。此外，他还谈到了"皴法各别"，即皴法之所以如此之多，是由于"峰峦各异"。表现对象的丰富性，决定了表现手段也必然具有丰富性，这是一种辩证的关系。

但问题还没有完，皴法美产生的客观条件，只能说明它出现的可能性，而要表现客观自然，即以最简单的"形似"而论，手法也尽可不一，难道非得皴法不成？西洋画强调明暗，强调体积感，不也是一种"似"自然之美的有效手段？看来，在皴法美的构成中"似"并不是最关键的理由，它还应该有更深一层的特征，这个特征当从中、西画之不同的审美侧重中去寻绎。日本学者金原省吾有一段话说得很有意味：

> 西洋画，画面以面为最重要之位置，故岩石山峰之表面状态（磈裂、起伏、凸凹）为石体山体之表面状态，乃阴影的。盖以日光中之存在状态而作画面。然东洋画不以存在状态

为主，而以发生状态为主，即将画面看作一种发生状态而已，故画面不为面而为线，是以第一为皴法，皴法者，以表面状态。不视为在日光之中，视为在时间之中。

——跋笪重光《画筌》

尽管这段话在意义上是不严格的，但金原省吾分辨出中国画与西洋画的差别所在，很可称道。用我们的话说，中国画在描绘山石时所经过的过程是一种对形态进行主观理解并归纳的形态表现，而西洋画（油画）则反之，它的归纳是立足于直接的视觉形态表现。"存在状态"是一种可视的形态，而"发生状态"则既是可视的，又是不可视的；在可视形态之后，它还隐藏着一个"可理解"。视而得之和理解而得之，这是两种不同的审美，而在绘画形象中表现出来的，则是清晰的再现和表现与再现相结合的两种截然不同的特征——绝对具象和抽象具象相结合的两种不同效果。

平心而论，中国绘画的皴法尽管名目繁多，但却很难直接在自然山石中找到绝对的对应。披麻皴是被运用得最多、适应力最强的方法，但恐怕没人会从山上去直接发现披麻皴。因为在人的眼中所看到的形象，总是形、光、色在同时起作用，不可能像国画中那样，把光和色都抹去，仅露出几根线条来占领画家的眼睛。油画之所以比较容易获得观众，正是它的表现方式与人们的普通视觉感受相吻合，画面所画的就是眼睛所看到的，而不是画面上的形态不完全是眼中的视觉直象。中国的绘画与其说是一种具象的再现，毋宁说是抽象表现的因素更为强烈。

造成中国画的这种特殊审美方式的原因是多方面的。我们在此不多讲，只是想借此明确一个结论：中国山水画的皴法技巧作为绘画表现的主要手段，它具有明显的相对抽象特征。它与其他中国画技法如以空白代水代天、以点代树等等，构成一整套表现的技法体系，集中表现了中国绘画概括力强、以形取神、重神韵、重抒发的审美特征。山水画皴法的"似"自然形态之美，绝不是似其表面形状，而是透过表层，更深地挖掘出形态美所藏"理""情"之美。对这种美的追求一经与中华民族长期传统观念、传统欣赏习惯呼应起来，便立即形成具象形式抽象表现的特殊表现形态。皴法，正是这种抽象表现形态中最为典型、最有代表性的技巧。

皴法是具象的，它有"似"的功能。但更重要的是它又是抽象的，它有着不同于一般再现式的"似"的特异功能，这后一点具有特殊的意义。

二、时间与空间

皴法的具象形式抽象表现特征，势必在它的构成过程中显示出其特殊性。绘画艺术本是一种空间艺术，它的最基本也最古老的准则，是在情节发展的瞬间塑造完美的空间，塑造存在于空间中的各种物象的形态美。瞬间的限制决定了它的时间特征不强，而塑造形象的要求则显示出它在空间领域具有卓越的能力。油画如此，版画如此，素描如此，乃至早期的中国工笔人物画在不同程度上也是如此。除了写意花鸟和山水画之外，概不例外。表现在山水画特别是水墨山水画出现之后，为技法的成熟带来了新的生机。在注重空间塑造的同时，山水画还试图向观众展现出它的创作——笔墨挥洒的过程。这种追求对于古典绘画而言是不可思议的。在空间能力方面远远领先的视觉艺术——绘画，本不想在时间领域与其他艺术争衡，那是音乐的任务。但是中国画却试图打破这一传统观念。

所谓时间性，并不是指创作过程本身。任何一个画种的任何一幅画，总有从第一笔到最后一笔，

从第一个局部到最终完成的时间推移过程。这个过程中具有强烈的时间因素。但它不是艺术上与空间相对的时间性。艺术理论上的时间性，是指效果的出现不以静止的瞬间一览无遗地出现，而是在欣赏的过程中随着时间的推移、创作步骤的追索逐渐地展开和明确。一幅油画，所有的人物道具都在同一瞬间映入观众眼帘；而一首乐曲却必须借助于时间的推移而将情感、思想、冲动、意境渐渐地交代给听众。时间和空间，向来是为视觉艺术和听觉艺术所各自占有的，它们很难互相融合。很难设想一幅画的全部效果不是同时呈现在观众面前，那样的话观众会认为画还没有最后完成；也很难设想一首交响乐在一个瞬间开始后又结束了，那样的话听众只听到一个单纯的音符，没有变调，没有和声，甚至没有节奏和旋律。两种不同性质的艺术，具有极为严格的特征分野。

视觉艺术要体现出时间特征，确实是个困难的课题。中国的画家们凭借着雄厚的传统力量，依靠民族审美习惯所提供的便利，找到了解决问题的关键：具象形式的抽象表现。"具象形式"是各种绘画的共同特征，那么，奥妙就在于这个"抽象表现"。因其相对抽象，就有了一套表现的程式，就有了构成程式的过程。画家们很聪敏，知道亦步亦趋地追仿音乐的时间效果是不明智的，他们致力于从绘画本身的特点出发，追求空间构成中的时间：在静止的画面中表现出运动的过程。每一笔每一组的挥洒，都将在画面效果中留下时间上的顺序痕迹和速度变化的痕迹。它是静止的，不破坏画面的完整性；它又是运动的，有各种笔法、线法构成的运笔步骤。我们可以深入比较一下各种绘画在创作步骤上的差别。

油画在创作过程中，先画某笔和后面某笔的顺序是不限定的，从第一笔到最终一笔，整个创作动作的过程没有规律。艺术家可以在画面的人物脸上加一块环境色，又转向道具去画一些阴影，再转向天空去刷一块底色，这种步骤的不确定，丝毫不会损害作品的效果。艺术家致力于表现画面的形象和情节的安排，一切以空间塑造为目的。等作品完成后，欣赏者也绝不会去追寻哪一笔是先画的，哪一笔是后画的。创作步骤对欣赏者而言没有意义，人们只关心既成的形象本身。

早期的中国画也是如此。但随着笔墨日益受到重视，这种情况在改变。在画面构图时，一幅山水画的经营位置，不会受时间过程的限制，先打哪一部分稿都没有问题，但在用毛笔画山石时，情况就不一样了，随着笔法的讲究和勾、皴、点、染等一整套表现程式的出现，画家们不但追求程式的空间效果，还注重程式的构成步骤。各种抽象表现，各种程式，只有统一在一定的速度、一定的节奏、一定的顺序中，才会更有价值。

> 客有问曰：书画何以至神妙？仆曰：使笔有运斤成风之趣，此无他，熟而已矣。
>
> ——方薰《山静居画论》

运斤成风，具有明显的速度感，这是一种用笔的节奏。如果打破了节奏，虽然具有空间造型能力也不能臻于"神妙"，有了速度和节奏，绘画似乎就到了创作的自由王国了。方薰在这里谈的是作为整个中国书画的用笔技法，而不仅仅是皴法这个特殊技法。那么落实到我们的专题，则运斤成风的笔法在皴法中的运用，应该表现为在某一组石纹、某一方石、某一堆石等各种范围中，要求笔画必须跟着山石的形体走，必须在一组线条中保持一种明显的"成风"式的节奏，这种节奏依附于外形，但它本身可以构成两个剖面：一是线与线之间的交换节奏。它必须统一在一个速度的频率之中，而不能有太明显的紊乱。二是每一根线从头至尾的运笔节奏。就像在书法中所要求的那样，运笔节奏必须统一

在一个大概的层次内。如藏、露、藏、露的频率重复；提、按、提、按的频率重复等。

从这种单一的线的运动，再到线与线之间的运动，再推到整片整个山石面的范围，就构成了整幅作品的山石部分在挥写时的时间性，再与树、泉、房屋、人物等配合起来，又可以显示出从第一笔开始到画面完成的最后一笔的大致运动顺序。

绘画的任务是塑造空间。中国画的特点是在空间中显示时间。但它运用时间的特征，最终目的还是为了更好地丰富空间。因此，除了大写意花鸟和大泼墨山水之外一般的绘画，要在画面中寻找出这种运动过程的清晰无比和完美无缺是难以办到的。为了更好地塑造空间，它无法使这种时间性严格地、无懈可击地显现出来。但在一些高手的作品中，如果欣赏者有能力把画上的皴笔单独成组地分解出来，那么他仍然可以感受到这种强烈的时间特征。

欣赏油画，观众可以从既成的画面中寻找出内容情节上的时间成分，但无法把画面的时间效果与创作者的作画步骤联系起来进行欣赏；而在欣赏中国画（特别是意笔）时，创作者的步骤——从开始到结束的用笔推移过程，以及它们之间的内在连贯，都会与欣赏者产生交流。静止的画面形象与动态的用笔过程，对于创作与欣赏具有同等重要的价值，这是中国画独特的一种欣赏方法。

运动意味着时间的伸延，而绘画具有这种能力意味着对创作具有无可估量的价值。艺术家的精神状态、思维感觉、创作冲动、概括提炼的习惯等一系列并非单纯技法的心理课题，凭借这个特点获得了完美的表现，因此，它是中国画最宝贵的精粹。皴法既然是显示运动过程的一个良好媒介，因而它成为技法中的精粹，所以，古代那些大师们才会如此大声疾呼皴法的重要性。他们虽然不会发现和运用现代人所使用的术语，但他们的目光确实很敏锐。

三、节奏与序列

发现了皴法的时间性是山水画技法理论的一个大收获。但问题并不就此了结。对于创作而言，更重要也更进一步的还在于，这种时间性在画面效果和创作过程中呈现出怎样的规律？我们上面已经讨论过节奏的问题，而从整个皴法总的节奏程序来看，已经总结出来的还只是最基础的节奏现象而已。如果从步骤与效果这两个角度来综合探讨的话，那么应该提出节奏（表现为过程）——序列（表现为效果）这样一组既有区别又不可分割的概念。

石涛有言：“一画落纸，众画随之。”

现代山水画家傅抱石在后批曰：“皴法必如此。”

两个划时代的创新大师，他们真是前后呼应，相互辉映。石涛的这八个字，指出了皴法中笔与笔、线与线之间的呼应关系。简略释之，即是先有一画作为“启”，然后就会有众画的“随”。有启有随，形成了一种节奏。由于“启”先“随”后，于是这里又有了个主次问题。作为先导的“启”笔，往往具有一锤定音的能力，它可以决定整组皴法的运动频率、趋向，它是主。而作为后续的“随”笔，必然会沿着既定的轨道向既定方向运动。它不可能成为主，这是它后起的局限；它也不可能不随，不随则形不成呼应的节奏。因此，众画的“随”之，决定了其特征必然是随而次的。在我们刚才讨论总结的两种节奏剖面中，它属于线条之间的交换类型。

有先有后，不但形成主次，也形成了时间上的间隔。从主笔的结束到随笔的起笔，中间出现了一

个提起、按下的空当。从画面上看，它不露痕迹，它的动作是在空中完成的，而从画外看，它却必须是连贯的，不连贯则无所谓"启"和"随"了。于是又产生了更深一层的节奏层：意到笔不到。明明笔没有在纸上画线，但它却有效果："意"。这对于西洋画家是难以理解的，但在中国画中却无比重要。山水画的皴法之节奏，全靠这个无所不在的"意"提供支持。有线条运行，离不开意，没有实际的线条运行，如果不打破节奏，还是不得不靠"意"。"意到笔不到"这句口号，充满了先辈们对绘画强调时间属性的深刻理解和执着追求。

如上所述，有先有后除了连接间隔之外，还给运动的线条找到了统一的趋向。互相冲突，扦格难入的生硬线条型在任何情况下也不会造成美感。因此各种线条的组合必须具有相近的运动趋向。在书画理论中，人们往往一言以蔽之："势"。亦即是前引石涛所云："皴能资峰之形势。"

下笔则疾而有势，增不得一笔，亦少不得一笔，笔笔是笔，无一率笔，笔笔非笔，俱极自然。

——邹一桂《小山画谱》

疾，指其速度而言；势，指其运动趋向而言，邹一桂说得毫不含糊。势的出现是为了保证在各种线条组合排列时不出现废笔败笔，但更深的意思是在于：线条之间出现了一种艺术空间，按照美的标准，按照同一运动规律进行有顺序的井井有条的塑造和分割，长短、疏密、点线、粗细、枯湿，各种线的交叉和空间的交叉都被统一在一个基调、一个"链"之中，运动找到了统一的、但允许变化的艺术轨道。如果说石涛的"主"即"一画落纸"，是一部交响乐中的主旋律的话，那么由于它的确定，使各种和声、复调、变奏等展开部分即"随之"的部分找到了存在的依据。没有这个"一画"，是不会有数不清的"众画"的。至此我们才恍然大悟，石涛在他的《画语录》中，第一章开宗明义，既不谈构图，也不谈技法，更不谈立意，却来了使人惊愕的"一画"，看起来似乎是故作惊人之笔，其实却饱含着画家毕生体验和思想的积累。这貌不惊人的"一画"，可以容天地乾坤，世界万物，"一画者众有之本，万象之根，见用于神，藏用于人"。"立一画之法者，盖以无法生法，以有法贯众法也。"更令人惊讶的是，石涛在《一画》章中直接点明了"势"与一画的关系：

信手一挥，山川、人物、鸟兽、草木、池榭、楼台，取形用势，写生揣意，运情摹景，显露隐含。

至此，我们可以肯定地说，在山水画的皴法（扩大为其他一切技法）中，作为"主"的"一画"，是整幅画面无数笔画的灵魂与统帅，它是头等重要的。

书法艺术有笔势和体势之分。笔势是指用笔运动的趋向，体势是指结构运动的趋向。在山水画中也是一样，高明的画家绝不会只注意到让自己的皴法有势，它应该是无所不在的。在经营位置时，它表现为景物开合的承接伸延；在随类赋彩时，它表现为画面色彩基调的处理（如青绿、浅绛）。实际上，从皴法本身来看，它也兼有笔势与体势两个方面。每一线条本身的节奏，是笔势；诸线条之间的呼应节奏，则更多地表现为体势。按照我们的研究所得，实际上它是时间与空间的综合表现。

有了笔势与体势、时间与空间这两种因素的复合，那么作为创作过程的节奏这一技巧所导致的画面效果，则是序列的出现——皴法，正是线的序列。主次是一种序列，前后也是一种序列，启承又是一种序列，而墨线与空白的交叉、线与点的交叉及各种空白形状的交叉，只要有一定的运动轨道，它最终也会形成序列。可以说，有节奏就会有序列——什么样的过程导致什么样的效果，节奏的效果便

是序列的出现。

线条序列是皴法运动的纸面效果，那么再推而广之，整个中国画的技法既然都具有时间性，则它的整个技法体系也必然会具有序列的效果。如果把一幅山水画的各个制作层次分解出来，实际上每一层次都会构成自己的序列。皴法、勾线、擦、点，只要注重用笔，必然会有序列的效果出现。所以中国山水花鸟画中，不但每一笔的创作过程会一目了然，每一幅画的创作步骤，如皴在前还是点在前的次序，也会一目了然。勾、皴、擦、染、点，各种部分不但共同融合，而且各成序列，绝不互相干扰，它构成了绘画创作过程中最大的时间性，我们可以给它起个名字：技法语言的层次。

清人沈宗骞曾经不厌其烦地把山水画的"技法语言的层次"加以罗列，条理清晰，次序井然：

> 作窠石矶头，先将匡廓用活笔落定，谓之勾取，勾取其石之大略而已，尚未有层次破碎处也。再于中间空处，或横或直或斜，以笔画开，谓之破，盖以破其圆圆也。既经破后，石已分出为顶为面，为腰为脚，而其凹处，天光所不到，石之纹理晦暗而色黑。至其凸处，承受天光，非无纹理，因其明亮而色恒浅，当以干笔就一边凹处略重，渐开渐轻，依石之纹理而为之，谓之皴，皴者皱也，言石之皮多皱也。皴笔既下，则石之全体已具，再于皴笔处用极干短笔拭之，使凹处黝然而苍者，谓之擦。至此石之形神已俱得矣，犹以其未能明湛也，复以少浓之干笔，酌其多寡轻重之宜，渐渐醒出，要令处处见笔墨起落，往来踪迹，而又无纤微浮滑板滞之弊。

——《芥舟学画编》

从上述可以看出，勾、破、皴、擦、醒，各部分技法在运用时有一个大概的先后时间次序，没有勾，也无从皴起，这是一套各种技法之间的序列，它从大端保证了中国山水画从头至尾的时间运动。同时，每一层次之内又会形成从头至尾的用笔点线过程，作为局部的技法序列体现出运动过程。再细而察之，则每一笔线条从头至尾的提按又是一种运动。从一笔的层次到一种技法型的层次再到各种技法之间的层次，技法的过程从两个剖面扩延到三个剖面。山水画的创作步骤即它的时间特征，通过对序列的研究讨论，我们才真正感到它的无所不在。沈宗骞说得好，要"处处见笔墨起落，往来踪迹"。从表面看，是强调笔画之间和用笔本身的节奏，其实，"起落"和"往来"作为立体与平面的纵横两种运动形式，是最基本的节奏型，不管哪一技法层次都离不开它。山水画的最可贵之处，是强调这种技法层次的纯洁性，每一层次都具有强大的自我稳定能力，它可以与其他层次互相协作，构成完整的画面，但它自身的节奏层却绝不会因此而被淹没。表现化的程式和运动的顺序，是它得天独厚的两个法宝。

山水画中的序列表现大致已经可以划分为两种，一种是时间的序列，一种是空间的序列，我们均已论及。如果说时间序列表现为创作过程中步骤程序的规定性的话，那么，空间序列则表现为点、线、面的占领。分割画面，按照一定规律组合排列，构成相对抽象的艺术形象的过程。保证它们效果的还是节奏，还是那句老话——节奏的效果就是序列的出现。

当然，从绘画艺术来看，由于视觉艺术特征和功能的限制，空间序列作为画面最终效果是绝对应该受到重视的。我们研究山水画皴法的运动，研究技法的层次，说到底，是想通过这些来探索艺术形象的内在结构和构成过程，说明中国山水画塑造艺术形象的特殊性质，这是根本的目的。具象形式的

抽象表现，空间中的时间，体势笔势与技法层次，这些作为皴法的形式美的特征所在，在过去尽管大多数画家不自觉地在这样做，但却没有真正从理性上意识到其价值所在。我们所要努力的目标，即是提醒人们认真从理论上认识到它存在的合理性，以及它对山水画形式美所提供的美学意义。

【思考题】

1. 为什么说"皴法"的功能不在于一般意义上的"状形"即"存在状态"，而更注重描述山水自然的"发生状态"？在这里，"存在状态"与"发生状态"这两个概念之间有什么区别？

2. 你画过山水吗？山水画皴法在被应用时，是否作为连贯时间的因素？换言之，它的衔接与起讫，是否必须被限制在一个时间过程中，是否与书法的书写一致？

【作业】

1. 请收集历代画论中关于皴法的理论界说，并对它的形状功能、线条衔接方式、时间顺序的展开、笔法等等进行分类。以分类过的画论各项内容再与书法理论中的同类内容进行对比，并独立完成"书画同源——中国山水画皴法技巧与书法技巧异同之比较"这一课题。

2. 请就"表现与再现""时间与空间""节奏与序列"这三对范畴进行理论展开。展开的对象为：

（1）山水画皴法技巧；

（2）花鸟画点厾技巧；

（3）书法构形与线条挥运技巧；

（4）篆刻布篆与镌刻技巧；

（5）格律诗意象选择与组合排比技巧。

请说明在不同艺术门类中，这三个元素在应用形态中的具体表现。

第二节　皴法的技巧要求

皴法的顺序不能打乱，它关系到线条组合的规律和取势。由于我们发掘了它的节奏和序列这一内在结构，在效果上，就会产生连锁反应，产生一连串新的线条组合和审美标准，甚至，并不直接与顺序发生关系的一些技巧，也会受到影响，中国山水画的时间特征已渗透到它的技法体系的每一个角落，成为所有创作过程中都必须重视的一个关键因素。

一、写与描

中国画的用笔特征即在于一个"写"字，艺术家的情感倾注、创作过程中的节奏，都在"写"的过程中得到淋漓尽致的发挥。"描"，则总不为画家们所称道。有人可能会反驳，自古中国人物画有线描，所谓"吴带当风""曹衣出水"本身就是指描，兰叶描、韭菜描、铁线描、钉头描……线的技法就是描的技法，何以说古人不称道？

应该看到，这里所谓的"描"，其实是勾线的代名词。在吴道子等的绘画中，尽管线画描是头等

重要的艺术技巧，但他们在勾时都具有顿挫分明的"写"的特征，而不是"描"的。"写"充满了运动和速度感，描却是缺少魅力的呆滞的东西。在勾线过程中，这是两种截然不同的效果。古代有成就的画家，绝不肯用死板僵硬的"描"来损害创作的活力。吴道子的画，即以著名的《天王送子图》而言，每一根线条的丰富弹性都是出类拔萃的。传为唐代王维所作的《山水论》声称："凡画山水，意在笔先。"这"意在笔先"四字的意义很广泛，最起码的一点即指运动和情感的追求必须在下笔之前就有端倪。王维被苏轼推为"诗中有画，画中有诗"，画中要有诗意，除了意境之意外，不也包括了时间属性很强的运动之意么？

关于写与描，最典型的分析莫过于对界画这一品种的理解了。这种线条粗细一律、平整均匀，几乎没有变化而只是以再现楼阁外形为目的绘画，千百年来在绘画界得不到重视，其因何在？王士禛《香祖笔记》卷十二有言：

> 画家界画最难，如卫贤、马远、夏圭、王振鹏，皆以此专门名家，不足贵也。郭忠恕画山水人逸品，乃工界画，斯足异耳！……或云忠恕以籀篆画屋。

郭忠恕以逸名画，却工界画，于是王士禛大谬不然，以为"异"事。但看来王士禛不想否定郭忠恕的满身逸气，于是转弯抹角地为之找理由，说是"以籀篆笔法画屋"，似乎这样一来，郭的逸气就不会丧失了。那么籀篆笔法是什么？有笔法就有速度，有节奏运动，大篆——"籀"的笔法中就充满了提按的运动。王士禛的态度很明确，没有变化的界画线条，"不足贵也"。卫、马、夏、王因此受贬，郭忠恕也差一点落入这个"不足贵"中去。"斯足异耳"和"不足贵"，差别只在于语气的激烈和婉转而已。

依我们看来，界画之所以不为人所称道，原因即在于它没有线条的运动、提按、速度和顺序，它缺少生命。以前看到过一些画，在楼阁的工整线条中，穿插着一些起伏较大的山石和花草，结果两类线条的质量相差太大，造成整幅作品的基调很不统一，这样的作品，自然首先在线条上就难以获得美感。描与写、呆板与运动，这是两种相反的特质。中国画的民族传统就在于它形成了一整套"写"，即线条运动的法则，也形成了相同的欣赏观。那么它之于界画兴趣不大是可以预料的，界画毕恭毕敬的线条相对而言明显地缺乏艺术魅力。

山水画皴法中应该怎样体现出这个"写"的优秀传统呢？沈宗骞《芥舟学画编》对此有过生动的比喻：

> 画石皴破之笔痕，当如流水中苻带之梢，又如写墨兰花瓣笔法，但用墨宜干淡如苻带兰瓣，而少加道润，不宜太多，须于短笔中，参差跳出两三长笔。须识两三长笔，乃是石之面纹。

就墨笔兰花瓣的画法而言，郑板桥的作品是很典型的。一朵花五个瓣，在不同角度上看去会有不同的长短、粗细的瓣形，画家必须在同一个速度序列中用一次提按用笔完成，不能停顿或迟疑，这是基本功。沈宗骞所说的"须于短笔中参差跳出两三长笔"，即是此意。请注意这个"跳"字，"跳"字含有明显的节奏，就是说，短笔与长笔必须在统一的速度中变化交替，它是不能"描"的。而且，这两三长笔不但体现出一种序列节奏，更重要的是它有实际形态"石之面纹"作为依据，这是它不失中国画基本功效的证据。古代画论家们在研究皴法用笔美时，念念不忘它是服从于具象形式的。

清王学浩《山南论画》曰：

> 王耕烟云，有人问如何是士大夫画？曰：只一写字尽之，此语最为中肯。作字要写不要描，画亦如之，一入描画，便为俗工矣。

"写"这个字的意义是很丰富的。它是速度、顺序、节奏与线条形态的总和，这一点我们可以从书法中悟出。然而，在绘画中的写是与描相对的，我们要特别注意到其速度提按的顺序这一特征，因为这一点正是"描"所不具备的，是中国画的灵魂。"写意"，不是"描意"、摹意，也不是刻意、着意、经意，这个"写"字值得认真加以思考和探索。平时常听到对一些大师作品的称赞，如"得之无意中""信手拈来"等等，人们常常称此为绘画的最高境界，其实是从另一角度对"写"字作了注解。当然，更重要的一点是，中国山水画的具象形式抽象表现这一本质也决定了皴法绝不会向"描"靠拢。只有在刻意写实、刻意再现物象的真实形态时，"描"才有意义：准确、细致、一丝不苟。一旦皴法脱离了模拟自然山石形态的束缚，把再现变成表现，并形成一种极其概括的程式之后，这种细腻入微的"描"便失去了意义，因为艺术家不再把眼睛盯着自然形态，而更注重于自己主观加工的艺术形态，和在艺术形态中表现出来的旋律、节奏等抽象美。

二、覆与醒

从皴法的贵写不贵描，又可以伸延到技法的另一套顺序过程。写和描是在同一层次的技法中根据再现、表现的不同目的而出现的，它的直接对象是自然。然而，在各种不同层次的技法推进过程中，写和描又以另一种形态显示出其特色。举一个很简单的例子：一位画家很理解皴法和勾线的抽象美，他在勾一块山石时运用了"写"的笔法，但由于山水画层层勾皴的要求，他在同一位置勾第二笔时，如果也用与原笔相同的写笔重复勾皴，那意味着什么？写还是描？也许有人会说这是"写"，因为它的运笔与第一笔的运动特征相同。但是，从本质上说它还是一种描笔，第二笔失去了自己的主观性，成为第一笔的重复或再现，它虽然具有写笔的外形，但却丧失了写的本质：表现的特征，它就是一种描，只不过不是描出山石外貌，描的是现成的笔画外貌，这是一种技法层次之间的"描"。

反过来，绘画的造型特征又决定了它的塑造依据是不能随意变动的。一块石头，不管你用几遍皴法，每一遍乃至每一笔的皴必须为山石形态服务。因而它又不能让第二笔离第一笔的既定轮廓太远，一远就无法使两个层次连贯，对造型不起积极作用，所以，这是一个很矛盾的现象。从理论上看，山水画皴法的抽象表现特征，决定了它不能"描"，但绘画本身的造型功能，却又规定了它必须尊重线条的外形依据（不妨也可说是一种特殊的描），是而又不是，叫人不知所从。

清代华琳的《南宗抉微》提及了这个问题，他认为重复的层次应该遵守绘画的造型限制，但又不能描，应该叫"醒"。且看：

> 依轮加皴，浑厚为要。设所皴之墨渐混，须将轮廓提清，以醒眉目，然不可重于原笔之上，亦不可离原轮过远，但少退些，有草蛇灰线之势方妙。若照原轮满提，必似印版矣，至于墨色，较原轮宜深，以其在加深之后故也。

重叠原笔之上，以不变的速度、提按、顺序为之，变成了机械的复制，是"印版"，是大忌。但与原笔相去太远也不行，达不到帮助造型的目的。贵在不即不离之间，此谓之"醒"，既保留原笔的

美，又显示出更新的美。上下两个笔画不但本身显示出其运行的提按速度，而且一前一后，依靠"草蛇灰线"的提示妙用，造成呼应参差起伏，有主有从，又形成了新的顺序美。当然，诚如华琳所言，前后笔的墨色浓淡、线条长短的种种区别，也是造成顺序美和层次美的有效手段，这是一种综合的技巧。

在篆刻上颇有名气的西泠八家之一的奚冈，他画山水于此似乎也颇有心会：

> 重不可泥前笔，亦不可离前笔，有意无意，自然不泥，自然不离。
>
> ——《树木山石画法册》

这个"意"字极为传神，其精要与华琳一致。奚冈本人画以简淡取胜，他有时还主张以勾笔代替皴笔：

> 轮廓重勾三四遍，则不用皴矣，即皴亦不过一二小积阴处耳。

（按：《树木山石画法册》有人认为系龚贤所著，后人误题为奚冈）

很明显，这"重勾"如果是拘泥于前笔，皴的效果是出不来的。只有在重复的数笔中随着用笔运动变化造成前后参差错落，才会具有表现石形嶙峋卓荦的能力。不管覆的层次有多少，写的精神是必须要牢牢抓住的。

由于这一技巧是存在于不同技法层次关系之中的，对它的特殊表现要求，也牵动了对整个技法层的顺序要求。简言之，如果在一落笔后急于完成局部，而没有考虑到作为"层次"的技法推移特征的话，那么其结果是不会令人满意的。重复的第二层次的整套用笔，与原有的第一层次的整套用笔之间，必须具有较明确的界限，所谓皴法的"遍"即指此。每一"遍"的用笔必须自成一种独立的序列美，各"遍"之间一般只互相融合，但不互相干扰。亦即我们前面所指到的勾、皴、擦等各遍之间的序列，只不过是各套技法的序列变成了同一类技法"皴"中的各遍的"序列"。华琳云：

> 轮廓既立，相通幅之远近深浅，逐次加皴，以渐而至于足，如就一处皴足，再皴一处，
>
> 则通幅之色，必不相配。

三、中锋与侧锋

皴法既然为表现山石形态服务，就要求自己在用笔技巧上具有丰富的表现力。书法中的中锋用笔，作为一种形式美的原则，在绘画中也受到类似的尊重。但作为一种技巧类型，则在皴法中不曾显示出多大价值，丰富的表现要求使皴法较多地选择侧锋作为主要用笔技巧。

如华翼纶就公开提出皴尚侧锋之说：

> 北苑用笔稍纵，而云林纯用侧笔，此以知作画尚偏笔也。偏非横卧欹斜之谓，乃是着意于笔尖，用力在毫末，使笔尖利若钝刃，竖则锋常在左边，横则锋常在上面，此之谓以笔用墨，投之无不如志，难以言语形容。若用正锋，非卧如死蚓，即秃如荒僧，且条条如描花样，有何趣味？
>
> ——《画说》

就像在书法中的侧锋不是扁笔横卧，而是中锋的变化运动一样，皴法中的侧锋只是指其笔锋的运动侧重，这是一种中锋型的侧锋。绘画之所以重此，是因为笔锋的偏侧立即会造成线形的变化和力度的变化，这为它表现自然山石形态提供了比较全面的表现技巧。无论是微小的转折、大幅度的起伏，

通过侧锋转换提按动作，都可以表现得淋漓尽致。它不像纯粹的中锋那样，外形是缺少变化的。"卧如死蚓"是一根线条的中间段没有变化；"秃如荒僧"则是每一线条的头尾缺少明确的提按启示。对于皴法而言，它明显地缺乏造型能力和艺术情趣。

除了这一点之外，华翼纶的语录中还有两个值得一提的新见解。一是，提出要以笔用墨。画是要讲究墨色的，自然万物的晦明变化，不可能不在画面上表现出来，但是，纯粹中锋的刻板用笔难以造成丰富的墨色层次，只有侧锋，运用速度的疾徐、力度的轻重，以及笔锋在侧转时由于笔毫接触纸面面积的扩大，而造成水墨渗透的不均匀等种种效果，才会发挥出中国绘画的用墨长处。"以笔带墨"，说到底就是以用笔变化造成用墨变化，没有前者就不会有后者。二是，指出孤立的中锋。如"描"花样，这个描字正与我们前面提到的描有相近之处。纯粹的偏锋是不美的，因为它扁薄、软弱、粗滥；而纯粹的中锋，即没有变化的中锋，虽然确保了线条所应具备的形式美，但却缺乏造型能力，只有中锋型的侧锋，既可避免各种不美的弊病，又可造成"写"所具有的提按、顿挫、圆转回环等速度感很强的表现效果，它的速度变化可以在线的外观形态上直接显示出来，从而更好地为塑造艺术形象服务。运动，正是这种中锋型侧锋在形态上显示出的最强烈特征，它体现着艺术的魅力。怪不得华翼纶要批评那种正统的中锋"有何趣味"了。

华琳的说法与华翼纶异曲同工：

> 山石之阴面阴凹等处，用墨宜肥，夫肥其墨，必宽其笔以施之，笔宽则副毫多着于纸，正是侧锋。如于此处必欲正锋，则恐类蛇骨，难乎其为画矣！学到极纯之境界，自悟侧中寓正之意。

<div align="right">——《南宗抉微》</div>

最后这"侧中寓正"四字，正是我们所提出的中锋型侧锋。请注意华琳的评价，他认为这是"极纯之境界"。注重抽象美的皴法的运动、序列、节奏，在这"侧中寓正"的论点中终于找到了技法上的可靠依据。

中锋型侧锋，说到底其实是一种矛盾的统一。中和侧两者在一定的条件下进行合作，但这种合作并不是绝对的对等，根据不同的艺术门类就会有不同的要求。比如，在书法中比较强调中锋形式美的地位；在山水画中则由于造型的需要而比较强调侧锋的变化效果。即使在山水画中，各"层"技法的要求也会不一样，斧劈皴较之披麻皴更强调侧锋效果，而点相对于皴则较注意体现中锋的魅力。总之，各取所需，片面地咬定某一种笔法来大加推崇或大加贬斥，都不是实事求是的态度。华琳对当时许多山水画家在皴法用笔上的混乱认识，进行了尖锐的抨击：

> （今之画家）自嫌其笔力孱弱，不足骇众人之观瞻，意思一捷径，将笔横卧纸上，加意求刚，而枯骨干柴，污秽满纸，自托为铁笔。流俗亦从而啧啧称其功力之大，抑思作画亦雅事，岂可作此伧父面向人哉？
>
> 尤有可异者，其笔既弱，乃欲效古人之圆，及其画出，状似豆茎，或笔之左右有两线，中间塌陷。又一种专取秃笔，蘸浓墨，向纸上涂鸦，毫无主见，故意上下其手，顿挫出许多瘿瘤，视之如以竹枝嚼破其末，濡墨而抹之者，此皆画道之蠹贼，万不可误犯。

<div align="right">——《南宗抉微》</div>

如果说前者是针对一味扁笔横扫的风气，那么后一批评是针对标榜中锋正统习俗的。从"中锋型侧锋"这一皴法用笔的标准来衡量，两种风气都是在走极端，都无法表现线条艺术的形态美。如果我们从刘勰的《文心雕龙》中引进两个概念的话，那么，中国书画线条的中锋美是一种"质"——必须遵守的艺术形式法则；而皴法的侧锋美则是一种"文"——可以灵活变化造成各种效果的丰富手段。前者是后者所依赖的支撑点，而后者则是前者在特定环境中的具体表现。

四、皴与点

与皴法最接近的是点法。它们几乎可以说是同一运动规律和同一组合形态，只是一个以长线一个以短点为之而已。在研究皴法技巧时，不可忽略点的作用。

我们在前面提到过皴法有面皴、线皴和点皴三个系统。作为完整意义上的皴法类型，点皴系当然也必须遵守线皴系的那一整套美学特征。但从点这一技巧层次本身来看，虽然它与皴不再相关，但其实还是异曲同工的。比如，石涛在研究点树法时，就提到了点的序列规律：

> 古人写树叶苔色，有深墨、浓墨，成分字、个字、一字、品字、厶字，以至攒三聚五。

> ——《大涤子题画诗跋》

个、分、一、品、厶等字，实际上是点的组合形态。那么很明显，一旦点法有了这一套聚合的规律之后，它也就产生了节奏、顺序、运动等方面的要求。攒三聚五，这"攒"和"聚"两个字是颇能传神的。它预示着点从散乱到形成中心，并依靠这个中心收缩扩张，形成种种序列的特征。它与沈宗骞论皴法以画兰花瓣为比喻，在精神上是一脉相通的。这一点，戴以恒《醉苏斋画诀》也有精到的论述：

> 若用真点平山石，须要暗象梅花式。
> 短笔硬笔挺且拙，尖尖细细用不得。
> 看准方向当中立，梅花中心做起笔。
> 扁形大字梅五出，各边点完密不得。
> 介字点山如一辙，圆点形势亦无别。

他明确地提到了点有个中心问题，还提醒作者，点还有个方向问题，这在皴法中亦很重要。我们曾归结为"势""中心"和"方向"的规律，不但竖点有，介字、圆点亦不外乎此。戴以恒与石涛注意到了同一个问题，但他说得比石涛清楚。

除了在各自的运用过程中有共同之处，在功效方面，点与皴由于遵循同一组合规律，因此常常可以互为补充。如前面提到点可以帮助皴笔的不足，这是古人常用的方法。著名的《芥子园画传》的作者王概，就公然宣称苔点的功能：

> 古人画多不点苔者，苔原设以盖皴法之慢乱。

唐岱《绘事发微》也称：

> 点苔之法未易讲也。一幅山水，通体片段皴染已完，要细玩搜求，何处墨光不显，阴凹处不深，加之以苔。

王概以点可遮用笔之败处，唐岱以点可掩用墨之晦处，但认为点苔有补救之功，两人则同。钱杜

则综二者而述之：

> 点苔一法，古人于山水交互处，界限未清，用苔以醒之，或皴法稍乱，用以淹其迹，
> 故苔以少为贵。

<div align="right">

——《松壶画忆》

</div>

当然，仅仅认识到点的这种能力还是很不够的。点是一种技巧层次，它有自己的独立体系，补救皴乱只是其功能的一个方面而已，但在创作中，这个方面确实能起相当大的作用，所以人们才会不厌其烦地提到。

点与皴在构成上如此相像，于是在画家笔下，它们也常常被互相混合或互相交叉使用。雨点皴就是两者混合之后派生出的新品种。至于代替的例子也有，方薰《山静居画论》：

> 古画有全不点苔者，有以苔为皴者。

这"以苔为皴"，便是在互相代替了，两套技巧之间如无共同点，那是很难代替起来的。即此可见点与皴的关系密切。

"画山容易点苔难。"有经验的画家在创作时，往往把点与皴作为一个整体来考虑。比如，有意在皴擦时不画足，留出点的余地；或是在点的时候，特地空出皴法最精彩的用笔部分，使之浑然化一，水乳交融；更有其者，在画皴笔时也不经意地交叉出现某些点笔，而在点时又使之与皴笔产生一种内在的呼应，产生一种新的节奏型，凡此种种，都证明了点法的重要性。点作为画面即将完成的最后一个技法层次，应该具有画龙点睛的作用。说到底，只要认识到了点与皴只不过是在同一美学规则之内的长线组合与短线组合的有限区别的话，那么对这两者是可以作同等观的。

日本画家金原省吾有云："点者，形体之基础，但不发展，一未展开之形体也。"作为山水画勾、皴、擦、染的基础，点是很为历来画家所重视的。比如梅道人作画，在吴历《墨井画跋》中说："每积盈箧，不轻点之。"又如对沈石田，在李日华《紫桃轩杂缀》中也有"积画一箧，俱未点苔，语人曰：今日意思昏钝，俟精明澄澈时为之耳"的记录。从中可见古人画龙"点"睛时的认真态度。唯其点是最后序列，唯其点具有"醒"的能力，唯其点具有"未展开"的巨大容量，所以它才会被提到突出的高度来认识。在山水画中，皴与点是强烈表现节奏运动、显示抽象表现特征的典型技巧，其他技巧如渲、染等在这方面是远远不能望其项背的。

五、余论

写、醒、中锋型的侧锋、点皴交替，作为皴法在形成用笔的时间序列和线条的空间序列时所产生的进一步的艺术要求，其意义是重大的。固定的基础性皴法格式，在经过了种种衍变之后显得日益丰富、内在而又变幻无穷。我们对空间和时间、节奏和序列、具象形式与抽象表现等的种种研究，在第一个课题中还是纯理论性的，只有到了这个技巧课题，各种概念各种特征落实到了具体的用笔、技巧、造型之中，前面所提出的种种结论才具有更深邃的价值，中国山水画的民族精神、艺术特征也才显示出自己的特定立足点和特殊面貌。当然，作为民族绘画的形式——不管是总的画面形式还是具体的皴法形式，在这里也就找到了进一步的审美形态的根据。我们不得不承认，在中国画中，技巧本身

就是一种社会内容的反映，它带有明显的主观情感的色彩。

打个不恰当的比喻，山水画重皴法程式，实际上是山水画文人化的一个重要标志，它意味着绘画已经从以模拟自然、再现自然为重点转移到通过艺术家的主观理解和创造去表现自然这样一条性质完全不同的道路上来。也只有在这种艺术条件形成后，中国画才真正走上了民族艺术的辉煌时代——写意时代。山水画的皴法，在最初或许是出于无法表达形、光、色三位一体的视觉印象所致，它处于写实但"不似"的阶段；而到了它通过线条驾驭造型驾驭"理"之后，它开始渐渐地接近于"似"的阶段，但它并不满足于这种似，它又迈出了第三步，也是最具有民族精神的关键一步——再"不似"。这个不似，即是程式的出现。抽象的艺术追求的出现，到这一步，山水画独立的皴法美方才在完整的社会意义和美学意义上建立了自己的明确特征。

任何艺术都必须来源于生活。这是马克思主义文艺观的基础，它是万劫不移的基础。但来源于生活并不等于再现生活。中国绘画走过的，正是一条从具象到相对抽象，从再现到表现的漫长艺术道路，这种追求的转变并不是在发展后期出现的。商周钟鼎彝器上的图案、半坡遗址陶器上的纹样，汉代霍去病墓前的石刻……这些都已经显示出先民们对抽象美的敏感和追求，它正是中国美术的民族传统。山水画中的皴法，作为这种传统的一个组成部分，在不脱离自然、不脱离生活的同时，为这种追求和探求提供了必不可少的形式途径。对它的出现所意味着的深刻社会内容应该予以足够的重视，并加以切实深入的研究。

【思考题】

1. 山水画（绘画）本来都是"应物象形"的。也就是说它必然是描摹形状的，但是在山水画的皴法技巧中，却极强调"写"而不准"描"，为什么？

2. 在皴法中强调用笔的"中锋"当然没有绝对价值，因为山水画的目的毕竟不同于书法。但是，许多山水画论都一再强调"侧中寓正"即以侧锋为之却要具有正锋（中锋）的效果，为什么会有这样的看法？

【作业】

1. 请撰文论证如下课题：

山水画的皴法程式是山水画走向文人化的一个标志，也是山水画主动靠拢书法的一个标志。注意在论证时尽可能提出扎实的文献、图片资料，防止流于空泛的议论。

2. 在山水画皴法程式、花鸟画构图程式中我们是否可以发现那无所不在的"观念先行"审美传统的影响？中国画、中国书法篆刻的那种"抽象形式"——"画（书）理而非画形"的审美倾向，与中国格律诗讲究"意象组合"的审美倾向是否在总体上保持一致？请撰文论述之，并进而初步概括出中国古典艺术的基本美学立场。

第十五章　引论：篆刻本位独立美学观的确立

走向现代的篆刻，已在各个领域出现了一批重要的成就与业绩。创作上的流派迭出、理论上的初见成效、全国各地蜂起的印学社团涌现，更有全国性的书法家协会中篆刻艺术委员会的设置以及全国篆刻展作为专业展览的出现，无不预示着这将是一个篆刻史上的高潮期。篆刻家们从来也没有像现在这样意气风发和充满自信心，篆刻界也从未有过现在这样的辉煌业绩，总之，一切似乎都很如意。

但由于篆刻理论的后起及其目前的严重滞后于创作，我们现在还看不到对篆刻观念进行认真而严肃的清理。相当多的篆刻家们还是只热衷于埋头作印，把思想命题抛给理论家，而认为理论探讨——特别是像观念检讨之类的抽象命题似乎与自身、与创作并无什么关涉。这使得篆刻创作界的素质始终徘徊在一个不高的水平线上而无法自振，同时也使得篆刻理论界在本来就缺乏想象力的基调下走向更浓的学究氛围。应该说，这种双重的限制已在悄悄地制约当代篆刻的发展，并使它在面对书法、绘画、音乐、舞蹈、戏剧、文学等艺术门类的活跃思想时明显束手无策而且相形见绌。篆刻家的茫然、沮丧与气馁似乎也是见怪不怪的"怪现象"。以这样的态势去看篆刻艺术的未来前景，我们实在乐观不起来，尽管现在它还是自我感觉很好。

一种艺术观念的检讨绝不仅仅是理论家的责任。涉及艺术最本质的"观念"，是一个覆盖创作、研究、教育等全面内容的支配因素。这即是说，我们的方法应该是理论的，但我们的宗旨、目的及立场又并非仅仅是理论的。希望通过对古典篆刻观念的疏浚、批判与排比对照，我们能对现代篆刻的立场、观念提出一些准则与规范，并进而使它在创作、研究、教育各环节中发挥作用，成为一种潜在的

本质支撑并且还能为篆刻走向未来提供有力的思想武器。

我们首先即遇到篆刻的类属问题——在其他艺术理论中从来不发生问题的类属关系，在篆刻中却显得特别错综复杂，令人难以把握。

切莫以为这只是一个概念名词的问题，事实上它几乎牵涉篆刻史的全部内容并且今天还在不断地作用于我们的思想与行为。在一个篆刻名实关系讨论中，我们几乎可以找到四五种似是而非的解释。

篆刻是什么？古往今来，几乎所有的人都在试图对它作出正确的解答，但又几乎所有的人都无法为它作出一个明确的界定。以篆书刻石？——这又使它等同于书法的碑刻。那么，以篆书治印？——这又使它可同时指工匠的制作与艺术家的创作，在性质界定上显然是很不清晰的。那么，是以汉字入印？——它又无法解释篆刻中篆书的特殊性，而隶、楷、草一般不太被认同。那么，是书法与雕刻的结合体？——过去曾有人提过，但也还是会碰到一系列的问题：书法与雕刻相结合，可以是篆刻，也可以是刻字，比如牌匾或还有各种立体的制作。且书法并不专指篆书，雕刻也可有立体与平面以及大如壁堵小如方寸的差别，但它们还是缺乏一种定义的精确性。

事实上，我们几乎无法为篆刻艺术下一个永恒的定义。因为"篆刻"这个概念也是在历史中不断演变与生发的，不断从幼稚走向成熟的。它有一个发展、成形的过程。在最初推动篆刻发展的那些先贤们，其实他们自己也不知道这在印面上刻篆字的工作竟会演化成一种富于魅力的艺术门类，并被后代人热情讴歌，还有那么多"好事"的理论家们对它作喋喋不休的证明。

是动态的，而不是静态的。看不到篆刻艺术发生、成形、成熟过程中的这种性质，我们就无法去认真把握"观念清理"工作中的一些最重要环节。尤其是篆刻的发展轨迹显然不同于书法，更不同于绘画，对它的理论阐释，自古以来就弱得难以想象。自唐宋特别是明清以来，我们其实找不出几部很有价值的篆刻学术研究著作。像赵壹《非草书》、孙过庭《书谱》这样的扛鼎之作，在篆刻史上更是难得一见。这当然为我们的清理篆刻观念的工作带来了困难，但它也给我们提供了难得的机遇，因为是一片未开垦的处女地，故而对它任何有价值的疏浚，都将较易获得一种高度的标示。

关于篆刻类属方面的既有观念检讨，可以沿着以下三个线索依次展开。

第一节　学科立场的检讨
——学术与艺术
——与金石相混淆

过去我们常用的一句术语，叫"金石书画"。书画所指十分明确，是指传统的古典艺术，那么"金石"是指什么呢？20世纪30年代余绍宋先生主编《浙江日报》副刊时，用《金石书画》为刊名。遍检其内容，是以金文拓片代"金"，以石刻拓本代"石"。"金石"二字，即是指商周金文秦汉以降石刻。印章之类当然也被包括在内，但却不是主要的内容。

但是，以"书画"二字推敲，则"书画"包括书法的全部。那么商周金文与秦汉刻石，是否应该被包括在书法一类之内呢？显然应该是的。我们在谈书法史时，可以直接上溯殷商两周秦汉。谈的都

是吉金乐石，但却不用特意标明是"金石书法史"——金石的书法形态，本来就应该被包容在广义的"大书法"概念之内。正如绘画也不专指文人水墨画，早期壁画也是同一类属的道理一样。

商周金文和秦汉刻石与篆刻并无必然的关系。朱剑心《金石学》、马衡《中国金石学概要》是两部较系统的专门著作。对"金石"的概念界定出的范围有：青铜器（礼乐器、度量衡、钱币、符玺、服御器、兵器等）；石刻（刻石、碑、造像记、墓志、摩崖等）；其他（甲骨、竹木简、古玉、陶器等）共计三大类。"印章"（请注意，不是篆刻艺术，而只是古印章中的"符玺"一项而已），是其中很小的一个局部。尽管后代刻印用石，但在金石学这个学科范围内，古印章（符玺）只被归于金，而"石"与印章无缘，它通常专指碑刻。这就是说，遑论"金石"所指的范围甚大，一个区区印章根本无法与它置换。即使古印章（多指古铜印）能勉强指代含糊的"金石"，它也只能指"金"而不能指"石"。它们之间的关系见下表。

金石学的范围		
金	石	其他
"礼乐器" 鼎、鬲、敦、簠、簋、觯、爵、斝、钟、鼓、铎、钲	"刻石" 碣、摩崖	"甲骨"
"度量衡" 度、量、衡	"造像" 造像记	"竹木"
"钱币" 贝、布、刀、钱、钱范、银定、钞版	"石经" 石经	"玉器"
"符玺" 符、牌、券、玺⊙印、封泥	"墓志"	
"服御器" 镜、钩、灯、斗	"题记" 题名	"陶器"
"兵器" 戈、戟、匕、矢		

（据马衡先生的分类方法，加⊙处是印章的位置）

但是在当今的篆刻界，以"金石"笼统地作为篆刻的做法比比皆是。如前所述，如果金石书画是指金（青铜器铭文书法）、石（碑刻）、书（书法）、画（绘画）的话，那么"金石"本与"书"是一回事，不必特地分出。而我们在提"金石书画"一词时，却主要是指"篆刻书画"。相比之下，篆刻倒真应该是单独列出，因为它与书、画本不是一回事。"金石刻画臣能为"是有名的句子，过去著名篆刻家赵之琛曾刻过此印。我们如果作一分析，则"金石"如果是指金文与碑刻的话，一般人根本无法亲手为之（在古代也不屑为之，因为这是工匠们的"贱业"，文人士大夫是不愿屈尊的），但"金石"如果是指篆刻的话，那么文人正可以亲自"刻画"并以此自炫。故而释义当以后者为准，于是，"金石"变成了篆刻的代名词。

类似的代替例子不胜枚举且极易拈出，我们不再费此功夫。但一个有趣的思考题则是：古人以至民国以来的篆刻家们，为什么津津乐道于"金石"而对于本身的"篆刻"一词却兴趣不大？做的明

明是篆刻的工作，却又为什么要不惜冒概念混乱、本体意识弱化的危险，去找一个关涉并不大的"金石"来取代之并沾沾自喜？

要探讨此中原由，我们不得不从历史文化积淀与文化心理角度入手。秦汉前后的古玺汉印，都是工匠们所为，即使巧夺造化，毕竟不是主体意识很强的独立艺术创作。元明以降，文人参与篆刻艺术创作，并逐渐把它引向与书法并存的局面，一方小小的印章中所包含的文化内涵骤然上升，但与元明以降文人书法、文人画的潇洒俊逸的创作手法与过程相比，篆刻总还摆脱不了自卑感——在创作过程中有一个"刻"的工艺制作过程，使它总是相形见绌，觉得难以超越"技艺"的限制而走向更轻松自由的抒情写意境界。完全抛弃刻镌过程中的繁难与琐碎，则篆刻就不成其为篆刻。但要保留它，却又难以获得吟诗弄赋、挥书作画时的那种逸书草草、风流自赏的风雅。由是，篆刻家们始终气短，认为自己在书画领域之中只能敬陪末座。

但篆刻家们却又不甘心这叨陪末座的境地。作为艺术的篆刻崛起已晚于书画崛起——这是一种时代与历史感的劣势，它直接影响了社会对篆刻（包括篆刻家）的接纳程度，当然也影响篆刻家自身地位、素质的完善——历来印家在社会影响力方面决计超不过书画家，人们对他们还是很陌生。并且历来印家也少有进入社会文化上层并成为一代艺坛宗师者。这种种都表明，篆刻家们的自卑并非是空穴来风。但这种种自卑一旦被摆到桌面上来，却又是篆刻家们的自尊心所绝对无法承受的。

学篆刻必先通"六书"，攻"六书"必先精于古学（包括古文字学、古器物学等等）；而篆刻既用篆，当然也与上古文化产生了先天的粘连。这使篆刻家们感到自己其实也在从事一项深奥的学问。又适逢篆刻的中兴是在清乾、嘉之际，当时的金石、舆地、考据之学大盛，士林中每以旧学相标榜，这些学问俨然成了学术正统。与之同步而起的篆刻中兴时代（以丁敬与邓石如为标志）的篆刻家们，同时精研金石、舆地、碑版、考据之学者大有人在。然而篆刻与舆地、碑版、考据之类的纯学术相去甚远，自然会借助于金石这一"近姻"以自重身价。于是学林中言篆刻而以称"金石"为时尚——遍观乾、嘉、道时的印家文集、印谱序跋中，把篆刻与金石联系起来，或干脆就视篆刻即等于金石，或还干脆就以"金石"代篆刻的例子不胜枚举，即是出于这样一种时代心理与个人心理。作为时代心理，世人皆以学术为重，金石学（与篆刻）成为时尚热点；作为个人心理，是久有自卑感的篆刻家们希望自抬身价，形成了金石与篆刻两个概念互相混淆的历史现象，几百年而不稍衰。作一个近乎调侃的分析，如我们通常所说的文人艺术家的全面修养是"诗书画印"，或又曰"书画篆刻"——篆刻均处末座，但一变成"金石书画"之后，这代指篆刻的"金石"却雄居榜首。以此之论，哪个篆刻家不乐于取"金石"以自重——以示地位显赫、学问深厚呢？

但这几乎是一场具有讽刺意义的"误会"，并且它是已横贯五百年以上的"误会"。当我们把篆刻等同于金石之时，我们固然可以为它们之间在表面上的粘连而沾沾自喜，但我们却掉进了一个更大的"混淆"陷阱之中：金石与篆刻，实在是两个学科层面上风马牛不相及的科目。

金石是一种学问，自欧阳修开创金石学学问风气以来，它一直是作为学术形态而存在的。学术是辨真伪、分先后、别优劣的，但与审美并无太大关系。也即是说，一个金石学家在从事本门学术研究时，他并不关心研究对象的古拓旧纸中的艺术魅力，并且不带欣赏美的眼光去看它，他关心的是这个拓本的价值高低：是否真？是否早拓？是否完整？是否具有文物价值？或是否能纠正史之失等等无

论是欧阳修著《集古录》还是赵明诚著《金石录》，皆是这个目的。记得十年前我写过一篇考证文章《〈啸堂集古录〉考》，曾经指它为存世最早的古印谱。但明清印谱是供人观赏篆刻之美的，而南宋王俅的《啸堂集古录》中所收的37方古印，却是与他的金石"集古"合在一起，因此王俅的目的不在于审美而在于学术，他的立场有类于上举马衡《中国金石学》中对古印的安置方法。也正因为不是审美的，故而王俅收刻这37方印，并不在乎其印面效果是否准确无误地传达汉印之美。他用失真甚多的木版翻刻，并且对其释文、形制等非审美内容却极为关心。这，就是金石学的立场。即此而论，指王俅《啸堂集古录》为存世最早的古印谱，只是就其存在形态而言，而不是指其编纂目的而言——因为王俅将古印与其他金石钟鼎彝器等合为一册，其意不在审美，与以欣赏为主的印谱的职能并不相合。再回过头来看明代顾氏《集古印谱》，也是用木刻，也有失真的问题，但顾从德的编谱目的是广泛流传以供欣赏，是一种篆刻欣赏的立场，自然与王俅不可同日而语了。

金石学旨在辨析学术源流、考订真伪等目的，我们无法将它引为同行，它是另一门学问。那么篆刻的目的是什么呢？

篆刻首先应该是艺术，是用眼睛看的"视觉艺术"。艺术当然也需要学问的支撑，但学问并不能取代艺术。因为艺术的功能是提供审美愉悦，使人赏心悦目。从总体上说，它不注重真伪的绝对价值；或许亦可以说，即使是一件伪品，只要它具有审美价值——那么它在金石学立场上不成立，但在艺术立场上即可成立。故而我们看《兰亭序》《平复帖》等无一不存疑问，但毫不妨碍我们拿它作为范本来学习和欣赏。翁方纲是清代有名的金石学家，他的《苏米斋兰亭考》尽琐细之能事，但我们并不认为他是在对《兰亭序》作美的把握而只是在从事一项学术工作。20世纪60年代轰动一时的《兰亭序》真伪的论辩，言伪者凿凿，辨真者旦旦，但我们却并不因为说它为"伪"而减少对它的热情。原因无它，作为学术，我们会认真琢磨各家观点并对之发表自己的看法；但作为艺术，我们却不管它是真是假，只要它美，我们即会接纳它。

重理性的学术思考与重感受的艺术欣赏，是两个完全不同的要求。为了抬高身价，以强调审美的篆刻（艺术）拼命靠向强调辨析的金石（学术），如果是出于个人的自然选择，当然也不失为一种选择。但当它变成横贯五百年的一种历史倾向之时，那么它的正反两方面的得失就被凸现出来。正面的影响是使篆刻家们不能随心所欲，必须要加强古文化的修养，包括对古形制、古文字等的认真学习，这对于原来染有浓郁的工匠色彩的篆刻而言，自然有十分积极的意义。自古以来，篆刻典籍中无不持先"篆"后"刻"立场，公认要以"通六书"为基本功，即是这种正面的提倡所致。

但我们更看到了它的负面作用。它当然不是针对篆刻家个人素质的，而是针对篆刻观念发展历史演变的。在艺术"本位"与学术"客位"之间含糊摇摆，并在一个混淆不清的"金石"旗帜下安置篆刻艺术，使篆刻越来越靠向学术而忘了自身作为艺术的"本真"。篆刻艺术的起步本来就太迟（迟至元明时代），再使它与金石学混淆不清，它几乎不会再思考自身作为艺术的独立价值，而躺在"学术"的躺椅上乐不思蜀——以学术相标榜，而放弃了在艺术自觉方面本应有的努力。其结果是：文字学（它属于学术）、金石学（它当然也属于学术）可以到篆刻中来颐指气使，即使不会操刀治印，也足可居高临下。篆刻家们却不得不匍匐在地逆来顺受，并无丝毫理直气壮的"本体"意识。统观自清初三百余年来的篆刻，名家辈出，但在推动篆刻的艺术化，使它作为一种观赏性的造型艺术产生独立

魅力方面，却几乎是浑浑噩噩。以丁敬、黄易为代表的"浙派"，也是将篆刻与金石学紧密联系，甚至以金石为主而以篆刻为辅，以此来表明自身的学问家立场，这于篆刻的艺术观念建设实在有极大的妨害。只不过清代学术气氛笼罩，大家习以为常、见怪不怪罢了。

也正是这种以金石代篆刻、以学术代艺术的传统观念的笼罩，清代篆刻家的创作意识甚弱。篆刻家们明明是在刻印，但却大都"顾左右而言他"，或指"六书"习篆或言金石学术，而于篆刻（治印）本身的形式、技巧、风格等创作内容却十分疏忽。于是，篆刻始终处于一个"发育不良"的状态之中，篆刻家老是意识不到"我是谁"。清末民国，以至新中国成立以来，篆刻家中出了赵之谦、吴昌硕、黄牧甫、齐白石、陈巨来、来楚生等名家大师，他们大抵也都未考虑过这类观念问题。如赵之谦、吴昌硕是悟性高者，尚能挣脱一些羁绊，而一般篆刻家就更是不能自拔。直至今日，这种将"篆刻作为艺术"的创作观也还未被真正确立起来。过去指吴昌硕的残剥为多余，不合古法，"古印刻时何尝残剥"？现在则有篆刻中用字能否"造字"的讨论，人言人殊。如果从一个艺术创作立场上看和从一个学术研究立场上看，其结论自然相反：艺术创作无可无不可，运用之妙存乎一心；而学术研究则有严格规则不可随心所欲。这样的问题，在其他艺术领域中大抵不成问题，但在篆刻中却似乎一直讲不清楚，我想，就是因为篆刻中以"金石家"自许的人太多的缘故。金石家以学术相标榜，艺术创作的自由当然不得不退避三舍了。

记得在西泠印社八十周年大庆（1983）之时，我刚刚入社，就目睹了沙孟海先生与朱复戡先生的一场学术讨论。沙孟海先生本是金石学家和文字学家，但他却坚决主张把篆刻回归到艺术中来，反对以"金石"代篆刻，更反对在篆刻界泛泛地提什么"金石书画"的笼统口号；而朱复戡先生则坚持应该称"金石书画"，篆刻即是金石。现在两位老人均已作古，但这件事一直在我脑中环绕。两位老人的讨论只是名实之争，而以篆刻艺术美学立场与篆刻史观立场去对这个主题加以深化，恐怕会抽取出比当年讨论丰富得多的历史内涵来的。我以为，沙孟海先生其实已感觉到这个"名实不符"包含着更深的历史课题，只不过他没有用现代艺术理论系统表述出来而已。但毫无疑问，不解决这个积五百年未解的观念命题，篆刻要走向艺术创作、走向现代是不复可能的。

【思考题】

1. 为什么说在其他艺术门类中不成为问题的"类属"，在篆刻艺术领域中却是至关重要的学术课题？

2. 请把篆刻与"金石"在观念上混淆的错误进行清理，如本节所言：以马衡《中国金石学概要》中的分类为依据。

【作业】

1. 以金石为学术，以篆刻为匠艺，遂造成了篆刻低金石高的误解，而篆刻家为了提高自己地位，乐于与"金石"攀亲并为能混同于彼而荣，从美学立场上看，它的最致命的错误在哪里？它对后来篆刻观念发展的严重阻滞又在哪里？请撰文论证之。

2. 请撰文论证如下课题：学术的目的是在于清源流辨真伪，艺术的目的是在于赏心悦目、怡情娱

性。把篆刻等同于金石，是在哪个学术规则方面犯了动机与目的都不吻合的错误？应该如何评判篆刻艺术中"学术"的地位与作用？

——应用与审美
——与"印章"相混淆

篆刻与印章，本来是一而二、二而一的事。印章是以篆刻入印，篆刻的形态即是物质的"印章"。故而我们对篆刻创作既叫搞篆刻，也可以叫刻印章，在一个通用的范围之内，其间并没有太大的原则差异。

但当我们把篆刻作为艺术创作门类来独立对待之时，我们却发现了在一个"印章"与"篆刻"的名词运用中，其实包括了两种不同艺术观——尤其是在对篆刻史作全面的观照之时更是如此。

大约从未有一门艺术像篆刻这样，在前后两个时间段呈现出如此不同的观念与物质形态。比如我们可以从最简单的物质层面上，把篆刻分为早期（金）铜印和后期（石）石印这两个阶段。早期的古铜印集群中极少见到石印，即有也是偶然一二，不足为例；后期的石印集群中也极少见到铜印，偶有也是文人好事，并无太普遍的意义。因此，又无妨将前一时期称为铜印时代；称后一时期为石印时代。战国秦汉为铜印时代，元明清则为石印时代——记得过去有一位海外学者发表过类似的看法。

铜印的制作过程是非常复杂的。虽然我们无法起古人于地下而质之，但铜印的制作应该与青铜器制作相去不远，特别是铸印当是如此。而铸印又是古玺汉印中占绝大部分的主要格式。据宋代赵希鹄《洞天清禄集》载：

> 古者铸器，必先用蜡为模如此器样，又加款识刻画，然后以小桶加大而略宽，入模于桶中。其桶底之缝，微令有丝线漏处，以澄泥和水如薄糜，日一浇之，候干再浇，必令周足遮护讫，解桶缚，去桶板，急以细黄土，多用盐并纸筋固济于元澄泥之外，再加黄土二寸，留窍，中以铜汁泻入。然一铸未必成，此所以为贵也。

这是铸重鼎大器时的繁复流程。印章形制甚小，自然较此更为简便。但制蜡、加刻画、做模、澄泥、再泻铜汁成形，这六七道工序却是不会省却的。并且，由于铜印形制小而导致工艺要求甚高，会使这些环节的技术要求也相应更精，除了急就将军印是随意之外，其他铜印大抵不出乎是。

也正因为是要通过制蜡、刻字、做模、澄泥等繁复的环节，每个环节都有专事职司的工匠为之，因此大到一件钟鼎彝器，小到一方铜印、一个铜钩、一枚铜镜，其完成过程绝难出自一人之手，而不得不是各职司工匠通力合作的结果。那么我们无妨想象一下：刻字这项技术虽然是离篆刻艺术相对最近的环节，但一则从事者也是工匠（而非高素质的文人艺术家）；二则它之完美如何并不取决于刻字工匠。刻完之后，做模、澄泥、所浇铜汁的厚薄温度，以及后来的拆模、修整各项工序的职司工匠的技术如何，完全可以改变"刻字"即有的效果——这种改变，既可以是出于无可奈何的客观工序的被动限制，也可以是后来工匠们有意改变效果的主动尝试。

工匠们的联手合作的程序规定，使一方铜印无论在作为最终的效果上如何出神入化妙不可言，但在制作（或曰合作）过程上看，显然是不那么富于艺术色彩的。我们之所以指早期印章为制作而非创作，即是基于这个道理。不但古铜印是如此，古玉印的制作也是如此。或者再广而论之，在铜印时代以至唐宋以降的长达千年的时代，印章的存在大抵不出乎这个规定。

长久沿用这种工匠式制作程序而不思变更，是因为当时的印章大抵是基于实用：无论是用于军国重事抑或是用于私人交往，印章的应用都在于取信，至于审美，并非是当时治印的主要目的。此外，当时的物质技术条件也在客观上使"制作"的状态持续日久而难以变换方式。几乎所有的篆刻专业书籍，谈到上古印章，无不以"取信"为说，强调印章的起源、发展是基于人类在社会交往中的各种政治、军事、经济交流中信用保证日强的社会要求。最早的《周礼》"货贿用玺节"即是尽人皆知的论印语。值得注意的是，直到几千年后的近现代，如民国乃至新中国成立以来，印章用以凭信的实用意义功能并未消失殆尽，社会大众还在许许多多的应用场合使用印章，这使得实用的传统观念（自上古以来的印章观念）一直拥有丰富的物质土壤。在一般层面上指篆刻即是印章，至少在形制上、用途上以及大众接纳程度上并未有大麻烦。

而当我们使用篆刻一词时，我们却是把自己限制在一个相当专业化的范围之内的。恐怕没有一个不懂篆刻的人会指印为"篆刻"，但任何人都会指篆刻作品为"印章"。这就表明印章是一个大众化的概念，而篆刻却是一个专业性极强的名词。虽然目前还没有学者就"篆刻"一词的来源、成形过程进行细致的考证，但在篆刻界有一个共同的默契：这就是不以"篆刻"去指代上古商周秦汉乃至六朝的实用印章，而以它专指明清文人印章。以时代划分，则"篆刻"一词专属石印时代，而"印章"一词却主要指铜印时代。

之所以这样分，理由大约有如下几点：第一，上古铜印大都是铸的，其制作手段一般较复杂，不易为某一单个艺术家的创作理想服务；且其工艺性太强，难以承受抒情写意的主体要求；又加之它是集体合作，也不符合艺术创作的个性化要求。而作为篆刻的元明清石印却恰好反之：制作手段不复杂，工艺性让位于艺术表现性，又把篆与刻两套技巧集于艺术一身，因此它自当不同于铜印时代的"印章"。第二，上古印章的制作者均是工匠，他们既无专业意识，也缺乏上乘的文化修养积累，制作印章是目的性很强的技术过程；而元明清篆刻的主体却是艺术家，他们有明确的专业意识，更有相对较高的文化积蕴，他们创作篆刻作品，是为了欣赏与审美愉悦，并无功利性很强的社会目的与个人生计目的（当然是在一个相对意义上说），这使得篆刻艺术家的创作动机、过程均具有明显的主动色彩，也使得篆刻艺术的主体——"人"的素质与能力有了铜印时代所无法比拟的优势。第三，上古印章的功能就是取信，即使是在唐宋时代，取信的范围由军国重事转向稍稍见出雅玩形态的书画收藏领域中来，似乎明显开始拥有艺术氛围了。但究其实质，则还是取信于作为某位太守、将军的身份权威证明与作为某位收藏家的身份真伪证明。用于军令和契约上与用于书画上，其使用范围相去甚远，但印章的取信、证伪功效则未变。而到了明代以降，篆刻的艺术化进程使得篆刻的生存方式也发生了转变：由取信的功用转向纯欣赏的场合。印谱的出现，无任何取信功能，它是纯为艺术欣赏服务的——无论是《集古印谱》还是时人自刻印谱，概莫能外。

我们以上从制作过程、印家主体、作品客体三方面对"印章"与"篆刻"的区分作了大概的清理。

再把它落脚到一个历史循环之链中去则可以构成如下一个基本的分类表式。在一个相对意义上看这种归纳与分类，可以帮助我们进一步思考"印章"与"篆刻"之间相混淆所带来的观念危害（见下表）：

	"印章"一词的内涵	"篆刻"一词的内涵
	铜印时代	石印时代
人"印"人	○工匠 ○缺乏专业意识 ○文化素养不高 ○技术目的 ○被动	○艺术家 ○专业形极强 ○士大夫 ○艺术创作目的 ○主动
印"印"作	○取信功用 ○应用于文书契约诏令等实用场合 ○实用工具	○欣赏功能 ○应用于书画艺术品并进入印谱 ○艺术作品
过程	○制作 ○技术过程复杂 ○工艺性太强 ○集体合作 ○篆也铸（刻）分野	○创作 ○创作过程易控制 ○抒情变现性强 ○个人创作 ○篆与刻合一
	商周秦汉六朝	（唐宋）元明清

正因为有如此大的差异，故而当芸芸大众在为"印章"与"篆刻"不分彼此之际，一些学者们却在有意对之作出尽可能合乎事实的确定。比如沙孟海先生著《印学史》，我曾问他为什么不直叫篆刻史，他却说讨论的是从殷商直到民国，前半段只是印章而并非篆刻，故叫篆刻史是名实不符，而叫印学，兼有印章与篆刻研究，则较为贴切一些。至于如邓散木《篆刻学》，虽谈的大都是古印常识，谓为印章学也并无不可。但因为他立足于技法介绍，是要供后来者入门学习之用，因此指实为篆刻，是以今人学篆刻的立场去看古代印章，亦并无不可。但我们看到不少坊间与港、台地区与日本的同类书籍，取名为"印章艺术"的不少，但介绍的却是整个篆刻——明清以降一直到吴昌硕齐白石的篆刻（而非印章），这就大有问题了。但学者们的误用与误著所引出的误导效果，却绝不仅仅限于几册书，因为篆刻艺术要得以自立，必须努力摆脱过去的"印章"所给人的印象，不仅如此，以印章混淆于篆刻，则篆刻永远也无法自立于艺术之林。而这种无法自立的危害即在于它能把元明以降努力开创的新境地又回到一个实用的老格局中去。在一个"篆刻"混淆于"印章"的含糊立场中，篆刻艺术家仍可以故步自封，可以不强调专业意识与学科化，可以只顾刻印而不讲文化素养，可以强调被动的技术手段而无视主动的艺术构思作用，可以只讲制作而忽视理论建设，可以强调一个工艺性很强的理由而无视篆刻观念的影响，更可以以"井蛙"心态不投入到整个艺术发展大潮中去——总之，这样的篆刻艺术家是虽有其名而并无其实，并非是有艺术头脑的。篆刻艺术之所以在总体上大大落后于其他艺术的发展，无论是在创作、研究、教育领域，严格地说都还处于较自然状态而还未进入自为状态，不正是由于这种种惰性与盲目甚至愚昧所造成的吗？

抛弃实用的印章观念进入到篆刻艺术观念中来，我们就可以考虑一些过去从未考虑的艺术课题，在此尽可列出如下一些思考题：

1. 走向时代的篆刻艺术，如何与时代衔接？如何来划分自古以来从"印章"到"篆刻"，又从古典篆刻走向我们这个时代的篆刻的风格变迁及其背后的审美变迁？

2. 作为篆刻创作，应当如何正视目前的展厅文化的正面或负面的效应？篆刻是否需要进入展览厅？仅凭印谱的生存方式，我们能抓住现代观众吗？在展览厅中，篆刻作品"方寸之间气象万千"的优势还有吗？篆刻印面是否要随之扩大以提高容量？篆刻创作的视觉形式效应是否应该被强化？

3. 作为篆刻研究，应当如何评估过去的篆刻理论？如果篆刻有别于印章的最大特征即在于前者是艺术，那么艺术理论中的主轴——美学理论，篆刻是否需要？为什么篆刻美学理论步履维艰并且在篆刻界少有关心者？它反映出一种什么样的落后观念与心态？又比如，篆刻是否需要建立属于自己的学科体系？它如何建立？

4. 就篆刻艺术的承传教育而论，教篆刻是否应当有一整套属于现代立场的教学体系？传统的师徒授受技术传播的方式是否符合现代艺术讲究观念意识的宗旨？篆刻的技术性相对还是极强，不比书画；但是，同属艺术教育的雕塑工艺的技术性也极强，那么篆刻为什么必得故步自封？

像以上的问题，如果站在印章学术立场，可以不关心；但作为篆刻艺术，则必然把它们当作重要问题来加以思考与解决。印章的风格呈现可以是被动的，但篆刻艺术风格呈现却显然是可以主动把握的；印章的制作必须考虑很多，脚踏实地每天去做重复的程序即可，但篆刻艺术家却必须为自己的作品效果呕心沥血；印章可以没有理论，即使有也只是依附于古器物学、金石学或一般学术之上，但篆刻既作为艺术就必须有自己的理论并且要形成体系；印章可以满足于师徒授受代代承传而篆刻艺术却必须拥有自身的教育内容……掌握了这两个概念之间的本质区别，我们还可以引出一连串的学术对比来。

反过来说，从历史观的立场出发，抛弃印章观念而进入篆刻观念的时代走向，并不是把"印章"一词贬得一无是处，而只是从历史发展角度把它应当领属的时代作出区别并界定，与现代拉开距离而已。事实上，我们大家都应该尊重一个事实，即印章是篆刻艺术的源头，它们之间的关系，在一个时间链上而言是母与子的关系，而从分类学意义上说也是如此，我们可以据此划出"时间立场上的母子关系"和"分类立场上的母子关系"两个示意图：

毫无疑问，"子"体是依赖于"母"体而存在的。无视这一点将丧失对整个篆刻艺术发生、发展的判断力。但正因为我们目前是处在一个艺术化了的"子"时代，并且今后还将顺着这个方向发展下去。因此，倘若不能把它们分开，以为"母""子"是一回事不分彼此，那肯定是要落后于时代的需求，并且于篆刻观念的建设并无好处，而于具体的篆刻（创作与研究还有教育）行为也没有什么价值。

【思考题】

1. 为什么要严格区别"篆刻"与"印章"的概念？它的分类理由有哪些？它在美学上的理由又有哪些？它在历史方面的理由还有哪些？

2. 请对"篆刻"一词进行准确界说。它应该涉及铸与刻、应用与欣赏等许多方面的课题，当然更会牵涉到作者的身份是工匠还是文人艺术家的问题。

【作业】

1. 请以作品实例来说明"印章"与"篆刻"对比图表中的各项标准界定。举行一次学习报告会，注意每项界定在被说明时必须提出相应的证明材料，或是文献记录、或是调查资料、或是图片范例。

2. 对本节提出的四个方面的思考题，请从中挑选出自己认为容易操作的一两个题目撰写论文。

第三节　操作立场的检讨
——篆与刻
——与"书法"相混淆

说篆刻在观念上与书法相混淆，可能难以找到切实的证据，因为篆刻与书画本属姊妹艺术。既是姊妹，当然就意味着不是同体，这是顺理成章的。

但我们又不能否认，在一个大文化特别是社会文化层面上，把篆刻归属于书法，或以它为书法之一类，或以它为书法之依附，这样的看法却并不鲜见。我们常常可以听到这样的古训：善印者必善书。学篆刻吗？先学书法吧！或者还有更具体的：先学五年篆书再说。

不能说这样的具体要求不对，不学习篆书当然无法进入篆刻殿堂。事实上我们也都是这样学过来的，没有人会认为学印先学篆是毫无必要的多此一举。但"学篆书"还有一个更细微的差别：是学习印篆的写法，还是学习一般意义上的篆书？孰为重孰为轻？我们却还是含糊不清的——拿一本吴让之或邓石如的篆书字帖，或拿一本《说文部首》临习几年，于篆书结构的谙熟自然有好处。于是大家也习惯成自然，慢慢接受了普遍的事实：先写篆书、先识篆。

如果说"学印先习篆书"还是一个理论上含糊不清，但在实际学习上颇有收效的口号的话，那么把它再大而化之，形成学印必先习书的观念，就有些莫名其妙了。我们也经常可以听到这样的训诫：从来善刻印者必是大书家，比如邓石如、吴让之、赵之谦、吴昌硕均是。这当然也不错，但它却不是绝对的真理。因为从来大篆刻家中有不少大书法家，但不是大书家的亦有不少。从文彭、何震、朱简、汪关以至丁敬、蒋仁，论书法都会，但"大书家"的桂冠却未必能套上。晚近的例子也还有：吴

昌硕固是大家，但比黄牧甫在书法上就好像逊色不少；至于齐白石，若论大书家好像也不甚妥帖。再近一些，来楚生固然是书印双擅，英姿飒爽，但静穆的陈巨来却只以印驰名而书法并非擅长，但我们却不能说陈巨来不是大家——他的圆朱文，他的气息与境界，只怕来楚生尚难企及，邓散木以下更无法攀援。这就是说：大书家来刻印可能是大篆刻家；但不是大书家就未必不能成为大篆刻家。反过来也是一样，以篆隶书论之，固然有邓石如、赵之谦是既以篆隶擅名又是篆刻巨擘；但同时的伊秉绶也是篆隶大家并且在水准上却更欲超出一头，但伊秉绶在篆刻上却未闻能拔戟自成一军。原因无它，篆刻是一项专业，基础再好，篆书水平再高，只要未落到篆刻这个实处，还是风马牛不相及。

但问题恰恰在于我们认识上的含糊：不通篆书不能篆刻，这个结论大家都接受；而通篆书必能篆刻，这个结论却未必有多少人认可——"这不是在反证篆书不重要吗？真是岂有此理"。但它却点出了一个真理：过去我们以篆书、以书法为攻篆刻的前提，有过极好的推进作用，但也带来了不少负面影响，这就是在观念上，我们过分依赖书法（篆书），把篆刻捆绑在书法身上，捆得太紧了。它的负面作用是篆刻一直难以独立完成自身的一些观念课题。作为一门独立的现代意义的艺术门类，它的体格显然是不健全的。

由能否篆刻必先取决于会否篆书的旧认识，又走向另一个"依附"的极端：批评篆刻家，最致命的不是他的印刻得不好，而是他不通篆书，篆法有误，或是他的书法不行。自篆刻艺术在明清蔚为大观以来，我们看朱简批"谬印"，看何震被讥讽，看汪启淑《飞鸿堂印谱》被指摘，十之八九是不懂"六书"不通篆学，而真正关系篆刻印面效果的诸如形式、风格、刀法等等内容不过十之一二而已，民国以后斯风更烈。吴昌硕被赵叔孺、马叙伦等批评，也是说他篆法不精；齐白石被印坛斥为邪道，其根本理由也是因为他不习小篆而老是用些古怪的篆书结构入印。篆刻家的创作成就高低，首先必须取决于书法能否过关，则篆刻焉敢不对书法俯首称臣？！要探讨这一传统观念的历史渊源，我们不得不把目光对准唐宋元时代。平心而论，早期的铜印制作中并无"书法至上"的观念。因为印章是工艺制作，书法（或篆书）是人们手中拥有的基本工具，并无特别深奥的含义。古玺时代用金文大篆，汉印时代用摹印篆，用的都是当时习用的文字。既是习用，那么在书法上也并无神秘可言。书法更不必非得摆出一个居高临下的态势傲视一切。但到了唐宋以降，篆书成了故字，已有神秘的学问含义了。而唐宋以来书法的长足进展，也使书家们有了居高临下的本钱。宋代米芾、元代赵孟頫，搞篆刻均是先有一个书法优势。这一点是上古时代人所未能想象的。

但不仅于此，如果以印章进入文人圈子而论，那么欧阳修、苏轼可算是第一代，而米芾可算是第二代，第一代书家用印基本上是借助于工匠之力，自己只是一个使用者而不是制造者（或参与制造者）。但到了米芾，他却开始别出心裁：他篆印然后由工匠们去刻。自他以后，元代赵孟頫、吾丘衍，明代文徵明类皆如此。即使印学史上有米芾自镌自刻和王冕刻印的记载，但一是证据太少，二是即使有也是个别行为，故在我们的论题内可以忽略不计。

米芾、赵孟頫、吾丘衍、文徵明等人篆好印稿而由工匠们刻，是一个关键。以篆（属书法）、刻（属印章）的区别来看，米芾们是以书法去统领篆刻。不但米芾等人如此，直到文彭、何震时代，篆印后找别人刻的事例也屡见不鲜。但米芾等人当然不是真正的篆刻家。以他们作为文人士大夫的高素质与优越感，写写篆书是显露学问、展现艺术才华的机会。而工艺气十足的"镌刻"，通常他们是不

屑为之的——这是工匠们的事。即如唐碑，写碑者是书坛重镇，但刻碑是苦差使，是由工匠们任其责一样，这是中国传统士大夫文化的规定，谁也奈何它不得。

重"道"轻"技"的传统文化，促使社会对"篆"表示深深的敬意而对"刻"不以为然：前者是学问，是风度，是文化，而后者却只是制作而已。于是，我们看到了一种最奇怪的文化现象：能篆的书法家们高高在上，而能刻的工匠却屈尊俯就。但事实上，篆刻作为一种艺术作品的价值，却是由工匠们来最后完成的。

如果说在分而治之的技术条件制约下，书家的高高在上与工匠的委曲求全是可解释的话，那么在明代以后，篆与刻已合为一体，由艺术家一人独立完成之际，再重书轻刻就显得不太有道理了。因为这时的书篆与镌刻，已构成一个完整的艺术创作过程，并且是由身份统一的艺术家一人包揽的。书家与工匠的等级差没有了；篆书（学问）与镌刻（技艺）的等级差也没有了，是优是劣，反正都唯篆刻家是问。但这种观念却仍然未臻消歇，直至今天，"篆"还是先决条件，不通篆书还是致命伤，而"刻"仍然只能追随骥尾，并没有多少人正视它的价值。

在现代艺术发展格局中的篆刻，如果还抱残守缺，重篆轻刻，那么它的前途实堪忧虑。当我们在沿袭重篆轻刻的习惯之时，我们其实也未见得是在真正抬高"篆刻"中的"篆"。因为篆刻是艺术，其中"篆"应该也是艺术的篆，那么它应该立足于风格、形式、技巧、空间分布与时间流动等审美内容。但我们现在心目中的"篆"恰恰不是这样："篆"代表"六书"，代表文字学，它的优劣判断界限并非是美丑，而是正误。于是，作为艺术手段之一的"篆"的审美性质，被一种外加的学术、学问要求所掩盖。搞篆刻的要求艺术的先决条件，变成了一个做学问的要求——有否学问是关键的，而艺术优劣却是无足轻重的。试想想，对于篆刻艺术家而言，还有比这更荒谬的逻辑吗？

——无视篆法的规定，胡编乱造篆书形体，当然是不可取的，因为它给人一种在文字知识上不学无术的不良印象。但即使有此弊，如果印面效果的艺术魅力充足，我们最多会抱着百分之五十的遗憾，而不至于把它全面否定。因为作为篆刻作品的形式美表达，它仍有可取之处，当然是并非完美而已。但无视篆刻艺术美的基本立场，以书法、篆书、文字学的标准横扫一切，却无视印面美感的自身价值，这在观念上危害更大。因为它使我们几乎感受不到篆刻艺术之所以为艺术的本质，还错以为篆刻并无专业标准可言，而学问家就可以在其中自由驰骋颐指气使，这确是一个让人更难以接受的结果。过去我们曾心安理得地接受了几百年，但现在以艺术立场对之作以分析，我们再也不能接受这样貌似正确实则不尊重篆刻本身的观念结果了。

重篆轻刻、重书轻印的陈旧观念所带来的困惑还不仅仅如上所述。正因为是书法至上，篆刻成为依附，故而在当今篆刻社会活动的运作方式上，我们也明显地看到了篆刻的理不直气不壮。比如作为一种艺术门类，篆刻仍无法独立门户，而不得不依附于书法——在中国文学艺术界联合会的各协会中，篆刻被纳入书法家协会的工作范围中去。在大学的艺术专业教学体制中，篆刻也被纳入书法专业中去。全国的或各地的书协都有篆刻委员会，它们是与其他几个委员会并列的。一般是书法创作评审、学术研究、书法教育委员会再搭一个篆刻委员会，它们之间是平级的。但我很纳闷：篆刻艺术难道没有自己创作评审、学术理论研究和教育等专业构成吗？如果有的话，那么是否表明篆刻低书法一级，因为书法可以细分而篆刻只能笼统了吗？如下图所示的那样：

	第一级	第二级
书协	书法创作评审委员会 书法理论研究委员会 书法教育委员会 篆刻委员会	篆刻创作评审委员会 篆刻理论研究委员会 篆刻教育委员会
说明	篆刻以笔统来对书法之专业细分，这就是一种依附形态。	如果要在篆刻艺术中细分专业，那么它就要低一级排列。

从中国文联、中国书协开始就是这样，直到省市文联书协也皆是这样，人们见怪不怪似乎也就欣然接受了。但却很少有人提出这样的一个思考题：篆刻不是独立于书法的另一门艺术吗？为什么非得让它依附于书法？

如果换成别的艺术门类，这样的现实是无法接受的。但篆刻家们却并无多少反感，长此以来，也不觉得有多少不妥。我想，之所以会造成这种迟钝与麻木的理由当然很多，客观困难也很多，但在历史上、观念上的依重于书法，自视为书法依附，以及重书轻印、重篆轻刻的习惯却不能不说在此中起了相当大的作用。正是这种长久以来为我们习惯了的观念，在麻醉我们的篆刻家们的抗争意志与自立需求，心安理得地接受了目前的现实。要说客观原因，当然也有一些。但我以为主体已丧失感觉，客观原因即使很容易克服，也少有人有勇气去努力争取了。一个现成的比照例子是电影与电视的差异幅度，要远远小于书法与篆刻的幅度。但在许多省一级的文联中，电视艺术家们就能奔走争取，从电影家协会中再分出一个电视家协会来独立活动。至于作家协会中的电视文学家们，为求与其他书画乐影舞协会拉开距离而独立于文联的例子，也是作家们强化专业意识的有力举措。返视篆刻家们的小国寡民安然自处的心态，我们不得不感觉到篆刻家队伍的总体素质太低，尤其是理论思考的能力匮乏。至于对传统观念的反省能力则更差——电视艺术家也罢、作家也罢，都是置身于新文化氛围下，传统包袱既少，开拓的潜力与勇气自然充沛，相比之下，篆刻家们真是太懒惰了，在观念上则表现得太保守了。

等到我们有了专业化程度更强的"篆刻家协会"以取代目前的"篆刻委员会"，"篆刻家协会"在协会活动、人员素质、艺术成就等方面都能与书法家协会相比肩之际，我们才能坦然宣告：篆刻艺术的独立真正从社会文化机制与社会文化观念上建立起来了。当然一个协会的成立也许仍然会流于形式而在实质上改变不大，但它毕竟是个最显眼的象征。我不禁想起了篆刻的"老大哥"书法，被篆刻所依赖的书法，虽然现在是蔚为大国，但追溯历史，早在中华人民共和国成立之初，它也未曾独立并且曾依赖于美术。20世纪50年代的书法活动，都是依附于美术家协会来推动与开展的，而当时的书法家也都参加美协，在名义上是美术家协会会员（沙孟海、陆维钊先生都是美协的"书法会员"）。其情况与目前的书协中含篆刻家的情况很相似。到了20世纪70年代末，经过书法家们的奔走呼号，终于使书法脱离了美协而独立成立协会展开活动了。那么，有书法寄生于美术又独立于美术的先例在，则篆刻寄生于书法又独立于书法的前景，在不远的将来恐怕也会变成事实的。但躺在那儿无所事事，这样的结果不会从天上掉下来。在创造各种条件加以配合的同时，作为篆刻家主体，最需要加以调整的，即是重书轻印、重篆轻刻的古典观念，不如此，新的篆刻艺术本体观建立不起来，各种呼吁与争取也就失去了存在的前提与价值。

我们应该常常问自己："篆刻是什么？"尽管这是个过于泛泛并且根本无法找到确切和完整答案的问题，但能提出这样的问题，至少可以证明我们并不懒惰与不思进取。此外，像这样的问题所包含的篆刻艺术意识、美学意识与思辨色彩，是过去任何一部篆刻理论著述所未曾想到过的。观念的梳理，在"篆刻是什么"的大命题中并未能包括全部，它也只是涉及一个方面而已。但它却是一把金钥匙，它可以帮助我们找到打开通往现代艺术观的通道——或更直接地说，对"篆刻是什么"的回答并不重要，关键是它提出一种崭新的、美学立场的思考问题的方式。倘若这种思考方式能为篆刻界所接纳并在一个更广泛的层面上被运用，那么篆刻艺术在观念上走向现代，以及它之能与其他艺术在各个层面上进行衔接，则不啻预示着篆刻史上的一个新纪元的到来。以此看来，对篆刻艺术类属问题的探讨，并列出篆刻与金石、篆刻与印章、篆刻与书法这样三组关系进行辩证，牵涉到篆刻中的古与今、个人与历史，以及更具体的学术与艺术、应用与审美、篆与刻的种种研究领域，便不是一种学究式"好事"，更不是于篆刻发展缺乏实际意义的"故弄玄虚"了。

【思考题】

1. 学篆刻先学书法——准确地说是学篆刻必先学篆书，这是古训。它曾经造就过历代数以千计的篆刻家，当然有很合理的内涵。但我们在本节中并不一味盲从这条古训，在赞同它的同时又指出它可能带来的误导，我们的理由是什么？

2. 古代以来的篆刻家真的必先擅篆书吗？您能举出多少篆刻是一流大师而篆书却成就平平的人物？请试举五位以上。

【作业】

1. 宋代米芾、元代赵孟頫、吾丘衍等人以自篆印稿嘱工匠刊刻的做法，在文献上有什么可以征考之处，请把可能找到的相关记载汇抄成一编。

2. 重篆轻刻的倾向在很多篆刻书籍中都可以找到证明。请阅读十册以上的参考书或论文，并把其中相关的证据也摘抄出来汇成一编。并据此撰写一篇论文，题目为《重篆轻刻传统观念的历史考察》。

第十六章 本论：篆刻美学原理

我们对篆刻艺术①的美一见钟情，但却对篆刻美学理论的开创望而生畏。在这么一个绝对古老的领域里进行任何现代意义上的理论审视，都将冒极大的风险而成功的希望渺茫。由是，篆刻美学这个本来应该引起篆刻家与美学家们浓厚兴趣的领地，在隔了许多年之后，却仍然是一片荒芜的沙漠。撰写本文的目的是为读者提出一个篆刻美学的大致框架，当然，由于这一门类美学至今为止令人失望的沉寂，本文的框架肯定是不完整的。起点的限制使这种尝试目前还只能停留在筚路蓝缕的阶段，至多，它也就是为篆刻美学讨论的兴起提供一个思想的起点。

第一节 篆刻艺术的基本立场

在一些篆刻欣赏书中可以随手拈来一大堆关于篆刻如何妙不可言的论述，但本文不是论欣赏而是研究它的美学理论体格，因此，首先应分清篆刻史上两个不同时期的观的区别，以及在其中阐明我们的立场。当讨论篆刻美学时，我们对篆刻史前期作为"取信"实用的观念应该暂时搁置一旁，而对后期作为艺术创作的观念倾注主要的研究热情。这种厚此薄彼是基于如下两个理由：一是，美学（特别是各艺术门类的美学）的基点是艺术。在一个尚未构成艺术观念的时代，我们可以看到被动的艺术美

① 在篆刻学中，印章与篆刻是两个不同的概念，前者指秦汉式的工匠制印，后者则偏于指文人刻印（当然偏于艺术性质）。本文是讨论篆刻美学，对秦汉期印章美的构成也涉足甚多，为保持叙述统一，概称篆刻，不再在此中区分。

的体现，但却不会从中得到有价值的观念立场——篆刻美学的基础是篆刻艺术创作这一观念的定型。把篆刻视为真正的艺术创作这一观念的确立，是在明清这个篆刻史的后期，因此，美学顺理成章地选择它作为研究的出发点。二是，美学不是美学史。只有当我们落实到具体的作品创作过程或种种审美历史形态时，前期与后期的成果才显示出同等的意义。因此，作为一个艺术理论框架建立的基础，与作为一般美的欣赏、研究的立足点，如果说其间有区别的话，则前者更关心艺术作为创作的主观观念的确立，后者却兼收并蓄，对主动追求与被动体现报以同等的垂青。本文对篆刻艺术性质的阐述理所当然地以前者为侧重。

篆刻艺术美的最基本的立场是什么？自古到今，无数代印家不约而同地对篆刻抱以极大的热情和毕生的心血，他们在篆刻中最早到底发现了什么？从艺术本体的立场去审视篆刻，我以为是它的弘扬主体精神、直接反映人的观念意识的鲜明特征使然。以实用为起点的篆刻与书法在某种程度上是相近的，在它的构成中隐含了先民们在原始条件下对客观世界所能获得的最大限度的抽象认识。也许还可以这么说，即篆刻的文字构成基本取材于篆书，而篆书中又留有残存的象形痕迹，因而篆刻也最有可能对象形的形式反映与再现的审美立场表示赞成。然而，古代印家们却仍然决绝地摒弃了这些一蹴而就的成功希望，走上了一条布满荆棘的艰难道路。他们牢牢抓住主体自我不放，对"表现"这一审美观念倾注了最大的心血。因此，篆刻在一开始就主动与以反映客观自然特征（如形体、动态、质感）为目的的绘画分道扬镳而与书法联上了姻，从而确立了以文字为形式构成的基点，以表现主体精神为旨归的立场。

相似的基本立足点并不意味着书法与篆刻的等同。以篆刻自身在历史发展过程中所形成的创作特征来看，在与书法取得一致的同时，它还保持了自身的两个鲜明特征。这使它具有强烈的不可取代性，也使它能在漫长的历史衍进中不遭淘汰而日趋繁荣。这两个特征是：

一、形式上的浓缩表现——抽象而非具象

取材于文字以构成抽象表征。取材于文字中范围甚窄的篆书以构成限制更严格的抽象表征，这就是古今篆刻家们的自找麻烦。每个人都会惊诧于篆刻那种独一无二的自我压抑。在艺术表现的道路上，它老是给自己出难题，出些层层压抑的难题：从万殊的外相中只摘取抽象的文字一相，又从文字的诸相中只摘取篆书一相；不仅如是，还在艺术所依托的物质媒介这一方面也进行令人费解的压缩：只能限于方寸印面。此中既不可能有挥洒舒卷的创作风度，也不可能有纵横追逐的驰骋天地。

但我们的篆刻家却在此中显示出绝顶的聪明才智，无数种风格类型，无数种作者趣尚，一代代的更迭与嬗递，一批批作家群的诞生，篆刻艺术的生命力竟是如此旺盛，我以为，这与篆刻始终具有抽象表现的审美意识有密切关系。

线条构筑成的造型空间、线条自身的质与形、空间单元的序列、线条运动的趋向与轴心、残破中所包含着的朦胧美、边框作为空间元素之一种所产生的界定内涵、弹性与张力、力的节奏，乃至分、合、重心、向背、疾、迟、平衡、交叉，这些在客观自然中被抽取出来的形式美的因子，在篆刻中被最大限度地发挥出来。我们在一方小小的印章中发现了宇宙八极、天地乾坤；发现了每一个造型、每一根线条所包孕的意蕴，唐人李阳冰有云，印章最为美妙的"神"，是在于其"功侔造化，冥受鬼神"。"冥受鬼神"固然是古人对深不可测的艺术魅力所惯于采用的遁词；而功之"侔"造化却不

是仅仅满足于"似"造化，却是真正的此道中人的行家语。抽象表现的立足点，使篆刻艺术虽以其窄而小却能比肩书、画，更是它囊括万殊、裁成一相的根本所在。其中反映出了中国人审美观念中深沉的、民族的、哲学的内容。

二、创作上的淡化反应——制作而非创作

古时的印章在成品过程中是没有多少创作色彩的。工匠们为养家糊口而不得不以此为谋生手段；早期印章的琢、铸、碾的工艺特征，乃至战场上为急就而信手挥就的将军印，无论今人看来是多么妙不可言，而在当时，却纯属制作。姑且不以秦汉人而论，即便明清时代的篆刻艺术家蜂起乃至蔚为大观，并深刻地动摇了原有的价值观念，提携起了真正的艺术之风，但若论其创作过程，相对于书法与中国画而言，则仍然是工艺制作式的而非是艺术创作式的。古人对篆刻进行理论探讨时，绝大部分是先奢谈"篆法"，在历数了文字学的功绩之后才来谈印章本身，而且对刀法这一篆刻的根底却常常有意忽略。把篆刻仅仅视为篆法的结果，本身就潜伏着视刀法为作品完成过程的小技、不足挂齿的偏见。篆法是艺术的，因为它与书法艺术有关；而刀法是工艺的，它只与制作与完成有关，我们在此中看到了颇有深意的历史观念的积淀形态。

造成篆刻在自行创作过程时偏于篆法而视最关键步骤的刀法为小技的原因，我以为是由早期印章实用为上的观念造成的。在缺乏主动审美意识的战国玺和汉印中，我们看到的是"取信"即实用的立场。《周礼》："货贿用玺节。"在早期先民们的原始生产和产品交换方式中，"玺印"的目的仅仅是也只能是取信而已。印章的产生是社会交流的需要，它当然不在乎自身是否一定要强化艺术性质的创作特征而鄙弃其制作特征了，更何况，早期印章本身确实是制作而成的。在艺术家还没有能力问津印章领域时，在印章的材料还只是金、银、玉、铜等而使艺术家对之一筹莫展之时，印章的完成过程只能是制作而绝对缺乏创作的特色。这导致了如下一些结果：一是，从社会功用上看。篆刻从上古到现今，虽然观念上发生了巨大的变化，但在实际生活中，印章的取信功能并没有完全消失，与书、画的纯欣赏目的相比，篆刻则仍游移于实用与欣赏之间。不管是一般人的名章还是艺术家的鉴藏章，用途虽有不同，而"取信"的观念则一。只有极少数的篆刻家和印谱的存在打破了这一习俗。视篆刻创作为制作的观点与篆刻存身于社会文化结构的这种种背景是并不相悖的。二是，从创作环节上看。在创作一方印章作品与创作一幅书画作品时，无论就其手续、过程的麻烦乃至制作的特色，篆刻都远较书画偏于工艺色彩。它绝对缺乏一挥而就的挥洒过程，也不具备较自由流畅的抒情能力，它始终是极隐晦、极平稳地，有条不紊但又相当繁琐地完成它的全过程——包括制作过程与抒情过程。三是，再以篆刻自身的本体立场而论。由于早期印章"实用"而产生的制作特性，虽然在艺术家参与创作全过程之后稍稍有了改变，但其观念上却是一脉相传的。故而篆刻家们注目于篆法，而有意忽略刀法。因为刀法在古代是由工匠们的琢、铸、刻、碾的工艺过程演变而来，这些工匠的身份与这些工作的性质本身，都与文人型的艺术家们扞格难入。因此，篆刻家们对之自然而然地采取了不屑一顾的鄙视态度。

创作上的淡化与形式上的浓缩，足以构成一种反向。这种反向则统一于篆刻艺术对审美主体的人和创作主体的人的重视这一基点之上。因为不属于反映客观外物之形，故而有抽象的浓缩；因为有强调创作者主观意识的侧重，故而特别重视对艺术色彩浓郁的"篆法"的追求，即使削弱篆刻最基本的

刀法价值也在所不惜。这是一种同一认识起点上的不同方位的偏侧。但前者的偏侧是以艺术表现、形式的凝聚力与包含力为成功的标志；而后者的偏侧却以对篆刻创作中种种平行环节的不适当强调为代价，虽说对唤起篆刻的艺术意识有明显好处，但却也导致了篆刻理论上的立场的偏颇与不平衡，它的意义并非都是积极的。

当我们在抽象与具象、主体与客体、表现与再现、造型与写意等艺术观的对立范畴中，发现篆刻明显地靠向前者而试图摆脱后者时，我们自然而然地会认识到，篆刻艺术凭借它对汉字（篆字）的沿用，牢牢扎根于建筑造型式的"形象"土壤，这使它具备了书画艺术共同的作为审美对象所必须具备的视觉基础；而在这同时，对在漫长历史过程中凝结起来的这些造型作主观意蕴上的变化与更替，以抒发或反映创作主体在此中的审美寄托和心理活动乃至生命本质，又使它的美具有很大的可变性和丰富性。篆法的完成是这种丰富性的第一次塑造。而刀法——制作系统的完成，则是这种丰富性的再一次塑造，尤其在明清人自主从事刻镌全过程之时，这种第二次的塑造渐渐蜕变为主观能动的创造，而它原来包含的被动制作的历史残存内涵也越来越弱。视觉造型的抽象性与稳定性、创作过程中的双重塑造所具有的丰富性与多变性，前者保证了篆刻艺术的美学性质，后者则保证了篆刻艺术毫不逊色地成为审美对象。

【思考题】

1.指认篆刻艺术在形式上的"抽象"，是以什么作为依据的？它的类比对象，是否可以取书法或者中国画？

2.篆刻艺术"制作"的美学特征被确认，相对于一般意义上的书法美学的时间特征而言，它显然是一种例外。这种例外对于篆刻而言，是积极的成分多还是消极的成分多？

【作业】

1.请撰文对篆刻艺术的"创作"进行理论界说一它既应该是符合一般艺术创作规范的，但它同时又拥有美学立场上的独特性质。注意论文应该取如下顺序进行：

（1）一般创作程序；（2）篆刻独有的创作程序；（3）篆刻创作程序与一般程序之间的比较。

2.为什么古代印论多依赖于书论？为什么我们会认为篆刻是依附于书法的"二级种类"？它的历史根源是什么？其美学立场的根源又有哪些？我们说古代印论依赖于书论，是否就意味着古代篆刻家在思想观念上依赖于（或屈从于）书法家？请撰文证明之。

第二节　篆刻艺术的形式构成

研究篆刻的形式美可以采用欣赏的立场，但本文所取的立场是美学探究式的。我对篆刻美的构成分析基于两个不同的主线：一是静止的印面效果的构成（主要着力于构成的时空展开），另一是动态的印章创作程序的构成。

一、静止的印面效果的构成分析

如前所述，抽象表现是篆刻艺术的美学基点。"取信"的历史痕迹所导致的文字（集中表现为篆

书）素材的被使用，彻底杜绝了篆刻向世界万物殊相"近取其形"的可能性。于是，无论是古玺、汉印；无论是文彭、何震、邓石如、赵之谦、吴昌硕、黄牧甫，我们在观赏到的作品中发现的是一个个充满活力但个性各异的抽象空间的塑造。静止的印面效果向我们展示出的，是强有力的空间感觉。不但是文字的空间，就是边框、残剥，都是一个个空间的暗示或凸现，在空间的更替中隐藏着每一个艺术大师的独特美学思考。

关于篆刻艺术这个无与伦比的空间特征，我们可以从几个方面去加以思考。首先，篆刻艺术选择篆书结构而没有选择草书结构作为自己的基点，其中就包含着相当明显的深意。流畅而富于节奏的草书与篆书相比，无论怎么说也是染有更多的时间推移特征而较少空间性质的。心理节律轻松自如地展开，时间延拓所需要的空间的广袤，只有在巨幛大壁中才能得到保证。一个小小的方寸之间的印面是绝对缺乏这种承受力的。别说是我们常常见到的小巧玲珑的姓名章，即使是烙马印那样的巨玺，与书法绘画的丈二匹相比也显得绝对局促狭窄。故而，我们在古来的篆刻作品中，看到的是篆书的绝对优势的一统天下。不要说草书根本无法存身，即使是楷书、隶书，虽然时间属性相对隐晦，但由于缺乏篆书那样严密、复杂、构造框架的多层次排叠，乃至构成时的相对静止的特征，也无法在篆刻领地中与篆书系统相抗衡，只能处于聊备一格的地位。空间的被绝对强调和时间的被毫不留情的削弱，使篆刻艺术在一开始就体现出它与书法之间半推半就的微妙关系：共同立足于文字的抽象造型，但却摒弃书法反复强调并视为生命的过程的运动，这是一种偏于一隅的追求。其次，对静止的平面构成的潜心探究，又是基于篆刻创作在外形上（印面外形框架上）的特征所致。无论是古玺汉印，还是明清闲章，我们在此中看到的另一个占绝对压倒优势的是"方"的概念。篆刻历史上的作品，十之八九是以方为限的。秦半通印虽然是长的，但它却可作二次方的连续，基本的构成仍然是方。肖形印以图像为主，但大量的龙、虎、车、马的肖形印也仍取方式。至若唐宋官印、元人花押，不管是什么时代的何种格局，方的观念始终被保持着。而历史上少数不等边的自然形作品，一是永远也无法在篆刻中蔚为大观，二则永远也出不了精彩的名作。此中的道理值得深思。

依我想来，在所有图形之中，方是最富有造型感的（当然可以引申为长方、扁方等等）。强调建筑构架式的汉字篆书造型本身的方（方块字），与作为篆刻形式外观的方（方印面），其间存在着最纯粹的空间塑造的理由。每一个篆书文字是一个空间元，几个文字组合成章法，又构成更大的造型空间。它们的总目标是完全一致的——空间至上。自然而然，在此中绝对不会出现成功的自然形印面处理和草书入印的例子，因为它们都与这一目标相悖。

需要着重指出的是，篆刻中"空间至上"的执着追求并不排斥对时间的把握，问题只是印家们不强调而已。事实上，每一个汉字（包括篆书）的构成不可能是纯粹空间的。在构成过程的时间推移活动中，随着时序而逐渐完成的空间序列本身留下了明显的"时间"痕迹。它具体表现为如线条与线条之间的内在呼应，前笔与后笔之间的搭连，乃至结构处理上的"势""力"的效果。因此，在篆刻中我们仍然可以把握形式的时间特征的真正内涵，我们仍然可以在玩味篆刻的空间形式美时注意到它的时间特征和构成。从某种意义上说，它与书法有相同之处。区别仅仅在于，书法时间推移美学内涵的欣赏往往应该与作者的创作过程同步，它是一种移情式的"内模仿"；而对篆刻作品中的时间性的领略却比较偏于既成的效果启示，与创作步骤未必有太直接的对应关系。在这一点上，篆刻似乎更接

近于绘画而有别于书法。因此在书法的比照下，我们自然无法指认篆刻为有如音乐那样的以时间展开为特征的艺术门类。

空间特征的显而强与时间特征的隐而弱，互为交替地作用于篆刻艺术之中，它笼罩了几千年来篆刻的发生、发展，已经成为它赖以依存的主要基石。在众多的艺术门类中，它偏于造型的塑造而非过程的构成，正是在这个意义上我们认为它是比较偏于静态的艺术表现样式。

二、动态的篆刻创作过程构成分析

篆刻艺术的独特点还在于，它的创作过程既不同于绘画也不同于书法，它似乎是书法与工艺的结合。任何一方印章的完成，都必须经历写与刻这两个环节，我把它称之为是创作过程的两度性。

我们在其中看到了两个自身绝对完整的过程一在同一个艺术创作链中，这是个很稀罕的现象。书法创作是挥笔作书的一次性过程，它在时间上有严格的限制。写意绘画创作虽步骤不那么条理清晰，但它严格说来也不会重复（修改不是重复），它有穿插的笔墨皴染，但却构不成两度性一两个完整的过程。雕塑与建筑虽有画图样与制作两个环节，但画图样只是一种设计，它并不是一种独立的艺术创作，他的完成取决于后期的制作。大约没有哪个雕塑家或建筑师是先画好一张精美绝伦的绘画作品再照此去制作成品的。

只有篆刻是例外。当篆刻家们在写印稿时，印面篆文的分布与书写似乎也是一个为刻制服务的设计过程。但请注意，这一过程是以书法（集中表现为篆书书写）的完成为标志的。整个书篆的过程几乎包含了书法所必须具备的全部内容，它足以构成一次完整的书法创作一当然是在印面上的书法创作。古代印论典籍无不在开宗明义的第一章大谈篆法，以书篆为篆刻过程中最具有决定性的环节，这至少也可以向我们证明它作为书法创作所具备的完整性。

如此一来，刻制过程便成了一个第二轮的再创造过程。也就是说，它是在既定的书篆成果上的又一次塑造。在古代人的头脑中，它被作为一个工艺过程而受到慢待，即便我们不带这种偏见，它也只能作为书篆艺术效果的追加而存在，它可以自成系统——刀法刻制系统，但它无法取代或超越书篆系统。从消极的方面说，这种追加使篆刻创作在一定程度上损害了它的抒情功能，极易流于工匠式的制作。而从积极方面去审视，则创作过程上的二度性，在作者对艺术表现立场有清晰的认识这一条件下，却很容易构成更为丰富的艺术效果。书篆与刻制这并列过程的各自构成系统，使艺术构成更复杂但又不紊乱，在确保自身完整的前提下共同为篆刻的终极目标——印面效果的完成而努力。我们在一方小小的印章中所能捕捉到的表面信息是极其有限的。印面的狭小，空间的定格，乃至为服从传统的实用观念而不得不在艺术上所作的有限让步，都使篆刻艺术的魅力难以企及书、画艺术那样的质与量。但当我们发现在篆刻构成中有一个两度性的并列构成过程，这两个过程自成体系又共同地为构成更大的总效果服务时，表面上篆刻艺术语汇的单薄立即变成内在丰富的艺术语汇组合。篆法语汇与刀法语汇的双重叠加，两个过程中所包含的时空、线条节律与造型观念，乃至线条在写与刻时综合交叉所产生的不同质感，种种系统自身的独特表征和融会以后的化合效果，只要细细寻绎，都会有无穷无尽的魅力，这些是其他视觉艺术所无法取代的。

至于篆刻的抒情，我以为它应存在于整体效果上而不在构成过程中。对这个课题可以从几个方

面去考虑：第一，抒情作为一种复杂的心理活动过程，有静态与动态的两种类型，前者隐晦而后者明显。建筑、雕塑绘画属于前一种；书法、音乐属于后一种。篆刻艺术的抒情，偏于前者但亦兼有后者。这是因为它的过程本身是被分解为篆与刻这两大系统，因而无法保持动态抒情所应具备的一次性和连贯性，它构不成一个严格意义上的不断转换的抒情链；但同时，它的两大系统自身又保持了相对模糊的连贯性，因而又使它的这一基因具有抒情链的特征，亦使它仍然保持相对意义上的抒情不中断，从作中仍能曲折地追溯篆刻家在作篆、挥刀时那种心灵的抒泄和节奏的跃动。第二，即便不以过程而论，作为静态的已完成的印面本身，由于作者在其中塑造了空间构架所包孕的内在张力和线条的"势"的呼应，它仍然能从外观表象上使人感觉到作者的情的倾注。明人周公谨《印说》称："一画失所，如壮士折一肱；一点失所，如美女眇一目，味此二语，印法大备。"把一方篆刻作品看作是如人一样的活泼泼的生命体，亦即看到了静止的印面结构和线条空间那种眉目传情的特征，只要有作者个性在，只要有作者的独特追求在，篆刻就永远不会流于单纯的制作而会在创作中显现出其或显或晦的抒情功能来。

对篆刻艺术形式构成的分析，本文只是从最基点的时空对比和创作过程这两个方面进行了一些论述。静态的空间塑造与动态的过程的二度性，说到底，都是作为篆刻艺术自身的需要而聚合起来的，这是一种有机的配合。我们很难想象如果篆刻重视时间性，则过程的二度性还有否存在的必要？同样地，缺乏二度性的空间也将使篆刻这小小的方寸之地显得严重营养不良。因此，只有从有机体这个角度去审视，把篆刻艺术的性质与构成都看作是一个艺术生命的活力延续，每一个元素都已经历过严峻的"适者生存"的历史淘汰留存下来，这样的探讨才会具有价值。

【思考题】

1. 我们在本节中为篆刻艺术的形式构成提出了哪些基本内容？对于篆刻的"方"的规定的美学含义您是怎么想的？

2. 篆刻在刻的过程中，有没有时间的规定？先刻此一刀后刻彼一刀，是随机的还是限定的？如果没有的话，那么它是怎样体现出它独有的"时间"魅力的？

【作业】

1. 篆刻为什么对篆书情有独钟？篆刻中也有隶书印、楷书印、花押印（行草书人印），但为什么它们到后来总是叨陪末座却无法像"篆书印"这样蔚为大观？请从美学立场出发对之进行论证与展开。

2. 以清代浙派与皖派的不同印风为例，撰文探讨它们的结构（构成）之美与线条（流动）之美。

（1）两种流派的线条（流动）之美，有多少成分是书写印稿时即已具备的？有多少成分是刻镌过程中才随机发挥而成的？

（2）两种流派在处理文字结构时，各自的关注点是什么？它们各有什么样的美学特色？

第三节　两个特殊的偏侧

经过对篆刻艺术美学特征和形式美构成这两方面的探讨，我们进而发现了篆刻中的"篆"与"刻"这两部分还有更深刻的历史内涵可供研究。如果说前述对篆刻空间感和刀法的论点是基于篆刻与其他艺

术之间的比较的话，那么现在则应该从篆刻艺术本体立场来对之加以研究，因为它构成了篆刻的根本。

一、篆书的特权

当我们在篆、隶、行、楷、草五种书体中证明篆书最富于空间感，因而它理所当然地被赋予专利权时，这种立论似乎是没有问题的。与纯粹的大草相比，篆书的构架占有明显的优势。但讨论一旦进入到更深层次，问题便接踵而来。隶书是扁结构，楷书是方结构，论空间构架，他们并不逊色于篆书，为什么篆刻却对之熟视无睹？

仅仅具有空间感还不是篆书取得优势的关键理由，更大的理由是它的装饰与排叠。

篆书的装饰意味是显而易见的。对称的结构；左右线的一般齐；为求得线条稳定，而保持其精细不变；长者缩之、短者伸之，我们在此中看到的是一种匠心的美，一种小心翼翼的惨淡经营的美。篆刻艺术创作过程的二度性使它可以不必忌讳装饰的意味。当我们在抒情性很强的水墨写意画与书法（行草书）中看到对人为装饰的极端厌恶时，我们在玺印中却发现它备受称赏。在战国时代，由于文字还未统一而导致篆书比较自由化，形体的限制也不那么严整，这时先民们在古玺中已经毫不犹豫地表现出装饰的观念来了。是否可以这么说，重鼎大器上的铸刻铭文虽有装饰的用途和装饰的观念，但由于记事（这在当时已表现为相当复杂的文字系统）的需要，使人们对它的注意力集中在内容的肃穆庄严之上，而印章上的文字则由于取信的简单用途（这在文字上是极其单一的），使人们可以把目标相对集中在字形分布的美妙构置上。原始文化与奴隶文化还处于文化史的早期状态，由于社会经济、思想能力的低下而造成文化的低下，使文字的装饰成为一个颇有趣味的相对高级的难题，这令早期的文化人对此倾注了极大的艺术才华与心血，并使得能否进行完美的装饰成为制作者艺术才能高下的标志。由此而产生的在古玺中追求装饰趣味，为适应印面四个直角线而将大篆的曲者直之、乱者整之、斜者正之的尝试，我以为正反映了此一时期相对比较幼稚的装饰式审美观念。但这于篆刻而言并非坏事，篆刻中刻的工艺过程（包括铸、琢等）本身就是与装饰的审美观吻合一致的。从历史角度看，或许正因为这种装饰观在以后历史发展过程中的不断进化，是使篆刻艺术终于能够以其工艺特征如此之强但却不致被归入工艺美术而跻身纯艺术王国的一个关键原因。

排叠的效果直接取决于文字自身。我们在古玺中已看到的排叠处理的主观痕迹，而在秦代小篆以后的秦汉印中，这一点更为明显。与楷书、隶书相比，篆书的装饰使它在视觉上造成一种精巧平稳的美，而排叠则还构成一种整齐均匀的美。它属于理性的美，在先民们看来，这正是当时最令人羡慕的美学目标。不但如此，排叠的效果还在于它使原已相对复杂的篆书结构变得更为丰富，空间分割更细，可调动的语汇更多，床上架床、屋内造屋。我们切莫忘记了篆刻艺术的"小"，每一个篆刻家都意识到这是它的不利面。唯其印面天地的小，于是就需要浓缩，需要精炼，需要不断地微观再微观。篆书结构的复杂化，从实用上说是一种失败，而从篆刻这一特定立场上说，却是一个求之不得的奢望。不但隶书、楷书的结构缺乏篆书的密度，而且就大篆相比于小篆而言，也是小篆更加整饬、缜密、有条不紊。因此，篆刻艺术自然而然地投入篆书体系的怀抱而置其他书体于不顾。随着时代的变迁，也基于篆刻的"取信"实用基础不得不跟着实用文字的潮流走，在昙花一现的秦篆之后如雨后春笋的隶书阶段，迫使篆刻不得不作出相应的反响。但这种反响是有条件的，篆刻并没有在文字上改换

门庭去迎合隶书至上的实用浪潮，相反，它只对自身作了一些小小的改良以示它亦不落伍，但却对篆书抱着坚决维护的坚定态度，其结果则是摹印篆的产生。

我们很难否认摹印篆是篆书而不是隶书这一事实，但却又很难把它与秦篆等同起来，它是汉代的。

隶书的实用性质是很突出的，但这种巨大的实用催化剂并没有能改变篆刻中篆书至上的现状，以后的行、楷、草就更不用说了，这就是为什么篆书始终在篆刻中占山为王的理由——装饰能力与排叠效果，这是审美上的原因。历史上并不是没有印家试图打破篆书的一统天下的，从金元文字人印到满文人印，从楷书宫印到元押印，人们都自以为对篆书印构成了足够的威胁，但是篆书印却置之不理。于是，雄心勃勃的突破尝试最后都一一偃旗息鼓，篆书印始终占据着篆刻的宝座，而非篆书印却只能偏安一隅，无力与之抗衡。

自然，篆书印在漫长的历史进程中也并非无所事事，它相应对自己作了些艺术意义上的调整，从大篆到小篆到摹印篆制度的建立，便是这种调整的最明显尝试。此外，篆书本身的六书构造中的空间意识也是个极重要的理由。举一个反面的例子：同属缪绕排叠的唐宋九叠文，虽然是篆书领域中的一分子，但由于一味布匀排满，缺乏艺术造型的空间意识，在篆刻艺术中就始终无法振作，不得不沦为实用官印的构成基础。这说明，无论是装饰还是排叠的形式都有一个决定性的前提：空间意识。缺少了它，每一个篆书或每一方印章就构不成一个空间的生命体，它就与艺术的宗旨背道而驰。

如果说汉人许慎的《说文解字》只是在篆字上作了一番实用性的整理的话，那么我倒很愿意引一段唐代篆书家李阳冰的语录，他的话最彻底最鲜明地表达了篆刻家篆书家对篆法的艺术意义上的认识。

> 吾志于古篆殆三十年，见前人遗迹，美则美矣，惜其未有点划，但偏旁摹刻而已。缅想圣达立卦造书之意，乃复仰观俯察六合之际焉。于天地山川得方圆流峙之形，于日月星辰得经纬昭回之度，于云霞草木得霏布滋蔓之容，于衣冠文物得揖让周旋之礼，于龥眉口鼻得喜怒惨舒之分，于虫鱼禽兽得屈伸飞动之理，于骨角齿牙得摆抵咀嚼之势，随手万变，任心所成，可谓通三才之品汇，备万物之情状者矣。

<div style="text-align:right">——《论篆》</div>

这是一种活生生的生命的表现，这是对篆书在最高层次上的赞颂，一个篆刻家在以篆书结构作为创作素材时，如果能具备这样的认识，那他的作品将会显示出多大的容量？万物殊相缩于方寸之内，这又将使篆刻具有何等的生命力？

二、刀法的独立价值

由于视刀法为工艺制作过程的传统篆刻美学观的限制，也由于印章在早期是由工匠制作完成的社会条件，更由于篆刻创作中先篆后刻，刻常常只能成为篆的再现手段而存在的技法程序上的限制，使古代的篆刻大师们在一个最具有篆刻特色的领域中致力最弱，研究成果最少。这不能不说是历史老人在冥冥之中和我们开了个大玩笑。

如果我们是真正站在篆刻美学的立场上而不是沿袭传统观念的立场，那么我们就应该提出一个迄今未被人重视的事实——刀法具有独立价值。缺乏这一认识，篆刻美学的建立几乎是一句空话。

我们习惯于将刀法视为一种纯粹的技艺。对篆法的强调使印家们潜心"六书"，古人们认为只要

篆书好了就有了一切。刀法嘛，只是再现篆法意图的一种手段而已，它本身处于附庸的地位，它构不成独立的审美价值。而在先秦到汉印的过程中，铸、刻、琢确实只作为技艺而存在。

真正的篆刻绝不是这样。艺术中的每一个环节都应是创造的环节而不是技艺的环节，作为与篆相对的另一大系统的刀法系统这个大环节更不会如此，问题是古人们有意委屈它罢了。当我们把审视的目光转向篆刻史时，我们在一片雾沉沉中发现了极个别但却极有价值的例子。古代人的例子如汉将军印，元人吾丘衍《学古编》有云："朝爵印文皆铸，盖择日封拜，可缓者也。军中印文多凿，盖急于行令，不可缓者也。"在战争环境中，伤亡率极大但军中体制又不能乱，只有立时凿急就将军印以敷用。秦汉以后至六朝，众多的将军印几乎构成印学史中一个特殊的类型，有的为急用书篆草率而刀刻粗犷，有的则干脆直接在铜印上下刀，不再书篆，但我们从这些粗朴的"急就章"中仍然感受到了真正意义上的篆刻美。请注意，它是由刀法独立构成的（有篆书意识的）一种美！

现代人的例子是吴昌硕与齐白石。乱头粗服的吴昌硕与放任不羁的齐白石，都有在石面上直接奏刀的记载，我不清楚他们是否是想有意打破书篆的束缚，抑或是想有意强调一下刀法的独立意义，但至少，这样的例子具有证明价值，它可以说明刀法系统完全有能力独立构成篆刻美，问题只是以前对这种能力不加重视而已。

即便是在有书篆的前提下，刀法也绝不是一种依附式的再现。在古来众多的篆刻理论家中，也有一些先知对此提出了极珍贵的看法：

作印之秘，先章法次刀法。刀法所以传章法也，而刀法更难于章法。章法形也，刀法神也。
形可模神不可模。

——徐坚《印笺说》

刀法有三，游神为上，传神次之，最下象形而已。

——陈目耕《篆刻针度》

这些理论家们都把刻镌看作是一个创作中有独立体系的过程，绝对强调刀法应凌驾于篆法之上，如果说徐坚的"形神"观还相对强调刀法是对篆法之形的再创造的话，那么陈目耕"游神为上"，则干脆视篆法的规定为可有可无，可以游乎其外，这确实是个极为大胆的理论构想。在这样的"游神"论中，我们找不到视刀法为附庸、视它为工艺技术观念的丝毫痕迹，它可以说是强调刀法独立价值的最具有美学色彩的观点。但是很可惜，这一理论的实践意义却只是在吴昌硕、齐白石等个别印家身上体现出来。

长时间笼罩印坛的"篆法至上"的冬烘先生们对刀法的有意忽略，使刀法系统在实践中具有不自觉但极可观的创作成果，而在理论上却绝对贫乏。篆刻典籍中对刀法的论述层次极低，有的还带有明显的江湖气味，最突出的例子是所谓的"用刀十三法"[①]。这几乎是无聊文人的胡说八道。以它作为篆刻艺术法的理论的基本成果，实在是一些篆刻研究者最可怜的悲剧，但这却是事实！与书法理论中"唯笔软则奇怪生焉"相比，刻刀的硬确实远远逊于毛笔的柔软丰富，但篆刻也有它自己的法宝。刻

① "用刀十三法"有如下一些名目：正刀正入法、单入正刀法、双入正刀法、冲刀法、涩刀法、迟刀法、留刀法、复刀法、轻刀法、埋刀法、切刀法、舞刀法、平刀法。这些刀法可在古代篆刻典籍中常见到。

镌过程的冲、切、断、蚀的种种效果追求，虽说与毛笔在一次性运动过程中体现动作的多变相比略有逊色，但其可重复性却又从另一个角度保证了线条的丰富。正是在这个意义上，我们肯定刀法的独立性。刀与石面的摩擦和撞击所产生的种种剥蚀的或光洁的效果，都不是书篆乃至毛笔和宣纸所能取代的，这是一种独特的、唯篆刻专有的线条效果。

只有当刀法真正体现出它的写意性和创作的自由性，而不仅仅限于依附式的再现技艺时，刀法的独立美学价值才会获得真正的确认。刀法的存在并不只是因为篆书需要在石章上重显身姿，从真正的篆刻家的立场上看，书篆的形的限制与显示只是为刀法的驰骋提供一个极为朦胧的启示，它是刀法施展的起点而绝不是刀法追求的目标。刻刀运行过程中所获得的灵感和随机应变的技巧乃至对原有线质的变更，这一切都是书篆阶段无法预测但却是刻镌阶段从心所欲的最有价值的成功标志。

在我对刀法进行如此热烈讴歌时，我希望读者注意我的立场。对刀法的创作意蕴的肯定与我在"篆刻艺术基本立场"一节中所谈到"篆刻是制作而不是创作"这一结论，从表面上看是矛盾的。但实际上，指篆刻艺术为"制作"，是就其与书法、音乐相比而言。应该说，不依靠时间的顺序展开、过程可以重复的艺术如油画、版画、雕塑、建筑等视觉艺术，都带有明显的制作色彩（这并不意味着它们没有创作意蕴），正是在这一前提下，我指出篆刻在过程中的制作特征。书法中毛笔一画而就的一根线条，在篆刻的刻镌时却需要沿左右两个边沿刻两刀乃至重复更多刀，这无疑是一种创作的制作—意蕴上的创作与过程上的制作。因此，此处强调刀法的写意性与研究篆刻制作式的创作丝毫不矛盾：刀法与制作性相对，写意风度与创作相对，各得其所。

篆书的特权与刀法的独立价值，是篆刻艺术构成的两大基石。这两个基本元素的内涵限制很严，外延也很狭小。它导致了篆刻艺术抒情能力乃至形式表现能力的相对较晦涩，但绝不意味着未来的篆刻已无路可走，特别是刀法的独立价值这一点，在古来篆刻中还很少有人作理性的重视，成果也相当有限。可以预测，未来篆刻艺术范围中的创新，也许会以刀法的开拓与扩张为前导，因为这是一个前人尚未花全力去占据而又相当广阔的领地。

【思考题】

1. 对篆刻中篆书的优越性，我们在本节中提到了它在"方块"以外的另两个特征，一是装饰，二是排叠，你觉得这样的归纳可取吗？你认为排叠对于营构篆刻美起到了什么作用？

2. 与其他艺术形式相比，篆刻更需要浓缩与精炼，为什么？"小"的特征，"方寸之间"的特征为篆刻艺术的美的传达规定了什么？

【作业】

1. 请对古代印论从刀法角度作一汇辑。最好能编成一篇"刀法论"或"刀法研究史"这样成规模的资料汇编，并请就以下问题作出书面回答：在古来的刀法理论描述中，有没有非技术性的、审美思辨意义上的成果？如果有，具体有哪些？

2. 为什么我们说未来的篆刻必然会以刀法的独立作为基本价值取向？篆书是篆刻艺术的特权，为什么我们不急于取消它的存在，却对"刀法"如此情有独钟？它反映出一种什么样的美学立场？

第四节　篆刻美的历史类型

与其他艺术相比，篆刻美的发展历程有很大的特殊性。首先，我们从未看到过一门艺术像篆刻这样公开高举复古大旗的，事事处处以古为准绳；其次，我们也从未发现在文学、书法、绘画体系发展历史中美的嬗递的中断，它们总是环环相扣，使历史充满活力。但我们在篆刻的历史长河中却看到了一条明显的断裂地带——至少有五百余年真空的断裂地带。这两个发展的特征直接决定了篆刻美的类型特征，作为前一个现象的结果，我们认识到了篆刻美的总体类型——金石气；作为后一个现象的结果，我们则发现了篆刻美学史上的两大规范：秦汉格调与明清风度。

在篆刻艺术美中大谈"金石气"其实是很荒谬的。篆刻本来就是金石之属，大可不必特地为它总结出一个"气"来；与生俱来的金石气对于金石之属的篆刻而言，是立身存照的根基而不仅仅是一种可供选择的美妙格式。但是，重视这种美的博大深厚内涵是有必要的。通过对它的确认我们不仅可以对篆刻美的精魂所在作一表征上的分析与体察，还可以对篆刻艺术在极小中见出极大的、历史的、社会的、意念上的种种潜在内容进行真正的领悟，并具体探求其之所以如此的原因。也只有在这些基础上，我们才能真正理解篆刻美的实质。

首先，对"金石气"作一界定就是件吃力不讨好的工作。任何一种仅仅停留在朦胧感觉上的趣尚一旦要落实到文字上，总不免会捉襟见肘，顾此失彼。下面只是一个尝试。我个人对金石气的理解，是通过比较而逐渐获得的。它的内容及潜在的对立面可被列为如下一个表：

比较符合金石气趣味的	与之距离较远的
浑厚	轻巧
自然	雕饰
内在	外露
朦胧	清晰
质朴	华美
古拙	优雅
含混	具体

也许这样的对比在字面上仍然比较空洞，但一落实到具体的作品上，则界限不分自明。我们在这种对立的关系中惊讶地发现，所谓的"金石气"与篆刻史上的两大规范之一的秦汉格调竟是如此的不谋而合，而与明清风度却相去甚远。一个值得思考的现象是：战国秦汉人的印章并没有孜孜以求"金石气"，它们正是这一美的格局的缔造者，但在明清大量印家中，却时时听到希望追求金石气而不愿流于时俗的宣言，这恰好可以证明，明清风度是不那么"金石"的（当然就总体格局而言）。唯其缺乏，所以才要。

于是，"金石气"作为篆刻美的总体类型，却成了秦汉印章的特权。如何来看待这种有趣的现象？我以为，"金石气"概念的获得确立就像任何概念的确立一样，具有排他性，它是与所谓的"书卷气""市井气"相比较而存在的。当我们在上述对比中发现优雅（书卷气的典型）和雕饰（市井气的典型）都是作为它的对立面而存在时，我们终于感觉到了"金石气"的真正分量。此中的差距，其

实就是拙与巧、丑与媚之间的更替与消失。甚至，它们也就是自然的与修养的人工的趣味之间的递换。而在明清印人中，由于篆刻艺术作为印章自身不如在秦汉时期那么单一纯粹，掺入了许多诸如书法的、诗文的审美意识，致使其特征相对淡化，因此它们是必然偏离"金石气"较远的。另一方面的原因，则是文化人参与篆刻创作的能动特点，与作为无意识的纯凭实用动力催化的被动传统相比，也使人们在其中倾注了更多的带世俗审美观念痕迹的追求，凡此种种，都使得秦汉印章的金石气成了人们孜孜以求的但却常常不可企及的目标。

我们可以从几个方面来证明这一课题。

一、技巧上的证明

篆刻中篆与刻这两大部分，向来就是构成美的最根本途径。我们从篆这一系统的演变中可以窥出，它正是经历了一个从拙到巧，从自然到人为的过程。

甲骨文大约还很难算是严格意义上的篆书，它的构字还处在较原始的阶段，"六书"的特征也尚处朦胧。金文在青铜器上的被大量铸制，是篆书在文化领域中称雄的第一个显赫标志。从存世的大量著名作品如《散氏盘》《毛公鼎》《大盂鼎》等看，它们有着严谨的造字、构成法则，但仍然缺乏人为的巧饰，野逸而博大的气氛使观者心震神慑，有法则，无巧媚，这就是艺术上拙的直接含义。滥无法则的格调是陋而不是拙，这一点我想是众所周知的。随着篆书的进一步发展，周秦《石鼓文》的出现可以说是一种向巧过渡的信号，地处西陲的秦人在战场上军威赫赫，但在文字构成的趣味上却看不到尚武的迅猛风气。《石鼓文》的格调是整饬、温和、平匀的。待到秦始皇统一六国，"车同轨""书同文"之后，秦代的篆书竟是李斯式的毕恭毕敬的小篆。绝对的均衡和对称，绝对的精巧和严密，《泰山刻石》在书法上给我们的感觉，绝没有秦始皇叱咤风云、扫荡乾坤乃至胆敢焚书坑儒的专横，相反，却有非常温良恭俭让的恂恂儒者风。于是，在篆刻中我们也发现了秦印的规整类型，与战国玺相比，它无疑是相当收敛的。

汉印的大盛似乎在一定程度上对秦篆的限制作了些解脱。线条的交错与造型的敧斜，出自工匠之手的自然意趣毕竟还是具有强烈的艺术魅力的。我们不由得暗自庆幸秦王朝的短命，使篆刻在从先秦到汉魏六朝的由拙到巧的发展过程中，相对较多地保留了相当浓郁的以拙为尚的基调。

明清人的巧使秦汉人的局部意义上的巧大为逊色。这种"巧"的审美观来源已长。唐宋官印的九叠文可算是能工"巧"匠们显露才华的第一次试验，尽管它并不那么惹人喜爱。元人赵孟頫的圆朱文——玉箸篆可算是"巧"的第二次崛起。我们在此中不但看到了秦篆式的篆文的精美，还发现了刻镌的精灵诱人。在与秦汉人的漫不经心的铸、凿对比之后，元人的细腻与一丝不苟是令人叹为观止的。从某种意义上说，明清人的精巧只是承其余绪而已。在篆刻中讲究"六书"与说文篆的研讨风，于秦汉人看来是颇为奇怪的，他们当时就使用这种文字，根本无须再费精力去做这样的大学问。至于刀法的探究也如是，"用刀十三法"之类的别出心裁，也只能说明明清时人漫无边际地苦费心机。在秦汉时代看来，这都是一些太简单的、为养家糊口而不得不做的些须小事。

这便是两个时代之间的差异。从金文到小篆式的巧，还只是在秦汉格调内部缺乏艺术主动意识的自然流向；而从秦汉印到明清印的巧，却是真正意义上的巧（人工的、雕饰的、趣味的）的艺术潮

流。这一潮流在表面上，是以后人的巧不断去上追先人的拙（亦即以不断追求金石气格调）为标志；而其内在的实质，却是以后人之巧不断抛弃——或者可以说是不断失落前人之拙（金石气）为导向，时代使然，连明清人自己对这种局面也无法自控。

二、趣味上的证明

在对金石气与书卷气、市井气之间搞"划派"时，肯定有许多读者会不满的。从一般的使用习惯上看，金石气与书卷气都是褒义的，都是古代艺术向往的美的类型，而市井气却是格调低俗的标志，在两种美之间搞对立，而在某一美与丑之间搞联合，至少，令人感情上难以接受。但请读者注意本文的特殊立场：本文在分析篆刻美的类型时，是以拙与巧作为最突出的断限，以拙巧标准来看这三种类型，"书卷气"与"市井气"尽管被人褒贬不一，但在巧这一点上却是和谐一致的，它们的分歧只在于巧的水准不同。前者是修养的"人为"气度恢宏、蕴藉优雅、后者是造作的"人为"惨淡经营、偏狭局促。

秦汉印的制作者都是工匠，没有什么文化水平，社会地位也很低，他们并没有青史留名的福气。秦汉印章如此浩繁，但都不见有大名流传，最早对印工的记载还只是到了三国时候，《三国志·夏侯尚传》引《魏氏春秋》，有印工杨利、宗养的名字，但此后又绝嗣了。

书卷气不具备，那么刻意求工的市井气呢？印章既然是制作，则雕饰本不可免。但秦汉印中却极少有雕琢习气。其原因我想也很简单，实用之故也。视此为混饭吃的手段，则制印等同生产；既非艺术创作，也不用花笨力气去搞些于衣食无补的雕琢玩意儿。且秦汉人制印并非一人创作自始至终，书匠与铸匠乃至制范、拨蜡之匠皆是流水操作，要在一方印上搞精巧的名堂更缺乏条件。大凡市井气的作品产生必先有个前提，绝对的实用不会有俗与不俗之分，唯有有了点审美（艺术）意识，而这意识又是不高明的，付诸实践才会有"市井气"格调产生的可能。秦汉印似乎还缺乏这样的条件。自然，先民们由于生产力的低下，要想精雕细刻也不可能。

明清人的环境恰好与此相反。文化人（不是工匠）的亲身从事篆刻实践，把文化的修养意识引进印章，构成新的审美趣味，这是一种秦汉人所无法想象的审美格局。周亮工《印人传》卷一载：

> 文国博（文彭）在南监时，肩一小舆过西虹桥，见一蹇卫驮两筐石，老髯复肩两筐随其后，与市肆互诟。公询之，曰："此家允我买石，石从江上来，蹇卫与负者须少力资，乃固不与，遂惊公"。公睨视久之，曰："勿争，我与尔值，且倍力资。"公遂得四筐石。解之，即今所谓灯光也，下者亦近所称老坑……自得石后，乃不复作牙章。

于是石章大规模进入篆刻领地。以文彭这样的世代书香、书画兼绝的人物，一旦得以在石章上铁笔驰骋，对篆刻的意义该是何等的不可估量？大文人的亲手制印，对印学而言最大的收获则是使原处于实用的篆刻开始与书画诗文艺术协调起来，从而真正以独立的艺术姿态跻身其间，这极大地提高了篆刻原来的卑微地位，但作为一种代价，篆刻所作出的开放性让步也是颇堪玩味的。书画审美趣味——集中表现为高层次的书卷气与低层次的市井气，泥沙俱下，蜂拥进入篆刻的领地，从而削弱了篆刻本体意义上的金石气的外观特征，构成三足鼎立的新的审美格局。

自然，由于艺术是靠化合而不是靠凑合才能产生新风气的，而以金石气为标志的古典印章审美派

在面对外来思潮的挑战时，是作出了积极的创建性反应的。它在正视文人介入印坛这一事实的同时，以自身的强大魅力征服了新进者，迫使人们对之顶礼膜拜，不敢稍有怠忽，并且将自身融进了"书卷气"的另一审美类型中，从而在明清时代造成了如浙派那样的巨大影响，而与相对更带有浓郁的书卷风的邓石如一派——其显著标志是直接以说文篆入印——分庭抗礼，以确保自身的香火延续不致中断。我们自然还很难说浙派如丁敬、蒋仁的作品能与秦汉印的高度媲美，但两者之间在格调上、气息上的传承痕迹却是比较一目了然的。考虑到乾嘉朴学考据风的社会影响，这种承认似更带有时代特征。在明清时代，由于一切美的创造都更多的带有主动追求的色彩，众多印家对优雅的文人逸趣与古朴的先民遗风的追慕，虽不必皆是秦汉格调的直接翻版，但人们却都自然而然地将金石气作为一个梦寐以求的遥远的目标，并在此中倾注了艺术家个人的最大心血（尽管这有时恰好与金石气的自然美南辕北辙）。正是在这个意义上，我们才感觉到明清格调尽管实践上成果辉煌，而在观念上并不是一个自我意识很强的美学系统。它对自身成败的检验，常常是以是否符合总体意义上的"金石气"型美的标准为臧否根据，这是一种以刻意之巧（明清人的历史位置）求自然之拙（秦汉人的艺术魅力），而最终仍归于一端的执著趣味。

表面上的例外也不是没有。纯粹以优雅、浑穆、工稳为特征的如吴让之乃至王福庵一路的风格，明显属于书卷气型，但他们的作品常常缺乏足够的力量型支撑，同时过细过巧的追求也时时流于浅俗。因此，以纯篆刻的角度看，尽管文人带进一些阴柔美的风气，但印章本身所具备的阳刚之气始终占据主导地位。赵之谦是个乖巧的人，他既有媚丽一路的作品，但也不乏粗重拙大的磅礴之作；而吴昌硕的称雄更足以说明秦汉格调在另一个层面上的所向披靡，它堪称是"金石气"之美的大成功。

三、历史嬗递上的证明

金石气的笼罩与秦汉格调、明清风度的关系，还可以从历史角度进行探讨。这就是众所周知的篆刻史上秦汉、唐宋、明清三大阶段之分布对审美观念的影响。

以实用催化为发展动力的秦汉大统，在无意识中开始，又在无意识中结束。六朝以后的印章，除了沿袭旧格之外几乎无所作为。隋唐大官印的兴起对印章学来说是福音，因为它提供了一个新的研究类型；但对艺术立场的篆刻学而言却是不吉之兆，因为它中断了秦汉印章美的延续，使它下降到一个很低的审美水平线上，毫无空间感的九叠文充斥印坛，使印章美的进程出现了一段真正的空白。此间虽有鉴赏印的萌发和私印尚沿秦汉正格的底流让我们差可自慰，但也仅仅是暗藏的底流而已。

隋唐到宋元的整整八百余年的空白，使明清印家们对秦汉格调抱着一种神秘的膜拜态度。它是那么的遥远和不可企及，在被重师承的中国封建宗法思想哺育起来的后生小辈看来，这是先贤祖训，神圣不可侵犯，尚古风使"金石气"之美成为古圣贤嫡传的楷模。可以想象，如果没有这样一个漫长的断层，秦汉印未必会有如此高不可攀的待遇。

正因其古得不可捉摸，年代长久而剥蚀漫漶、印章边栏残损、印文的碎裂与斑白，在视觉效果上也是一种很有诱惑力的美。文人雅逸式的印风太近了，光洁润滑、媚丽流畅，远不如秦汉格调之神秘莫测。当然，自然美的呈现，是先民们缺少雕琢意识信手拈来的产物。一切由于实用"取信"而成的

制作痕迹，乃至古人对形式构成的幼稚理解，这一切在明清人看起来是最为大胆、最不可思议的美，而在秦汉印中却是那么轻松地散落出来，这又使受困于熟练和定型的后人瞪大了眼睛。于是，纯属制作没有半点艺术创作意识的秦汉印章，却被指为真正的自然的创作格调，而明清人的篆刻艺术创作，却由于其受到各种束缚——狭窄的审美时尚和刻意求工的追求束缚，使得大部分作品沦为制作，千篇一律，貌异神同。古人创作观与时人创作观在时代上的差异，古人对幼稚的理解与时人对成熟的理解在效果上的反向，乃至古今人对美的不同诠释，都使身处近代的明清人倍觉古贤之不可企及，从而更驯服地跟随秦汉格调走。

或许，还有明清人对古法模仿的原因。明人对秦汉格调的追溯是散乱的，像汪关、程邃这样的复古派的亦步亦趋在当时已是凤毛麟角，而这样高水平的追溯最终也不过是复制而已。清代人试图在复古中努力保持自己的立场，而这样做的代价则是对"金石气"——秦汉格调把握得零散化，取其一端，难窥全豹。别说二三流的印家如巴慰祖、胡唐等人，即使是大家如丁敬身、蒋山堂、邓石如、吴让之、赵之谦等等，也无不是析出一脉以求自成家数。但立场本身就已非自然的而是刻意的，再在一个秦汉格调的立体多维结构中摘取一隅，要想绝对与秦汉印抗衡也确实太难，他们至多只能说是归细类成小统而已。总之，即要保持"金石气"这个总体意义上的美的标准，又要在实践中以不那么"金石气"的主观追求为出发点，想在这里面搞平衡，这大概是明清印家们面对的最棘手的绝大难题，复古大约也就是迫不得已的最佳选择了。

金石气式的秦汉格调的苍茫混沌之美，确实是令人叹为观止的，明清风度对它的折服称臣和迂回，表面看起来似乎是一种落伍或是妥协，其实包含着许多有待深入研究的命题。撇开较低俗的市井气（这在制作色彩浓厚的篆刻中不胜枚举）不谈，具有强大文化背景，具体表现为诗、书、画文人意识支撑的"书卷气"格调，在中国画领域与书法领域中曾经取得了如此辉煌的成果，而在篆刻领地中却一筹莫展而不得不偏于一隅，据此已可见篆刻艺术体系构架的特殊性了。泛泛地站在社会学立场上去审视它的价值并要评说所以，恐怕是搔不到痒处的。"金石气"作为篆刻美的根基是如此的不可动摇，它或明或暗地存身于秦汉格调与明清风度之中而不消逝，我以为与中国古代哲学思想对艺术品评所施加的影响也有关系，神采、气韵之类可望而不可及的最高标准，体现出最明显的"道可道非常道"的认识论传统。以此推论，则篆刻艺术中体现出历史深远、观念沉厚、内涵广博的"金石气"的类型，相对于书卷气、市井气类型而言，确实是在避免优雅（狭窄化）和甜俗（雕琢气）这些方面显得更有生命力，它正是篆刻中最至关紧要的"道"，对它的各个层次、各种前提下的诠释，正是篆刻美学最基本的任务。

【思考题】

1. 在前一章中，我们非常明确地反对把篆刻艺术等同于"金石"，在本节中我们又热衷讨论"金石气"，它们之间有什么样的内在联系？

2. 为什么说古玺汉印具备金石气而明清篆刻却不太具有金石气？在明清篆刻自身的体系中，浙派与皖派孰为更接近金石气一些？

【作业】

1. 请撰文证明在篆刻创作中，书卷气、市井气、金石气等等的具体表现。最好以古今篆刻作品为例并把抽象描述与具体的视觉形象挂起钩来，进行有针对性的说明。

2. 在探讨不同篆刻创作类型的产生过程中，篆刻材料的由金属转向石头有没有直接的原因？其于篆刻家对精致的追求有没有直接影响？材料的转变是一种客观因素，篆刻家的追求则表现为一种主观因素，这两者之间的互为消长是否构成了不同时代篆刻美不同形态的出现？请撰文论证之。

第十七章　新论：格律诗审美意象组合规律研究

第一节　格律形式中的对仗：指向内容

大凡我们一谈到古典律诗，总会想到它独特的格律形式。这种格律形式在南北朝已经出现了雏形。到了诗歌的鼎盛时期——唐代，则发展到完美成熟的高峰。古体诗也有一定的句式和音节，但写法一般还较为自由，不受严密的格律所限，而格律却是律诗的生命所在，可以说，没有格律就无所谓律诗。历来研究诗词格律的专家们，常常对韵脚、句式、平仄、对仗等加以密切的注意，把它视为律诗的根本，这是理所当然的。

然而，文学也好艺术也好，总是分为形式与内容两个方面。这些押韵、平仄等等的讲究，一般都是从形式上保证律诗的完整性质，那么，在内容的处理上，格律严谨的律诗是否也有着不同于古风、不同于汉魏乐府的特殊存在？这个问题在古代一直是被人们所忽视的。一般人总认为，形式是所有律诗必须共同遵守的严格法则，具有广泛的共性，研究它是有意义的。而内容则因每一个作者的经历、时代、历史背景、个人情感的不同而有差异，对它的研究应该伴随着对作家本身的研究而展开，单独研究诗歌的内容而不涉及作者，似乎意义不大。加之，正因为内容因人而异，因此它本身就很难体现出什么明显而固定的规律，无法进行有效的研究。

这些看法无疑是有道理的。但问题并不这么简单。

无论哪一种艺术，形式与内容总是互相生发又互相制约的，国画艺术的形式是造型线条加笔墨处理，这是它本身的限制，但又是它内容发挥的广阔天地；书法艺术的形式是文字线条加用笔用墨，同

样，这是它的所限也是它内容表现的最好媒介；音乐中音符、旋律、节奏和主题的关系也是如此。那么，在诗歌领域里，形式与内容之间也必然存在着某种深刻的联系。内容决定形式，形式反过来又对内容表现产生影响。具体而论，格律是律诗的形式，这种形式根据内容表现的需要逐渐形成，但它对内容表现难道也不产生丝毫影响？换言之，律诗内容的表现方法与古诗内容的表现方法是否会雷同？显然是不会雷同的。以律诗中常见的写景为例："状景以寄情。"古典律诗中的景象刻画和提炼往往分成指实和虚构两种。但一般都是实中有虚，虚中有实。既然有虚实处理，它的组合就不可能是自然主义的。它必定有把这些或虚或实的景象组合起来的凝聚力；它必定有某种适应其格律的特定结构，而这种特定结构是古诗等其他体裁的诗歌所不具备的。我们先看下面一组例子。其一：

国破山河在，城春草木深。感时花溅泪，恨别鸟惊心。烽火连三月，家书抵万金。白头搔更短，浑欲不胜簪。

——杜甫《春望》

这是杜甫的五律绝唱。千百年来脍炙人口，传诵不绝。精凝的景象塑造，为表现他思亲的情绪起到了出色的作用。但这种塑造和表现受到了严格的锤炼，每一句都有周密的响应。比如，"感时花溅泪"着重表现眼睛所见（当然是虚拟），"恨别鸟惊心"则重在表现耳朵所闻；第五句"烽火连三月"承"感时"句，着眼于"时"字；"家书抵万金"则承"恨别"句，着眼于"别"字。上承下启，环环相扣，组成了严密的毫不松散的结构。而这种严密，正是与五律的平仄相对，隔句押韵的格律一脉相承的。律句的颔联和颈联格律最严，意象的塑造也以这两联最为凝练——形式上的格律与内容上的锤炼具有紧密吻合的特点。其二：

岱宗夫如何？齐鲁青未了。造化钟神秀，阴阳割昏晓。荡胸生层云，决眦入归鸟。会当凌绝顶，一览众山小。

——杜甫《望岳》

这也是一首名诗。表现出一种豪迈开阔的意趣，但它不是律句，而是古诗。因此它的表现方法与《春望》是不同的，景象表现得极为自然，如行云流水，在句面上并没有《春望》颔颈二联的那种承启和呼应。如果说《春望》这类律诗由于结构的严密，因此具有渐入化境的丰富层次的话；那么《望岳》这类古诗的特点就是开张动荡、纵横捭阖，从一开始就提出了点睛之笔。施补华《岘庸说诗》云："'齐鲁青未了'五字，囊括数千里，可谓雄阔。"指出此诗在首联就已经豪气跃然纸上，与我们看法一致。很明显，不粘不对，不求对仗，不押平声韵，这种与律诗相反的格律，必然也反映在内容表现上，不会按照律诗那一套——形式上的不入律与内容表现上的自由意趣同样是紧密吻合的。

这两首诗的比较很说明问题。作者同是杜甫，而且句式也一样是五言八句，但律诗和古诗的不同，不但在格律上区别明显，即使在内容的表现上也同样是泾渭分明、相混不得的。看来，形式确实可以给予内容表现以某种程度的影响。

我们再看第二个例子。

号称是古风圣手的李白，写过许多古诗名篇，他的《蜀道难》《将进酒》《梦游天姥吟留别》等等，睥睨万世，堪称是绝妙的佳作。但他也有相当数量的律诗，这里且引出一首：

牛渚西江夜，青天无片云。登舟望秋月，空忆谢将军。余亦能高咏，斯人不可闻。明朝挂帆席，枫叶落纷纷。

——《夜泊牛渚怀古》

这是借谢尚和袁宏的故事来抒发自己怀才不遇的感慨。写得很深沉。从格律上看，它完全合平仄，也押平声韵。但有趣的是，作为律诗一大特征的对仗，在李白笔下却置若罔闻，颔颈两联均不对仗，前人历来把它归入五律，但实际上选家们都觉得很难办，诗自是好诗，但以律诗衡量，不对仗；以古风要求，却又合平仄，真是左右为难。

于是，历来就不断有人提出质疑了。

赵宧光评论李诗说："无一句属对，而调则无一字不律，故调律则律，属对非律也。"请注意末尾，"调律则律"，指格律（形式）上是律诗，"属对非律"，对仗是格律之一，但它带有内容成分，因此，在内容组合中却不算律诗。可见，内容的表现有律与非律之分，不只是形式而已。李白此诗的内容表现方法不是律诗本色，尽管合律，终不免引起纠纷。

杨慎认为，此诗"乃是平仄稳帖古诗也"。平仄合辙格律严谨，应是律诗，但内容的表现却又是古诗，故曰"稳帖"，显然，他也认为内容表现应有律与不律之别，非止形式。

田雯声称："青莲作近体如作古风，一气呵成，无对待之迹，有流行之乐，境地高绝。"奇怪得很，既作近体就合律，又如何能"如作古风"？这个古风，当然也是指内容上的"古风"之意。"无对待之迹，有流行之乐"，正是对古风内容表现的精到评价。田雯似乎认为近体的入律有特定的内容表现，古风的不入律也有其特定的内容表现。李白此诗则是以近体的格律与古风的内容表现相结合，故而"境地高绝"。可见他也认为古、律之间的内容表现应有不同。

孙洙评李白此诗云："以谪仙之笔作律，如蟠神龙于池沼中，虽勺水无波，而屈伸盘拿，出没变化，自不可遏，须从空灵一气处求之。"点出要从"空灵一气"中着眼，本身就说明了太白的空灵并不是律诗本色，不然，一般人自能理解，又何必孙老先生特意关照？

施补华评论说："须一气挥洒，妙极自然，初学人当讲究对仗，不能臻此化境。"初学人当讲对仗，则反证李白诗不讲对仗，只是一气挥洒，与上举田雯的"有流行之乐"一样，都是古风的特征。可见施补华的见解与前面几位完全一致。

不管杨慎认为是"稳帖"也好；田雯认为是"境地高绝"也好；孙洙认为是"空灵一气"也好；施补华认为是"妙极自然"也好，李白的掺和毕竟引起了这样一桩公案，使古来一直议论纷纷，不但令选家们觉得为难，也使评论家们迷惑不解。当然，在没有认识到律诗不但有形式上的特定结构（格律），而且还有内容组合上特定结构时，古人大约也只能泛泛地以律、古作比，他们还提不出形式与内容之间的关系问题，也更想不到在内容表现上还有个结构问题，但毫无疑问，这些慧眼独具的学者们已经发现了律诗与古风之间不但有格律上的不同，也有内容表现上的不同。换言之，律诗内容的组合并不能随心所欲，放任自流，它本身也应有"格律"。

再看对仗。

历来被划归格律范围的大致有平仄、韵脚、粘对、押韵、句式、对仗等。平仄指声调，韵脚指

声韵，粘对指句调，句式限制字数，这些都不属于内容范围，它是限制内容的。唯有这个对仗却不如此。所谓对仗，就是用对称的字句和概念进行排列组合，把同类或对立的概念并列起来。其中包括句型相对，如主谓结构对主谓结构，复合结构对复合结构；还包括词性相对，如名词对名词，动词对动词，形容词对形容词等等，它似乎属于修辞学的范畴，而修辞应划入内容部分，并不属于形式部分。

于是，形成了这样一种奇怪的现象：在形式格律中，出现了这个属于内容范畴的格律，它再反过来对内容表现进行限制，怎样来理解这种现象？

从主观来看，在形成律诗的演变过程中，诗人们认为，在形式上进行明确规定的同时，有必要从内容的表现上也加以限制。只有形式特点，没有内容表现上的特点，律诗的特征仍然无法完整地确立起来。只有在形式与内容两方面同时建立起自己的面貌，才能形成一种新的卓有成效的文学体裁。

从客观上看，即使在开始时只有形式限制而没有明确的内容表现的限制，随着时间的推移，形式对内容必然会施加影响，而且越来越强大，到最后，内容的表现也不得不屈服于形式的影响，逐渐地形成一套符合形式需要的手法和技巧。这是历史发展的必然。

但在内容顺应形式的过程中，如果强调题材的限制，强调什么题材可以表现而什么题材不可以表现，其结果会使内容本身狭隘化，不但会窒息内容，也会窒息形式本身。要使这种种新颖的体裁具有强大生命力而又不违背形式的限制，就必须另辟蹊径，在不拘题材的同时讲究其表现方法，从方法上来顺应形式。于是，本属内容的对仗就产生了。字字相对，句句相对，这种精凝周密的表现方法与平仄相对、两句相粘的格律是完全相呼应的。它们可以代表内容与形式两个方面，共同构成律诗的基本面貌，精练是它们共同的特点。

随着时替风移，形式（格律）这一方面日趋严密，而作为内容这一方面的对仗，也慢慢形成了一套固定的程式而为后人所遵循，像平仄一样不能违反。在初级阶段，它是作为对自由的艺术追求而出现的，到了后来，却是作为一种固定的格式，明确要求得到诗人们的尊重。这样，它就把自己放在与平仄、押韵等平起平坐的位置上，自然而然地进入了格律的领域之中。

正是出于这一点，李白的《夜泊牛渚怀古》一诗会引起后人那么多的议论。在已经把律诗讲究对仗视作金科玉律的后人看来，李白此诗确实存在着奇怪的掺和，但只要我们认识到对仗有从内容表现转化为格律这个特性，就不会认为这些议论是少见多怪的了。

方回在他的《瀛奎律髓》中谈及李白此类现象时认为："是时律诗犹未甚拘偶也。"用发展观点来看待这种现象，无疑是有眼光的。但方回只是看到了当时"未甚拘偶"的现象，却没有进一步认识到"未甚拘偶"的实质是对偶本属内容，后来才转化为形式格律，这就令人感到略有不足，影响了这个论点的说服力。

那么，对对仗我们可以有一个较明确的认识：它本属内容范畴，后来由于各种原因而转变成为形式，但它在诗词格律中仍然实施着具有内容色彩的修辞功能，不像平仄、押韵那样仍然是从形式到形式。它是形式格律队伍中的"客卿"，基于这个特征，我们可以把对仗称之为"形式中的内容"。

内容表现在不同的诗歌体裁中有着不同的途径，律诗和古风之间不但在格律上迥然相异，在内容组合上也大相径庭。通过考察，我们可以承认这个差异是存在的。古风不入律有它相对应的内容表现，而格律诗的内容组合也同样反映出"格律"的痕迹来，它也有一套区别于其他诗体的固定方法。

基于同样道理，我们把这种内容表现上的格律（程式）称为"内容中的形式"。

律诗内"形式中的内容"和"内容中的形式"互为交叉，反映出文学艺术最基本的形式与内容两大因素之间的互相影响和互相限制，以马克思主义文艺观来看，这种关系中充满了辩证法。古人发现了它，但由于时代所限而无法解释，我们今天的任务就是要完整准确地解释它。

【思考题】

1.你是否学习过格律诗？你会作格律诗吗？对于"对仗""粘对""平仄""押韵"这一套最基本的格律诗规则，你是否已经掌握？对于律诗、绝句、古风等诗词文体，你能很迅速地加以区别吗？

2.为什么我们说"对仗"明明是形式的规定，但它却又具有浓郁的"内容"色彩？为什么我们对杜甫《春望》与《望岳》这两首名诗进行区分，指前者为律诗而后者为古诗？它的理由有哪些？

【作业】

1.讨论格律诗形式美的规律，是本章的主要目的。它与讨论书法形式美、篆刻形式美、中国画形式美的学术问题之间有没有一种内在的关联？为什么我们不把讨论目标指向古典文学中的小说、笔记、散文以及诗中的古风而要指向律诗？请撰文说明它的理由。

2.我们在此提到了形式格律、内容格律及"内容意象"等术语，请对这些术语作具体的解释。注意尽可能把每一名词的解释过程变为一个撰写短文的过程，强化其美学讨论的特性。

第二节　格律诗中审美意象的基本组合方式

律诗的平仄、对仗、押韵等一套格律上的东西，属于形式结构，古人研究得很详细，时贤也有很多新的成果，故本文在这方面不再展开。我们打算在律诗的内容表现上略作探讨，看看它有哪些可以总结的规律。当然，它属于内容结构，落实到具体的诗作上，我们又可以把它归纳为四个字"意象组合"。

这是个古人没有涉猎的课题。为了证明这种探索的意义，我们打算不避累赘，广征博引，以表明在律诗中"意象组合"并不是一二例的偶然现象，而是被诗人们广泛采用的表现技巧；并且，在引证时尽量采用唐代名诗人的名篇为例，以证明其典型意义、普遍性和代表性，再通过我们的归纳整理，相信可以帮助读者更好地理解这个古老而又新鲜的问题。

律诗在内容表现上呈现出怎样的"格律"状态？它的"意象组合"有些什么特征？

律诗的根本即在于节奏。平仄交替，是一种语调抑扬顿挫的节奏处理，有了它，就形成了回环无穷的旋律美。隔行押韵，两句一节，在诵读时可以产生一虚一实互相生发的节奏，强弱结合，富于歌唱性。此外，字句的整齐，句型之间的粘与对，都是构成节奏美之不可缺少的关键，可以说，格律的存在就是节奏的组合，没有节奏就没有格律。

然而，意象的组合也同样可以形成节奏——如果它没有节奏这个特点，就无法生存于律诗之中了。区别仅仅在于：格律形式上的节奏是以音、调、句式的排比来完成的，而意象组合构成的节奏则借助于通过字面而显示出的形象（或意象）。

最基本的意象组合是上下两句塑造的意象，互相错综交叉，形成对比。如李白《赠孟浩然》：

吾爱孟夫子，风流天下闻。红颜弃轩冕，白首卧松云。醉月频中圣，迷花不事君。高山安可仰，徒此揖清芬。

这是李白送孟浩然归南山之作。格律比较严谨，与《夜泊牛渚怀古》不一样。且看此诗中的意象交叉，第三句"红颜弃轩冕"，指孟浩然为人清高，少壮时就鄙弃仕宦，着力于"少"字；第四句"白首卧松云"，指孟老来隐迹山林，恬然自乐，着力于一"老"字，两句的意象构成对比，一少一老，互相生发，组成了明显的叙述节奏；第五句"醉月频中圣"，写孟浩然嗜酒，着眼于酒；第六句"迷花不事君"，意谓留恋花草自然，不愿侍奉君王，着眼于花。一酒一花，又是两个意象进行对比，构成了另一层节奏。显然，颔联这一组节奏和颈联这一组节奏有所区别也有所联系，前联重在"时"，从少到老，全过程；后联重在"态"，从酒到花，横截面。以这基本的两组节奏相结合，纵横交错，又构成了更大一层的节奏。

值得注意的是意象组合构成节奏的手法除了错综对比这一根本之外，还有两个明显的特点：一是节奏的主要所在往往是在一首律诗的颔联和颈联，也有在首联的，但很少在尾联出现。之所以会如此，是因为从格律上看，中间两联是律诗最精练的部分，集中了对仗、平仄、押韵等全部要求，意象组合既然是"内容中的形式"，因此它理所当然也选择了这个部位以与格律相呼应。二是意象节奏的形成往往有一个基本的出发点，就像音乐中的节奏往往建立在主旋律上一样，律诗的意象组合也有一个意义上的主旋律。比如《赠孟浩然》这首诗，中间两联通过两层对比形成节奏，但这两层对比是建立在一个主导思想之上，那就是孟浩然的"隐而不仕"。它是两组节奏纵横展开的"轴心"。第三句的"弃轩冕"已经点出了孟夫子不求功名利禄的个性，第六句"不事君"则更强调了这种鄙弃宦海生涯的清高。毋庸置疑，老与少、花与酒，两组意象只能自成对比，它们之间本没有什么必然的联系，但通过"弃轩冕"和"不事君"作为主题思想贯穿其中，使这两组各不相关的意象立刻有了共同点，它们也就可以因此形成更大的节奏组合，使整首律诗结构严密而起伏跌宕，波澜横生。

又比如韩翃的七律《同题仙游观》：

仙台初见五城楼，风物凄凄宿雨收。山色遥连秦树晚，砧声近报汉宫秋。疏松影落空坛静，细草香生小洞幽。何用别寻方外去，人间亦自身丹丘。

这是一首工秀婉转的律诗。请看它的中间两联："山色遥连秦树晚"，从韩翃眼中看出，"砧声近报汉宫秋"，则从韩翃耳中闻得，一见一闻、一色一声，形成了意象甚明的节奏。后联"疏松影落空坛静"，能见空坛疏松，则是从高俯视，"细草香生小洞幽"，能察草之细，探洞之幽，则是从低处着笔，一高一低，又是一层对比。这样，颔颈二联的见、闻、高、低两组意象交叉，又构成了更强的节奏起伏。而此诗的"轴心"，则是仙游道观的一个"幽"字。秦树之晚，是目视之幽，幽得静；砧声报秋，是耳闻之幽，幽得动；松影之疏、空坛之静、香草之细、小洞之幽，都是为营造这种意境服务的。轴心与所咏的道观题材和作为主导思想的"寻方外"严密吻合，有主旋律，也有交叉的节奏，共同为反映作者的意图发挥作用。

类似的律句举不胜举。由于这是一种最基本的意象组合，故不多举，读者可以自去体验其中的"格律"之妙。

从以上两例中又可以得出另一个结论：内容表现上的"格律"——意象组合的节奏，绝不是形式主义式的粗制滥造，也绝不是那种正负数之间的机械对应。倘若只是如此的话，那它是没有生命力的，它的出现肯定会毁灭律诗本身。这种意象组合之所以能如此巧妙并被广泛应用，是因为它的对比始终不游移于主题之外，每个诗人可以根据自己主题的需要去自由寻找不同的意象组合方式——意象组合可以自由选择，而意象节奏的对比却又必须保持（以适应格律），它不会沦为形式主义的技巧。此中仍然充满了辩证法。

从这种最基本的意象组合出发，于是又有了各种变格，这些变格在不同程度上强化了意象组合的功能，使之妙趣横生，回味无穷。我们把这扑朔迷离的种种变格整理一下，大致可以归结为四种类型。为便于说明，采用例诗在前叙述在后的体制：

一、反复

澹然空水对斜晖，曲岛苍茫接翠微。波上马嘶看棹去，柳边人歇待船归。数丛沙草群鸥散，万顷江田一鹭飞。谁解乘舟寻范蠡，五湖烟水独忘机。

——温庭筠《利州南渡》

这是温庭筠写日暮时人马急欲渡江时的情状。基本上每句都针对水字来生发。但温诗写水，不仅以水写水，而且用水陆对比的方法写水，这样就构成了节奏。前四句采用了反复的手法："澹然空水对斜晖"，写水；"曲岛苍茫接翠微"，曲岛是水中之陆，但写的是陆而不是水；翠微是指青山翠树，也是写陆，写岸上。"波上马嘶看棹去"，马鸣舟中，随波而去，又写水；"柳边人歇待船归"，待渡者栖息柳荫，又是写陆地岸上。这样，前四句的意象组合呈现出"水—岸，水—岸"的节奏，具有循环往复之美。但它并非泛泛说水陆对比，而是紧扣水字，写陆也是为了写水：空水、曲岛、波上、棹、柳边、船、沙草、鸥鹭、江田、五湖烟水等等，或明或暗，都是写水，这"水"就是此诗的主旋律。

细草微风岸，危樯独夜舟。星垂平野阔，月涌大江流。名岂文章著，官应老病休。飘飘何所似？天地一沙鸥。

——杜甫《旅夜书怀》

杜甫这首诗的结构与温庭筠很相近，前四句构成了反复的意象之美。"细草微风岸"写陆地；"危樯独夜舟"写水中；"星垂平野阔"又写陆地；"月涌大江流"又写水中。"陆—水，陆—水"，循环回荡，构成了意象组合的节奏，为点出杜甫"旅夜"的特定环境和抒发他当时特定的情绪，起到了极奇妙的作用。古人有云：此诗"胸襟气象，一等相称，宜使后人搁笔。"这"一等相称"的气象胸襟，正是杜甫善于组合意象节奏所致。

客路青山外，行舟绿水前。潮平两岸阔，风正一帆悬。海日生残夜，江春入旧年。乡书何处达，归雁洛阳边。

——王湾《次北固山下》

"客路"与"行舟"是互文，其实就是指旅程。王湾为什么在诗的一开始就用这种略显累赘的技巧呢？他的着眼点就在于青山绿水的节奏刻画上。光说青山还嫌不足，需要再强调一下，于是再追

加绿水的意象，前四句构成了一幅山清水秀的画面。青山写陆，绿水写水，"岸阔"又写陆，"帆悬"又写水。"陆—水，陆—水"，采用跳跃式结构进行意象组合，十分清晰明朗，特别是当我们看到"江春入旧年"一句，知道王湾作此诗的时候在冬末，就更容易感悟到为什么王湾要这样反复歌咏了。残冬萧瑟，忽然见此开阔清秀世界，王湾的欣喜心情可想而知。对景色的反复描写，组成意象的跳跃，正是这种心情在创作时的必然反映。计有功《唐诗纪事》卷十五云："诗人以来，无闻此句，张公（张说）居相府，手题于政事堂，每示能文，令为楷式。"张说本人也是个文学家，他如此倾赏王湾的诗，可以见出他的慧眼。

　　风急天高猿啸哀，渚清沙白鸟飞回。无边落木萧萧下，不尽长江滚滚来。万里悲秋常作客，百年多病独登台。艰难苦恨繁霜鬓，潦倒新停浊酒杯。

<div align="right">——杜甫《登高》</div>

意象的组合形式是多方面的。有以陆与水组合的，也有以其他对比来形成节奏的，杜甫此诗咏重阳日登高，故而其组合意象根据这个主题，形成了上与下之间的节奏。"风急天高"句言仰，"渚清沙白"句言俯，"无边落木"既称落，则其在上无疑，"不尽长江滚滚来"则又言下。"上一下，上一下"，意象极为鲜明，后两句一纵一横，"万里悲秋常作客"，指此时此地的际遇，呼应"无边"句，是横写；"百年多病独登台"，指一生坎坷艰难，呼应"不尽"句，是纵写，又形成了更切自身的新的意象组合，也为概括提挈前四句的意象节奏起到了画龙点睛的效果。可以说，这首诗的意象组合是极其精练的。

特别值得提出的是，这首诗全篇都用对仗，格律极为严密。胡应麟《诗薮》内编卷五云："一篇之中句句皆律，一句之中字字皆律……锱铢钧两，毫发不差，而建瓴走坂之势，如百川东注于尾闾之窟。"认为是"古今七言律第一"。句句字字皆律，指其格律精严，而"建瓴走坂之势"，我们就不得不从意象上去寻找其所指了。可贵的是杜诗此律的意象组合不但具有这样的"势"，而且"势"的组织又是如此严密，环环相扣，以至与其罕见的全篇用对的格律呼应生发，说其是古今七言律第一，真是不为过誉。

以上四例都指反复而言，以此为基础，又产生了种种变格。

我们来看看例句：

　　故关衰草遍，离别正堪悲。路出寒云外，人归暮雪时。少孤为客早，多难识君迟。掩泣空相向，风尘何所期。

<div align="right">——卢纶《送李端》</div>

从诗中看，似乎并没有明显的意象对比，它能说明什么问题？我们前面说过，"意象的组合"——内容表现的格律，并不是形式主义的东西，并不是正负数之间的机械对应。它的存在往往建立在与主题紧密相关的基础上。卢纶这首诗正是如此。诗题是《送李端》，这就有一个送者与被送者的关系在内，虽在诗中没有明确道出，但它却是构成意象对比的出发点。第三句"路出寒云外"，指被送的行者，第四句"人归暮雪时"，指送客后的归人，这是第一层送与被送的关系；第五句"少孤为客早"，指李端小时候就浪迹江湖，呼应"路"字；第六句"多难识君迟"，指自己与李端相见恨晚，呼应"暮雪"两字。这样，意象的节奏仍然是明显的，第三句指李，第四句写自己，第五句又写

李，第六句又指自己。将它的指代明确一下，实际上是"李—卢，李—卢"，在叙述上跌宕开阔，沉郁苍茫。当然，与前面几例相比，卢纶这种手法显得曲折委婉，不能仅从字面上去领悟。诗的结尾用"风尘何所期"来表达卢纶对李端的眷眷之情，尤见悲凉。卢纶与李端同属大历十才子，这首被后人赞为"诗家射雕手"的名诗，个中深意看来李端是能够悟到的。

> 闻道黄龙戍，频年不解兵。可怜闺里月，长在汉家营。少妇今春意，良人昨夜情。谁
> 能将旗鼓，一为取龙城。

<div align="right">——沈佺期《杂诗》</div>

这是一首闺怨诗。颔联两句"可怜闺里月，长在汉家营"，对比意象较为明显，一指闺中，一指军营，形成第一层较为显露的节奏。颈联两句则笔调一转，从咏物转向咏人。"少妇"句当然是承"闺中"，"良人"句则承"汉家营"。这样，它的节奏仍然可以被归纳为"闺—营，闺—营"，循环相生。只是它又有自己的特殊点，既没有像杜甫《登高》那样完全直写，也没有像卢纶《送李端》那样完全隐写，而是前后句的直写隐写交替，中间多了一转，在手法上显得绚丽多姿，富有变化。沈佺期当时与宋之间齐名，世称"沈宋"，当武后时期，他对于律诗的成熟是有巨大贡献的。在研究形式格律的同时，或许他对内容表现上的"格律"也曾留心过。

这类反复的意象组合结构也并不总是一成不变的。具体而言，就是常常把整齐的一起一伏的节奏稍加打乱，但其规律仍然不变。如：

> 楚塞三湘接，荆门九派通。江流天地外，山色有无中。郡邑浮前浦，波澜动远空。襄
> 阳好风日，留醉与山翁。

<div align="right">——王维《汉江临泛》</div>

第三句"江流天地外"，写水势浩荡；第四句"山色有无中"，写山色微茫；第五句"郡邑浮前浦"承"有无中"，特写陆地；第六句"波澜动远空"承第三句"江流"，只写水。请注意，这里次序的安排已经出现了穿插。它的意象组合呈现出如下趋势："水—山，山（邑）—水"，但构成节奏的两个基本单位则没有变。当然，由于此诗是写汉江，故诗中以水为主，写山亦带写水。

以这种顺序上的变化，再加上前举卢纶《送李端》中的隐写手法，又构成了一种新的意象组合变格。如：

> 嗟君此别意如何，驻马衔环问谪居。巫峡啼猿数行泪，衡阳归雁几封书。青枫江山秋帆远，
> 白帝城边古木疏。圣代即今多雨露，暂时分手莫踟蹰。

<div align="right">——高适《送李少府贬峡中王少府贬长沙》</div>

这首诗的负担不轻，它要同时完成向两位朋友送别的任务。高适在此中与卢纶不同，采用了隐写的手法。第三句写峡中景，第四句写长沙景，第五句写长沙景，第六句复写峡中景，意象组合的循环是"峡中—长沙，长沙—峡中"，在顺序上与上举王维诗处理相同，把整齐的节奏打乱。但如果看看诗题，就会明白这是为了叙述有意安排的，它不是一般的景象组合，而是贴上了人物的标签"李少府入峡中，王少府入长沙"，因此，这组写景的结构又可以变为写人的结构"李—王，王—李"，与诗题和立意紧密吻合。据说沈德潜曾认为此诗连用四个地名，似乎不够精练，但他却没有注意到这四个地名代表了两个人，一首律诗要同时咏送别两个人，本身就很困难，高适别出心裁，采用这种组合方

法来抒发离别之情，应该说是很有特色的。

如果说，两句的意象相反以形成一虚一实、一强一弱的节奏是意象组合的基础的话，那么，反复则是意象组合形成结构的最常见的手法，它可以看成是意象结构的基础。因为律诗平仄、押韵等成立的基础也在于反复。内容表现的格律与形式的格律相一致，使反复成为我们探索意象组合这一奥秘的入门向导。

二、交叉

　　遥夜泛清瑟，西风生翠萝。残萤栖玉露，早雁拂金河。高树晓还密，远山晴更多。淮南一叶下，自觉洞庭波。

　　　　　　　　　　　　　　　　　　　　　　　　——许浑《早秋》

胡仔《苕溪渔隐丛话》卷二十四引《桐江诗话》云："许浑集中佳句甚多，然多用水字，故国初士人云，许浑千首湿是也。"有幸得很，我们引的这首《早秋》似乎没有直接出现"水"字，但也够湿的了。在诗中，许浑自出新意，意象组合的结构出现了新的突破。颔联"残萤栖玉露"，残萤乃微介小物，能以眼睛看出，则是实写低处；"早雁拂金河"，拂，掠过也，雁掠长空，则是意写高处。颈联"高树晓还密"，能见树之密，则写其近；"远山晴更多"点出远山，写其远。两种意象的对比十分明显。

但问题在于，以前所举的诗例中，上下两组意象之间或重复、或分离，各行其是，而这两组意象之间却有个内在的结构。我们在前例也分析过，意象的组合有一个主旋律，有一个轴心，但那是从诗意上进行贯穿，而此诗则是出现了一个实实在在的轴心。高低远近，互相交叉，形成了一幅立体的景象，而其交叉点即轴心，就是许浑的眼睛。纵横上下都是从他眼中看出，以他为轴心向四面八方徐徐展开。

也许有人要问，探寻这种轴心的意义何在？说到底，它不仍然是两个意象之间的对比吗？是的，从根本上说，不管有轴心或没有轴心，都没有脱离意象对比的特征。但是，一有了轴心，就必须在内容上自我限制，就无法随心所欲。这种限制就是：两组意象之间必须是同一属性，如果不同一属性，尽管有对比，仍然无法形成立体结构。比如马戴《楚江怀古》中四句云："猿啼洞庭树，人在木兰舟。广泽生明月，苍山夹乱流。"意象的组合很精彩，它的节奏是"闻—见，水—山"，两组可以自成对比，但"闻见"与"水山"不是同一属性，它没有直接的轴心，无法形成直观的交叉立体效果。因此，一般构成立体感，必须要求两联之间的叙述功能和叙述目的基本一致，写景就是写景，无法情景交叉——准确地说，情只能通过景曲折地反映出来，但不能在句面上直接抒发。

　　一路经行处，莓苔见履痕。白云依静渚，芳草闭闲门。过雨看松色，随山到水源。溪花与禅意，相对亦忘言。

　　　　　　　　　　　　　　　　　　　　　　——刘长卿《寻南溪常道士》

这首诗也是描写立体景色的好例子。颔联"白云依静渚"，见云则远；"芳草闭闲门"，见门则近。颈联"过雨看松色"，看松色，仰见其高；"随山到水源"，到水源，俯见其低。同是景色，四句呈现出"远—近，高—低"的意象组合，非常完整，轴心则是刘长卿自己。

末尾两句中有"溪花与禅意，相对亦忘言"，似乎是大彻大悟了。这样来看前两联，则知在写景中已经隐喻禅意。但刘长卿并没有直写悟禅，而是从描景中体现，最后以"悟"伸足，这样，既保持了立体意象的完整塑造，也抒发了自己的禅理，他毕竟是大手笔。

立体意象的组合当然应该是无所不能的。由于造景相对而言较能表现出这一特点，故常常采用造景以寓情的手法为之。但有的诗人知难而进，在情感的塑造上也追求立体效果。这种努力是较困难的，很难设想能把人的喜怒哀乐集于一首律诗中直接抒发出来，因而这种立体情感的塑造一般又显得比较曲折隐晦，既表现出立体感觉，又保持诗句本身的意象美。它是意象组合立体交叉技巧中一种难度较高的变格。

> 锦瑟无端五十弦，一弦一柱思华年。庄生晓梦迷蝴蝶，望帝春心托杜鹃。沧海月明珠有泪，蓝田日暖玉生烟。此情可待成追忆，只是当时已惘然。
>
> ——李商隐《锦瑟》

此诗的主题历来众说纷纭，有人说是悼亡，有人说是自伤身世，特别是中间两联，争论更多。当然，我们现在并不是讨论主题思想，我们先从字面上来研究它的意象组合技巧。诗中首先点出"一弦一柱思华年"。这个"思"当然不是思景，而是恩情，末尾有"此情可待成追忆"，点明指"情"字，因此，我们就以情为出发点。颔联"庄生晓梦迷蝴蝶"，语出《庄子·齐物论》："不知周之梦为蝴蝶欤？蝴蝶之梦为周欤？"到底是庄子还是蝴蝶，庄子自己也弄不清了，这里，李商隐取了庄子与蝴蝶浑然化一的"合"特征。"望帝春心托杜鹃"，相传蜀帝杜宇死后其魂化为啼血子规（杜鹃），李商隐用此典着重在生死之离的"离"字，魂离望帝而入杜鹃，其中当然也暗传望帝之悲。颈联两句则较显见："沧海月明珠有泪"，既称有泪，是悲无疑；"蓝田日暖玉生烟"，用《搜神记》种石得玉之典，一个"暖"字也点出喜悦之情。这样，四句的意象节奏呈现出"合—离。悲—欢"的起伏波纹线，而离合的伸延仍然是悲欢，于是又可以转化为如下意象："欢—悲，悲—欢"。

当然，之所以说这是立体感情，是因为这里并不是悲欢两种情感的简单组合，悲欢通过"梦"和"托"，转化成为"合"与"离"，感情变得丰富而立体了。很明显，此诗最称"只是当时已惘然"，其实我们看他在塑造立体方面并不惘然，能惘然而又能不惘然，这才是艺术家巧夺造化的本领。

从立体景象到立体情感，反映出诗人们在艺术创作中不满足于泛泛的意象组合的简单对比。他们追求更为巧妙、更为丰富、更为深刻的艺术效果。但问题是后人往往不大善于去发掘这种巧妙所在，这是很可惜的。我们不得不承认，律诗的格律给这种交叉提供了很合适的活动范围，形式限制了内容的任意发挥，形式又提供了内容发挥的自由天地，从对"交叉"的考察中正可以悟到这个道理。

三、递进

> 十年离乱后，长大一相逢。问姓惊初见，称名忆旧容。别来沧海事，语罢暮天钟。明日巴陵道，秋山又几重。
>
> ——李益《喜见外弟又言别》

这是一个完整的故事情节，在诗中没有采用跳跃式的组合，而是把意象顺理推展。从上述种种考察来看，这是一种新的组合方式。"十年离乱后，长大一相逢"，指出相逢之前的离乱，交代初相见

时的背景。然后以相见为出发点，逐渐展开："问姓惊初见"，先问到姓氏，心里已在惊疑。"称名忆旧容"，待说出名字，这才想起旧容，不禁化惊为喜。"别来沧海事"，于是两人开始互诉别后之事，进入叙旧。"语罢暮天钟"，叙谈不觉时间已晚，只得结束。"明日巴陵道"，叙旧之后又要分别，各自赶路了。"秋山又几重"，分别之后又是天涯海角，不知何日可再相见。

很有意思，一首律诗居然把一个故事叙述得如此详细周到：离乱之别、相逢、初见、回忆、接谈、叙旧、谈毕、又别，情节的发展脉络多么清晰。这是一种层次的嬗递，是一种从低音阶到高音阶的推进式节奏，每句的意象十分鲜明。它与交叉的方法是截然不同的。

沈德潜《说诗晬语》中认为，此诗是"一气旋折，中唐诗中仅见者"。一气贯串的评价是对的，但他以为中唐诗中仅此一例，却不免失之偏颇。如果是仅见的话，我们绝不会把这种意象组合方式划为一个类别的，李益此诗只是同类诗中的一个典型而已。同是中唐人的司空曙，也有一首送别诗《云阳馆与韩绅宿别》，与李益诗同一机杼：

> 故人江海别，几度隔山川。乍见翻疑梦，相悲各问年。孤灯寒照雨，深竹暗浮烟。更
> 有明朝恨，离杯惜共传。

从前别、乍见、叙谈到馆宿、又别，也是一种层次的推进，完全与李益诗的"一气旋折"一致，真奇怪沈德潜何以得出这个"仅见"的结论？

到了晚唐，也有很多诗人运用这种技巧，而且用得很成功。比如：

> 残阳西入崦，茅屋访孤僧。落叶人何在？寒云路几层。独敲初夜磬，闲倚一枝藤。世
> 界微尘里，吾宁爱与憎。

<div align="right">——李商隐《北青罗》</div>

意象的组合也采用顺序推进手法。路很远，初访孤僧，没有相见，先闻磬声，又见僧人手杖，看来终于见到了，此诗看起来似乎很平淡，实际上是经过精心推敲的。他的意象的顺序推进，同样有一个主题在，这就是"孤"了。僧是孤僧、独敲、一枝、人何在、初夜磬、微尘等等，都呼应这个"孤"字，直到意象推进的末尾，"吾宁爱与憎"，还是落到一个"孤"字上，表现出了自我的孤独感。显然，以这种层层递进的手法叙事，如果不紧扣中心，很容易流于淡而无味的平铺直叙，从某种意义上说它的难度更大一些，似乎并不为过。

> 移家虽带郭，野径入桑麻。近种篱边菊，秋来未着花。叩门无犬吠，欲去问西家。报
> 道山中去，归时每日斜。

<div align="right">——僧皎然《寻陆鸿渐不遇》</div>

皎然诗清淡自然，此为一例。他把他找陆鸿渐的过程交代得十分详细，先叙述陆舍地址，然后行于途中，三和四两句"近种篱边菊"，有篱则近家，暗示将到；随后轻轻一转，点出这是秋花未着之时。五句写叩门，但无人应；六句写去间隔壁邻舍，七句八句写邻居回答说陆羽去山中了，大概要到黄昏后才回来。看，有行路，有对话，多么详细又多么生动？意象的层次推进又多么自然？

值得注意的是，此诗虽然平仄严谨，但却不用对仗，与前举李白《夜泊牛渚怀古》同类。皎然著有《诗式》五卷，崇尚"貌逸神王，杳不可羁"，看来他不讲对仗也是这"杳不可羁"在作怪。但可以肯定，倘若皎然的诗名如李白之盛，那他此诗大概也会惹起一场不小的纠纷的。

一个有趣的问题是，为什么不用对仗会出现在这种层层推进的递进式组合结构之中？皎然此诗固然，李白的诗也带有类似痕迹，对仗的忽视与递进式结构似乎结下了不解之缘。

大凡递进式结构往往叙述性极强，层层推进的手法很容易造成叙述效果。但也正由于是层层推进，它要像律诗格律的那种散点式跳跃组合一样就比较困难。从特定角度上看，它似乎应该更接近于古风式的叙述程序，而这样就必然使它相对地忽视对仗。这，大概是递进结构与忽视对仗常常结合的原因所在。

但我们讨论的主题是律诗，因此，准确的律诗递进结构的特征，应该同时包括以下四个特点：

1. 叙述性要强，它应该是以叙事为主，抒情一般只是作为一种暗示隐含于其中，而很少直露于字面。

2. 律诗的结构是四联八句，因此，递进顺写在意象的组合上仍然必须遵守律诗特有的精练、压缩简练的特点。

3. 在顺写时，每句的意象必须相对完整。不像古风那样，可以把一个意思拆成几句进行表达。如李白《关山月》中的"由来征战地，不见有人还"；杜甫《赠卫八处士》中的"焉知二十载，重上君子堂"，前句都无法自立，而必须依赖后句方臻完整。这种情况，在律句特别是中间两联中就很少见。

4. 遣词造句一般不违反对仗的规律，也协平仄。比如前引司空曙名句"乍见翻疑梦，想悲各问年"，李益"问姓惊初见，称名忆旧容"等即是。既叙事，又协平仄，也讲究对仗。

如果律诗中的递进结构能保持这四个特点，它就不会混同于古诗的顺写了，事实上李益、司空曙等已经为我们树立了良好的楷范。

四、连环

城上高楼接大荒，海天愁思正茫茫。惊风乱飐芙蓉水，密雨斜侵薜荔墙。岭树重遮千里目，江流曲似九回肠。共来百越文身地，犹自音书滞一乡。

——柳宗元《登柳州城楼寄漳汀封连四州刺史》

这是柳宗元遭贬之后的名诗。清代的纪晓岚曾有评价："意境辽阔，倒摄四州，有神无迹。"对此诗大加推崇。就是说，柳宗元本身是登柳州城后有感，但实际上却已经"倒摄四州"了。这意境辽阔之中，究竟隐含着什么样的意象组合？组合的特征仍然是反复，但是一种特殊的反复。第一句"城上高楼接大荒"，实写陆地；第二句"海天愁思正茫茫"，看到了与天相接的茫茫之海，写水；第三句"惊风乱飐芙蓉水"，写水；第四句"密雨斜侵薜荔墙"，虚写雨而实写墙，呼应诗题的登柳州城墙之"墙"，写陆。这样，前四句的意象组合是"陆—水，水—陆"，它是反复这一组合结构的变格，构成节奏的两个基本单位则不变。

事情似乎很简单，它属于反复的组合格式。但似乎又不那么简单，因为反复的节奏在伸延。第三句写水，第四句写陆；再看第五句"岭树重遮千里目"，写树写岭，则点明是陆，第六句"江流曲似九回肠"，能见江流九曲，自然是因为登高所致，这是写水，于是，三、四、五、六句又构成了一组意象节奏："水—陆，陆—水"，所不同的是，五六两句的陆、水景象是远眺而非近见。

这种意象组合方式的特点是环环相扣。后一组意象源起于前一组意象，又成为前一组意象的追加

和深入，形成连锁反应，由于它具有多层次的特点，因此很容易在意象上造成辽阔浩瀚的效果，读起来使人回肠荡气。以柳诗而言，两组结构互相嬗递循环，已经构成了连环，但更巧妙的是后组结构本身也是双重性的，它不但在程度上反现出前组结构的起伏节奏，而且与颔联状近相反，颈联写远，远近对比，又是一重层次，结构上前后环环相加，纵深层层推进，复杂而丰富，这就是此诗的典型特征。

特别值得注意的是这种连环结构的难度。在律诗中，一般能在意象上达到组合形成节奏的是颔颈两联，即使如此在处理上也很困难了，因为律诗总共才四联八句，中间两联的意象组合已经占去了它的一半天地，再加上引首煞尾，它的余地已经不多了，而连环结构的技巧则要求再挤出一联，以三联共同组合意象，这自然增加整首律诗的负担——不但创造连环结构是一种难度较大的技巧，且全诗中唯一不加入这个组合的一联（多半是尾联），要同时完成概括和提引全诗的双重任务，难度也明显增强了。当然，对一些诗坛巨匠来说，也提供了可以施展才能的新天地，能发常人之所不能发。柳诗之所以被纪昀盛赞为"有神无迹"，关键也在于此。

　　　朝闻游子唱离歌，昨夜微霜初渡河。鸿雁不堪愁里听，云山况是客中过。关城曙色催寒近，
　御苑砧声向晚多。莫是长安行乐处，空令岁月易蹉跎。

　　　　　　　　　　　　　　　　　　　　——李颀《送魏万之京》

首句"朝闻"，写闻；次句"微霜"，从眼中看出，写见；三句"鸿雁堪听"，写闻；四句"云山"，写目见。前四句的意象组合是"闻—见，闻—见"，这是第一组。第二组从第三句开始，已闻已见，第五句"关城曙色催寒近"，曙色自眼中看出；第六句"御苑砧声向晚多"，砧声自耳中闻得；这样，第二组的意象节奏是"闻—见，见—闻"，两组的意象结构互相交替，与柳宗元诗基本近似。

当然，在闻与见反复交替的同时，诗中还表现出另一种交替，这就是"朝""夜""曙""晚"的交替，它又构成了另一组节奏，与闻、见的主结构平行，符合我们总结的多连环多层次的特点。胡应麟《诗薮》内编卷五云："朝""夜""曙""晚"四字重复使用，"惟其诗工，故读之不觉，然一经点勘，即为白璧之瑕，初学者所当戒"。他的话自然不为无理，但从我们意象组合的角度看，能多形成一组反复的节奏，似又觉得其可取了。

　　　楚江微雨里，建业暮钟时。漠漠帆来重，冥冥鸟去迟。海门深不见，浦树远含滋。相
　送情无限，沾襟比散丝。

　　　　　　　　　　　　　　　　　　　　——韦应物《赋得暮雨送李曹》

所谓"赋得"，古人与朋友分题赋诗，分到的题目就叫"赋得"，其实就是吟咏。韦应物此诗与诗题是极其吻合的，他的意象节奏的组合也围绕着主题"暮雨"而展开。"楚江微雨里"，状雨；"建业暮钟时"，状暮；开始两句就点明雨和暮是作者要反复吟唱的主题，当然，这也就是他意象组合的基础。颔联"漠漠帆来重"，漠漠，水汽密布之貌，写雨；"冥冥鸟去迟"，冥冥，昏暗貌；迟，晚也，均切合暮字。第一组意象已很清晰："雨—暮，雨—暮"，节奏明显。然后再翻出第二组，第五句"海门深不见"，深而不见，暮色朦胧所致也，重点在暮；第六句"浦树远含滋"，滋，润泽也，有雨润树，故景色所谓滋即写雨；于是，三、四句和五、六句构成第二组意象节奏："雨—暮，暮—雨"，两组互相交替，把诗题"赋得暮雨"写得玲珑透彻，平淡自然。

由于韦应物此诗是分题赋诗以送行人，因此他不管状景、构境，都不离开"送"这个特征。微

雨、暮钟、漠漠之帆、冥冥迟鸟、深而不见、远而含滋，各景象的交叉连环，都为"相送情无限"一句作了铺垫，深邃细腻、辞短情长。这个送别之情，正是全诗意气组合连环交替的主旋律，是轴心。

我们经过了大量实例的考察，现在可以把这种较主要的意象组合结构加以整理总结了。以每一意象的基本节奏为"①式""②式"，我们提出这样一张表：

一、反复 ①②①②	二、交叉 ① ③+④ ②
三、递进 ①②③④	四、连环 ①②①② \| \| ①②①②

一般说来，除了基本的两句意象对比之外，大多数律诗的意象组合都可以纳入这张表中。当然，它也不可能是包罗万象的，它只是叙其大端而已。有些律诗的组合规律也很明显，如杜甫的《客至》：

> 舍南舍北皆春水，但见群鸥日日来。花径不曾缘客扫，蓬门今始为君开。盘飧市远无兼味，樽酒家贫只旧醅。肯与邻翁相对饮，隔篱呼取尽余杯。

上半首纯写景，下半首却全写饮酒，这种上下两大片的对比也是一种意象组合。但我们不把它展开，因为它不以单个意象作为对比基础，而是综合数种意象为之，因此它就不容易体现出与形式格律相吻合的内容表现上的"格律"这一特点。加之，它的大对比的节奏感相对而言也不太强，这种大开大合的起伏又较容易识别，为避累赘，故而从略。

【思考题】

1. 什么叫"意象"？意象与形象之间是怎样的对比关系？"意象组合"又指什么？为什么要用"组合"两个字？

2. 古代格律诗作浩如烟海，在动辄十数万的诗作数量中，能否找出一种归纳与整理办法？我们在此提出了几种不同的类型？你认为是否合理？你还能提出不同于这些的新的类型来吗？

【作业】

1. 格律诗意象组合的第一要义是节奏，以节奏为基点。我们提出了反复、交叉、递进和连环这四种要素，并引用了大量的唐诗名句来印证之。请你依此四个要素作为基准，选取另外的宋、元、明、清格律诗作来印证，并加以具体解说。

2. 在本节的四大要素的归纳表格中，很明显可以看出其中包含着浓郁的抽象性格，特别是作为"①式""②式"的意象节奏展开的抽象性格。请思考并提出书法形式结构方面的同样现象并作分析。比如，书法的技巧、形式语汇中是否有一个反复、交叉、递生、连环的技巧问题？在非视觉的格律诗中它们的表现如上，那么在视觉的书法中呢？请具体以古代书法名作印证之。

第三节 格律诗中的形式格律与内容格律

律诗的形式格律引发了它内容表现上的"格律"，这个"格律"就是意象组合。我在《略论贺铸词的技巧特色》一文中，已经谈到了诗词的意象组合问题，并举贺铸《青玉案》词中的"一川烟草，满城飞絮，梅子黄时雨"为例，说明这是把三个并无逻辑承启关系的独立意象进行的组合：三组镜头不能同时存在，但它们并列地为刻画"闲愁"服务。但当时并没有想到意象中还有个节奏的问题，有个结构问题，更不会想到内容表现中还有个"格律"存在。当然，那是谈词，长短句，与律诗也不太一样。而现在，通过上述考察，我们已经可以肯定律诗中内容表现上有一个"格律"存在了。温庭筠的名句"鸡声茅店月，人迹板桥霜"，二句十字，一字一景，极其精练，但这不可或缺一字的组合处理方法，只有在律诗中才会大放光彩，如果放在一首浩浩荡荡的古诗如李白《蜀道难》中，肯定会显得局促紧迫，逊色不少。不同的格律形式产生了不同的内容表现，我们引证分析的大量古人诗作充分证明了这一点。过去古人对这方面比较疏忽，我们在这方面做些补充工作，相信不会没有意义的。

为什么长期以来古人对形式格律（平仄、押韵，也包括对仗）如此敏感，而对律诗内容表现上的"格律"却常常不加重视，提不出一整套系统的理论来？这仅仅是因为形式格律有共性，而意象组合却多体现个性的缘故吗？

回答是对，也不对。形式是每个诗家必须共同遵守的，它的共性比较明显且容易总结。而内容却因人而异，不同的诗家有不同的选材和不同的组合习惯，这当然在很大程度上决定了后人对此的去取。这是它对的一面。但需要补充的是，形式受内容制约，这是就大的历史现象而言，事实上一种文学类别一旦确立，要发生彻头彻尾的根本改造是很困难的。它本身有自己的发展惯性，它有可能适应时代的步伐而作出某种程度的变化，但它将更着重于保护自己本身的特色。这种自我保护的落脚点常常就在于形式。因此，形式上的格律不但有"横"的同时代各派诗家都必须遵守的阶段共性，也具有"纵"的前后相差悬殊的各代诗家也必须遵守的延续共性。我们只要看，律诗在唐代处于成熟的巅峰，但它的一套格式直到清代仍然被诗家们完整地保留下来；宋词、元曲兴起的风潮不可谓之不大，但却无法消灭律诗，律诗仍然作为一种主要的文学形式被延续承传，这种现象就充分说明了，一种文学类别一旦确立，它是很难自行改变的。即使社会的压力再大，它也总有力量自我保护。它除了有一个阶段共性之外，又有个延续共性。这两种共性成为古人对形式格律潜心研究的主要出发点。

这导致了一种现象：研究诗词格律的学者一般在习惯上不会把意象组合划入形式研究中去，古人和时贤没有一本格律专著是论及意象结构的；而对形式的偏重又从另一角度使一些研究内容的学者往往着眼于诗歌作品中的时代性和社会性，也很少注意到表现手法上还有个意象结构存在。这样，意象格律既无法存身于形式范畴，也不能在内容领域里挂上号，两间脱空，这可能是它一直引不起重视的一个重要原因。

然而，事情还不仅仅于此。除了共性个性之外，形式格律与内容表现的"格律"本身的不同体现途径也是个重要的因素。形式格律如平仄、押韵等等，在确定下来以后，它是死的，无法变化的（即如诗律中的变格，也有几套固定的格式）。就是在没有确定之前，律诗还未成熟，但从广义上说，声调和音韵存在于人们的日常生活之中，它也是明确固定的，不会因人而异。然而，内容的表现却不如

此，天地万物，纵横八极，都出入于诗人笔下，这种表现肯定又带上诗人自己特定的感情色彩，在技法上，由于诗歌的特殊规律，它往往以含蓄、隐晦、内涵丰富见胜，因此，它很难具有一种一目了然的明确概念和格式。此外，诗歌格律的精炼、紧凑、压缩，往往也导致把一些在日常生活中分散的内容加以提炼，组织到紧密的形式中去，这更增加了它的不明确性。如果说古风式的诗歌在诵读时尚且可以捕捉到诗人所要表现的明确意象的话，那么律诗如果诵读，听者只能获得一些意象的片段。因为读者无法在短促紧迫的瞬间中把整组意象连贯起来，律诗的特殊表现手段不允许人们这样做。古人对律诗常常提出耐人寻味、反复吟咏的要求，正是基于这一点，古典律诗适宜于反复咀嚼，但不适宜于一目了然。它的组合方式是把舍弃次要部分的精粹意象进行跳跃式的散点组合，这种散点没有直观的逻辑推理过程，因此它很难一目了然；它的推理过程往往要通过字面上意象的伸延才能求得，它的完整意象也要通过已被舍弃的次要枝节的补充追加才能得到。与明确的格律相比，它要曲折、隐晦得多。

由于这一点，一般人看律诗就往往较容易去寻找它明确的形式格律以为自己所用，而不大容易去探究它并不明确的内容表现"格律"的所在和意义。需要丰富的想象和准确的概括才能得到的内容表现上的"格律"，常常使一般人浅尝辄止，望而生畏；又由于它不如形式格律那样对现实创作起直接作用，更使得人们在这方面的研究采取了放任自流的轻率态度。

但是，形式与内容是不可分割的。在创作上遵守了律诗形式格律，一般在内容表现上也不会跳出内容"格律"之外。纵览唐诗以来宋、元、明、清各代的律诗，一般也都沿着这条路走，只是这种遵循有时是不自觉而已。因此，正如本文前面提到的那样，对意象组合规律的探讨只是一种"补充"，补前人之不足而已，绝不是什么新的发明。但这种补充是有价值的，从结构角度去探讨律诗中意象组合的规律，把它上升到理性的高度，这不但对于理解古人作品和加深认识律诗这门文学形式的规律提供一条较为新颖的途径，也将对探讨新诗的形式与内容表现产生积极的影响。这，大概就是今天研究律诗中意象组合结构的现实意义吧！

【思考题】

1. "意象并列"即意象之间并无顺时衔接关系的艺术技巧，与"意象组合"是一种什么样的关系？

2. 律诗之有形式格律是众所周知的常识。但律诗因为有了这个"形式格律"，于是就必然会在内容选择、意象选择上投射出它的影响，并最终形成"内容格律"。但为什么古代诗论家对"形式格律"津津乐道而对"内容格律"却关心甚少？

【作业】

1. 请撰文论证格律诗中"意象组合"方式与书法形式构成技巧之间的内在联结点。并请深入探讨以下课题：格律诗的意象组合技巧，其原则是片段与节奏的交叉，因此它在本质上是非顺时序的。而书法的技巧演进却是顺时序的，那么它们之间是不是矛盾的、冲突的？还是在内面上是一致的？又是如何一致的？

2. 在格律诗中表现极为清晰、典型的"意象组合"，是由"形式格律"的规定而引发出来的，那么，在没有太强烈的形式格律限制的古典散文（如山水游记文学）、宋词、元曲、明清小说等体裁之中，"意象组合"是否存在？它是以什么方式存在的？